The Elements of Modern Architecture

Understanding Contemporary Buildings

現代建築元素解剖書
The Elements of Modern Architecture
Understanding Contemporary Buildings

安東尼・瑞德福（Antony Radford）、瑟倫・莫爾寇（Selen B. Morkoç）與阿米特・思瑞法斯特發（Amit Srivastava）著

張紘聞 譯

國家圖書館出版品預行編目(CIP)資料

現代建築元素解剖書：手繪拆解建築設計之美與結構巧思，深度
臥遊飽覽靈思／安東尼・瑞德福（Antony Radford）、瑟倫・莫爾
蔻（Selen Morkoç）、阿米特・思瑞法斯特發（Amit Srivastava）
著；張紘聞譯．－初版．－臺北市：麥浩斯出版：家庭傳媒城邦分
公司發行，2019.09
　　面；　　公分
譯自：The elements of modern architecture: understanding
contemporary buildings
ISBN 978-986-408-537-8（精裝）

1.建築美術設計 2.現代建築
921　　　　　　　　　　　　　　　　　　　　108015009

封面：露易絲女娜當代美術館（Louisiana Museum of Modern Art．1956－1958年）
新建築的磚木結構設計：體現了建築、藝術、景觀及美食之間的關聯性凝聚力（案例7）。

首頁插圖：二十一世紀美術館（MAXXI．1998－2009年）。美術館就像一條盤繞的蛇，頭部抬起來靠在身上，望向基地外面（案例50）。

作者　　　安東尼・瑞德福（Antony Radford）、瑟倫・莫爾蔻（Selen Morkoç）與阿米特・思瑞法斯特發（Amit Srivastava）
譯者　　　張紘聞
責任編輯　楊宜倩
美術設計　Adam Hay Studio・林宜德
版權專員　吳怡萱
編輯助理　劉婕柔
行銷企劃　洪擘

發行人　　何飛鵬
總經理　　李淑霞
社長　　　林孟葦
總編輯　　張麗寶
副總編輯　楊宜倩
叢書主編　許嘉芬

出版　　　城邦文化事業股份有限公司 麥浩斯出版
E-mail　　cs@myhomelife.com.tw
地址　　　104台北市中山區民生東路二段141號8樓
電話　　　02-2500-7578

發行　　　英屬蓋曼群島商家庭傳媒股份有限公司城邦分公司
地址　　　104台北市中山區民生東路二段141號2樓
讀者服務專線　0800-020-299（週一至週五上午09:30～12:00；下午13:30～17:00）
讀者服務傳真　02-2517-0999
讀者服務信箱　cs@cite.com.tw
劃撥帳號　1983-3516
劃撥戶名　英屬蓋曼群島商家庭傳媒股份有限公司城邦分公司

總經銷　　聯合發行股份有限公司
地址　　　新北市新店區寶橋路235巷6弄6號2樓
電話　　　02-2917-8022
傳真　　　02-2915-6275

香港發行　城邦（香港）出版集團有限公司
地址　　　香港灣仔駱克道193號東超商業中心1樓
電話　　　852-2508-6231
傳真　　　852-2578-9337

新馬發行　城邦（新馬）出版集團Cite（M）Sdn. Bhd.（458372 U）
地址　　　41, Jalan Radin Anum, Bandar Baru Sri Petaling, 57000 Kuala Lumpur, Malaysia.
電話　　　603-9056-3833
傳真　　　603-9056-2833

製版印刷　凱林彩印有限公司　　定價　新台幣1,200元
2023年7月初版三刷・Printed in Taiwan 版權所有・翻印必究（缺頁或破損請寄回更換）

Contents 目錄

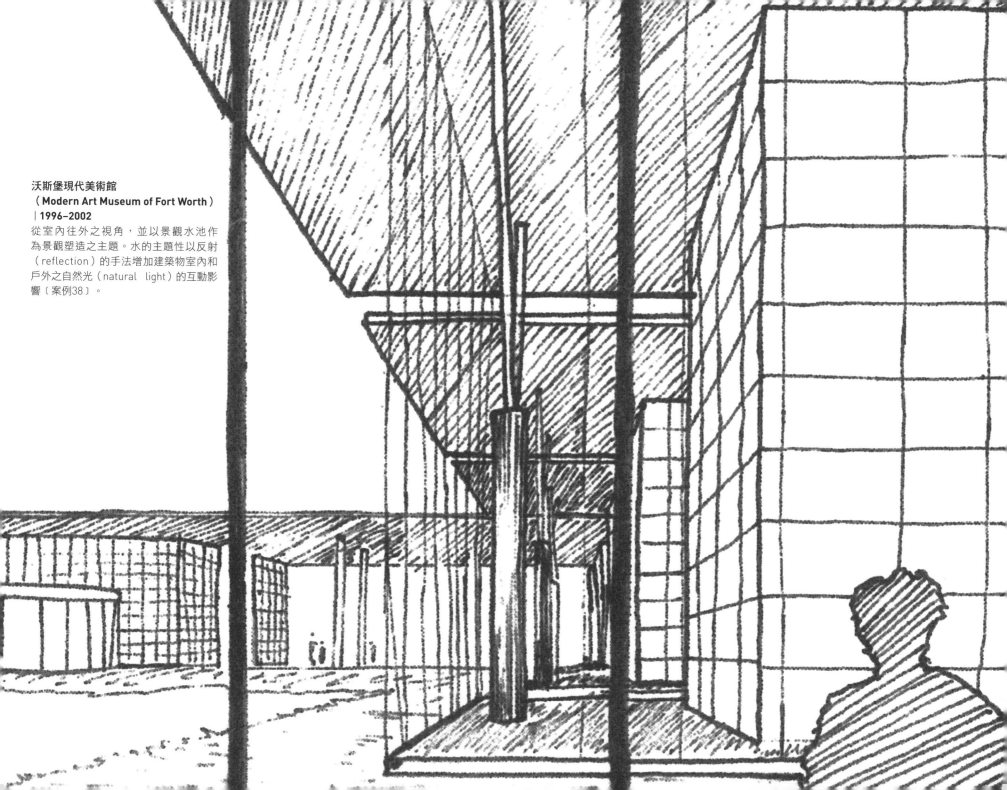

沃斯堡現代美術館
（**Modern Art Museum of Fort Worth**）
| 1996-2002
從室內往外之視角，並以景觀水池作
為景觀塑造之主題。水的主題性以反射
（reflection）的手法增加建築物室內和
戶外之自然光（natural light）的互動影
響〔案例38〕。

以建築評析的角度來導覽：1950-2010年現代建築之演進歷程與精髓

本書是關於當代建築元素如何呼應建物本身的各種物理、社會、文化和環境背景，探討自1950以來建造的五十項具有影響力的建築作品，主要對其設計手法進行簡要評析，並以照片、文字描述、虛擬實境體驗和現實世界的空間導覽等方式來做重要說明。

自古以來建築被視為一種複雜的文化性與社會性產物，源於許多理論。這些作品不論在國內外都是知名建築物，在建築界中不斷被引用為典範，本書作為現代建築典例之精要典籍，初衷即以建築理論之應用案例，透過本書專業拍攝的照片來介紹它們。建築物圖片通常基於不同背景的物理、社會和環境背景中單獨出版，雖然這些圖像通常伴隨著平面圖及說明文，但我們卻很少看到以設計理論為立論基礎來探討建築類型的分析書籍，細節亦不全數提供給專業讀者。本書透過專業知識的獨立領域來表現建築，是一種明顯的現代現象，擴大了現實情境與圖像產生之間的差距。

對建築而言，具有實質環境的物理性空間創意是現代建築一項重要且不可取代的存在意義，舉凡：視覺、聽覺、嗅覺和觸覺的感官組合，穿過建築物的動覺體驗，以及人類對佔據空間的情感反應。即便是3D數位媒體的沉浸式環境也只是微弱的替代品。然而，與從標誌性照片中瞭解著名建築的數量相比，很少人能夠在物理現實中參觀和體驗全數建築。畫作和雕塑品可以巡迴展出，但建築物卻是固定於所存在的基地。因此，本書之出版作為現代建築邁入另一個時代之際，有其重要之意義與目的。同時，也希望本書能作為建築領域的學生或業界從業人士，一個溫故知新，手邊不可缺少的一冊經典作品集。

分析與詮釋

體驗建築的樂趣，是一種基於實體（embodiment）的直接感官愉悅，也是一種專業知識的先驗樂趣（Scruton 1979: 73; Pallasmaa, 2011: 28）。知識上的愉悅仰賴詮釋和理解，如果我們不理解，會錯過很多樂趣（當然，本書以為任何領域的愛好者都會比其他人更能從自己的注意力中獲得樂趣）。一套嚴謹分析（方法學）能開啟尋求有助於理解之途徑。

理解不僅僅是為了「知其然」，任何專業都是在對其產品進行批判性反思、討論和辯論時蓬勃發展。過去為未來的工作提供了模式和先例，瞭解過去有助於創造更美好的未來，更能知其所以然。現代建築近期之發展超越了六十年來設計從傳統到數位媒體的過渡時期，分別在本書中最早和最近的建築。實際上，數位媒體設計（digital design media）有助於適應過去成功的設計模式以及對新形式的探索（Bruton和Radford 2012）。

分析方法學提供了學習建築物「知其然」的方法：細節如何相互關聯；建築如何與其城市或鄉村環境、與其氣候及其所服務的社會相關；如何使用材料。一項分析可以經由詮釋來回答「所以然」的問題：為什麼建築物採用特定形式、為什麼選擇某些材料，以及為什麼設計中會提到先例。

本書中的分析主要提供類似於建築評論者的詮釋，雖未全然透過訪問或採訪來知悉建築師內心的想法，也形成一種跨越時間與空間的對話，共譜一段現代建築演進的歷史足跡。芬蘭建築師和理論家尤哈尼．帕拉斯瑪（Juhani Pallasmaa）強調，負責任的建築批判（criticism）角色，是在一個「商業化形象之架構下逐漸虛構化」的世界中，創造和捍衛「真實感」（Pallasmaa, 2011: 22-23）。作為評論家，分析人員觀察、閱讀現有的文獻（當然包括建築師發表的言論），並呈現他們對作品的解釋，這對於「所以然」的問題特別重要。在某些情況下，建築師描述在設計過程中建築形式是如何形成或其他情況下，關於建築背後的論證書籍目前是很少的。

正如對書籍、電影或餐廳的評論一樣，分析的可信度取決於是否能完整論述一個具真實感的連貫故事，且故事的主體要能對讀者發人深思、激勵新的解釋。與評論一樣，這些分析的目的是提供具有價值的特定見解，而不是詳盡地對既有的事實平鋪直敘。對建築作品的分析，應該促使讀者能尋求更具啟發性的建築分析方式，甚至能否定作者的解釋，因為這裡挑選的案例通常是眾所周知的，所以讀者可能會以先入為主之概念來參與閱讀，因此本書的可貴在於提出新的解釋，並重新妝點或是昇華舊的認知。

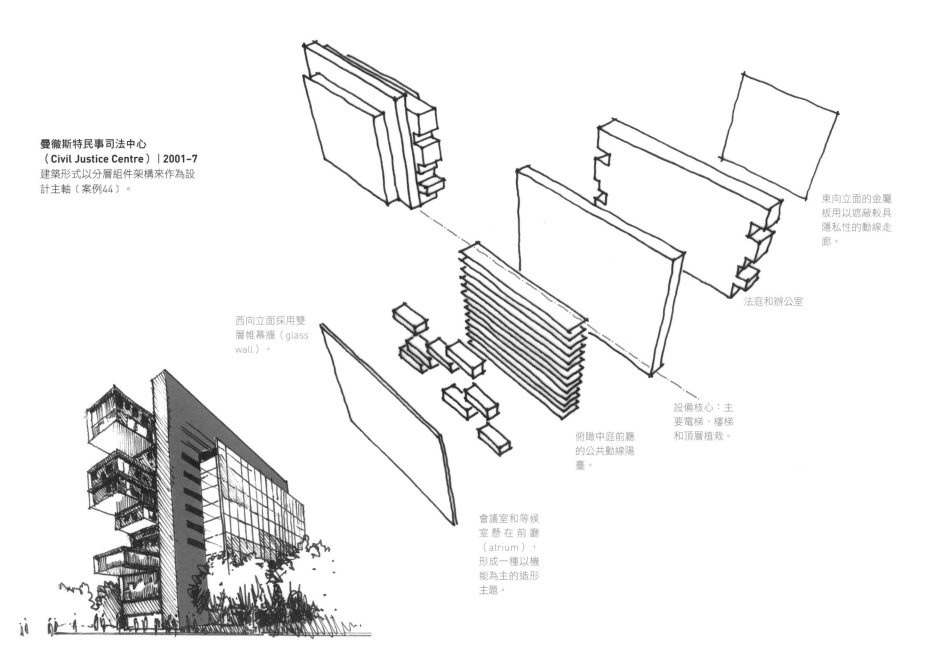

**曼徹斯特民事司法中心
（Civil Justice Centre）| 2001–7**
建築形式以分層組件架構來作為設計主軸〔案例44〕。

東向立面的金屬板用以遮蔽較具隱私性的動線走廊。

法庭和辦公室

西向立面採用雙層帷幕牆（glass wall）。

俯瞰中庭前廳的公共動線陽臺。

設備核心：主要電梯、樓梯和頂層植栽。

會議室和等候室懸在前廳（atrium），形成一種以機能為主的造形主題。

畢爾包古根漢美術館
（Guggenheim Museum Bilba）| 1991–97
動態和雕塑形式的屋頂造形在城市上空升起，
天際線並在陽光下閃閃發亮，成為極具特色的
地區性地標〔案例28〕。

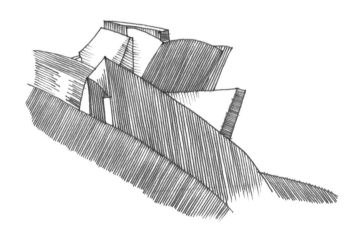

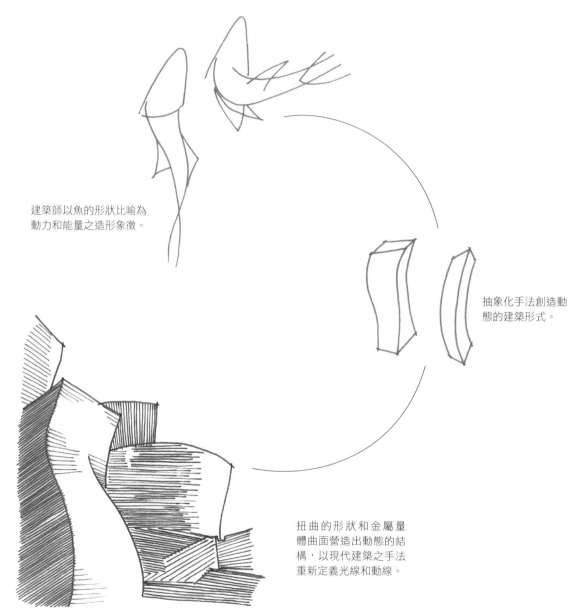

建築師以魚的形狀比喻為
動力和能量之造形象徵。

抽象化手法創造動
態的建築形式。

扭曲的形狀和金屬量
體曲面營造出動態的結
構，以現代建築之手法
重新定義光線和動線。

建築師應以圖解作為理論詮釋的方法

本書建築分析是以圖解方式呈現，因為在大多數情況下，圖解比文字能夠更簡要、更精確地表達建築理念。然而，有時候輔以「文字語言」表達比以「圖畫語言」更佳，因此將以簡短文字方塊來補充圖解說明，使編排方式易閱讀。在本書建築彙編中，以圖解為範例，讀者可以選擇建築物，也可以選擇閱讀任何研究分析的部分，而非依序閱讀。本書所編列之經典案例可不斷地重複檢視，在詮釋的學習模式中，我們透過相同主題的循環來理解，但每次都有不同的、更豐富的背景幫助理解。我們將新知識與現有知識串連起來建立學習，在本書結尾的隨書附記中，標註一些本書所重複強調之重要及常見的主題（參見第330頁），讀者可以選擇從這裡開始閱讀，而非因內容過於嚴謹或學術而就此打住。

詮釋素描和圖解（annotated sketches and diagrams）在建築界已有悠久的歷史，許多建築師（和其他設計師）保留個人日記或筆記本，用來記錄自己的想法，並將所看到可能與自己未來工作相關的內容紀錄下來。著名建築師的檔案也在設計過程中展示自己的素描，以及如何使用素描來分析和理解，並提出相關建議來回應。批判性（criticism）行為已被視為模仿創造行為，法國作家保羅·瓦萊里（Paul Valéry）將解釋和製作串聯起來：「『解釋』絕不會只是一種描述製作方式：它僅在思想中重塑。為何及如何不惜一切代價滿足需求，將自己注入每段陳述中，是表達理念含義的方法。」（Valéry 1956:117）。若我們能「重新思考」，就能更佳理解別人的設計作品。

個體之於全體，以及背後所支撐的關聯性

建築師不能依自己的個人慾望隨意地創造；建築總是受其時間和地點的偶發性影響。在這些分析中，我們特別感興趣的是環境哲學家沃里克·福克斯（Warwick Fox）所說的，建築物與其部分之間的「關聯性凝聚力（responsive cohesion）」，還有它們的背景原因（Fox 2006，Radford 2009）。

關聯性凝聚力是「事物」（福克斯稱之為「組織」和「結構」）內部組件之間以及「事物」與其背景之間（例如建築物及其街道背景、地區、氣候、社會等）的關係品質。在形式語言中，福克斯寫道，關聯性

凝聚力的關係品質存在於「當事物的要素或顯著特徵，可以透過彼此修正的方式相互影響（字面上或隱喻上）來表達時，這些彼此修正的交互作用（至少在功能上，若非刻意）將產生或維持整體的凝聚次序一以某種『掛在一起』的順序方式。」（Fox 2006：72）。因此，以這樣的方式相互回答，將產生、維持或有助於整體的全面凝聚力；此外，根據福克斯的「背景理論」，實現「事物」與其更大背景之間的關聯性凝聚力，始終比實現其內部組成之間的關聯性凝聚力更為重要。

關聯性凝聚力與另外兩種組織的基本形式形成對比：固定凝聚力（fixed cohesion，指固定的、強硬的關係）和無凝聚力（discohesion，指缺乏任何關係）。我們可能會發現建築物是一種複合式物體，在不同方面展示了這三種基本組織形式中的任何一種的實例。福克斯認為任何領域的知情批評者都偏好關聯性凝聚力的實例，也認為這種同樣的組織也是全部有利系統的特徵（Fox 2011）。

一座完美的建築，能給一個令人信服的答案，來回應有關其內部和背景關係，於地方上和全球層面的利益之任何問題，但即使是著名的建築作品也很難十全十美，但透過案例評析之學習，本書希望帶給讀者的是對於既有的知識，有更深一層的反思與體認，建築理論稱讚許多被認為在功能、環境或其他方面失敗的建築物，但我們通常可以看到，這些建築物中的某些關係表現出特殊的關聯性凝聚力，即使其他建築物沒有展現出來。本書中的許多建築，都具有示範性和值得效仿的方面，而非整體上僅是其他建築的一般模型。在我們的分析中，我們將專注於積極面向，展示建築物如何以能夠為建築設計提供訊息的方式，來展現關聯性凝聚力。

在分析一項建築物時，我們可以從建築物向外追溯到它的直接背景，然後再追溯到這些背景的前後關係，並推論建築與全球關注點之間的關係，例如環境和文化的永續性。總之，分析建築物的關聯性凝聚力，是強調相互影響之主客體存在邏輯而非對象。我們可以看到，表現出高度關聯性凝聚力的建築或建築元素，並不會以平淡的方式被生產出來，因為它們總為其環境增加價值，這也需要更多的「地方性連結與融合」。

誇德拉奇藝術中心
（Quadracci Pavilion）| 1994–2001
結構元素的重複使用是常見的設計手法，本案例即可從水平延伸的採光窗，看到一個手法所創造出來的空間效果及視覺感受〔案例32〕。

洛伊德大廈（Lloyd's of London Office Building）｜1978-86

洛伊德大廈的垂直服務核，與中世紀時期城堡的塔樓和城垛造形有異曲同工之妙〔案例19〕。

位於威爾斯的康威城堡（13世紀）

洛伊德大廈的垂直服務核外觀（20世紀）

本書所關注的建築議題

我們可列出一些廣泛的分析類別（categories of analysis）和一個理解建築師如何設計建築物的順序。一項實用的分析項目如下：基地／環境（place/environment），然後是使用者／文化（people/culture），再來是技術／構造（technology/tectonics），有時簡稱為「基地、使用者、事物（place, people, stuff）」會比較讓人容易理解（Williamson, Radford & Bennetts 2003）。將這份類別轉為問題，透過案例分析我們可以理解一些設計思考的重點步驟與問題：

基地：建築物座落於何處？建築物設計如何回應全球和當地的環境（environmental）問題、氣候和微氣候、陽光和噪音、植物和動物？與周邊和鄰近的建築形式有何關聯？

使用者：人們如何接近（approach）、進入與穿越建築物？如何體驗建築空間和象徵意義？建築物如何發揮功能？如何回應人類活動的人體工學？如何回應兒童、老年人及行動不便、視力或聽力受損的人？如何回應特殊的地區文化？如何回應當地和國際的建築文化？

技術：建築構造中的關鍵部分與（或）原則是什麼？建築結構如何與整個建築物相關？細節如何與整體相關？選擇的材料是什麼以及為何選擇這些材料？建築階段如何與建築計畫相關？

　其他的關鍵評論典型問題：同一建築師或其他建築師的設計，如何與其他設計相關？設計在建築術語中的地位是什麼，為何值得分析？簡而言之，透過本書之介紹可以全面知悉建築物的「特殊性」是什麼？在《建築設計策略：形式分析的方法》（Design Strategies in Architecture: An Approach to the Analysis of Form，1989）中，傑弗瑞·貝克（Geoffrey Baker）專注於形式的產生、形式元素之間的關係、以及如何接近和進入建築物的方式；在《分析建築》（Analysing Architecture，2003）中，賽門·岡文（Simon Unwin）則專注於元素、空間和基地。貝克和岡文的著作都可用以解釋關聯性凝聚力的概念之重要性。

柏林猶太博物館（Jewish Museum Berlin）｜1988-99

猶太教（Judaism）象徵性標記的一種文字拆解──即大衛之星（Star of David），在發展整體建築形式中，創造了曲折的平面造型美感。其他的立面造形所使用之元素則與其他猶太人受酷刑景象的表達作一關聯〔案例31〕。

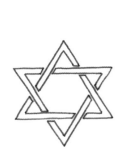

以扭曲的大衛之星作為立面造型象徵形式的一種重要象徵與隱喻。

連續卻扭曲的柏林歷史，與平直卻斷裂的猶太人受難經歷，被建築師以抽象的手法糾纏在一起。

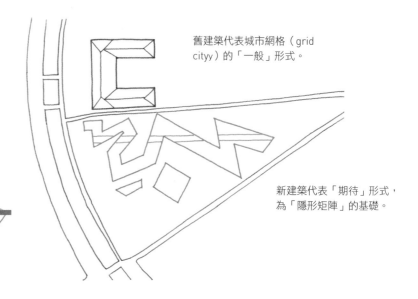

舊建築代表城市網格（grid cityy）的「一般」形式。

新建築代表「期待」形式，為「隱形矩陣」的基礎。

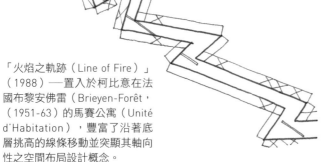

「火焰之軌跡（Line of Fire）」（1988）──置入於柯比意在法國布黎安佛雷（Brieyen-Forêt，（1951-63）的馬賽公寓（Unité d'Habitation），豐富了沿著底層挑高的線條移動並突顯其軸向性之空間布局設計概念。

新建築的直線形式和斜切面與古老的舊法院大樓（Kollegienhaus）形成明顯對比。

東門商城（Eastgate）| 1991–96
建築形式回應了氣候、文化、功能和結構
的背景。非洲儀式頭飾的銀色皇冠在此案
例中被建築師轉化成為中庭（atrium）的
入口意象〔案例26〕。

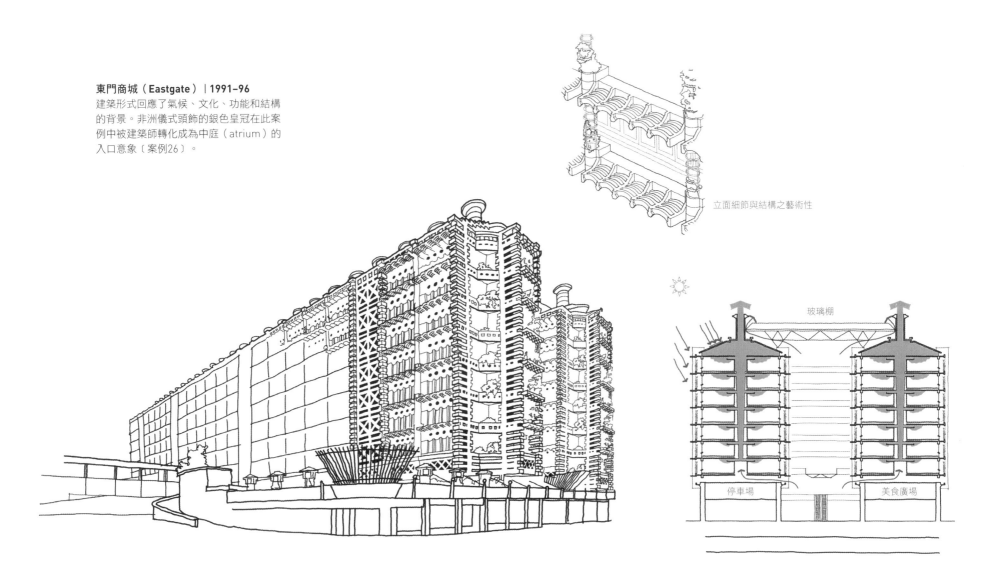

立面細節與結構之藝術性

玻璃棚

停車場　　　　　美食廣場

作品評析也是學習設計的一種途徑

事實上，對建築作品進行案例評析就像設計一樣，涉及設計分析，其本身就是一種創造行為。就如同設計一般，分析是一種反思的實踐，在調查、提案和測試的過程中循環，進而增加理解和信心。在設計的流程，我們需要進行研究來發現已知的內容，在這情況下可以藉由書寫、照片、建物的模型和素描來達成。蒐集這些資訊後，我們需要找到一種方法，來詮釋圖解時說明前述建議有關地點、人員和技術問題的答案，亦有助於分析時腦海中浮現的其他問題。我們的目標，應該是清楚地表達和洞悉所呈現的內容，並記住單純描述（以文字敘述再現設計圖和照片）和批判性分析的智力挑戰之間存在差異。

　　這些成功評析的標準為：是否能為參觀建築物本身的人，或透過數位模型、照片和傳統描述性文字體驗的人增加價值（樂趣和知識）。本書希望讀者能夠在參觀建築物時帶著本書分析，來比較建築物，並與建築物的其他表現結合運用。如此一來，讀者也可以將自己的筆記添加到本書相關頁面中，以便理解建築作品，並建立自我對於建築空間的獨立思考與設計品味。

參考文獻

Baker, Geoffrey H., *Design Strategies in Architecture: An Approach to the Analysis of Form*, London: Van Nostrand Reinhold (1989)

Bruton, Dean, and Radford, Antony, *Digital Design: A Critical Introduction*, London: Berg (2012)

Fox, Warwick, *A Theory of General Ethics: Human Relationships, Nature, and the Built Environment*, Cambridge, MA: MIT Press (2006)

Fox, Warwick, 'Foundations of a General Ethics: Selves, Sentient Beings, and Other Responsively Cohesive Structures', in Anthony O'Hear (ed), *Philosophy and the Environment* (Royal Institute of Philosophy Supplement: 69), pp. 47–66, Cambridge: Cambridge University Press (2011)

Pallasmaa, Juhani, *The Embodied Image: Imagination and Imagery in Architecture*, AD Primer Series, West Sussex: Wiley (2011)

Radford, Antony, 'Responsive Cohesion as the Foundational Value in Architecture', *The Journal of Architecture* 14 (4), pp. 511–32 (2009)

Scruton, Roger, *The Aesthetics of Architecture*, London: Methuen (1979) (republished by Princeton: Princeton University Press, 1980)

Unwin, Simon, *Analysing Architecture*, Abingdon and New York: Routledge (2003)

Valéry, Paul, 'Man and the Sea Shell', in *The Collected Works of Paul Valéry*, vol. 1, selected with an introduction by J. R. Lawler, Princeton: Princeton University Press (1956)

Williamson, Terence, Radford, Antony, and Bennetts, Helen, *Understanding Sustainable Architecture*, London and New York: Spon Press (2003)

Sarabhai House | 1951-55
Le Corbusier
Ahmedabad, India

01

| 薩拉巴別墅 | 勒・柯比意 | 印度，阿罕達巴德 |

薩薩拉巴別墅是位於印度的私人住宅，由著名的瑞士─法國籍建築師勒・柯比意在二次世界大戰後的年代設計。這是柯比意於「野獸派（Brutalist）」階段的早期案例，他嘗試暴露原始混凝土和磚塊的可能性，來發展回應建築生產的現實方法。應用於印度這樣勞動密集型的建築環境，這種方法透過強調成品的不精確性，來頌揚粗糙的製造過程。

該設計採用了柯比意的模組概念（Modulor concept）系統，以及因應在地環境所需之遮陽板的氣候特徵，發展出適合其項目和氣候條件的建築。除了巧妙地應用這些現代主義（Modernist）主題之外，該設計透過能夠延續傳統生活方式的一系列空間，為富裕印度家庭的日常生活提供文化上敏感的回應。傳統與現代之間的平衡，使居民能夠找到反映後殖民語境的凝聚力。

Adam Fenton, Rumaiza Hani Ali, Alix Dunbar

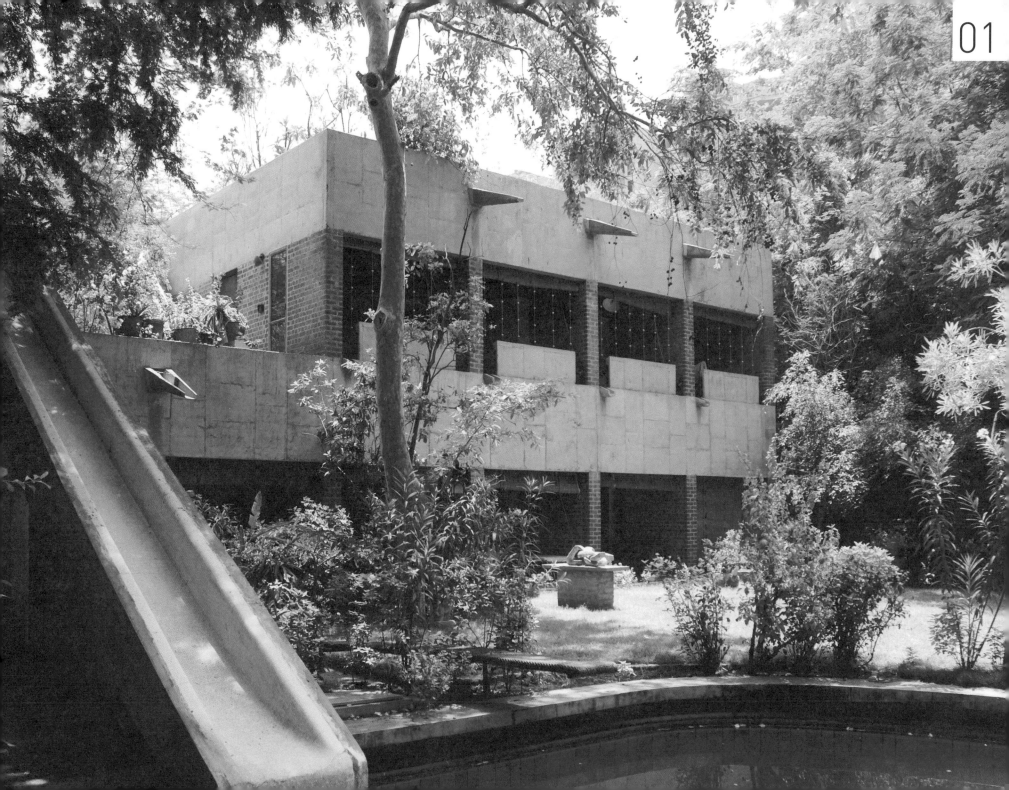

薩拉巴別墅（Sarabhai House）| 1951-55
勒‧柯比意（Le Corbusier）
印度，阿罕達巴德（Ahmedabad, India）

回應城市背景

薩拉巴別墅是一座私人住宅，位於阿罕達巴德城市佔地8公頃（20英畝）的莊園裡，別墅座落在莊園的綠地中，並無與城市的都市結構直接連接。因此，設計回應基地自然元素和家庭的需要，建築群是由主人與待客空間的主建築物區域，與從屬僕人的宿舍組成，這些宿舍遍布周圍，作為封閉一系列開放空間連接的區域。

阿罕達巴德的薩拉巴莊園

該建築的座向與西南季風的風向一致，盡可能利用在阿罕達巴德炎熱氣候中非常關鍵的自然氣流來降溫，並創造更自然舒適的住居物理條件。平面元素的Z形組織，劃分北側公共使用的群聚區域，和南側私人使用的開放區域，建築物因而與景觀一起發揮作用，產生一個作為居住環境的關聯性凝聚力。

建築砌塊與周圍植被的組合創造了障礙和門檻，定義了各種空間的公共和私人性質及控制通道。

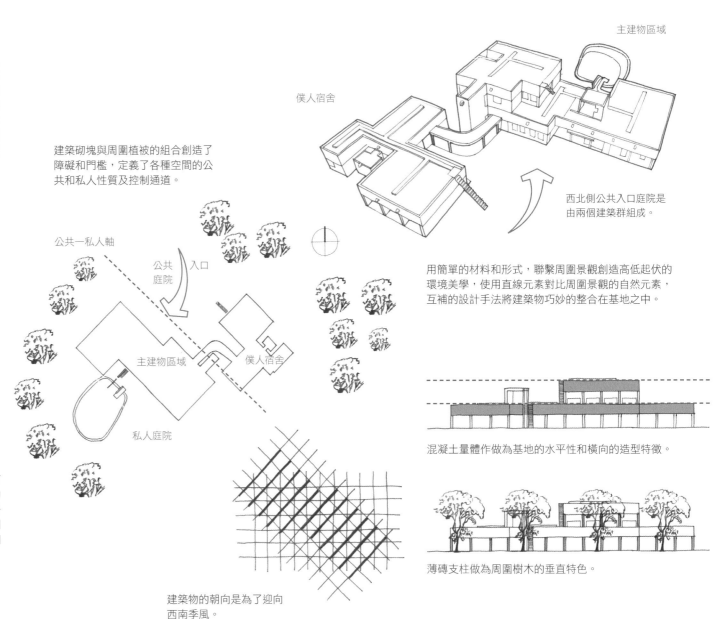

建築物的朝向是為了迎向西南季風。

西北側公共入口庭院是由兩個建築群組成。

用簡單的材料和形式，聯繫周圍景觀創造高低起伏的環境美學，使用直線元素對比周圍景觀的自然元素，互補的設計手法將建築物巧妙的整合在基地之中。

混凝土量體作做為基地的水平性和橫向的造型特徵。

薄磚支柱做為周圍樹木的垂直特色。

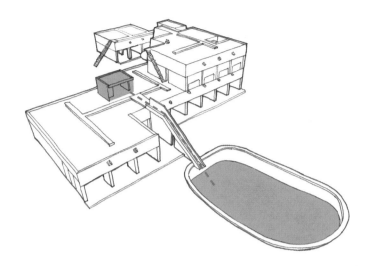

對設計需求的回應

這個住宅設施是供寡婦諾拉瑪·薩拉巴（Manorama Sarabhai）和她的兩個兒子使用，因此該設計提供了一系列不同的半私人和私人空間，以滿足家庭的各種需求。主建築區域可以看作是兩個私人區塊，可以完全封閉，成為私人隱蔽空間，西側為大兒子、東側為母親和小兒子的臥房區域。這兩個區塊周圍是一系列半私人空間，向南側和向西側開放的私人庭院。中間的共享區域，形成了私人領域與建物北側的公共入口和生活區之間的連通道。

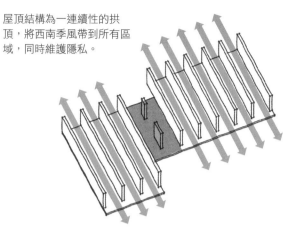

屋頂結構為一連續性的拱頂，將西南季風帶到所有區域，同時維護隱私。

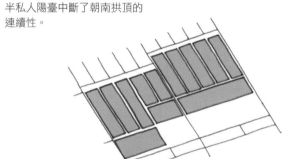

半私人陽臺中斷了朝南拱頂的連續性。

建築西南側的私人區域，由連接屋頂涼亭和大型有機形狀（Organic-shaped）游泳池的軸線明確劃定，這些元素構成了夏季活動的理想景觀，並將建築形式與私人景觀連接起來。居民於晚風中坐在屋頂涼亭裡，可以觀賞迎賓泳池的水和遠處的綠地；在炎熱的夏夜，他們甚至可以沿著滑水道冒險，並浸泡在清涼的水中。穿過建物南向立面上的一系列陽臺，也可繼續連接到南側翠綠的景色。

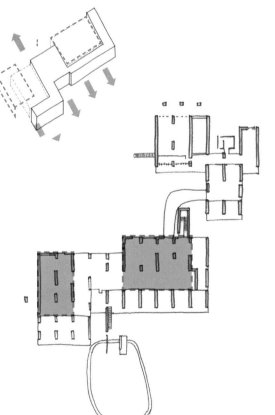

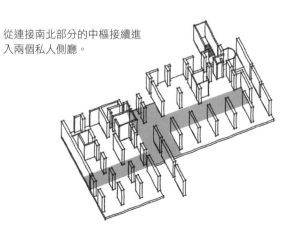

從連接南北部分的中樞接續進入兩個私人側廳。

造型的形式與物質性意義

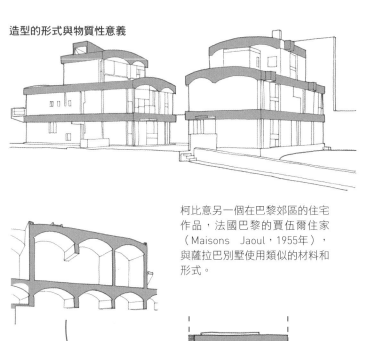

柯比意另一個在巴黎郊區的住宅作品，法國巴黎的賈伍爾住家（Maisons Jaoul，1955年），與薩拉巴別墅使用類似的材料和形式。

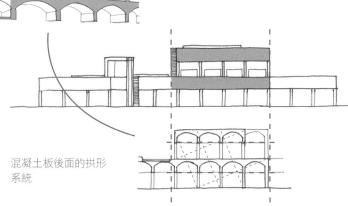

混凝土板後面的拱形系統

阿罕達巴德的舒德漢別墅（Shodhan House，1956）這座私人住宅與薩拉巴別墅一樣位於阿罕達巴德，柯比意使用相同手法探究以混凝土遮陽板（brise-soleil）來適應當地氣候的可能性。

薩拉巴別墅的設計表現出磚塊和混凝土基本建材的結合，表面保持樸素，立面展現材料和結構的真實性。這兩種對比材料之間的調和，也反映出將傳統與現代相結合的渴望。

同時也在其他項目中思考，該設計提供一系列混凝土拱頂作為屋頂結構（roof structure），屋頂則由裸露的磚牆支撐。在薩拉巴別墅裡，混凝土拱頂與遮陽棚概念的組合，創造了一個非常適合印度氣候和建築產業的混合（hybrid）結構。沿著建築物深處延伸的一系列拱頂由混凝土帶覆蓋，作為另一層遮陽的屏障。不使用牆壁來隔間，這些拱形的隔間更能定義分隔內部的空間。

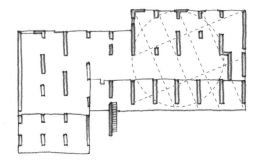

簡單的比例系統定義了各種計畫和組合式元素的組織。在內部區域，空間的高度是相對於拱頂的寬度而形成的。該系統進一步定義了由這些拱頂構成的內部和外部空間的深度，使整個結構成為一體。

從窗戶的元素到沿著牆面分佈的門窗，以及馬德拉斯（Madras）石材地板圖案，別墅的各個方面都受到柯比意所謂的「模組」（Modulor，左上方）單一比例系統影響。

對氣候的回應

建築物的拱形系統也應用於室內溫度控制，混凝土拱頂的波形頂部充滿了土壤，形成了一個屋頂花園，增加受熱面（thermal mass），並降低吸熱，拱形的內部更能讓涼爽的季風空氣流過內部。此外，陰涼的陽臺和涼爽的黑色馬德拉斯石（Madras stone），也增加了被動的空間冷卻能力。

對當地文化和形態的回應

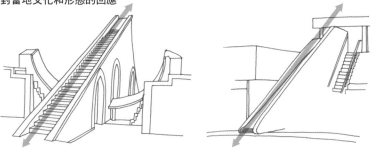

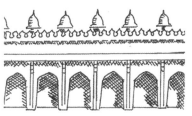

南側的建築量體沿著邊緣展開，並藉以串聯屋頂涼亭與水池的動線配置，其所形成的造型意象，則與印度北部18世紀有名的天文臺建築有異曲同工之妙，該標誌性（iconic）建物係由簡塔·曼塔（Jantar Mantar）設計。

南向立面遮陽棚的尺度與規模，反映了印度勝利之都（Fatehpur Sikri）蔭蔽的拱廊和其他類似傳統印度建築之性質。

晨光穿過餐廳，開始新的一天。

早上精神飽滿

泳池提供炎熱氣溫下可稍作休息的機會。

晚上放鬆

下午躲太陽

根據文化模式，設計的各種元素匯集在一起，解決了居住者的生活方式。在一天中重新定義空間的使用功能，讓各種活動得以進行，也讓別墅成為日常工作中不可或缺的部分。

敞開的門窗設計提供夜間的涼風得以掠拂過臥房區域，使室內環境有更舒適的氣溫條件。

下午關閉拱頂，創造一個遮光場所，窗戶的透析光線增強其隱蔽效果。

Possagno

ITALY

Canova Museum | 1955–57
Carlo Scarpa
Possagno, Treviso, Italy

02

| 卡諾瓦美術館 | 卡洛 · 斯卡帕 | 義大利，特雷維索，波薩尼奧 |

卡諾瓦美術館整合是自然光、空間和形式簡潔有力的建築作品，展示由安東尼奧·
卡諾瓦（Antonio Canova，1757-1822）製作的大理石雕刻石膏模型，是義大利古典
主義（Italian Classicism）的主要代表作。卡洛·斯卡帕（Carlo Scarpa）於1955
年受委託為早期1830年代的大教堂大廳設計一個小型的擴建方案，斯卡帕的設計
保留了大教堂為博物館組成的一部分，以對稱性、呼應性和主從性作為擴建方案的
設計準則與創造原點。偉大的新古典主義（Neoclassical）建築具有關聯性凝聚力
（responsive cohesion），與現代（Modern）建築並列，斯卡帕以一種現代與古典
相對話的設計方式，使新舊建築物產生一種協調性的融合方式。

Antony Radford, Michelle Male and Mun Su Mei

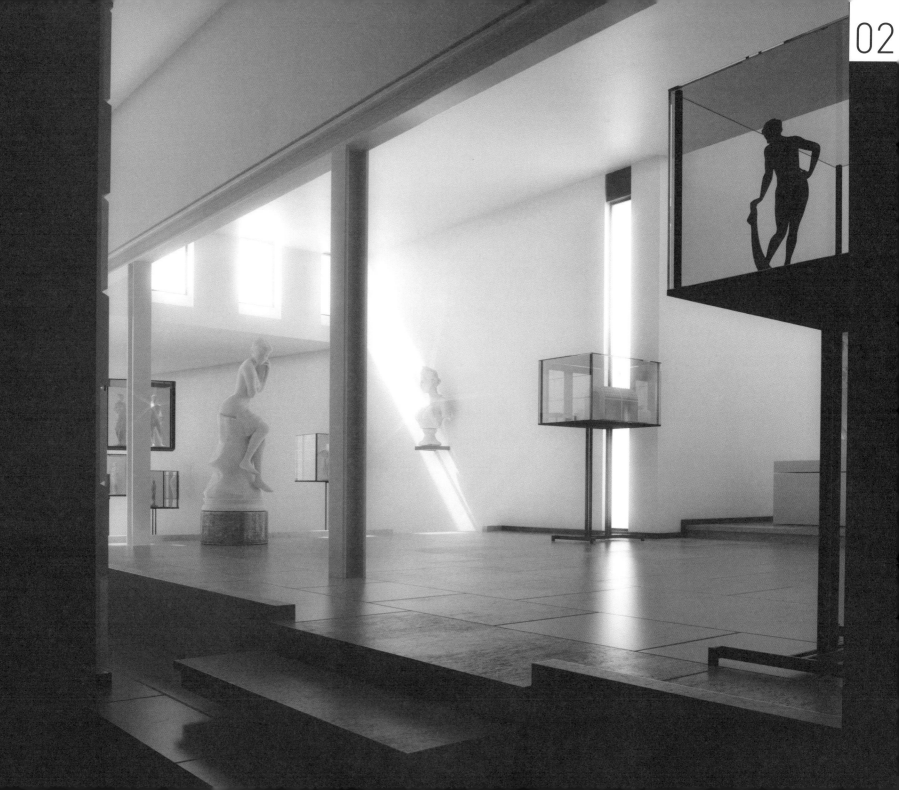

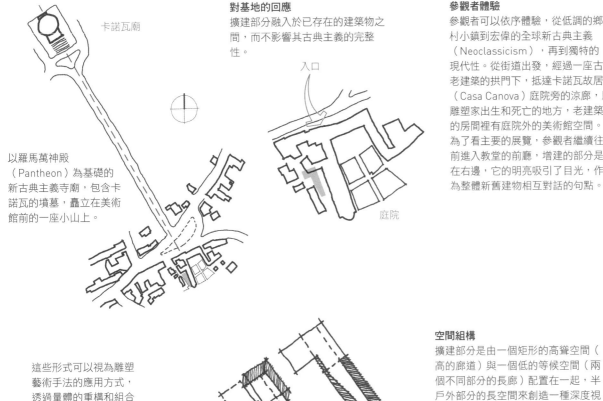

卡諾瓦廟

以羅馬萬神殿（Pantheon）為基礎的新古典主義寺廟，包含卡諾瓦的墳墓，矗立在美術館前的一座小山上。

這些形式可以視為雕塑藝術手法的應用方式，透過量體的重構和組合形成新的風貌，就如卡諾瓦的雕塑一樣。

對基地的回應

擴建部分融入於已存在的建築物之間，而不影響其古典主義的完整性。

入口

庭院

參觀者體驗

參觀者可以依序體驗，從低調的鄉村小鎮到宏偉的全球新古典主義（Neoclassicism），再到獨特的現代性。從街道出發，經過一座古老建築的拱門下，抵達卡諾瓦故居（Casa Canova）庭院旁的涼廊，即雕塑家出生和死亡的地方，老建築的房間裡有庭院外的美術館空間。為了看主要的展覽，參觀者繼續往前進入教堂的前廳，增建的部分是在右邊，它的明亮吸引了目光，作為整體新舊建物相互對話的句點。

空間組構

擴建部分是由一個矩形的高聳空間（高的廊道）與一個低的等候空間（兩個不同部分的長廊）配置在一起，半戶外部分的長空間來創造一種深度視覺，並與室內外狹窄的通道空間創造不同層次的空間韻味，讓擴建的範圍不搶走主體教堂的風采，更能增添自主空間之時光特色。

長廊的地板和天花板都是沿著土地的斜坡建成階梯狀，這些階梯提供觀景的平臺，亦可作為一轉換歇腳之場所，讓參觀者停頓下來。

白牆意象

石膏是一種無光澤的白色無定形材料，只有在光線下才能鑄型，許多傳統美術館常常利用此一方法途徑（approach），將白色模型放置在較暗的牆壁前，讓白色模型得以突顯出來，新古典主義教堂原本就有這種牆面。但斯卡帕認為，模型需要的則是一個高度光亮的環境，用白色的牆面最能展現。

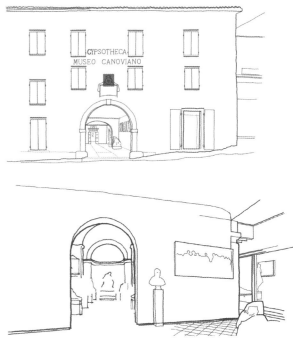

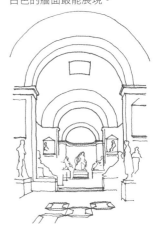

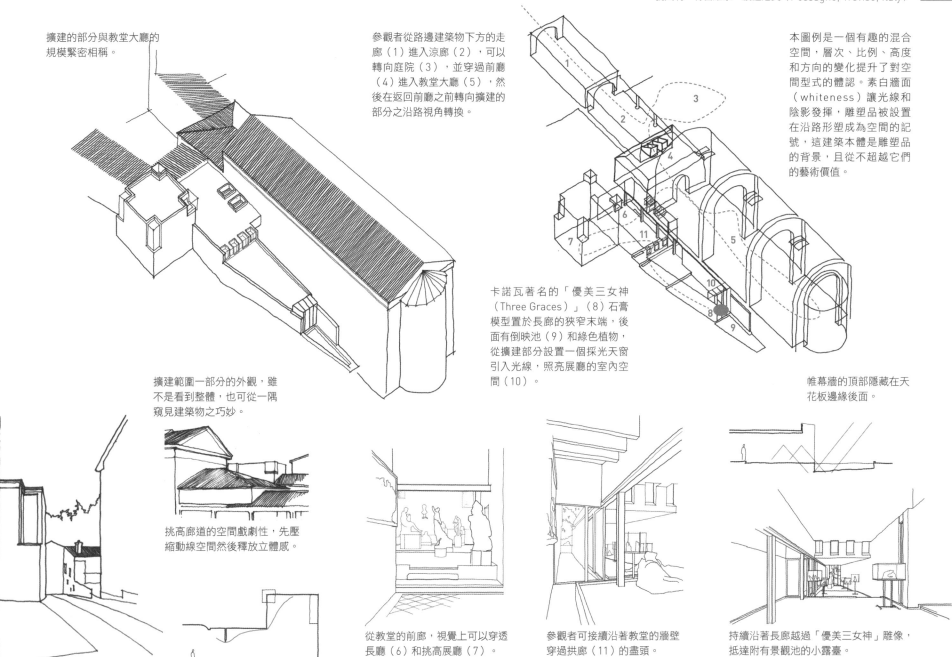

擴建的部分與教堂大廳的規模緊密相稱。

參觀者從路邊建築物下方的走廊（1）進入涼廊（2），可以轉向庭院（3），並穿過前廳（4）進入教堂大廳（5），然後在返回前廳之前轉向擴建的部分之沿路視角轉換。

本圖例是一個有趣的混合空間，層次、比例、高度和方向的變化提升了對空間型式的體認。素白牆面（whiteness）讓光線和陰影發揮，雕塑品被設置在沿路形塑成為空間的記號，這建築本體是雕塑品的背景，且從不超越它們的藝術價值。

卡諾瓦著名的「優美三女神（Three Graces）」（8）石膏模型置於長廊的狹窄末端，後面有倒映池（9）和綠色植物，從擴建部分設置一個採光天窗引入光線，照亮展廳的室內空間（10）。

帷幕牆的頂部隱藏在天花板邊緣後面。

擴建範圍一部分的外觀，雖不是看到整體，也可從一隅窺見建築物之巧妙。

挑高廊道的空間戲劇性，先壓縮動線空間然後釋放立體感。

從教堂的前廊，視覺上可以穿透長廊（6）和挑高展廳（7）。

參觀者可接續沿著教堂的牆壁穿過拱廊（11）的盡頭。

持續沿著長廊越過「優美三女神」雕像，抵達附有景觀池的小露臺。

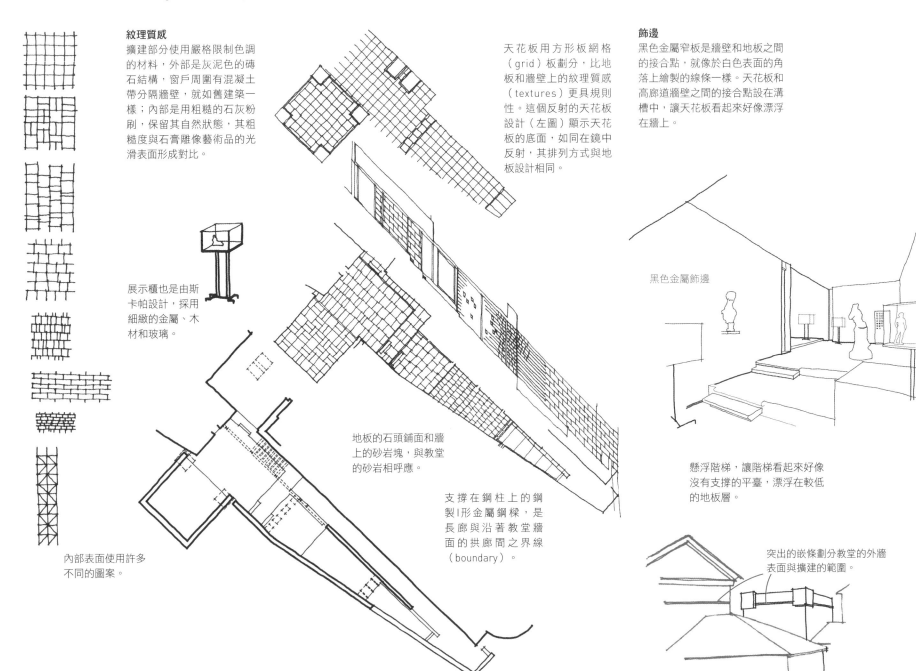

紋理質感
擴建部分使用嚴格限制色調的材料，外部是灰泥色的磚石結構，窗戶周圍有混凝土帶分隔牆壁，就如舊建築一樣；內部是用粗糙的石灰粉刷，保留其自然狀態，其粗糙度與石膏雕像藝術品的光滑表面形成對比。

天花板用方形板網格（grid）板劃分，比地板和牆壁上的紋理質感（textures）更具規則性。這個反射的天花板設計（左圖）顯示天花板的底面，如同在鏡中反射，其排列方式與地板設計相同。

飾邊
黑色金屬窄板是牆壁和地板之間的接合點，就像於白色表面的角落上繪製的線條一樣。天花板和高廊道牆壁之間的接合點設在溝槽中，讓天花板看起來像漂浮在牆上。

展示櫃也是由斯卡帕設計，採用細緻的金屬、木材和玻璃。

黑色金屬飾邊

地板的石頭鋪面和牆上的砂岩塊，與教堂的砂岩相呼應。

支撐在鋼柱上的鋼製I形金屬鋼樑，是長廊與沿著教堂牆面的拱廊間之界線（boundary）。

懸浮階梯，讓階梯看起來好像沒有支撐的平臺，漂浮在較低的地板層。

內部表面使用許多不同的圖案。

突出的嵌條劃分教堂的外牆表面與擴建的範圍。

自然光

與繪畫和素描不同，雕塑藝術品不會在明亮的光線和陽光下褪色，所以斯卡帕用強烈的陽光直射來活化空間和作品。這樣的效果使白色室內空間氛圍隨著自然光影產生色調變化（tonal variation），結合柔和與感官的品質，讓視野變得清晰（legibility）。

1. 高窗玻璃角落

在高廊道，複合式高層窗和天窗（skylights）佔滿上方四個角落。在東側，頂部有水平玻璃的方形單元位於屋頂及牆壁表面之外；在西側，底部有水平玻璃的長方形單元，穿透房間體積。直射光線可以穿透一個或多個這些角落窗戶，照亮地面或牆面上隨著太陽移動的方形形成自然光影變化；而其他的光線則提供從牆壁反射的漫射光。由此可知斯卡帕是一個善用光線來捕捉空間氛圍的建築師，也印證了建築是光的容器這一句話。一條狹窄的玻璃條適合於垂直窗格的邊緣，模糊（blurring）了角落的分隔。

2. 天窗隔板

在老教堂牆壁和美術館擴建部分之間的拱廊，其上方的水平天窗具有大型垂直隔板，因此天窗本身在這狹窄空間內的視野之外。光線直接照射懸掛在教堂牆面上的壁畫，反射光照亮了相鄰的房間，拋光的白地板表面則散發光線。

3. 錯層天窗

四個採光天窗嵌入長廊中的高低屋頂之間隙中，並延伸到屋頂上，照亮房間後部。雖然房間後部朝南，但房間反射白色表面的內部亮度與前方帷幕牆（glass wall）視野中的對抗亮度緩和了眩光。

4. 端景帷幕牆

長廊的窄末端有一個全高度的帷幕牆，樹木可以遮擋視線，以減少直視天空所帶來的眩光。與硬鋪面相比，窗戶外的小水池緩和了反射光，將其轉換為更冷的色調。傾斜的牆壁平滑了斜坡的亮度，這是厚壁中傳統窗戶的斜面側邊的延伸形式，也為整體流動的室內空間，作了一個不著痕跡的收尾端景。

AUSTRALIA

Sydney

Sydney Opera House | 1957–73
Jørn Utzon
Sydney, Australia

03

| 雪梨歌劇院 | 約恩・烏松 | 澳洲，雪梨 |

丹麥建築師約恩・烏松於1957年贏得了一項設計雪梨
歌劇院的國際競圖，其設計採用自由形狀的混凝土表殼
（shell），並將形式變更為可以分析和建構的片狀弧形球
體。該建築是一座複雜的現代建築主義之紀念碑，具有詩意
和富有表現力的形式，燦爛地錨定在一個半島上顯著的位
置，外突到雪梨港灣。

　　從開始興建到完工，雪梨歌劇院是一個具有爭議的案例。
如今，這座建築成為雪梨和澳洲舉世皆知的文化象徵。

Selen Morkoç, Thuy Nguyen and Amy Holland

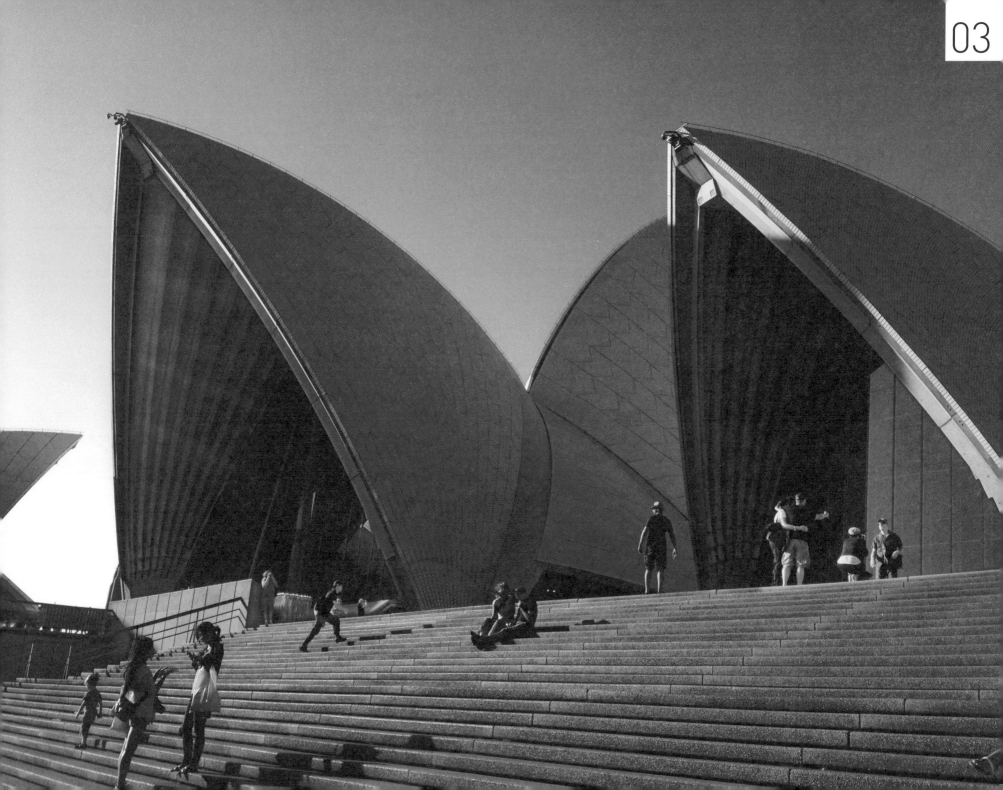

概念構想

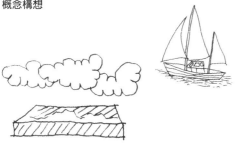

屋頂的白色形狀，與港口遊艇的風帆及徘徊在上頭的雲層相呼應。

造形之演進：屋頂

1957年的競圖顯示當時無法建造自由形狀的薄殼（shells），因此使用球面幾何學來將其形狀合理化。

屋頂的形狀來自球體的中心，採用立體的形式，就像削柳丁皮一樣。

殼體（shells）沿軸線定位以形成屋頂組件，這些不是真的只有一層薄殼，而是由肋骨狀的預鑄混凝土構件所支撐。

屋頂和底座的關係，喚起建築師烏松對亞洲寺廟的深刻印象，和固定在平底座上抽象雕塑，作了自由流動形式的設計轉化。

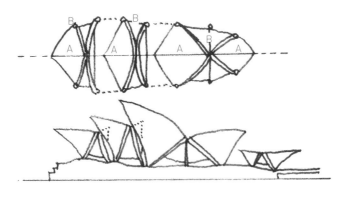

組成主要大廳表殼的球形結構，是為主拱頂A伴隨一對支撐性的肋頂B之一組構件，這組合用於建築物中的三個外殼組件。

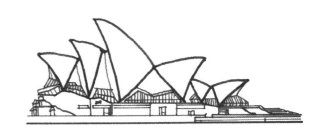

表殼和底座間的空間由帷幕牆來填充。

階梯式平臺的靈感來自於古老的前哥倫布時期（pre-Columbian）之寺廟，這些寺廟位於人造的山形凸起平臺上。

造形之演進：入口平臺

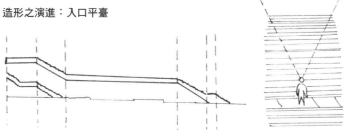

廣場樑形成直通高層平臺的階梯。

當遊客爬上階梯時，向上視野會隨之升起，歌劇院就會慢慢顯現出來。

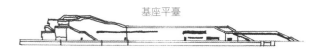

基座平臺

高層的基地平臺在港口創造了一個地標性的景象，透過視覺的連續性將建築物與周圍環境分離。

基地涵構

歌劇院位於雪梨港的便利朗角
（Bennelong Point）。

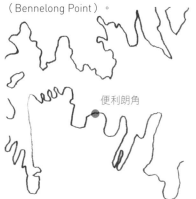

便利朗角

動線配置

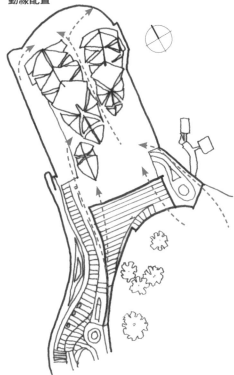

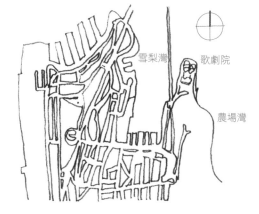

雪梨灣　歌劇院

農場灣

地點三面環海，平臺和凸起的屋頂薄殼形成
了這個海灣主要視覺主軸，有少數開口的基
座平臺則像極了人造半島。

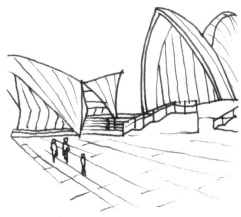

平臺創造了開放空間，讓大量人群能聚集在
建築物周圍，並從外面可以看到屋頂薄殼造
形的多種視角。

水和植物園（Botanical Gardens）邊緣的砂
岩懸崖劃定了界線。自建築物完工以來，這
地區的都市設計已重新規劃，同時改善人行
和車行的動線，形成一個完整的動線系統。

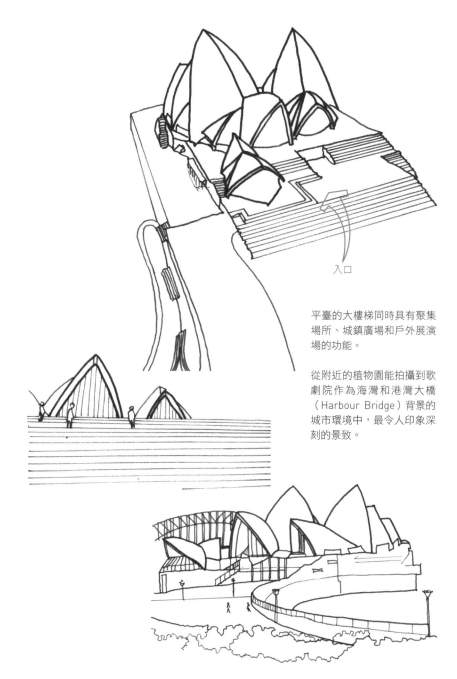

入口

平臺的大樓梯同時具有聚集
場所、城鎮廣場和戶外演
場的功能。

從附近的植物園能拍攝到歌
劇院作為海灣和港灣大橋
（Harbour Bridge）背景的
城市環境中，最令人印象深
刻的景致。

建築規劃

地下室平面

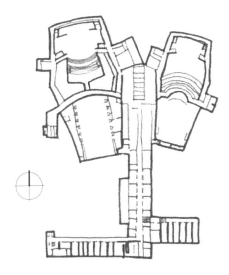

一樓平面

二樓平面

三樓平面

入口意象和網格系統

北向立面

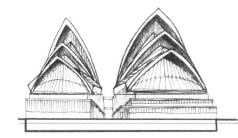

工作室和儲藏室設於地下室，以減少樓層開口讓立面看起來更簡潔。

兩個主要建築群軸的交叉點設置於入口處（P），於此作為設計的起點展開兩個軸線配置的建築量體。

西向立面

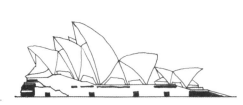

建築物的基座開口有限，使人造平臺具有堅固觀感。大片的水平平臺與白色屋頂外殼形成鮮明對比。

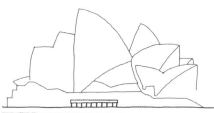

在2000年代早期，烏松與他的兒子金·烏松（Kim Utzon）設計一個小的增建部分和室內變更設計，來標示並改善戲劇院建物墩座裡的入口形式。

中介空間

樓梯和玄關佔滿了兩個大廳和包圍屋頂之間的空間。這些都是以屋頂底面、環視玻璃與壯麗海港景色為特徵的戲劇性空間。

　牆壁和天花板結構在建築物內部和周圍創造了一個動態空間，儘管室內形式不斷變化，人們都能在建築物內部辨識出空間的自明性。

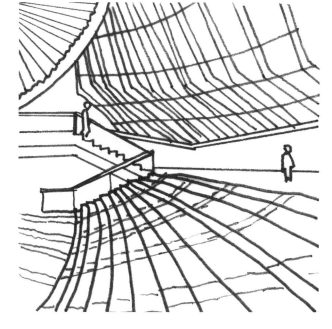

樓梯（stairways）是動態路徑，能產生不同的功能，並使其形式適應結構的變化形狀。

光線

雪梨氣候溫和，大多數白天都有陽光照射。陽光照亮屋頂的白色瓷磚，並在高層的平臺周圍反射。但自然光僅用於建築物內部的邊緣處，歌劇院的空間範圍基於使用機能仍使用人造光線。

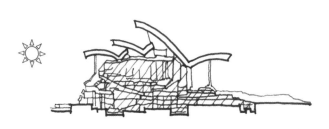

雪梨的地標

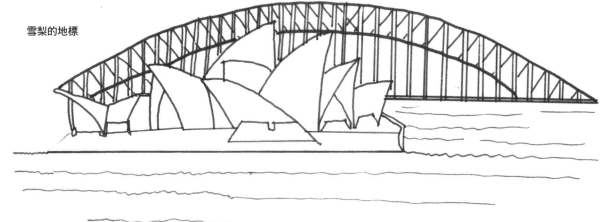

以海港大橋為背景的歌劇院景色已成為雪梨的標誌性形象。

橋樑的垂直外露結構鋼框架，與閃亮白色曲線表面的建築物屋頂表殼和大片岩石狀的平臺基座形成對比。

造形之演進：烏松於1962年提出的大廳設計

戲劇院大廳 水流動形成的波浪脊激發了戲劇院大廳的設計。

為了在天花板中實現這樣的形式，烏松採用連續圓圈網格為基準的拋物雙曲線。

草圖顯示形成天花板圖樣的重疊幾何拋物雙曲線。

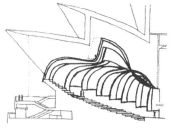

天花板的拋物雙曲線結構也有聲音（sound）擴散的作用。

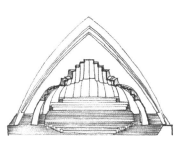

表殼拱頂和天花板波浪的對稱結構形成一組雙殼。

歌劇院大廳 從下面看山毛櫸樹的樹枝，激發了對歌劇院大廳天花板的構想。

樹枝的抽象形式創造三角形網狀組織。

烏松以三角形形式設計多面的天花板平面。

天花板的形狀設計，盡可能利用殼屋頂下的空間，以助於獲得最大使用之樓地板面積。

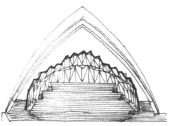

三角系統讓天花板接隨屋頂的形式，且有助於達到音樂所需相對較長的迴響時間。

烏松的計畫在施工過程中有所轉變，較大的大廳最初用於歌劇和音樂會，但後來成為單一用途的音樂廳；在較小的戲劇院安裝了一個樂隊池，經過修改後成為歌劇院。這讓更多的觀眾能參加音樂會，但也意味著歌劇院限制了舞台塔和側翼，而指揮臺裡的排練室就變成一個小劇院。

烏松在這專案完工前就辭職了，後續由澳洲在地建築師彼得‧霍爾（Peter Hall）、萊昂內‧托德（Lionel Todd）和大衛‧利特爾莫爾（David Livermore）主導雪梨歌劇院的室內設計，手法與烏松的提案非常不一樣。

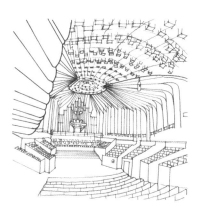

材料
南向立面

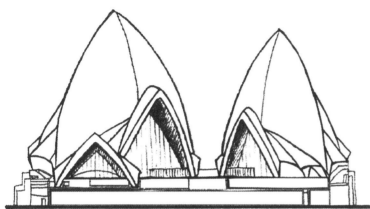

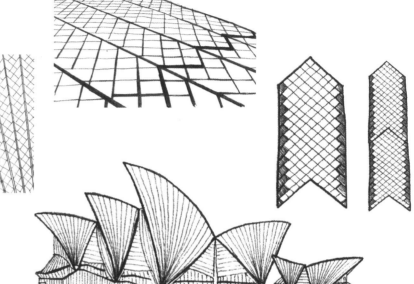

一樓和二樓是包覆的，從外面看到的只是一個表面，不會因為不同的室內使用機能而影響象徵性的外觀雕塑效果。

玻璃和紋理木材（textured timber）在內部的混凝土結構殼中匯集在一起，預鑄混凝土屋頂構件的肋拱清晰可見，木材的紋理與膠合板則柔和了剛硬的混凝土質感。

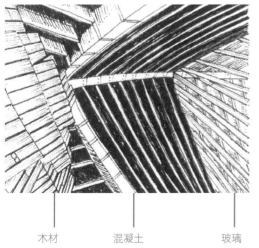

木材　　　混凝土　　　玻璃

屋頂表殼用白色瓷磚覆蓋，平臺的混凝土結構採用當地砂岩聚集而成的預製嵌板覆蓋，白色瓷磚則強調了在海港環境中的建物雕塑特色。

Solomon R. Guggenheim Museum | 1943–59
Frank Lloyd Wright
New York, USA

04

| **所羅門・古根漢美術館** | 法蘭克・洛伊・萊特 | 美國，紐約 |

紐約古根漢美術館由著名的美國建築師法蘭克・洛伊・萊特設計，用於儲藏其創始人所羅門・古根漢（Solomon R. Guggenheim）的藝術收藏品。萊特是草原式風格的現代建築（Organic Modern architecture）倡導者，因此美術館豐富了曼哈頓（Manhattan）下城的城市網格系統，與俯瞰中央公園（Central Park）自然廣闊區域之間似乎形成和諧的自然世界。

該建築獨特的弧形外觀，與鄰近建物的直線形態形成明顯對比，活躍了剛性的城市網格（city grid），並實現其適合作為文化機構的地標特徵。為了保持有機形式，該設計以模擬貝殼來重新構思畫廊展示的配置，脫離傳統分隔空間的形式，獨立展示間係規範大量遊客可依序連續移動。相對地，一個大的斜坡空間讓遊客在連續移動中能看到整個展示。寬大、光線充足的天井有助於遊客熟悉環境，並結合整體設計到單一的凝聚體驗中。

Amit Srivastava, Katherine Holford, Matthew Bruce McCallum and Lana Greer

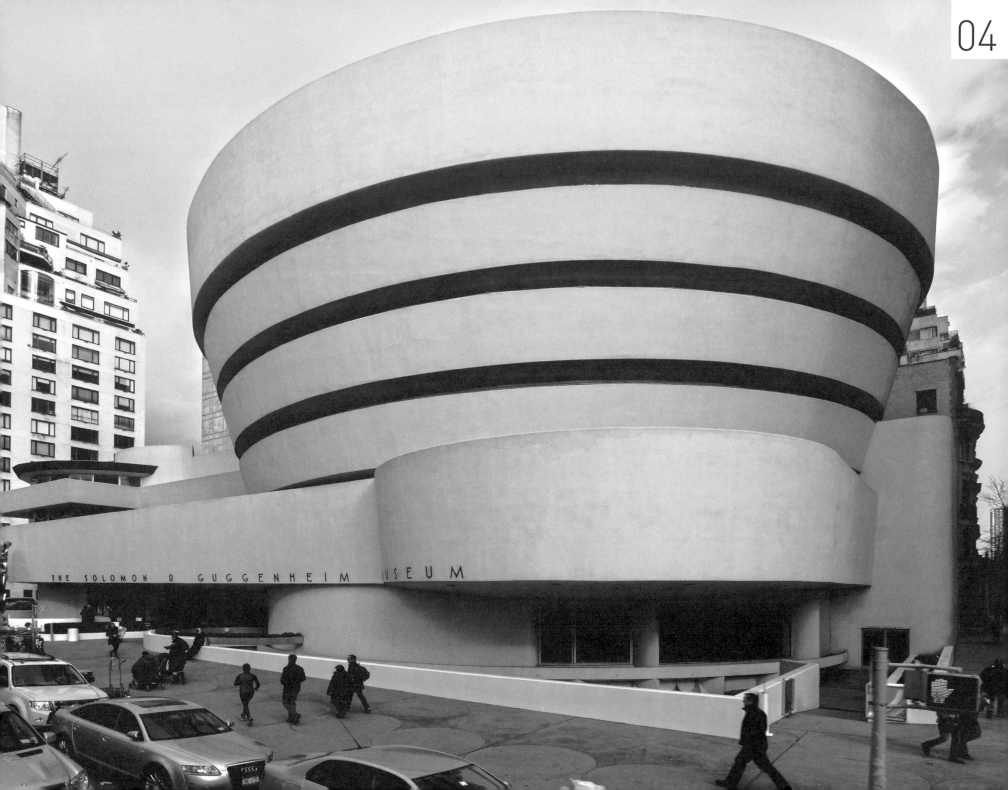

THE SOLOMON R GUGGENHEIM MUSEUM

對都市涵構的回應

古根漢美術館位於紐約曼哈頓密集的城市環境中，該地點面向第五大道（Fifth Avenue）邊緣，俯瞰中央公園（Central Park）。博物館的設計充分利用這種地緣條件，發展出一種與周圍城市環境相輔相成而非模仿的有機結構，並成為一個城市網格系統的邊界地區之標誌性建築。

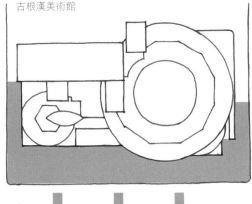

古根漢美術館

第五大道

中央公園

建築物的整體規劃，從面向現有建築的直線形式，慢慢轉變為確定其街道邊緣界線的有機形狀，並反映了中央公園樹木景致的有機形狀。有機的正面從實際的街道邊緣向後延伸，以容納一個內部等候空間。建築物的一側是彎曲形式，另一側開向中央公園，這是曼哈頓密集城市結構中寶貴的開放空間。

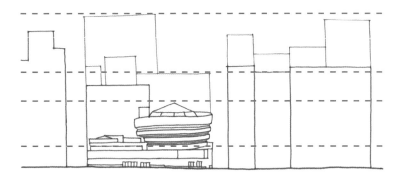

有機形式（organic forms）打斷了城市網格的節奏，創造出一個間歇處，並歡迎人們來到這個公共場所。

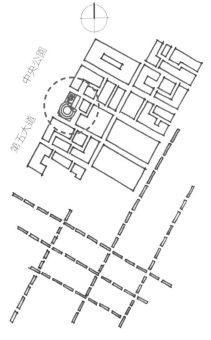

中央公園

第五大道

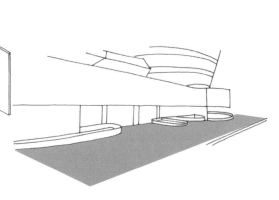

原始設計允許車輛進入館內區域以便乘客下車。

這建築物的形狀與周圍建物的直線形狀形成鮮明對比，但整體構成讓這些空間造型為紐約都市街道景觀提供一個協調的平衡共存，彎曲和直線互補並相互強化。美術館的有限高度，提供一條通道以進入高樓建築群的隱喻。

建築師萊特仔細考慮結構的規模與周圍環境的關係，使捲曲的外觀造形具有標誌性，而非單純順應其周圍環境。高約30公尺（98英尺）的結構高度，足以舒適地坐在高大的高樓群體內而不失其影響力。另一方面，沿著分層升高的限制高度與人的尺度配合，有助於建築物迎接街上的行人入內參觀。向外傾斜的形式也助於建築物延伸到邊緣，增強其高度，並為街道上的人們提供清晰的天際線造形識別性。

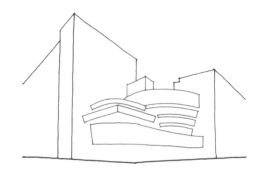

正門現在作為一個延伸的公共廣場，水平帶強化了人的尺度高程。

有機主義和標誌性的造形

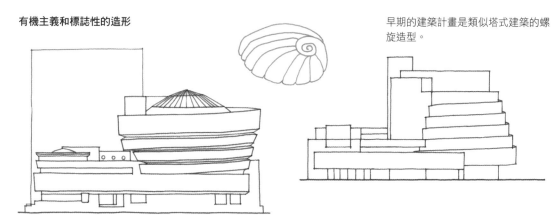

該設計採用連續貝殼狀的形式概念，以滿足藝術畫廊的需求。這個概念是基於建築師法蘭克・洛伊・萊特「有機現代主義（Organic Modernism）」的堅持，即建築形式反映自然的共生秩序系統。因此，在建物各方面的設計類似貝殼，從外部螺旋形式到內部截面要素，使整個設計結合在一起成為一個有機體。

詹姆斯・史特林設計的國立美術館新館（1984）

法蘭克蓋瑞設計的畢爾包古根漢美術館（1997）

早期的建築計畫是類似塔式建築的螺旋造型。

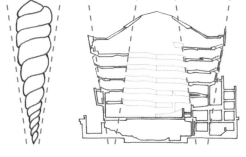

使用比擬貝殼的造型，不僅滿足了機能使用的功能要求，也有助於將藝術畫廊本身轉化作為一種雕塑形式。採用不同尋常的雕塑手法，使這個公共場所成為城市的標誌，並促進藝術和文化的涵養。將美術館作為一種與城市結構形成鮮明對比的雕塑形式之概念，從此在美術館設計中變得普遍，世界上許多重要的美術館結構都遵循此一策略。對比形式置於現有的城市結構背景下，讓美術館結構同時作為人們對其所在城市的批評及頌揚，進而實現成為一項藝術品，即本身變成一個雕塑藝術——然而這一個概念是必須建構在非常高品質的建築設計與施工管理下才能成功。

空間的結構層次

美術館建築的整體規劃，是一個整合圍繞中央圓形結構之形式組合，這種圓形結構是最重要的公共空間，也是這建築物的中樞點。當遊客在坡道上下行走時，往各展示空間的通道逐漸呈現，讓各種不同的空間使用計畫形式顯現出來。由於中央空間作為畫廊，而其他結構則作為各種行政用途，因此這種層次關係將焦點帶回到建築物的主要目的——藝術品展示。

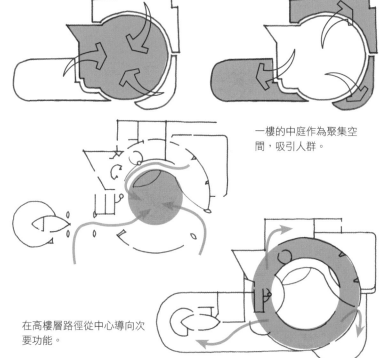

一樓的中庭作為聚集空間，吸引人群。

在高樓層路徑從中心導向次要功能。

對設計需求的回應

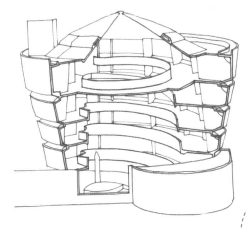

畫廊空間的計畫需求，是一個單一的連續動線佈局，而非傳統建築裡基於展品劃分以區別不同展間的一連串零碎體驗。因此，建築物的展示空間圍繞單個螺旋坡道組織，讓遊客在單一動線佈局中能體驗所有展品。參觀者隨著垂直電梯被引導到頂層，慢慢地沿著大螺旋坡道走下去，以便在前往底層的途中能觀賞所有展品。這種空間安排型態也提供策展人將展覽精心定義為單一體驗的可能性。

遊客從頂層開始觀看展覽，然後沿著螺旋坡道慢慢往下走到底部。

除了中央螺旋動線模式的體驗之外，獨特的形式組合也讓激發其他創意提出別出心裁的展示需求。不需要欄杆，沿著牆邊緣的傾斜地板就能在遊客和展品之間創造一種心理障礙，同時垂直隔板也讓遊客有足夠的隱私（privacy）來觀賞藝術品，而不受干擾。此外，傾斜的地板和天花板與天窗一起發揮作用，提供漫射的自然光來照亮藝術品。

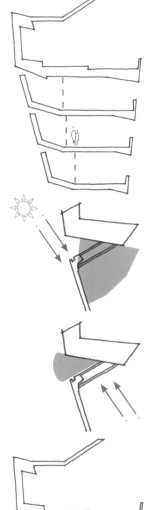

下面的公共入口區與上面的展覽空間獨立，但仍保持視覺的連續性，這是建築師萊特精心設計的空間體驗。

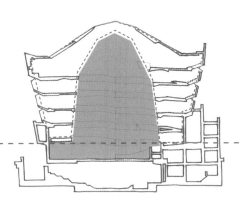

單一挑空空間和螺旋通道以兩種特定方式增添觀展的體驗。首先，下方中庭遊客與上方畫廊遊客之間的視覺聯繫，作為參與展覽活動的提示。其次，與在中庭看到其他展出的視覺聯繫，讓遊客更佳欣賞到展品的整體範圍和多樣性。

巨大的挑空中庭空間有助於將各種空間與活動融為一體。

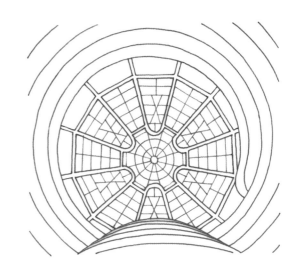

對使用者體驗的回應

中庭空間的處理是基於法蘭克‧洛伊‧萊特經常使用的建築技術，即遊客先被帶入一個壓縮空間，然後再被釋放到令人驚嘆的巨大內部。因此，遊客在到達中庭的巨大內部之前，會先通過單一樓層空間進入室內。當遊客抬頭看光線充足的中庭時，畫廊空間的整個體驗和其他遊客的移動就變得明顯，遊客瞬間成為這種共融式空間體驗的一部分。

當參訪者沿著螺旋式坡道繼續他們的旅程並觀看展品時，他們仍然透過持續與中庭空間聯繫而與原始體驗連接在一起。即使他們可能會停下來看展出的藝術品，他們也能馬上感知到中庭空間所體現的共融式公共領域。

遊客沿著圍繞在中庭的路徑行進時，螺旋型的弧形形式還塑造出有趣的視野。弧線進一步反映在建築物外部，落實建築師萊特「草原式建築」的形隨機能之有機建築概念。

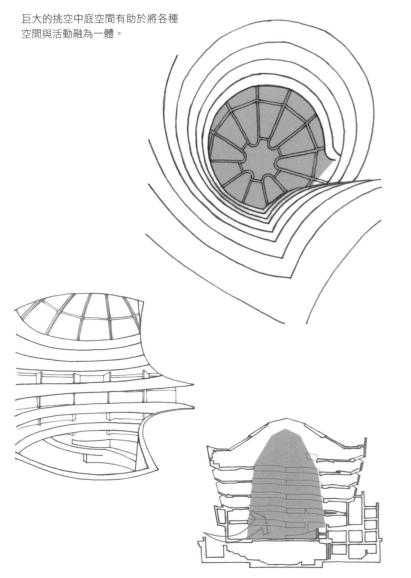

室內的白色頂部是一個巨大的天窗，讓整個中庭沐浴在日光之下。豐富的光線體驗已是一種戲劇性的體驗，但天窗核心特徵的結構也吸引了遊客的目光。天窗的結構構件布置成華麗組織，在一個不同的簡單且單色的內部空間裡，提供豪華的視覺焦點來源。當遊客站在中庭抬頭看時，天窗本身就變成一項令人讚嘆的藝術品。

弧形形式讓建築物內部和外部皆有獨特的視野。

05

Leicester Engineering Building | 1959–63
Stirling & Gowan
Leicester, England

| **萊斯特大學工程學院大樓** | 史特林與高恩 | 英國，萊斯特 |

工程學院大樓是英國萊斯特大學（Leicester University）最早建造大樓之一，由詹姆士‧史特林（James Stirling）與詹姆士‧高恩（James Gowan）在短暫富有成效的合作（collaboration）中設計而成。

該建築物是功能主義（Functionalist）的產物，在意義上是可清楚識別建築師如何使用設計語彙所作的組合，符合其不同的功能，並以華麗外觀表達其功能性。該建物刻意以圖畫般的構成和裸露的設施，也被稱為後現代（Postmodern）主義之一派。如同在建築塔樓，再外包一層玻璃帷幕的環狀走道，以走動的方式與建築物的表面雕塑產生新的意義與認識，這也是一個後現代主義對於單一主體、多元詮釋的文化趣味。

Antony Radford and William Morris

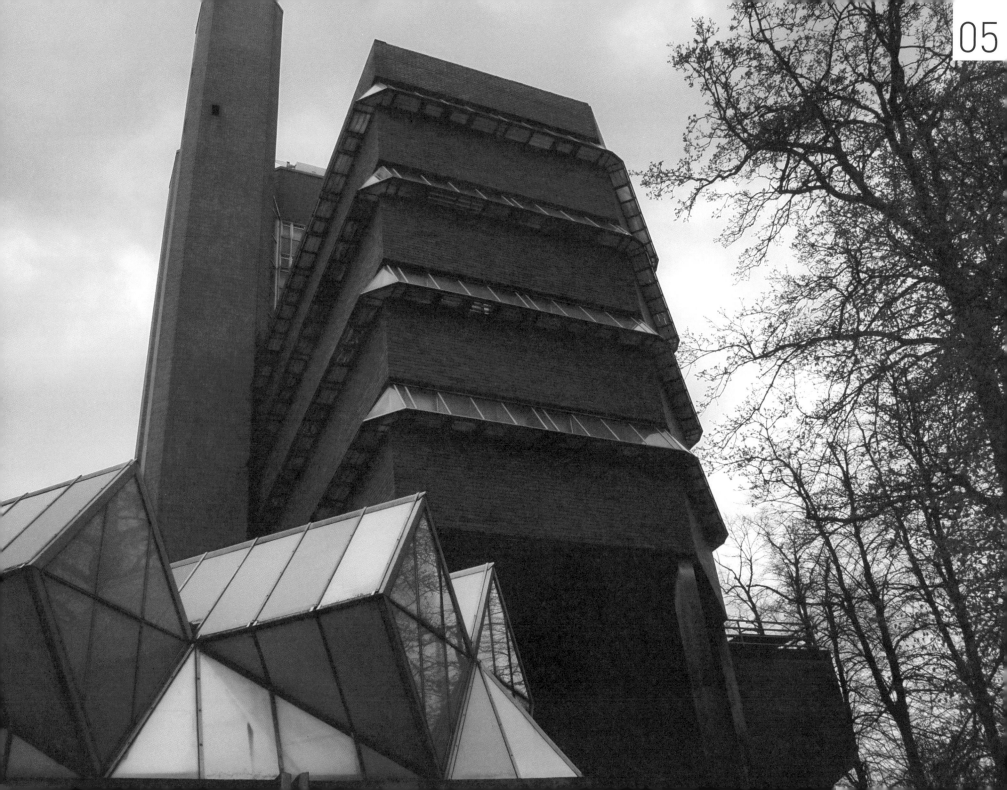

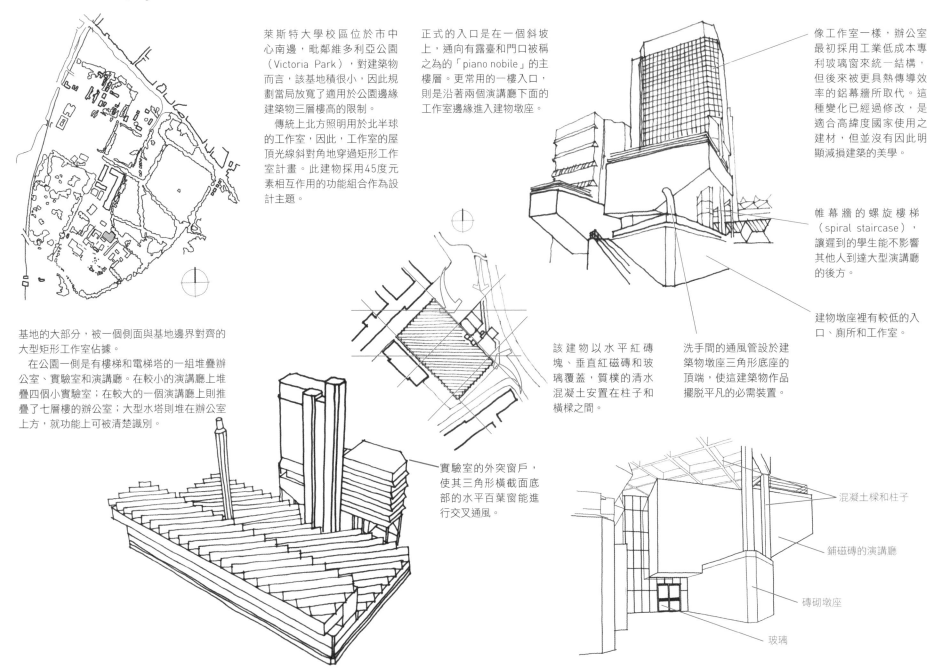

萊斯特大學校區位於市中心南邊，毗鄰維多利亞公園（Victoria Park），對建築物而言，該基地積很小，因此規劃當局放寬了適用於公園邊緣建築物三層樓高的限制。

傳統上方照明用於北半球的工作室，因此，工作室的屋頂光線斜對角地穿過矩形工作室計畫。此建物採用45度元素相互作用的功能組合作為設計主題。

正式的入口是在一個斜坡上，通向有露臺和門口被稱之為的「piano nobile」的主樓層。更常用的一樓入口，則是沿著兩個演講廳下面的工作室邊緣進入建物墩座。

像工作室一樣，辦公室最初採用工業低成本專利玻璃窗來統一結構，但後來被更具熱傳導效率的鋁幕牆所取代。這種變化已經過修改，是適合高緯度國家使用之建材，但並沒有因此明顯減損建築的美學。

帷幕牆的螺旋樓梯（spiral staircase），讓遲到的學生能不影響其他人到達大型演講廳的後方。

建物墩座裡有較低的入口、廁所和工作室。

基地的大部分，被一個側面與基地邊界對齊的大型矩形工作室佔據。

在公園一側是有樓梯和電梯塔的一組堆疊辦公室、實驗室和演講廳。在較小的演講廳上堆疊四個小實驗室；在較大的一個演講廳上則推疊了七層樓的辦公室；大型水塔則堆在辦公室上方，就功能上可被清楚識別。

該建物以水平紅磚塊、垂直紅磁磚和玻璃覆蓋，質樸的清水混凝土安置在柱子和橫樑之間。

洗手間的通風管設於建築物墩座三角形底座的頂端，使這建築物作品擺脫平凡的必需裝置。

實驗室的外突窗戶，使其三角形橫截面底部的水平百葉窗能進行交叉通風。

混凝土樑和柱子

鋪磁磚的演講廳

磚砌墩座

玻璃

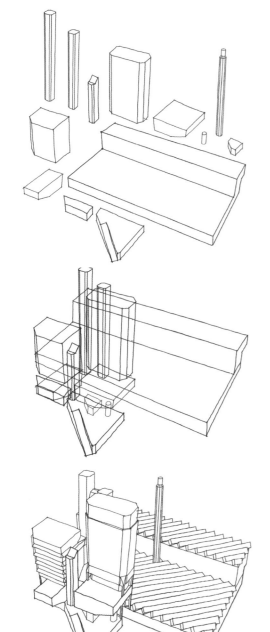

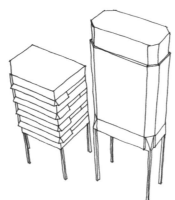

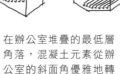

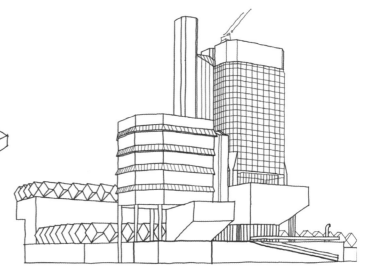

空間減量
減少容積以符合活動所需的最精簡空間。樓梯和電梯塔的角落是切成斜面的，傾斜的樓梯塔頂部與樓梯的最上段相稱，並切除講堂所在處下方未使用的空間。

在辦公室堆疊的最低層角落，混凝土元素從辦公室的斜面角優雅地轉變為單一柱子。

可以看到辦公大樓填充在支撐塔頂部水塔所需的結構之間。覆蓋在辦公室周圍的玻璃面採倒角設計，與大水塔形成對比，強調這一理念。水則從主樓梯兩側的管道輸送下來。

建築物較低部分的區域，大部分都被維多利亞公園邊緣的樹木遮蓋住，尤其在夏季的時候，辦公室在遮擋物後方要仔細看才看得到。

塔內的動線區隨著每層樓的需求減少而縮減，塔的帷幕牆也配合逐漸形減少，形成所謂的「水晶瀑布」，這是空間減量（volumetric reduction）的另一個例子。

玻璃之使用
在現代主義建築中，玻璃主要被考量以其透明度來填充元素之間的空隙，而非作為其本身目的的用途。在萊斯特工程學院大樓中，玻璃被用作雕塑材料，以形成獨立的個別體積。

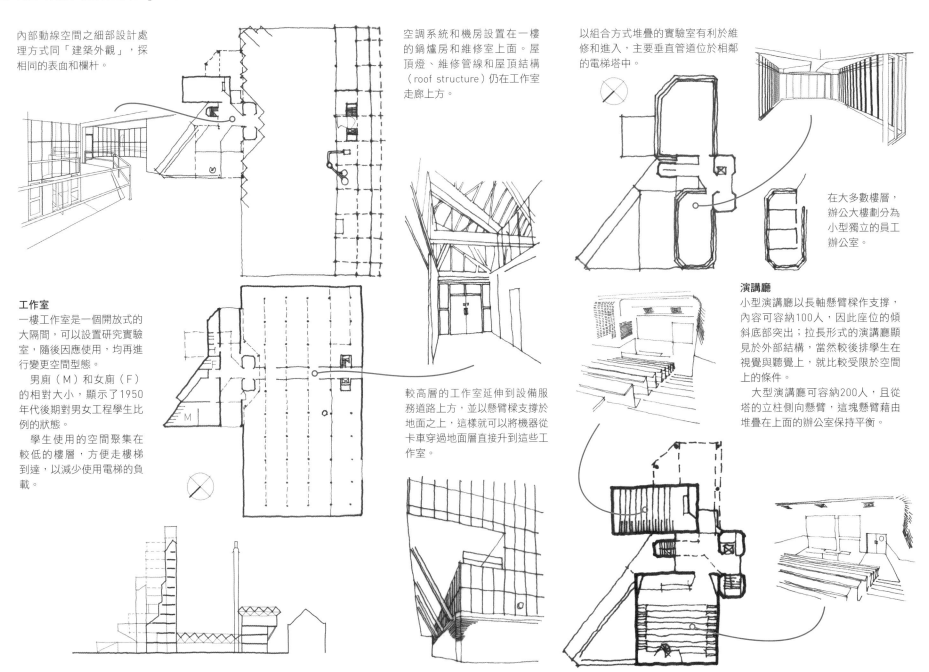

內部動線空間之細部設計處理方式同「建築外觀」，採相同的表面和欄杆。

空調系統和機房設置在一樓的鍋爐房和維修室上面。屋頂燈、維修管線和屋頂結構（roof structure）仍在工作室走廊上方。

以組合方式堆疊的實驗室有利於維修和進入，主要垂直管道位於相鄰的電梯塔中。

在大多數樓層，辦公大樓劃分為小型獨立的員工辦公室。

工作室

一樓工作室是一個開放式的大隔間，可以設置研究實驗室，隨後因應使用，均再進行變更空間型態。

　男廁（M）和女廁（F）的相對大小，顯示了1950年代後期對男女工程學生比例的狀態。

　學生使用的空間聚集在較低的樓層，方便走樓梯到達，以減少使用電梯的負載。

較高層的工作室延伸到設備服務道路上方，並以懸臂樑支撐於地面之上，這樣就可以將機器從卡車穿過地面層直接升到這些工作室。

演講廳

小型演講廳以長軸懸臂樑作支撐，內容可容納100人，因此座位的傾斜底部突出；拉長形式的演講廳顯見於外部結構，當然較後排學生在視覺與聽覺上，就比較受限於空間上的條件。

　大型演講廳可容納200人，且從塔的立柱側向懸臂，這塊懸臂藉由堆疊在上面的辦公室保持平衡。

形隨結構

實驗室塔樓有深層地板，其邊樑之間有一個蛋架式的斜線結構。

辦公大樓的地板較淺，由一根星形樑支撐。

有別於傳統上用於工廠的鋸齒屋頂，以傾斜的單坡屋頂連接朝北的垂直玻璃條帶，這建築具有朝南的傾斜側面，並在無窗的磚面牆上以一排鑽石形作收尾。

朝北的玻璃窗是膠合玻璃，玻璃纖維板夾在兩片透明玻璃之間。朝南面的夾板中還有一層傳統鋁層，可以阻擋並反射光線和太陽。

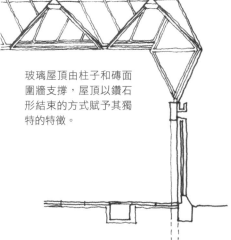

玻璃屋頂由柱子和磚面圍牆支撐，屋頂以鑽石形結束的方式賦予其獨特的特徵。

在玻璃屋頂與角落會合處，屋頂網格與牆壁網格之間的轉換以三角形平面處理。

墩座上有紅黏土磚牆和用紅黏土磁磚鋪成的混凝土屋頂，一致性的材料使墩座看來是個連貫物體。欄杆同樣是貼磚的，僅由細鋼管支撐，看起來像漂浮在墩座上方。

熱水沿著地板邊緣的鰭狀管線流過以供應暖氣。

一個塔樓有電梯、管線和廁所，一個塔樓有樓梯和管道，另一個塔樓只有一座樓梯。這第三個塔樓只延伸到頂部的實驗室；一座樓梯已足夠用於較高的、且每層樓較少使用頻率的辦公樓層。

在斜坡的側邊下方，一扇鋼質維修門採用薄磚包覆，以保持與墩座材料的一致性。

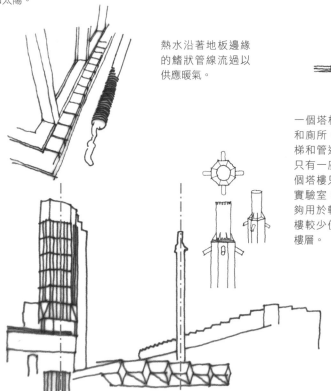

鍋爐的煙囪是建築物正面造形上主要妝點的垂直元素。它是一個雕塑物，其頂部和側面的精緻通風口能改善氣流。

管道暴露在動線空間的角落，連接實驗室與塔中的垂直管線。

Salk Institute for Biological Studies | 1959–66
Louis Khan
La Jolla, California, USA

06

La Jolla

USA

沙克生物研究中心 | 路易斯·康 | 美國，加州，拉荷雅 |

沙克生物研究中心由美國建築師路易斯·康（Louis Kahn）設計，作為生物研究科學家的實驗室與辦公室的複合體。為了回應實驗室設施的技術需求，這設計重新考量設備與實驗室使用空間之間的關係，以創建一個整合的研究環境。

該建築超越了這些技術需求，以滿足研究中心創始人約納斯·沙克（Jonas Salk）的願望，即創建一個超越科學與人文科學之間文化差異的複合體。其設計是發展為科學實驗室的技術空間，建築師路易斯·康透過一個中央廣場的留白冥想空間，創造實虛量體之間的對話，研究人員的辦公室懸浮在中間，以提供一個平靜的地方讓他們思考。透過強烈的加州太陽中巨大的具體形式之相互作用，一系列的過渡空間（transition spaces）有助於將實驗室的經驗過程，與辦公室中沉思研究的思維任務聯繫起來。

Amit Srivastava, Yifan Li, Stavros Zacharia and Lana Greer

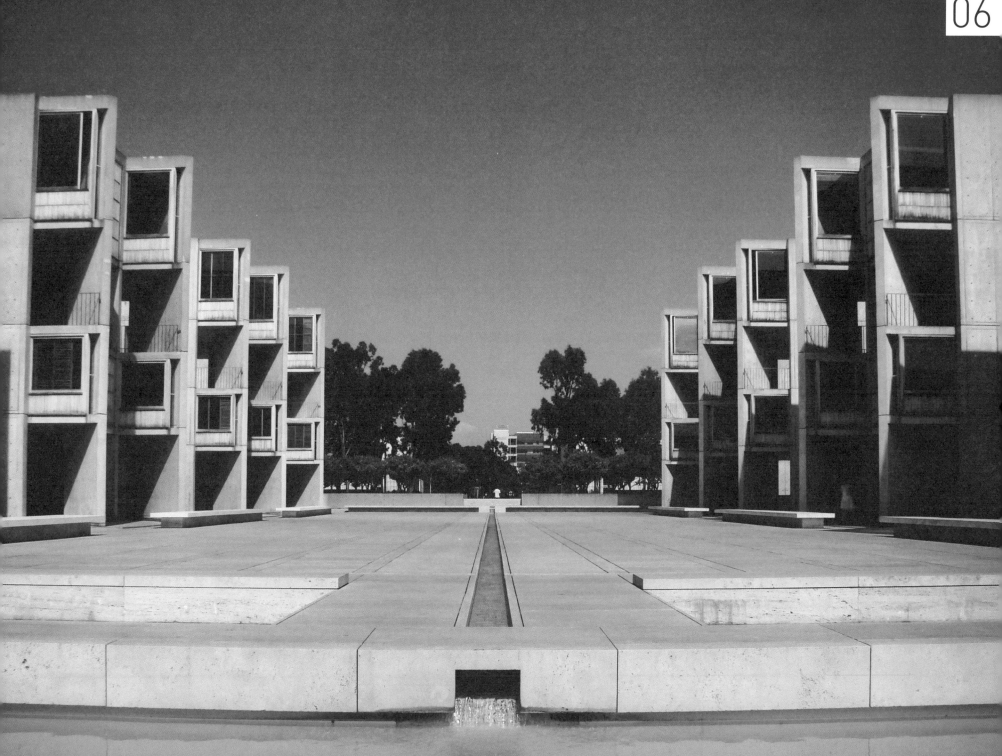

沙克生物研究中心（Salk Institute for Biological Studies）｜1959–66
路易斯‧康（Louis Kahn）
美國，加州，拉荷雅（La Jolla, California, USA）

對基地的回應

本案基地拉荷雅是一個多山的海濱社區，位於聖地亞哥（San Diego）北部。沙克研究中心設置在一座西邊眺望太平洋（Pacific Ocean）的懸崖上，因此，新建築群將這些建築物排列，以捕捉西邊的最佳景觀。雖然實驗室設施位於靠近東邊的公共通道，但更多與住宅設施和交誼廳（皆尚未建造）有關的私人區域，則規劃設置於海邊岩石地盤附近。

會議室（未建造）計畫作為促進兩種文化之間對話的設施。

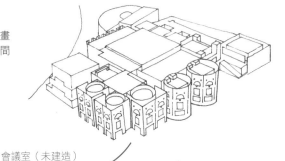

會議室（未建造）

沙克研究中心
實驗室

懸崖邊上眺望
太平洋景色

主要通道

重疊區域－「匯集」

住宅（未建造）

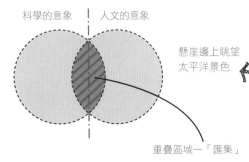

科學的意象　人文的意象

一個目標是創造一個科學與人文之間重疊的地方。

沙克研究中心的設計，是在與創始人約納斯‧沙克的討論中發展出來的。沙克希望這些設施有助於克服英國科學家及小說家史諾（C. P. Snow）所定義的科學與人文「兩種文化（two cultures）」之間的分歧。路易斯‧康的方法試圖透過聚焦於兩者之間的過渡空間，使這兩個領域互相回應，產生三種途徑的計畫。

兩個實驗室區塊與中央庭院排列，擁有最佳的太平洋視野。

對形式原型的回應

現代建築強調幾何形體的組合與配置，以實虛關係、組構層次來定義建築應該如何被放在對的地方，並與基地本身產生加分的效果。沙克研究中心不但是一個好的學習典範，更是在現代建築發展歷程中，佔有很重要的一席之地。

在處理中庭方面，強烈聚焦於面向太平洋的軸心與教堂類似。重複的辦公區塊元素作為一組列柱，將這中庭的體量定義為一個「中殿」，集中聖壇的神聖之光，透過夕陽於此再次創造形而上的空間語彙。

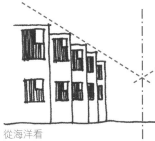

教堂型式　　　　中庭

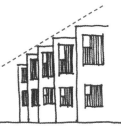

從海洋看

望向海洋

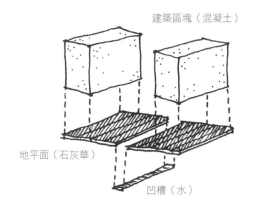

建築區塊（混凝土）

地平面（石灰華）

凹槽（水）

象徵意義和神秘體驗

雖然最初構想是一個綠樹成蔭的庭院，在炎熱的夏日陽光下能稍作休息，但中庭隨後被開發為石頭廣場。這個硬景觀廣場強化而非抵銷太陽的體驗，將庭院轉變為一個空的中心，創造寂靜冥想和神秘體驗的機會。

一條淺水道沿著庭院中間延伸。

中央廣場是一個石灰華平面，墨西哥建築師路易斯・巴拉岡（Luis Barragán）稱之為「天空的立面」。

庭院型式

中庭

水道終止於一個水槽，經由一個「立方排水口」，瀑布似地落下到一個朝向太平洋的低水池。

水道源於廣場東側末端的一個小方形水池。

若考量中庭與東側植被和面西的懸崖有關，中庭就可以看作是對應於庭院型式的一個封閉私人保護區。在這裡，懸掛在建築其他部分的辦公區塊，重現了一個修道院生活的單人房體驗，可以看著這個冥想的中央空間。

兩個直線建築區塊與中庭水平基準面之間的原型關係，透過對這些表面的材料處理因而強化。整個廣場是一個石灰華平面，與暴露的混凝土塊形成對比，後者似乎在這個廣闊的平面上輕盈盤旋。一個凹槽水道抵消了對垂直砌塊的體驗，該水道沿著與建築區塊平行的廣場長度延伸。

沿著中央廣場全長延伸的淺水道，與太陽的強度形成對比，增添了這中空的神秘體驗。來自水道的水流入其西側末端的水池，與整個太平洋的廣闊區域接合，形成與大自然相連的偉大體驗。設想身處於這個沉思的庭院空間，研究員辦公室能讓他們遠離實驗室進行沉默冥想。

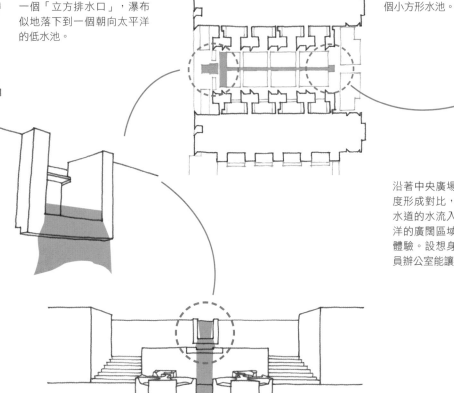

設計需求——過程領域

研究機構的程序要求考量兩種不同類型的物理環境，分別涉及實證研究的實驗室過程，與概念化和理論化的智力過程。「過程」領域由實驗室空間和設備系統核心定義，構成兩個建築區塊的形成原因。

實驗室設備系統的細部

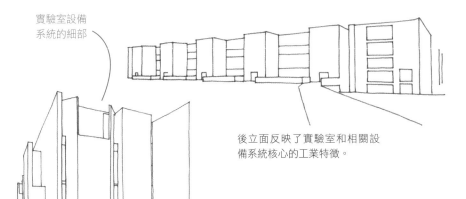

後立面反映了實驗室和相關設備系統核心的工業特徵。

設計需求——智力領域

研究環境的另一方面，要求研究員從實證過程的即時性中提煉自己並思考這個過程，這樣的環境由面向中庭的辦公空間提供。小型研究室以一條短走廊與實驗室空間隔開，並從建築物區塊漂浮到中庭的靜默和冥想領域。

實驗室和設備系統核心

研究室外突中庭。

理查茲醫學研究實驗室（Richards Medical Research Laboratories）的設備系統區塊，美國費城（1957-62）

實驗室空間需要使用許多機械和電子設備系統，這些設備系統通常最終會使實際工作空間變得凌亂。在路易斯·康的理查茲醫學研究實驗室專案中，他嘗試將設備系統與工作空間明確分開；但在沙克研究中心，這一點已進一步整合為建築物的一部分。

　　最初的計畫包含一個由方形桁架樑和折疊板組成的結構系統，將一個人行高度的設備系統核心圍住，跨整個建築物運轉。建成後，結構系統改為框架型空間桁架（Vierendeel truss），但它仍提供一個間隙空間，可容納所有需要的設備系統。平板中的溝槽能將這些需要的設備系統帶到下方的工作區域。

於路易斯·康的費雪住宅（Fisher House，1967年）中裝設的柏樹窗，表達了木材於私人住宅環境中所帶來的溫暖和親近感，這種特性也套用於沙克研究中心的研究室。

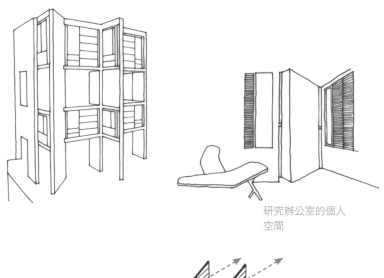

研究辦公室的個人空間

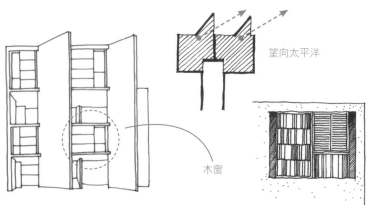

望向太平洋

木窗

光和視覺的滲透性

未建造的會議室設計採用雙層牆壁，以發揮光線（play of light）和視覺透明度。

會議室的一部分（未建造）

雖然會議室的願景從未實現，但實驗室區塊的設計也反映了對這些議題的敏感性。沿著實驗室設施內部延伸的走廊空間，藉由研究員辦公室區塊與中庭分隔，這兩個區塊交替層次的安排，提供了與中庭的視覺連接。這種分層的視覺相遇透過光線和陰影（shadow）的變化，增添了視覺上的樂趣。

退縮的大門以有趣的模式定義了研究員辦公室和實驗室濾光之間的連接橋樑。

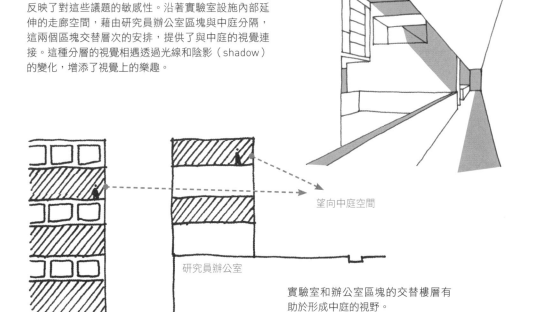

望向中庭空間

研究員辦公室

實驗室和辦公室區塊的交替樓層有助於形成中庭的視野。

實驗室

為了創造一個有利於思考的空間，個人研究室被視為閉關的地方，讓研究員與實驗室環境即時性分開，並在一個不同的、更大的現實中迷失自我。

與實驗室區塊的物理隔離，不僅降低了噪音，也象徵將研究員帶入中庭更大的神秘領域。這樣的連結透過每個研究室直接望向廣場和海洋來維持，同時外推窗也限制了看到其他房間的視野。研究室的木材處理方式，與建築物其他部分暴露的混凝土形成對比，有助於產生一個溫馨的環境以利思考。

DENMARK

○Humlebaek

| 露易絲安娜當代美術館 | 約根‧玻與維爾勒‧韋勒 | 丹麥，漢勒貝克 |

露易絲安娜當代美術館，位於丹麥哥本哈根北部小村莊漢勒貝克，是19世紀時丹麥奶酪製造商克努茲‧詹森（Knud Jensen）創立，他聯繫丹麥建築師約根‧玻及維爾勒‧韋勒負責設計打造一座藝術與環境交融的美術館，由一棟克努茲‧詹森所擁有的別墅開始擴建設計，而該美術館的命名有趣的是，克努茲‧詹森的三任妻子皆名為露易絲而已此命名。建築師玻和韋勒對新建築的1950年代磚木結構設計，遵循了丹麥傳統工藝技術，並受到加州和太平洋木構建築的影響，尤其是日本的民宅建築風格，當然，在丹麥所屬的地理位置，木材是較易取得的建築材料，也是一個重要因地制宜的原因。

　　露易絲安娜當代美術館的咖啡廳，體現了建築、藝術、景觀及美食之間的關聯性凝聚力，每個部分都支撐其他部分並從中受益。該建物也展現出簡單的建造、普通的材料與限制，何以產生偉大的建築。

　　本案例主要以1958年首次開放的畫廊作介紹，建築師約根‧玻與維爾勒‧韋勒更在1966年至1998年間的主導擴建設計，大幅增加了美術館的規模。

Antony Radford, Charles Whittington and Megan Leen

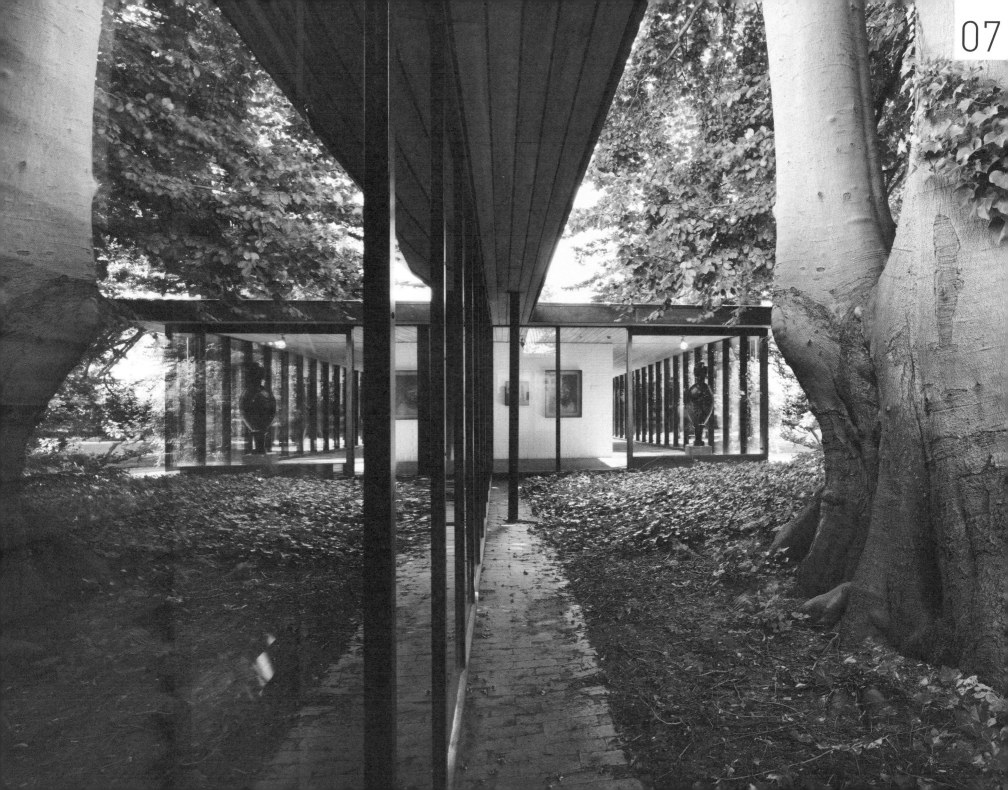

07

露易絲安娜當代美術館（Louisiana Museum of Modern Art）｜1956–58
約根·玻（Jørgen Bo）與維爾勒·韋勒（Wilhelm Wohlert）
丹麥，漢勒貝克（Humlebaek, Denmark）

遊客可以穿過畫廊或公園般的花園，優游在內外部皆有雕塑品擺設之空間，端景設有一個巨大的亨利·摩爾（Henry Moore）雕塑就座落在天際線上。

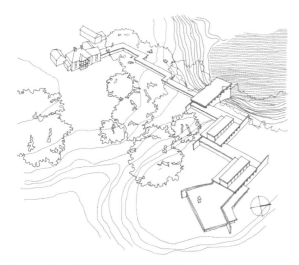

層次有序的水平屋頂強調了公園的樹木和茂密植被，把人造環境與自然環境作了一個清楚但不衝突的界定。建物圍繞在基地邊緣，提供一條溫暖、有防護的小徑，可以從這裡欣賞花園和戶外雕塑。而北國的雪景，亦使整個冬季景色呈現一致的美感。

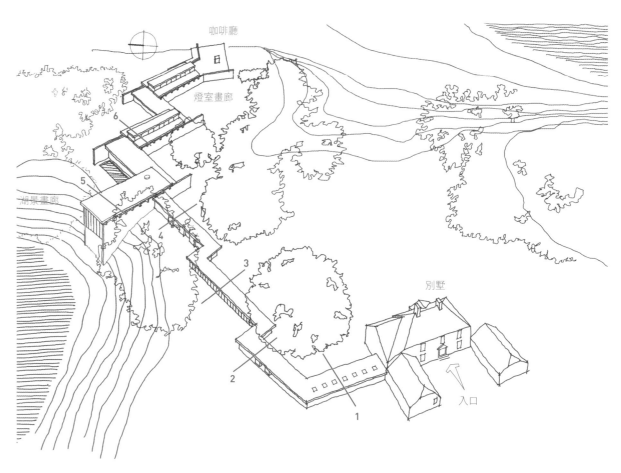

咖啡廳

燈室畫廊

湖景畫廊

別墅

入口

美術館的創辦人克努茲·詹森，為何希望入口是設置在別墅前門，其原因是創辦人初始是以私人美術藝品典藏為主，如同一位訪客來到私人住宅，是以非對外公眾使用的角度來作思考。他還向建築師要求一間可以俯瞰別墅以北約200公尺（655英尺）的湖景房，還有一間咖啡廳，號稱可以看到更遠的100公尺（330英尺），俯瞰大海望向瑞典。

橫切面顯示一系列的視圖和採光。

路線

從街上只能看到原始的別墅，遊客穿過舊大門，進入溫馨的迎賓前門。他們穿過入口大廳和另外三個房間，然後轉身往下走幾步到新的畫廊，就會發現明顯的風格差異。別墅有彩繪木板、飛簷、三角楣飾門和小窗戶；這是建築裡獨立的房間，其開口穿過圍牆。相比之下，延伸部分是一個磚木建築，由磚或玻璃交錯平面引導而成的連續空間。在建築師的巧手設計之下，善用了新舊建物融合的機會，透過不同建材及動線配置的安排，使參觀者在空間體驗上，有歷經不同時空的差異感，也突顯了現代建築，強調空間的簡潔性與自由性。

穿過畫廊的旅程是一項無法預測的冒險，經歷了穿越長短軸的獨特空間體驗。在別墅附近，走廊轉向一棵巨大的山毛櫸樹，可以近距離欣賞如藝術品般美麗的巨大樹幹。第一大畫廊有兩層，還有一個湖景窗；第二和第三大畫廊是封閉的頂部照明空間，角落處有狹窄的視野；末端是一個家用規模的開放式壁爐，和望向大海至瑞典海岸的全景景觀。

參觀者循參觀路線，可以看到白色牆上的畫，或沿著走廊欣賞直到末端。在畫廊中，畫作能展示在參觀者迂迴穿行的屏幕上。

雕塑通常置於玻璃前面而具有景觀背景，樹遮和屋簷可減少眩光，還有一些雕塑置於外面的公園，可透過窗戶看到，或從花園小徑觀賞。

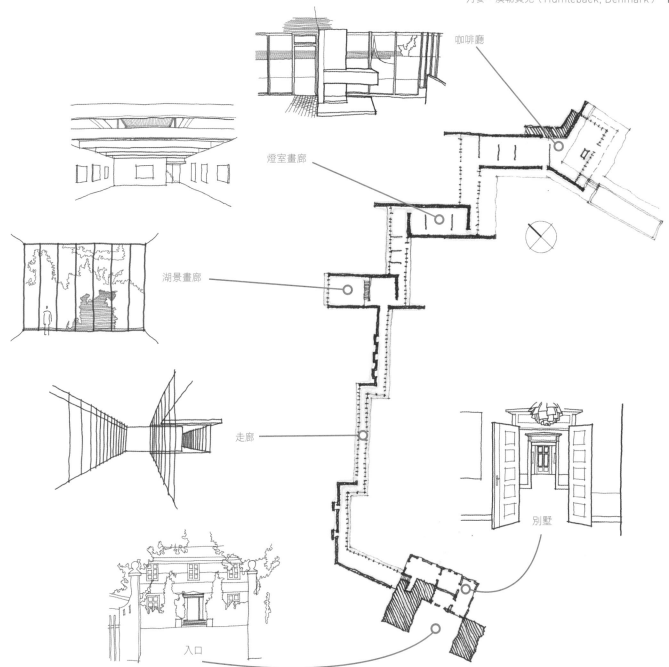

咖啡廳

燈室畫廊

湖景畫廊

走廊

別墅

入口

07

露易絲安娜當代美術館（Louisiana Museum of Modern Art）｜1956–58
約根·玻（Jørgen Bo）與維爾勒·韋勒（Wilhelm Wohlert）
丹麥，漢勒貝克（Humlebaek, Denmark）

走廊

走廊的結構最簡單，輕木框架置於混凝土底座上；雙層玻璃窗直接裝在深色的層壓木柱，和天然木製天花板的狹縫中；地板則是深紅色、磚塊大小的磁磚。外挑的屋頂和天花板，以及一條與瓷磚相配的磚鋪路磚，似乎將走廊延伸到景觀中；屋頂的排水設置，經由雨水管從拱腹跨越到地面；白色裸面磚牆，在走廊的某幾段取代了一側的玻璃，亦也是現代建築形隨機能的一種具體表現。

湖景畫廊

走廊通往一個更大、更封閉畫廊的陽臺，一群纖細的賈科梅蒂（Giacometti）人形雕塑，由一個圓形的天窗照亮。在左方，一個木質框景和窗戶的高窗，引導並延伸向湖景的視野。框景後方樓梯通向較低的夾層空間，該處空間是一個隱密的低天花板畫廊。

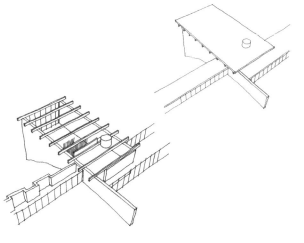

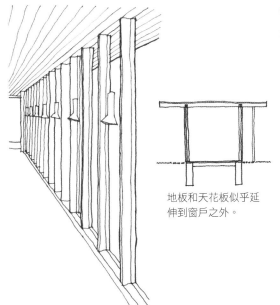

地板和天花板似乎延伸到窗戶之外。

透過框景和高窗延伸了對外的景觀視野。

內部的磁磚接縫為規律且一致的，外面的地磚則為鬆散並融入草叢中。

較高的板條往下伸出至較低的板條上部，重疊處看起來像兩個矩形。

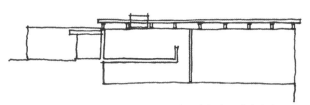

夾層中較高層的畫廊和較低層的畫廊，各自有非常不同的空間特徵。

天光畫廊

走廊接下來更寬的部分，通往兩個採天光的畫廊空間。第一個空間可以看到一些空間設計的細部構件，木構橫樑有秩序地置於天花上方，中間設有固定玻璃的白色磚牆，且木樑外突牆壁，還有另外兩個長跨度的樑跨越這些木樑。在木樑交叉處，一條細長的層壓木椿升起，以支撐有大型天窗的屋頂。結構的辨識性（legibility）可以清楚的呈現，並不受窗框、壁腳板與飛簷的影響，是可以從構造的主從關係辨識出，主要結構的層次性與構件的裝飾性，是如何妥善地安置在這個空間；如同走廊一樣，地板是鋪磚塊大小的磁磚，天花板則是用木板排列。

咖啡廳

除了藝文空間，餐飲服務空間也是一個重要的設計重點露易絲安娜當代美術館提供了美味的咖啡和丹麥酥（vienerbrød），參觀者可以坐在明火旁、坐在在窗戶旁，或坐在露臺上觀看遊艇、船隻，然後望向瑞典海岸，靜靜地悠閒的享用下午茶時光。咖啡廳的屋頂結構隱藏在木質天花板之內，將大部分地板降低兩階，以增加空間的高度因應對外的視野，讓後牆周圍的桌子能俯視下方區域的景色，這種感覺讓人可以更寬敞及舒適，亦可放鬆心靈與心情。這樣的空間風格在60年代是很前衛且新穎的設計思維。

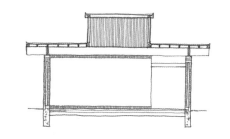

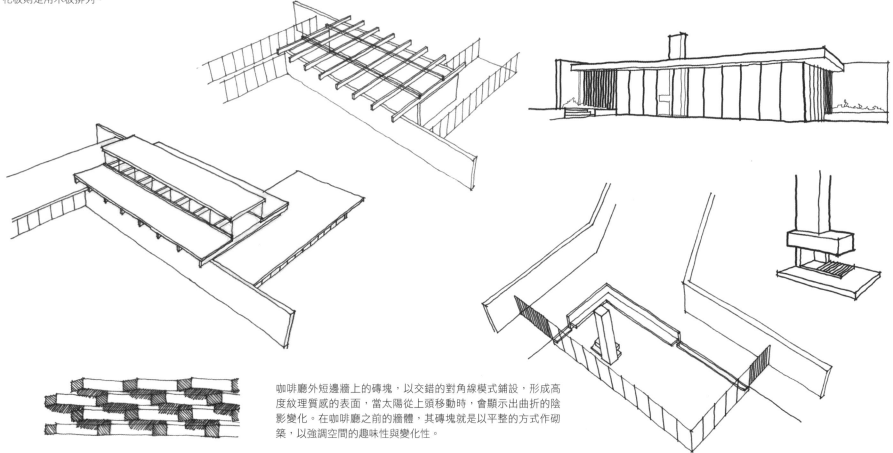

咖啡廳外短邊牆上的磚塊，以交錯的對角線模式鋪設，形成高度紋理質感的表面，當太陽從上頭移動時，會顯示出曲折的陰影變化。在咖啡廳之前的牆體，其磚塊就是以平整的方式作砌築，以強調空間的趣味性與變化性。

擴建
開幕後不久，美術館就擴建了；
進一步擴建至1991年。

1850年
原始別墅。

1958年
博物館首次開幕時，原始別墅設有畫廊和咖啡廳。

1966年
在別墅附近增設臨時展覽空間，材料色調和樣式同原始畫廊。

1971年
1966年擴大擴建，有更多的畫廊空間，和一個小型地下室電影院。

1976年
遠端的咖啡廳旁，增設了音樂和聊天大廳，有容納400人的階梯式座位，這風格類似原始畫廊，但也賦予了新的機能與使用功能。值得一提，該風格雖類似，但構造上有別於木造橫樑，是使用有鋼拉桿的木桁架，可以跨越更長的跨度尺寸以承載屋頂的垂直荷重。

1 1971年的畫廊和1976年的大廳保存了磚木風格

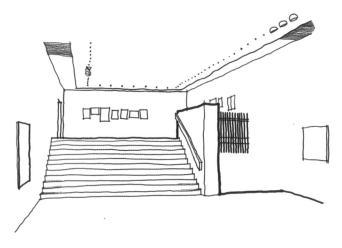

2 1976年新展演廳中的階梯式座位

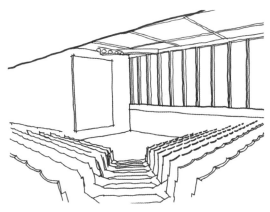

3

1982年的增建位置，較接近一樓，也呈現了一個不同的視野景色

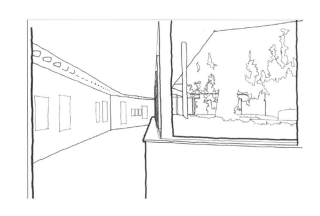

1982年

於舊別墅附設一個新的售票處和商店，並於側廳增設一個新的畫廊，使美術館不再是一條以咖啡廳為終點的路徑；相反地，別墅的「起始處」透過兩幢「新舊建物」擁抱花園，就像展開雙臂歡迎來訪一樣。第二隻手臂與第一隻手臂的風格不同：灰色大理石地板、白色未粉刷牆面，比原始畫廊更平滑，還有白色天花板。與原始畫廊相比，主要空間與外部連接較少，並由上方半透明玻璃纖維布製成的天花板照亮，且新側廳末端為一個小涼亭。

1991年

地下室畫廊連接有如手臂的兩端並完成圓圈，這裡沒有日光，可以控制低照明用於展示畫作、紡織品（textiles）和其他光敏物件。一個涼亭般的鋼鐵和玻璃製棚子，籠罩著從這些地下空間往上的樓梯。咖啡廳不只是在參觀小型美術館結束時的終點，而是在參觀更大型美術館的中途停留處，強化了展覽的潛力，但遊客的體驗雖不會特別感知空間的差異，但從實際的悠游路徑，確實增加了空間的趣味性與豐富感。

4 1982年頂部照明畫廊

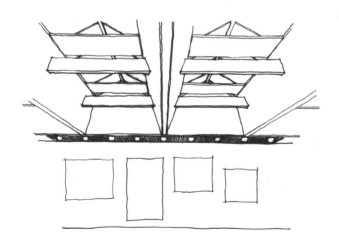

5 1991年白漆混凝土地下室

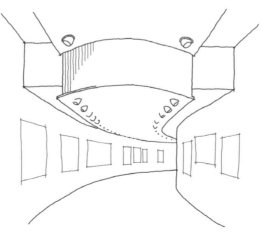

6 1991年玻璃拱頂涼亭

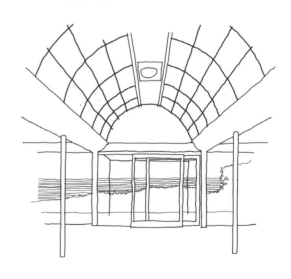

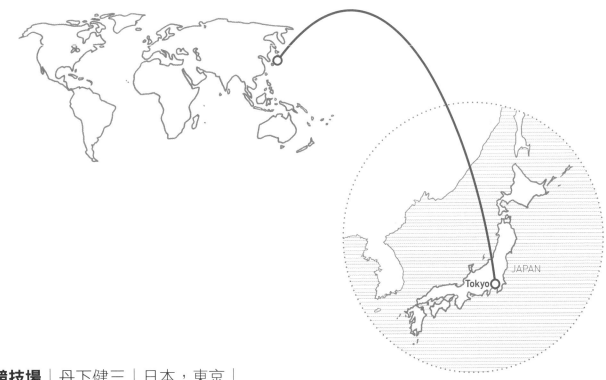

Yoyogi National Gymnasium | 1961–64
Kenzo Tange
Tokyo, Japan

| 代代木競技場 | 丹下健三 | 日本，東京 |

代代木競技場是為了1964年的東京奧運（1964 Tokyo Olympic Games）而開發建設的，包含第一體育館（游泳池和潛水池）及第二體育館（小型運動場），奧運的舉辦會帶來國際關注，經常被主辦的城市和國民視為宣揚其國力進步與優越的一種象徵，這對戰後的日本感觸特別深，也因此，這個方案可謂是傾一時之力之代表作，更是日本進入現代化國家之列的一個重要的契機。

丹下健三的作品，將傳統日本建築的造型美感，與創新的現代結構系統作了一次成功的結合。明治天皇（Emperor Meiji）過去掌管日本的工業化和現代化，引領日本進入二十世紀，其天皇的陵寢座落在代代木競技場旁的明治神宮之中，代代木競技場的設計，在空間關係上與供奉明治天皇的明治神宮（Meiji Shrine）形成一直線，作為延續過去與現代的連結。

Peiman Mirzaei, Chun Yin Lau and Amit Srivastava

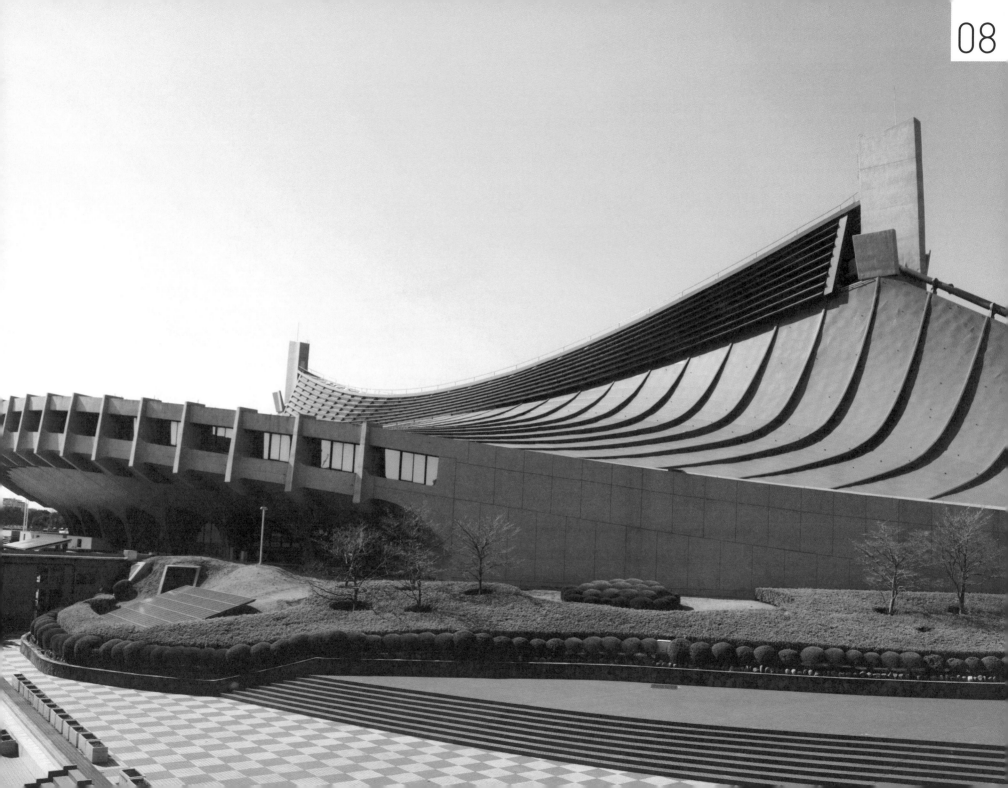

對都市涵構之回應

競技場亦或運動場的開發方案，往往都是城市的大型公共基礎設施。因此，廣大的腹地及人潮疏散是一個重要的議題，構成競技場的兩座建築物，整體平面沒有前後方之區分，這兩座建物在整個競技場中排成直線，創造出周圍的公共空間，因而有多個入口可以從任何方向進入（approach）競技場。

對齊明治神宮的軸線，不僅象徵與過去的連結，也為東京都城市結構潛在的未來性，發展形成一個重要軸向架構。

對傳統語彙的回應

雖然體育館使用柔韌的懸吊屋頂系統，卻表達出像日本傳統建築的大屋頂一樣堅固，如附近的明治神宮和其他神社（Shinto shrines）。

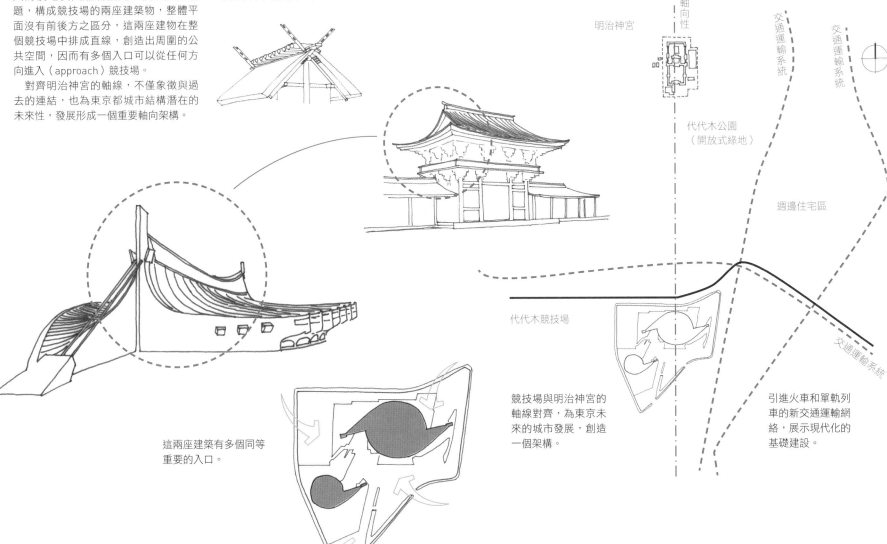

這兩座建築有多個同等重要的入口。

競技場與明治神宮的軸線對齊，為東京未來的城市發展，創造一個架構。

引進火車和單軌列車的新交通運輸網絡，展示現代化的基礎建設。

明治神宮

軸向性

代代木公園（開放式綠地）

週邊住宅區

代代木競技場

交通運輸系統

對技術發展的回應

美國北卡羅來納州羅利（Raleigh, North Carolina）的多頓競技場（Dorton Arena），馬修‧諾維奇（Matthew Niwicki）設計（1953年）

比利時布魯塞爾的飛利浦館（Philips Pavilion），勒‧柯比意設計（1958年）

美國康乃狄克州紐哈芬（New Haven, Connecticut）的耶魯大學冰球館（Yale Hockey Rink），埃羅‧沙里寧（Eero Saarinen）設計（1958年）

東京的代代木競技場，丹下健三設計（1964年）

丹下健三與當時的其他日本建築師一起，選擇修改傳統日本建築的語彙，著眼於創新、開創性的技術。代代木競技場使用的結構系統，發展為當時最大尺度及規模的懸吊屋頂，並引領長達十年時間之領先地位。較大的第一體育館由兩條4公尺（13英尺）的主鋼索組成，懸掛在兩根混凝土塔柱上，形成一個懸鍊，讓屋頂的其餘部分從這裡懸掛；而較小的第二體育館則構思為一個殼狀螺旋，所有展開懸掛構件的一端，由單獨塔柱支撐。

寬曲線

網格表面

重複的元素

建築構造的型式是時代產物，結合材料與技術，定義本世紀中期形式和結構的試驗，例如代代木競技場所使用的雙曲拋物面形式和重複結構元素，就是當代新穎技術所產生的建築構築工法。

第一體育館有兩條4公尺（13英尺）長的主鋼索，懸掛在兩根混凝土塔柱之間。

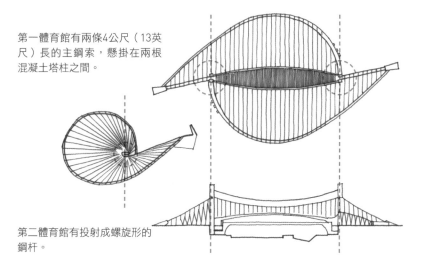

第二體育館有投射成螺旋形的鋼杆。

彎曲的屋頂輪廓展現了建築技術的進步，並為風阻和積雪問題提供適當的解決方案。風擾動的問題，也是一項必須被重視的問題，透過空氣動力學形式卻能安全地讓風在結構上流動。屋頂的曲度，可防止積雪跨過整個大型屋頂，並為雨雪的處理提供簡單的解決方式。

這樣的結構系統回應了全球渴望達成的目標，也反映出對當地條件和建築需求的理解。

對設計需求的回應

經由簡單變化基本幾何形式，以及兩個場館間的呼應性相互作用，該最初設計滿足並因應了奧林匹克競技場的計畫性需求。簡單的圓形幾何形狀，將觀眾座位排列在競技場各個側邊，使大群觀眾中的每個人，觀看比賽的視野不受限制。幾何形狀的簡單轉換，為大型出入口創造良機，讓大量人潮能進出順暢並疏散無礙，符合現代都市大型公共空間之安全使用機能。

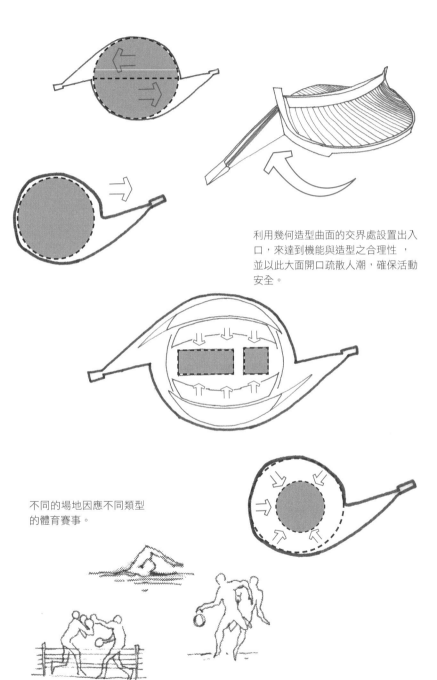

大型的對面出入口讓人潮輕鬆流動。

物理和視覺之間的連結創造出一個凝聚性競技場。

利用幾何造型曲面的交界處設置出入口，來達到機能與造型之合理性，並以此大面開口疏散人潮，確保活動安全。

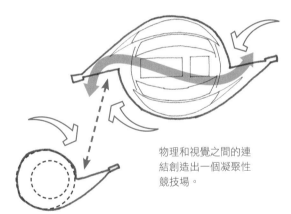

兩個建築物的幾何形狀轉換相互回應，並在它們之間創造出一個互動的廣場式空間。物理和視覺連結使人潮可以在場地之間輕鬆移動，並使整個競技場成為一個具有凝聚性的整體。在建築物內部，場地略有不同的形狀和大小，能依據其與觀眾的關係，以因應不同的體育賽事。大型的第一體育館讓觀眾沿著直線游泳池欣賞游泳比賽；較小的第二體育館則可從各個方向觀看的體育賽事，例如拳擊。

不同的場地因應不同類型的體育賽事。

對實體和結構的回應

兩個結構系統的組合，使該結構能夠回應兩個獨立計畫的需求，即圓形競技場座位和大型連續屋頂材料。混凝土基礎結構使用抗壓系統，來支撐從地面層層排列的座椅；屋頂的懸掛鋼索則使用拉伸系統，來形成支撐上方的傘狀覆蓋物。

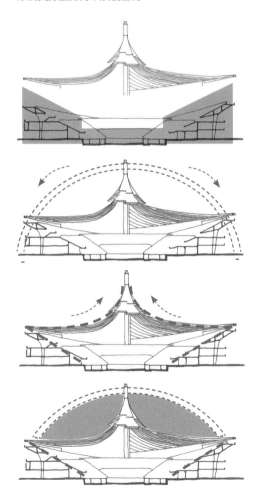

屋頂的懸掛鋼索也減少了混凝土的使用，精簡了預算，當然也精簡了相關的冷暖氣的設備成本。

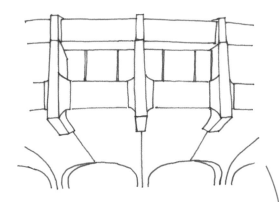

即使結構使用混凝土，但入口處上拱形的懸臂樑，也塑造整體形狀的輕盈與變化，更將運動員曼妙體態轉化成建築造型上的結構力量。

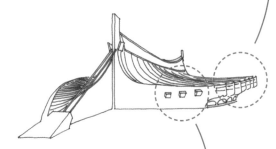

開窗部分為獨立的金屬形式，與混凝土基座形成對比。

對使用者體驗的回應

該結構除了因應奧運會（Olympic Games）的活動需要，迎接和容納大量人群，也結合了照明和組構，為使用者創造出令人難忘的體驗。兩座體育館的結構，使用屋頂懸掛點形成天窗，讓漫射光能照進內部空間，這進一步強化了結構之間的關係，並將組構結合成一個具有凝聚性的整體。

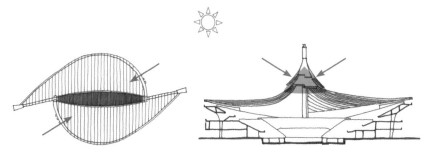

在第一體育館中，天窗沿著競技場中央的整個長度延伸，並將焦點帶回游泳池內的中心賽事。集中式光源還可以結合人工照明，使夜間具有類似的照明效果。彎曲的屋頂結構（curved roof structure）使漫射光沿著結構的整個寬度傳導，並增強對其巨大跨度的體認。

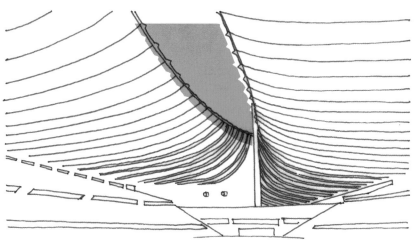

彎曲的屋頂和中央天窗，這巨大的跨度吸引了目光。

第二體育館天窗環繞中央支柱。

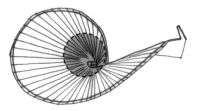

中央天窗和輻射狀結構構件的組合，用於強調室內的巨大。輻射狀鋼索逐條地上升到中央塔柱，象徵性地吸引觀眾，將他們聚集在一起體驗活動。這種共享體驗的概念，是組成奧運的一部分，一個全球和平與和諧的運動賽事。

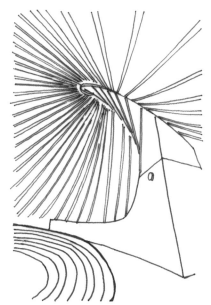

鋼索從中央投射出來。

Seinäjoki Town Hall | 1958–65
Alvar Aalto
Seinäjoki, Ostrabothnia, Finland

| 塞伊奈約基市政廳 | 阿爾瓦爾・阿爾托 | 芬蘭，博滕區，塞伊奈約基 |

塞伊奈約基，是塞伊奈約基河上的一個小鎮，位於芬蘭赫爾辛基西北約350公里（220英里），是阿爾瓦爾・阿爾托設計的市政廳主要基地所在處。阿爾托於1958年受委託設計該建築，並於1963年至1965年間建造施工。1973年至1974年，於辦公室側翼增建相同風格的附屬建物。市民廳的其餘使用功能包括圖書館、劇院、行政大樓和高大的鐘樓教堂。

　市政廳採用阿爾托的人文主義與理性主義風格，他將二十世紀現代主義（Modernism）中的理性主義，與他對人體尺度和解釋的敏感度連結起來。這座建築是莊嚴的，但不具壓迫感。

Antony Radford, Nigel Reichenbach, Tarkko Oksala and Susan McDougall

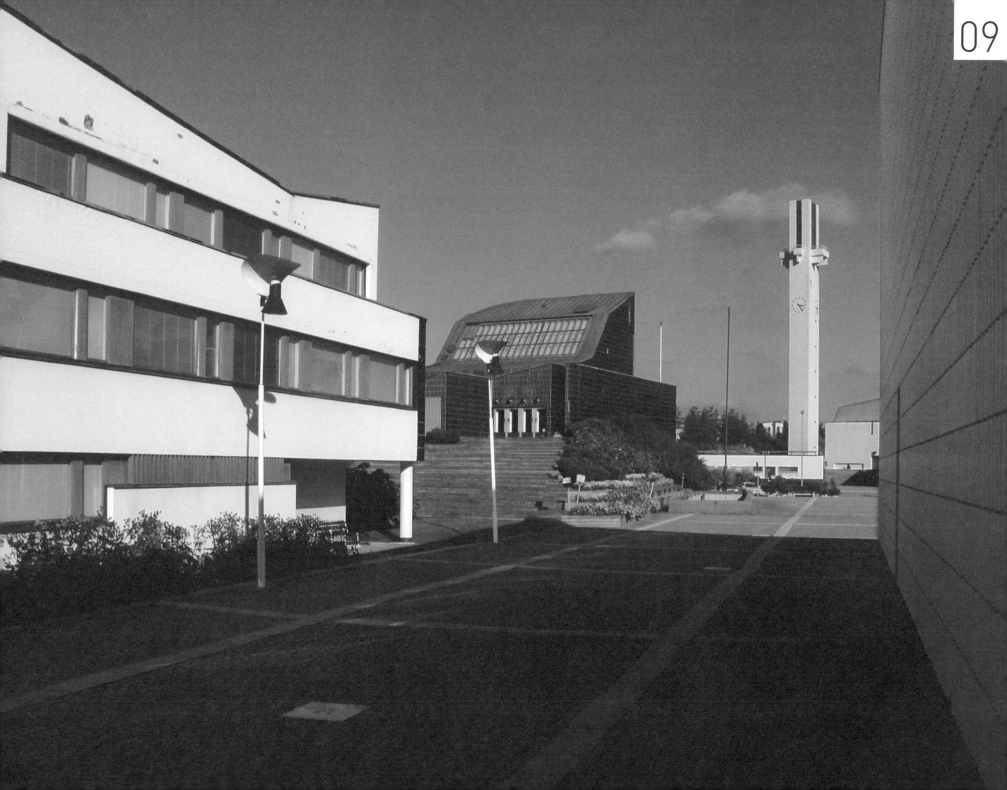

塞伊奈約基市政廳（Seinäjoki Town Hall）| 1958-65
阿爾瓦爾·阿爾托（Alvar Aalto）
芬蘭，博滕區，塞伊奈約基（Seinäjoki, Ostrobothnia, Finland）

一個「有頭有尾」的建築外觀

作者視該建築物由一個議會廳「頭（head）」和辦公大樓「尾（tail）」組成的，這是一個有趣但直觀的比擬。頭部是雕塑般的，貼著藍色瓷磚，在陽光下閃閃發亮，是城市景觀中的地標，議會廳從街上挑高一個樓層，底層挑高結構則形成一個涼廊。尾部很簡單，有一條中央走廊，並環繞著建築南側陽光明媚的人造丘陵。

丘陵是用挖掘的土壤建造的，該建築物貼近這座丘陵，有草坪階梯通向議會廳的正式入口。丘陵陡峭地向下傾斜到辦公室側翼邊緣，並在一側留一個小窗以供觀景，使一樓窗戶可以看到植栽邊坡。

永恆與毀滅

塞伊奈約基市政廳的設計過程可類比為一個雕刻的創作手法，就像一顆閃閃發光的大寶石，坐在矩形底座上。阿爾托的建築經常給人一種未完工的印象，產生一種不完整感（缺少部分尚未添加）或毀滅感（缺少的部分已消失）。

立面的細部瓷磚沒有顯示出年份的跡象，但白漆水泥底灰很容易重新粉刷而看起來很新，這些元素與其他材料形成鮮明對比，例如銅屋頂和木格窗是會隨著時間的流逝而產生歲月累積的痕跡。

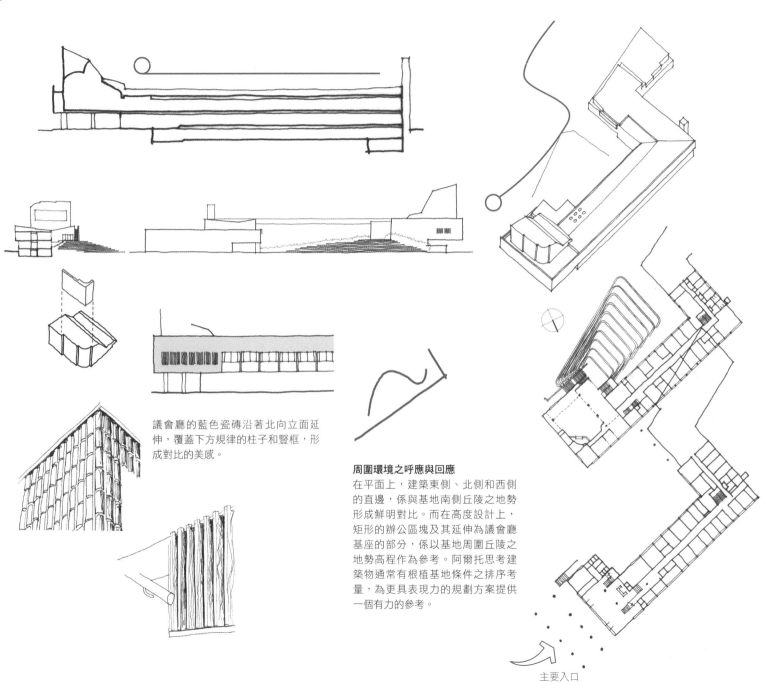

議會廳的藍色瓷磚沿著北向立面延伸，覆蓋下方規律的柱子和豎框，形成對比的美感。

周圍環境之呼應與回應

在平面上，建築東側、北側和西側的直邊，係與基地南側丘陵之地勢形成鮮明對比。而在高度設計上，矩形的辦公區塊及其延伸為議會廳基座的部分，係以基地周圍丘陵之地勢高程作為參考。阿爾托思考建築通常有根植基地條件之排序考量，為更具表現力的規劃方案提供一個有力的參考。

主要入口

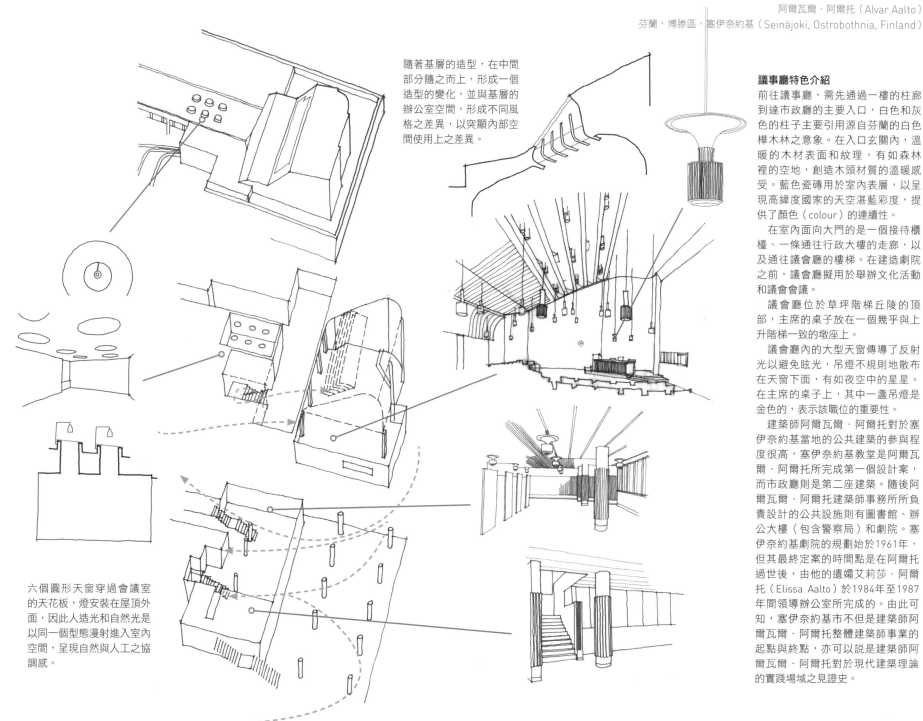

隨著基層的造型，在中間部分隨之而上，形成一個造型的變化，並與基層的辦公室空間，形成不同風格之差異，以突顯內部空間使用上之差異。

六個圓形天窗穿過會議室的天花板，燈安裝在屋頂外面，因此人造光和自然光是以同一個型態漫射進入室內空間，呈現自然與人工之協調感。

議事廳特色介紹

前往議事廳，需先通過一樓的柱廊到達市政廳的主要入口，白色和灰色的柱子主要引用源自芬蘭的白色樺木林之意象。在入口玄關內，溫暖的木材表面和紋理，有如森林裡的空地，創造木頭材質的溫暖感受。藍色瓷磚用於室內表層，以呈現高緯度國家的天空湛藍彩度，提供了顏色（colour）的連續性。

在室內面向大門的是一個接待櫃檯、一條通往行政大樓的走廊，以及通往議會廳的樓梯。在建造劇院之前，議會廳擬用於舉辦文化活動和議會會議。

議會廳位於草坪階梯丘陵的頂部，主席的桌子放在一個幾乎與上升階梯一致的墩座上。

議會廳內的大型天窗傳導了反射光以避免眩光，吊燈不規則地散布在天窗下面，有如夜空中的星星。在主席的桌子上，其中一盞吊燈是金色的，表示該職位的重要性。

建築師阿爾瓦爾·阿爾托對於塞伊奈約基當地的公共建築的參與程度很高，塞伊奈約基教堂是阿爾瓦爾·阿爾托所完成第一個設計案，而市政廳則是第二座建築。隨後阿爾瓦爾·阿爾托建築師事務所所負責設計的公共設施則有圖書館、辦公大樓（包含警察局）和劇院。塞伊奈約基劇院的規劃始於1961年，但其最終定案的時間點是在阿爾托過世後，由他的遺孀艾莉莎·阿爾托（Elissa Aalto）於1984年至1987年間領導辦公室所完成的。由此可知，塞伊奈約基市不但是建築師阿爾瓦爾·阿爾托整體建築師事業的起點與終點，亦可以說是建築師阿爾瓦爾·阿爾托對於現代建築理論的實踐場域之見證史。

市政廳係屬塞伊奈約基的行政和文化中心，位於該城市商業中心區附近，地點重要性不可言喻。因此，市政廳不但戰略地位重要，且對於都市環境也有一定程度之影響性，例如從塞伊奈約基市中心出發的道路均會路過市政廳的東北角，其獨特的外觀和藍色瓷磚牆必然成為地標。

市政中心建築群的五座建築物，是城市設計中關聯性凝聚力的典範，雖然每座建築都有自己獨特的形式，但卻遵循著相同的設計語言。他們互相回應，就像一群志同道合的人們。

1. 商業中心
2. 市民中心

許多現代城市市的市政或文化中心都有嚴謹的、正規的幾何形狀，但塞伊奈約基市政廳的建築群則為非正規的。行人廣場的矩形圖案鋪面，為其不規則和有角度的邊緣提供了參考。

市政廣場的本身是以人行為主，禁止車行以維護市民活動或休憩的安全性，停車位設置在外圍周圍；一條主要道路則分隔了教堂與建築群的其他部分，提供自然的屏障。

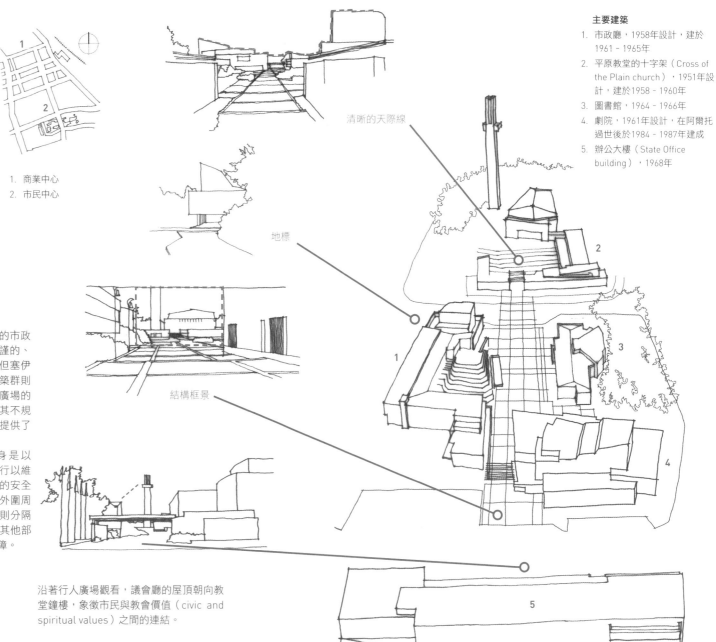

清晰的天際線

地標

結構框景

沿著行人廣場觀看，議會廳的屋頂朝向教堂鐘樓，象徵市民與教會價值（civic and spiritual values）之間的連結。

主要建築

1. 市政廳，1958年設計，建於 1961 - 1965年
2. 平原教堂的十字架（Cross of the Plain church），1951年設計，建於1958 - 1960年
3. 圖書館，1964 - 1966年
4. 劇院，1961年設計，在阿爾托過世後於1984 - 1987年建成
5. 辦公大樓（State Office building），1968年

阿爾瓦爾·阿爾托推崇的「模式語彙」設計思考

阿爾托在他的各種規模作品中，從小型家用產品到大型城市規劃，皆使用具一致性的模式語彙（patterns），都可以在市政廳和市政中心的其他部分看到，以重複性的設計元素創造設計作品的一致性與整合性。

複合曲面

受控制的（非完全自由形狀）曲線組合了不同半徑的弧形，通常在它們之間具有直線段，如本節中的大廳天花板和天窗，以及門把的側視圖。這種門把用在許多阿爾托的建築物上。

發散性和弧線造型

發散性的線條和弧線造型（fan shape）讓構圖活潑。建築邊緣發散，草坪階梯則跟隨此模式。外部燈上的反射鏡將扇形與複合曲線相結合。

拼貼和覆蓋

不同的材料和漆並列使用，或覆蓋（overlay）在有顏色和紋理的拼貼中。大廳下方的白色柱子，表面上疊加矩形的灰色石板。藍色瓷磚覆蓋陽臺，從白色底灰和瓷磚的牆面顯現出來，牆上的瓷磚條則延伸至木框窗前。

平行線條和圖紋表面

線條和表面前後形成階梯狀。市政廳外觀形成階梯式天際線，而階梯式門檻線也設計於門窗中。

重複和細分

阿爾托在設計語彙上，慣用元素併排重複（repeat），尤其是線性元素。平面細分（segment）為重複的木條或瓷磚等較小的部分；草坪階梯頂部的門上方的燈整排重複；而垂直木板條則覆蓋了窗戶。

起始與結尾

利用形式的組合，把建築內部空間之連結性，從底層的入口串聯到上層的議會廳，創造了動線起始兩端之特色，一如電影或文學作品，使用者於室內之空間體驗感受，是有頭有尾的。這在整個建築物中（在議會廳與辦公大樓的關係中），以及入口玄關及其狹窄的走廊中都很顯著；外部燈與其反射鏡也可以看作起頭和收尾的設計小細節。

St Mary's Cathedral | **1961–64**
Kenzo Tange, Yoshikatasa Tsuboi
Tokyo, Japan

10

| **聖瑪麗大教堂** | 丹下健三 | 日本，東京 |

聖瑪麗大教堂展現了丹下健三對於現代主義與都市代謝派理論的設計原理，他是戰後重建日本城市中，扮演重要角色的第一代建築師。聖瑪麗大教堂位於東京繁華的市區，周圍有早稻田大學，隱藏在混凝土建築物之間，周圍是繁忙的交通和穿梭的行人。

　古老的歐洲天主教大教堂建於1889年，於1945年被戰火摧毀後，由丹下在1961年贏得重建的競圖，這案例並於1964年完工。丹下在與勒‧柯比意合作時，深受到現代主義（Modernism）、結構主義（Structuralism）和代謝派（Metabolism）的影響，而在建築設計作品上有別於其他日本建築師的風格呈現。聖瑪麗大教堂象徵著現代主義簡樸、材料真實性，以及現代紀念性與傳統和諧對話。

Selen Morkoç, Halina Tam and Janine Fong

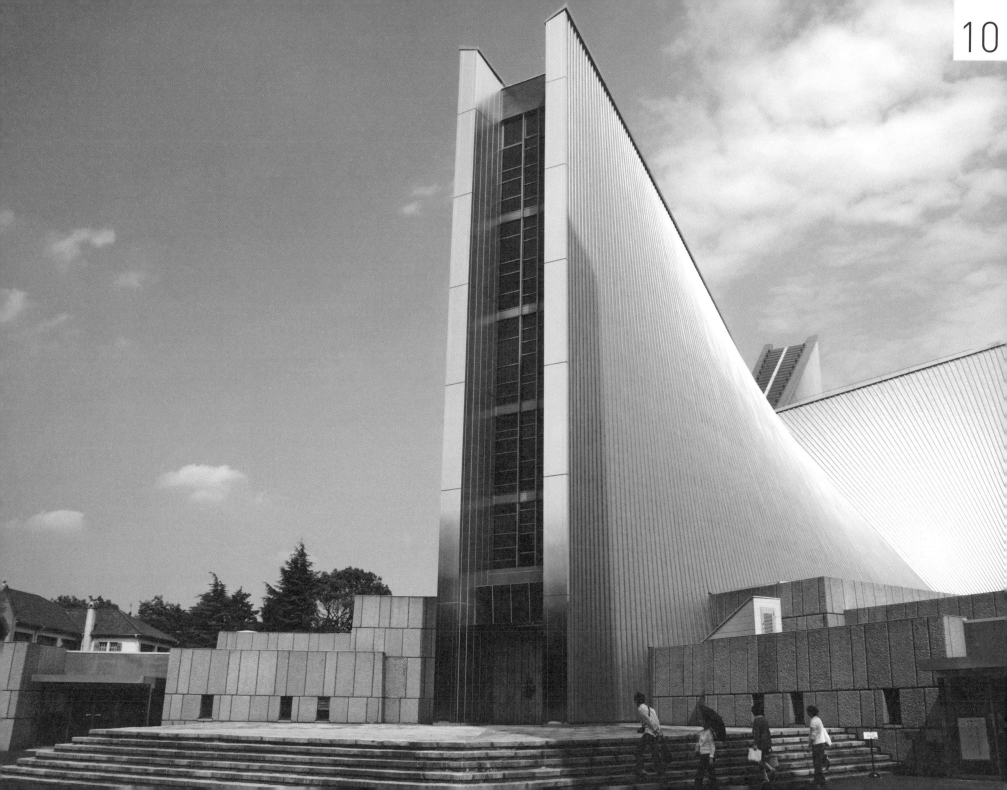

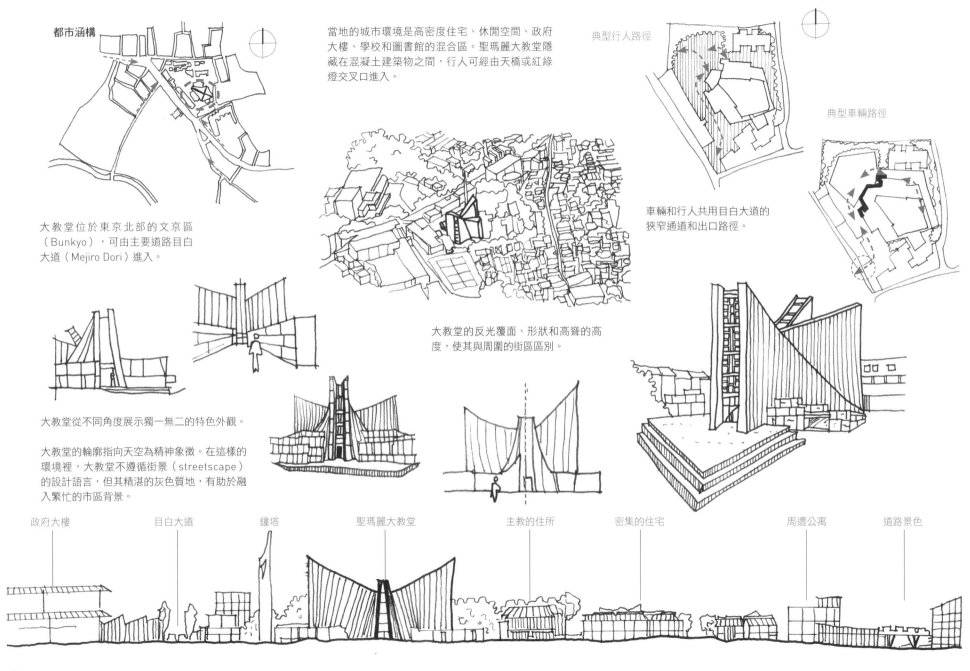

都市涵構

當地的城市環境是高密度住宅、休閒空間、政府大樓、學校和圖書館的混合區。聖瑪麗大教堂隱藏在混凝土建築物之間，行人可經由天橋或紅綠燈交叉口進入。

典型行人路徑

典型車輛路徑

大教堂位於東京北部的文京區（Bunkyo），可由主要道路目白大道（Mejiro Dori）進入。

車輛和行人共用目白大道的狹窄通道和出口路徑。

大教堂的反光覆面、形狀和高聳的高度，使其與周圍的街區區別。

大教堂從不同角度展示獨一無二的特色外觀。

大教堂的輪廓指向天空為精神象徵。在這樣的環境裡，大教堂不遵循街景（streetscape）的設計語言，但其精湛的灰色質地，有助於融入繁忙的市區背景。

政府大樓　目白大道　鐘塔　聖瑪麗大教堂　主教的住所　密集的住宅　周遭公寓　道路景色

創新的結構先鋒

丹下遵循勒・柯比意的許多設計原則。位於比利時布魯塞爾的飛利浦館（1958年）由勒・柯比意設計，使用一組九個雙曲拋物面；不惶多讓，聖瑪麗大教堂使用八個雙曲面，屋頂和牆壁均由這些一致的混凝土表面所構築。自由流動和拱形形式，讓大型曲面的基層是一個完整的開放式內空間，能進行聚會。

雙曲拋物面於構造形式上，是一種馬鞍形翹曲表面，可以用兩組相互扭曲的直線構成。

本圖例可以看出雙曲拋物面的截面，是大教堂建築結構和形式的基礎。

在聖瑪麗大教堂，十字形結構穿過雙曲面，以平面呈現教會十字架的空間隱喻。

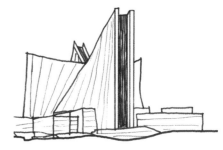

混凝土核心結構採用鋁板金屬包覆。

雙曲面之間的天窗照亮室內。

象徵意義

以傳統十字架形式，象徵基督被釘死在十字架上，而在構造上部設置天窗採光，用於大教堂的頂部和兩側以接收自然光。

垂直和水平間隙讓點綴光進入封閉空間，柔和的室內光營造出與上帝聯繫的精神氛圍。

屋頂表殼分成四個對稱部分，形成十字架的完美幾何形狀。

作為結構元素和光源，十字形式是大教堂設計核心元素不可或缺的部分。

建築外殼透過使用八組雙曲線，從十字架向下彎曲到菱形平面層。

以十字架為造型變化之發想

構造實體。

虛體空間。

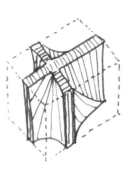

頂部空間是以十字架為形式參考。

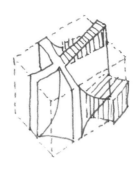

其餘空間是服務機能使用。

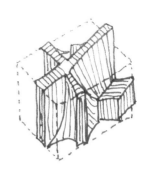

大教堂的整體形式。

平面是以一個菱形作為原形，在加入十字軸作為曲面變化。

空間配置

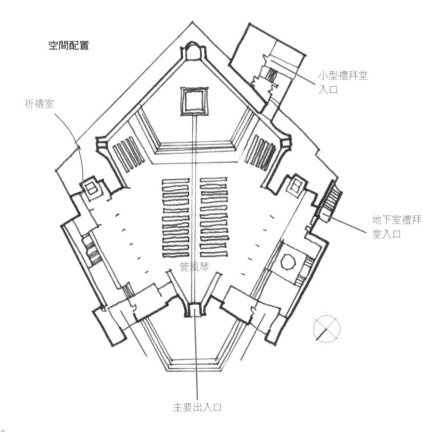

祈禱室

小型禮拜堂入口

地下室禮拜堂入口

管風琴

主要出入口

出入管制：丹下健三在這座建築設計了許多出入口；然而，只有正面主軸方向的門開放供民眾日常使用，其他的門則用於緊急逃生。

主樓層的開放式設計有多種用途，而不會影響傳統大教堂的儀式。

正面軸向的入口（approach）通道透過升高的階梯放大，並直接通向會堂空間。

入口前的平臺，提供大教堂的多個視角。

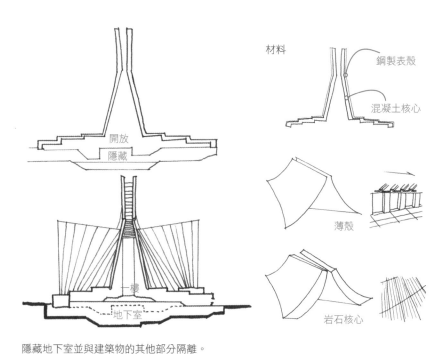

隱藏地下室並與建築物的其他部分隔離。

材料

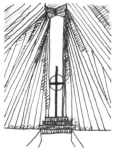

建築物的雙曲面薄殼在內外部都有不同的表達方式。光線穿過玻璃間隙，這是一個相當黑暗的空間，但黑暗和明亮區域的對比，強化了大教堂的象徵意義。

在外部，鋼鋁表殼是光芒四射和柔韌的，其亮度象徵著宗教之光。

在內部，混凝土的堅固性和強度象徵著永恆。

在混凝土表面上，木質模板的條紋印痕提供內部視覺的穩定性和連續性。

混凝土結構支撐著玻璃，並將負重傳遞到地面。

外部的不鏽鋼覆面，從外面強調大教堂的動態形式。

室內混凝土牆，在大教堂中創造戲劇性的效果。

從管風琴後面散布的漫射光，增加下方空間的精神象徵。

人體尺度和紀念性尺度

丹下健三使用了將人的比例與空間體積進行比較的系統，意思是空間的高度隨著人群數量的集中而提升天花板高程，是一個經過思考的空間布局。

比較大教堂的外觀剖面與相同大小的矩形空間，可以看出本案例空間尺度之巧妙，在於如何提升紀念性的感覺，並在人群眾多的宗教儀式中提高個人意識。

室內體驗和光線

儘管室內高度挑得再高，建築物的正式入口，為符合人高度的門。

回頭看正式入口處，可以看到兩個更高的樓層。

門通向一個低天花板的通道，對比大教堂的高度令人印象深刻。

洗禮池由上面的光線照日光浴。

於聖壇台的右側，聖殤（Pietà）的雕像在自然光下展示。

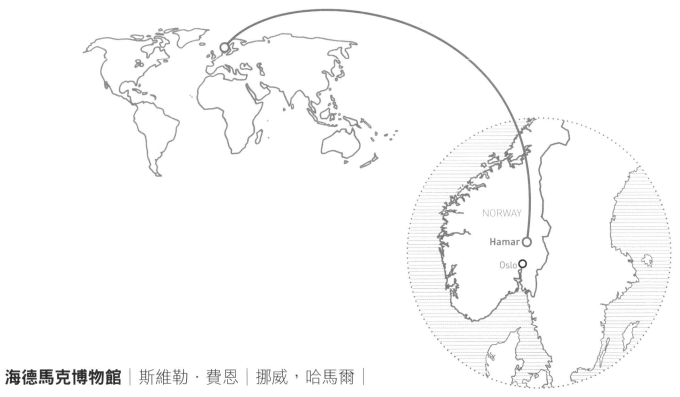

NORWAY

Hamar

Oslo

Hedmark Museum | 1967-79

Sverre Fehn

Hamar, Norway

11

| 海德馬克博物館 | 斯維勒・費恩 | 挪威，哈馬爾 |

位於奧斯陸北方約130公里（80英里）處的哈馬爾的海德馬克博物館，展現出1960年古代遺址的大膽風格。建築師斯維勒・費恩並不打算重新建造或重現原有的建築，不讓原有建築直接地再次重現；相反地，他在遺址現場採用最小幅度改變的方式，增設一些新的構造物，並與現地舊址之間，有一組對話、一個關聯性凝聚力，用於展示、演講、休憩和保護。

　博物館結合了中世紀倉庫的廢墟與其遺址中發現的物品、哈馬爾附近發現的鐵器時代（Iron Age）文物，以及從1600年代到現在的海德馬克地區的「民俗文物館」，包括貿易和運輸、狩獵和釣魚。此展覽由費恩設計，並與建築融為一體。

　這裡包含四個主要元素：建於1800年代和1900年代初期倉庫的石頭廢墟，作為牆壁一部分的中世紀主教宮殿遺址；貫穿廢墟的混凝土平臺；完成遺址籠罩的木材、磁磚屋頂以及高牆；用於展示品的精準設計鋼製架。博物館讓歷史遺跡（過去的紀錄）為自己說話。新建築的目的是去呈現舊建築的空間意義；舊建築的不規則性，則依循新建築的次序而被定出歷史紋理的空間結構。

Antony Radford

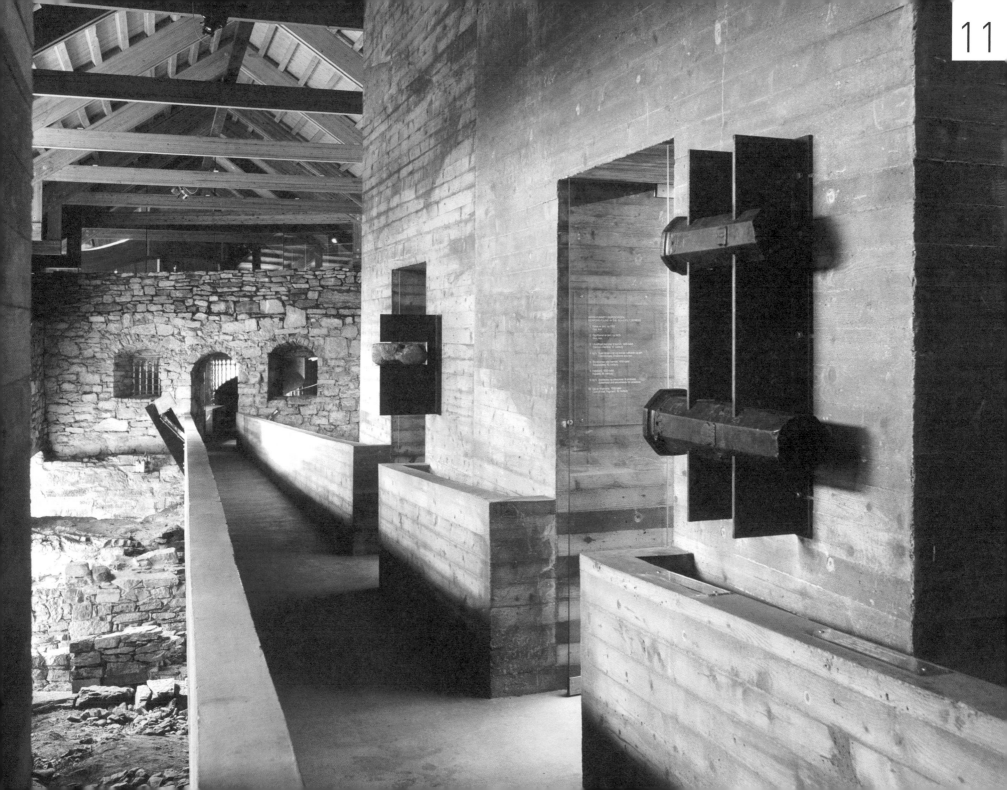

海德馬克博物館（Hedmark Museum）| 1967–79
斯維勒．費恩（Sverre Fehn）
挪威，哈馬爾（Hamar, Norway）

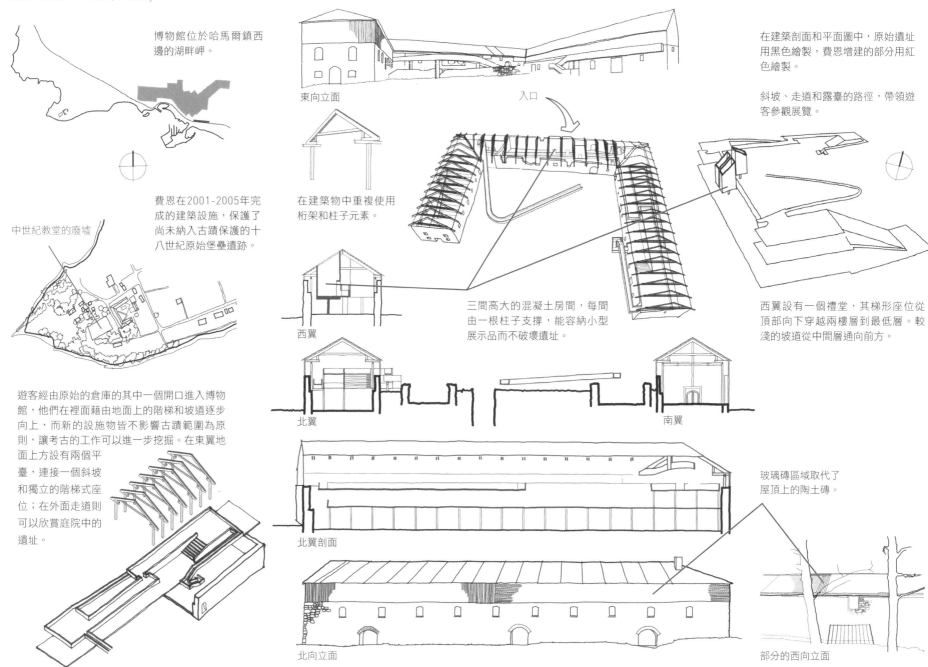

博物館位於哈馬爾鎮西邊的湖畔岬。

東向立面

入口

在建築剖面和平面圖中，原始遺址用黑色繪製，費恩增建的部分用紅色繪製。

斜坡、走道和露臺的路徑，帶領遊客參觀展覽。

在建築物中重複使用桁架和柱子元素。

中世紀教堂的廢墟

費恩在2001-2005年完成的建築設施，保護了尚未納入古蹟保護的十八世紀原始堡壘遺跡。

三間高大的混凝土房間，每間由一根柱子支撐，能容納小型展示品而不破壞遺址。

西翼設有一個禮堂，其梯形座位從頂部向下穿越兩樓層到最低層。較淺的坡道從中間層通向前方。

西翼

遊客經由原始的倉庫的其中一個開口進入博物館，他們在裡面藉由地面上的階梯和坡道逐步向上，而新的設施物皆不影響古蹟範圍為原則，讓考古的工作可以進一步挖掘。在東翼地面上方設有兩個平臺，連接一個斜坡和獨立的階梯式座位；在外面走道則可以欣賞庭院中的遺址。

北翼

南翼

北翼剖面

玻璃磚區域取代了屋頂上的陶土磚。

北向立面

部分的西向立面

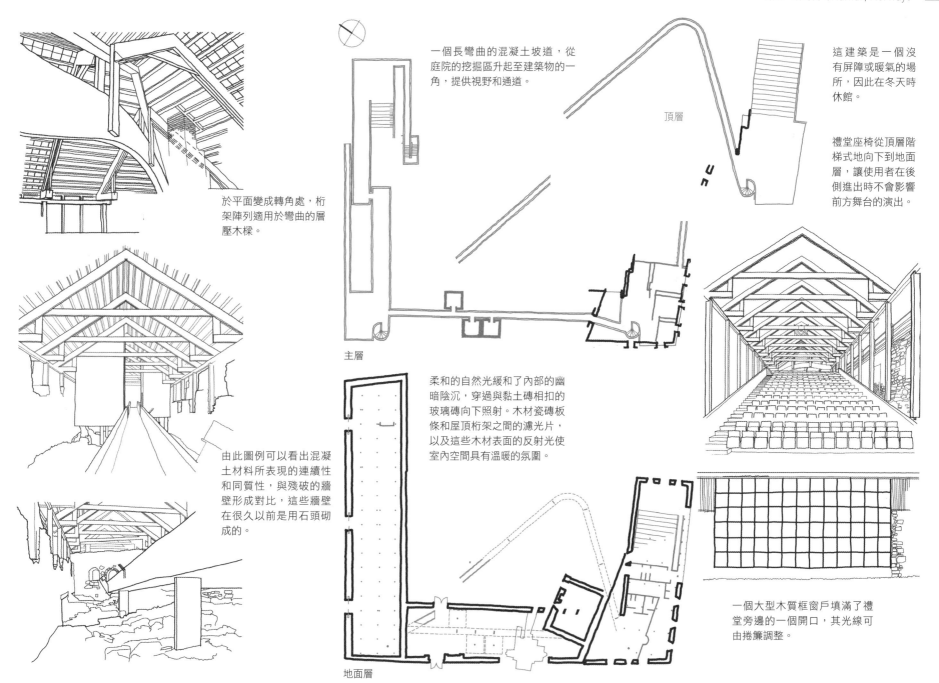

一個長彎曲的混凝土坡道，從庭院的挖掘區升起至建築物的一角，提供視野和通道。

頂層

這建築是一個沒有屏障或暖氣的場所，因此在冬天時休館。

禮堂座椅從頂層階梯式地向下到地面層，讓使用者在後側進出時不會影響前方舞台的演出。

於平面變成轉角處，桁架陣列適用於彎曲的層壓木樑。

主層

由此圖例可以看出混凝土材料所表現的連續性和同質性，與殘破的牆壁形成對比，這些牆壁在很久以前是用石頭砌成的。

柔和的自然光緩和了內部的幽暗陰沉，穿過與黏土磚相扣的玻璃磚向下照射。木材瓷磚板條和屋頂桁架之間的濾光片，以及這些木材表面的反射光使室內空間具有溫暖的氛圍。

地面層

一個大型木質框窗戶填滿了禮堂旁邊的一個開口，其光線可由捲簾調整。

建築元素的語言

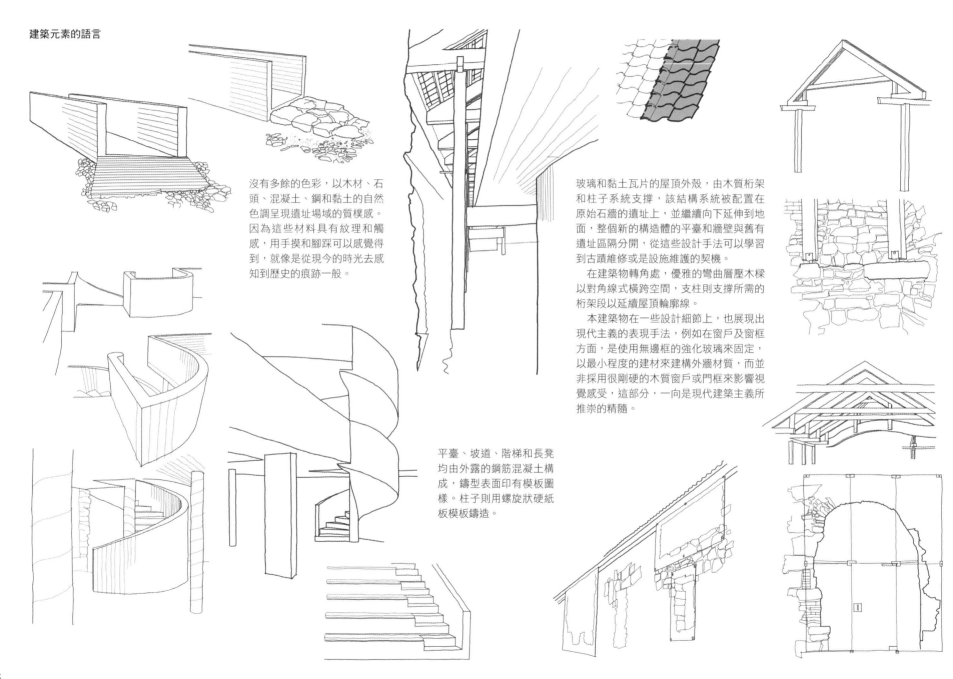

沒有多餘的色彩，以木材、石頭、混凝土、鋼和黏土的自然色調呈現遺址場域的質樸感。因為這些材料具有紋理和觸感，用手摸和腳踩可以感覺得到，就像是從現今的時光去感知到歷史的痕跡一般。

玻璃和黏土瓦片的屋頂外殼，由木質桁架和柱子系統支撐，該結構系統被配置在原始石牆的遺址上，並繼續向下延伸到地面，整個新的構造體的平臺和牆壁與舊有遺址區隔分開，從這些設計手法可以學習到古蹟維修或是設施維護的契機。

在建築物轉角處，優雅的彎曲層壓木樑以對角線式橫跨空間，支柱則支撐所需的桁架段以延續屋頂輪廓線。

本建築物在一些設計細節上，也展現出現代主義的表現手法，例如在窗戶及窗框方面，是使用無邊框的強化玻璃來固定，以最小程度的建材來建構外牆材質，而並非採用很剛硬的木質窗戶或門框來影響視覺感受，這部分，一向是現代建築主義所推崇的精隨。

平臺、坡道、階梯和長凳均由外露的鋼筋混凝土構成，鑄型表面印有模板圖樣。柱子則用螺旋狀硬紙板模板鑄造。

展示櫃的建築語言

費恩的展示櫃，使用了玻璃和金屬固定五金，重複使用了外牆有的黑色鋼棒、橫樑和板材的語彙。

簡單的東西，如家用盆、農夫用具、雪橇和衣服，也以簡樸的方式處理。物體保持在原位而不損害其完整性或掩蓋其表面質地。架子僅在需要時才使用，有些展示品（如馬車）只是立在地板上，而其他展示品（如衣服和漁網）則掛在牆上，讓一切的展示物品，都以最簡樸的方式呈現。

鋼板是以折板的方式製作成形，並以架子栓在建築物表面的方式，上方即可當作物品展示的功能來使用。

交叉桿可防止瓶子掉落，一根桿穿過瓶頸，另一根則鑽入支撐的石牆。

可展示小物件的背光式落地箱。

白色屏幕用金屬護套支撐在地板上，並固定在牆壁或天花板的對角處。

三個密閉展示間裡的木製檯面為中空，有玻璃蓋，可用於展示物品。

輕輕地坐在黑色鋼架上的靜物。

三角展示櫃適用於不同類型的牆面和角落。

置於折疊鋼板上的農具。

Indian Institute of Management | 1963-74
Louis Kahn
Ahmedabad, India

12

| **印度管理學院** | 路易斯・康 | 印度，阿罕達巴德 |

印度管理學院建築群是位於印度西部阿罕達巴德的一個大型機構和校舍，由美國建築師路易斯・康設計。該基地最初位於城市的郊區，一個以現代主義所規劃的城市環境，而設計主體則是根據學習行為，重新思考教育機構的應具備何種的需求及提供什麼樣的空間機能。

如同現在的大學或學院建築一般，路易斯・康置入了一系列中介空間或過渡空間，調節了不同功能需求之間的聯繫，並為社交互動創造機會，這使建築群的各種功能連結成一個凝聚性整體。此外，分期分區興建也是校園規劃常用到的建築計畫手段，路易斯・康為另一個未建造的案例，開發了一種紀念形式和大型光線充足開口的設計語言，在這裡適用於當地的文化和建築環境，也為後續的建築群訂定一個因地制宜的建築語彙。而將磚作為建築材料，這樣的結果是一種熱情的嘗試，有助於發展材料的潛力以及當地建築行業的實踐。設計過程包括路易斯・康與當地同行之間的持續協商和合作，這是跨文化（cross-cultural）凝聚力的一個極佳案例。

Amit Srivastava and Marguerite Therese Bartolo

對基地—機構建築的回應

印度管理學院（IIM）的校園，位於當時正在成長的阿罕達巴德市西郊邊緣，並成為新設立大學校區的一部分。該基地距離市中心相對較遠，因此建築師路易斯・康嘗試建立一個自給自足的大學城，包括學校、學生宿舍和員工住所，使校園的各個建築物成為一個小世界——一個城市中的城市。

基地於新興城市最外圍的市郊邊緣。

員工住所的規劃，將較大的U形庭院作為共享空間。

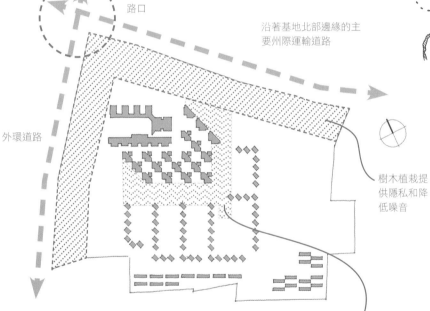

繁忙的交通路口

沿著基地北部邊緣的主要州際運輸道路

外環道路

樹木植栽提供隱私和降低噪音

學生宿舍形成一個網格狀圖案，為建築與開放空間交替的方格。

學校、宿舍和員工宿舍在一個層級式組織中彼此相關。

主校舍圍繞著一個與建築群相同大小的U形庭院。

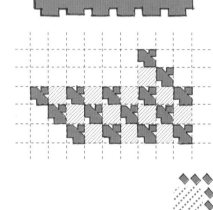

基地兩側為兩條主要幹道，因此校園的主要建築物從邊緣退縮，使學校活動能繼續進行而不受交通噪音的影響。沿著這些邊緣密集種植的樹木，也有助於隔離校園，並創造出教育活動所需之修道院般的清幽環境。在最初的設計規劃中，在員工宿舍區和校區教學建築之間，以湖泊的形式規劃使彼此的使用機能能有所分離，讓住戶能有更多的隱私，這樣以形隨機能的設計手法，這是建築師路易斯・康大力倡導，迄今仍為受用的設計思考方式。

原計畫的湖泊進一步隔離員工住所（未建造完成）

學校

學生宿舍

員工宿舍

不同建築類型的空間組織

與學校、學生宿舍和員工宿舍相關的三種主要建築類型，根據所需的隱私層級進行層級式組織之分類。最具公眾功能的學校設於最靠近交通樞紐的地方，其次是學生宿舍，最後是集中安排的員工住所。層級結構也很明顯，向下傾斜到宿舍區域的景觀，學校建築佔領最高點。開放空間和建築空間之間的不同關係，進一步定義了三種類型的特徵。

學習的場域

建築師路易斯・康對學院所提出設計需求的回應，不僅著重於提供個人設施，還考量發展學習機構的基本需求。該設計採取的立場是，學習不拘限於教室，也可以在其他社交聚會的地方，使偶然的邂逅能促進思想交流。因此，該設計在走廊或其他公共區域內提供了一系列的過渡空間，讓邂逅產生並促進學習。這些「碰面地點」與設計需求的形式之間的關係形成了三種規劃方式，在兩個功能需求之間的過渡空間則為建築師路易斯・康所定義的會面空間，本書認為這是西方教育空間與東方教育場所最大的差異點，也是西方教育深入東方國家最大的文化變革，一種以空間的革命帶動文化思想的變革。從空間的自由性開始突破教育的侷限性，進而帶動更深一層意義的民主思維自由性。

過渡空間

過渡空間會面地點的概念，最初是由路易斯・康為他設計的沙克生物研究中心（1959 - 1966年）而發展出來的，他在那裡規劃出一個以「過渡空間」原理為基礎的獨立設施，但該設施從未建造，因此印度管理學院是這些概念的最佳展示。從現在來看，這樣的概念是成功而且具有時代意義性。

沙克克物研究中心會議室（未建造）

行政大樓

圖書館

教室

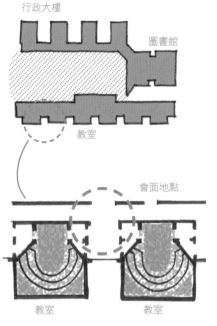

教室　　　　　教室

主校舍提供過渡空間以調節學習與授課兩種計畫的需求，讓偶然邂逅也可以激發知識的產生機會。

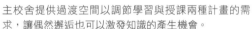

宿舍透過未劃分的大型公共區域，分隔私人房間和共用設施，提供偶然邂逅的機會。

私人房間　　　共用設施　　　會面地點

會面地點　　設計需求空間

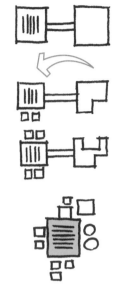

主校舍中央的大型U形庭院將各種機構的項目結合在一起，作為組織中心。在最初的設計中，構想庭院設有一個餐飲設施，且有第四個側邊將庭院圍起來，如同其他建築結構的中間部分，使其成為一個中央聖殿，就像亞洲南方建築中的傳統庭院一樣。完工時，大型庭院在嚴酷的印度太陽下沒有受到防護，且對側獨立的功能，某個程度上也並不鼓勵人們穿越這裡。

然而，陰暗的走廊圍繞著這大型空蕩的開放空間，當人們繞過走廊時，走廊與外面明亮的陽光照射形成對比，並強化了走廊作為遮陽的地方，使其成為邂逅的過渡空間更加成功。中庭本身變成一個「象徵性的中心」，可能不會成為活動和會議的預定場所，而是作為一個精神中樞，圍繞著學校的各種項目需求組織。

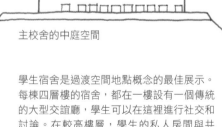

主校舍的中庭空間

學生宿舍是過渡空間地點概念的最佳展示。每棟四層樓的宿舍，都在一樓設有一個傳統的大型交誼廳，學生可以在這裡進行社交和討論。在較高樓層，學生的私人房間與共用設施區，以一個可能產生邂逅的大空間隔開；這個空間的特色，有巨大的開口、窗口休息處和過濾的陽光，進一步讓學生逗留並參與討論。

對自然光和紀念性的回應

由於印度阿罕達巴德氣候炎熱乾燥，有嚴酷的熱帶陽光，會產生吸熱和陽光刺眼的問題。建築師路易斯・康設計致力於解決這些問題，藉由使用獨特的建築設備——「遮光牆（glare wall）」，以減少對機械式冷卻系統的依賴。遮光牆有大開口，並且與內部帷幕牆分離，讓光線和熱氣在到達室內之前，先通過中介空間過濾。遮光牆的清晰度也創造出讓學生可以暫時停留的過渡場所，透過偶然邂逅或靜默冥想，來強化他們的學習體驗。

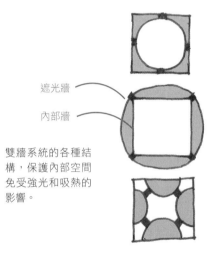

遮光牆
內部牆

雙牆系統的各種結構，保護內部空間免受強光和吸熱的影響。

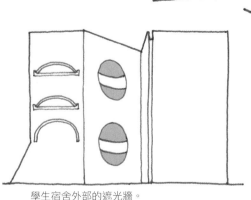

學生宿舍外部的遮光牆。

圖書館主要入口

沙克物研究中心會議室（未建造）

圖書館的巨大五層高主要入口，在兩個遮光牆系統之間穿過並傾斜成一個角度。向上看時，入口由周圍遮光牆的三個大圓形開口組成。

這些空間的規模和巨大的開口產生了一種敬畏感。這個概念最初是為加州沙克生物研究中心的會議室而構思的，但在印度的氣候和文化背景下，更能充分地探究。將這樣的形式被後續建築史學家認為，與當地女神杜爾加（Durga）的眼睛作一比較，則被推測建築師路易斯・康在這些空間中，擷取了強烈的宗教或精神品質的圖騰作為設計靈感的來源。

巨大的開口產生敬畏感。

次序、空間和形式

建築師路易斯・康設計使用如正方形和圓形的主要幾何形式之相互作用，來發展一種次序，以定義各種元素與彼此及整體之間的關係。這在開放空間和建築空間的關係、公共設施區域與可用區域的關係、甚至在開窗細節的清晰度方面都很明顯。例如，在學生宿舍中，使用一系列交替的方塊來組織開放空間和建築空間，雖然類似路易斯・康於美國紐澤西州（New Jersey）特倫頓澡堂（Trenton Bath House，1955年）採用的經典九宮格，但這次更全面地探究網格的拓展次序，使網格以非剛性的方式運作，在公共設施的方法中可以看到類似的發展。

在特倫頓澡堂案例中，路易斯・康使用了一個方塊系統來組織服務人員和服務空間的關係，但這些仍然在交替的網格中分開。

在印度管理學院學生宿舍的設計中，有三種方式能使服務人員和服務空間，由第三個過渡空間調節，這些都發展成一系列的巢狀方塊。

在多種類型的開窗設計中，由於建築師路易斯・康使用了重複的幾何元素作為設計的主題，相對地，主要形式的使用也變得更加明顯，而表現出空間的結構性與層次感。例如遮光牆系統使巨大的圓形與人體尺度的方形並列。在其他情況下，持續的次序讓這些主要形式的體驗，透過形態心理學來感受，在這個案子裡更能將文藝復興時代以降，對於人體尺度為主體的追求，淋漓盡致地完整表現。

次序的重複體驗形成一個形式結構，使用者可以留在這裡，於腦海中完成一系列未完成的形式，進而創造更大的視覺樂趣。

對材料層次的回應

印度管理學院的設計是用當地的磚材料而構思的，但這超出了實際的考量，因為整個設計過程是透過探究這種材料的潛力來定義的。在水平過樑需要用混凝土製作開口時，混凝土與磚拱將結合使用，使兩種材料相互回應，並發展出一個混合的構造層次。

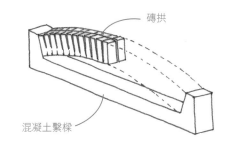

磚拱

混凝土繫樑

壓縮的磚拱與拉緊的混凝土繫樑一起運作，以形成混合次序。

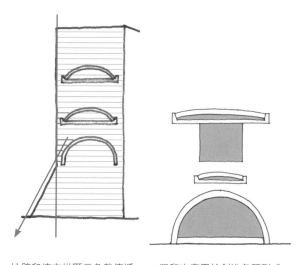

扶壁和填充拱顯示負載傳遞。　混和次序用於創造各種形式。

磚塊的單一幾何形狀透過構造的方式探究，創造出大量的形式與開口，使空間更加生動。磚塊結構的構造力以建築物的整體形式表示，使用了扶壁和填充拱，來顯示磚石結構系統中的負載傳遞。

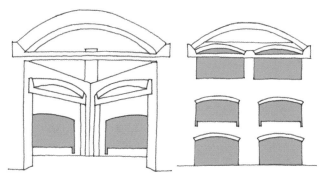

13

| **巴格斯韋德教堂** | 約恩‧烏松 | 丹麥,哥本哈根,巴格斯韋德 |

位於哥本哈根北部郊區的巴格斯韋德教堂,反映了建築師約恩‧烏松將設計風格調和在地化和全球化的一個整合方案。全球題材包括加法建築(additive architecture),其中建築物由清晰可識別的構件組成,以及直接和間接採光的變化;當地題材是適度規模的鄰里尺度、丹麥傳統木工和教堂儀式。

　這是建築師烏松從澳洲雪梨歌劇院工作後,回到丹麥的第一項作品。建築物南北兩側的兩條長走廊似乎跨越這空間,將空間圍起來。與雪梨歌劇院形成鮮明對比的是,外觀為嚴謹的,教堂的雲狀混凝土天花板栩栩如生,藉由高大的側翼牆與平面屋頂從外面隱藏起來。來自上方的光線照亮天花板的彎曲表面,光線以微妙的亮度變化,從高處的聖壇往下到低處的會眾。灰白的山毛櫸木窗戶、門和教堂家具,使白色混凝土天花板和牆壁變得柔和。

Selen Morkoç, Felicity Jones, Ying Sung Chia and Leona Greenslade

對自然的回應

教堂位於哥本哈根北郊的巴格斯韋德，是一個路德派（Lutheran）教會。

教堂周圍環繞著白樺樹，背對著道路。

景觀：樺樹依季節變換色調，柔和了白色混凝土板與白色玻璃磚等教堂的堅硬外觀材料。樹木在整個景觀中，沿著教堂成直線式散布。

造形之演進：室內空間

教堂的內部形式與外部形式有不同的特徵。內部形式更加複雜，有彎曲的混凝土天花板，由上方平坦的結構覆蓋和隱藏著；彎曲的天花板則表示雲層飄過水面。

南向立面：大多數開口朝向日照面。

北向立面：立面由垂直線分成規則的部分，強烈的水平線劃分兩種不同的材料，無窗的牆從繁忙的郊區道路緩衝內部。

西向立面：照亮教堂天花板的主窗口，面向東方迎接早晨陽光。

最高點

最低點

曲線從座位後面的最低點上升到聖壇上方的最高點。

造形之演進：外觀造型

一個保守的簡單矩形是教會平面的基礎。

減法的概念應用於平面以創建中庭花園。

擠壓出二維平面以創建教堂的基本形式。

進一步於主教堂空間的上方擠壓出形式，以產生高度讓自然光進入並從天花板的曲線反射。

為聲光效果而設計的彎曲的混凝土天花板，是教堂內的主要形式姿態。

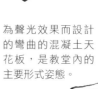
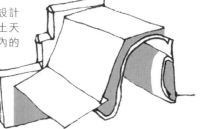
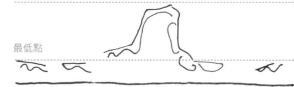

全球化語言

建築師烏松的目標是遵循全球設計原則，無論是何種規模和功能，雪梨歌劇院和巴格斯韋德教堂都是如此，這兩個案例都具有相似的美學品質，例如反映光線變化的白色瓷磚。形式的凝聚力和本土象徵性（vernacular）是建築師烏松的設計原則，是這兩個案例共有的設計特徵。

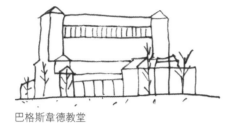

巴格斯韋德教堂

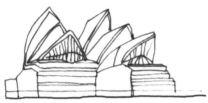

澳洲雪梨歌劇院（1957 - 1973年）

聲學效果

管風琴於宗教儀式中扮演重要角色。波浪狀天花板下的聲音，透過聲學效果喚起一種奇妙的感覺。

管風琴

用於天花板、牆壁和地板的混凝土表面提供了吸音效果，而彎曲的天花板作為聲音反射器也很有效，將主廳的最高部分置於揚聲器上方，並將天花板的最低部分置於觀眾席上方，可以實現長的迴響時間。牧師的聲音則直接朝向會眾。具象徵形式的天花板，其凸曲線增強了聲音，也能發揮音響效果的功能。

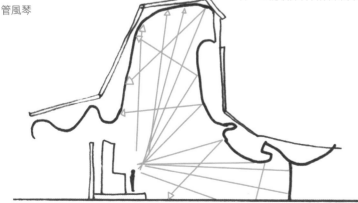

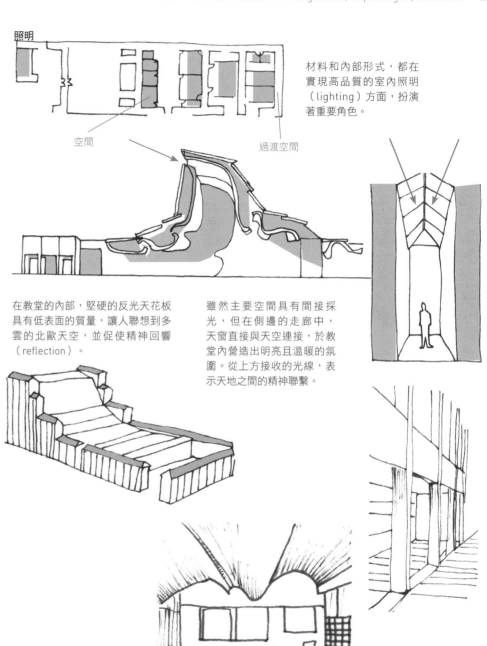

照明

材料和內部形式，都在實現高品質的室內照明（lighting）方面，扮演著重要角色。

空間　　　過渡空間

在教堂的內部，堅硬的反光天花板具有低表面的質量，讓人聯想到多雲的北歐天空，並促使精神回響（reflection）。

雖然主要空間具有間接採光，但在側邊的走廊中，天窗直接與天空連接，於教堂內營造出明亮且溫暖的氛圍。從上方接收的光線，表示天地之間的精神聯繫。

對設計需求的回應

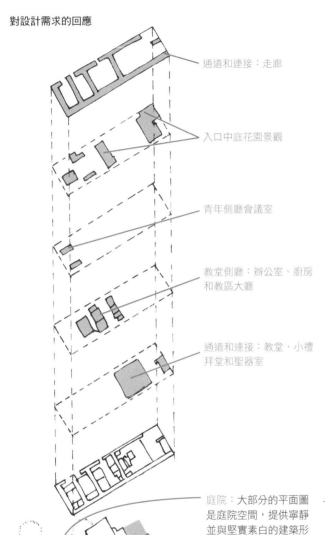

通道和連接：走廊

入口中庭花園景觀

青年側廳會議室

教堂側廳：辦公室、廚房
和教區大廳

通道和連接：教堂、小禮
拜堂和聖器室

庭院：大部分的平面圖
是庭院空間，提供寧靜
並與堅實素白的建築形
成對比。

感官經驗（Human experience）
對比的形式和空間，包含引用本土和全球的先例，
豐富了視覺和聽覺的體驗。

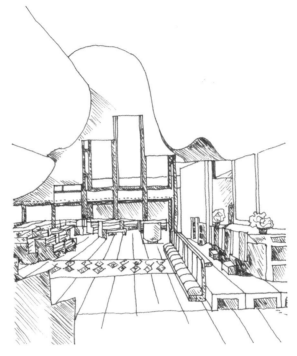

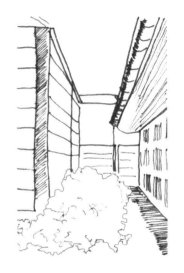

走廊路徑又窄又高，玻璃天花板有助於擴
大垂直空間，並讓自然光從上方湧入。教
堂大廳有強烈的美學凝聚力。波浪狀天花
板形式與線性地板網格的理性結合，可產
生戲劇性和令人振奮的體驗。

天花板在聖壇後面的陽臺上方往下降。

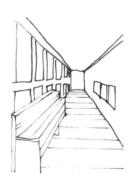

沿著南邊走廊的窗戶，讓遊客體驗自然與教堂內部之間的
過渡空間。

次序和自由之間的平衡

自由形式的天花板，跨越兩個剛性結構的線性布置。

材料

外觀採用現地混凝土框架、預鑄混凝土板和水平釉面瓷磚；屋頂覆層是鋁製的，裝有玻璃天窗。在室內，灰色板標記的混凝土框架、白色混凝土牆和天花板，與蒼白的山毛櫸木相輔相成。

軸線：直線計畫和強烈的軸線係參考佛教（Buddhist）寺廟的布局。

主要部分

1. 主縱軸
2. 縱向走廊
3. 有屋頂的主廳空間
4. 主庭院空間

白色天花板的色調，從亮色透過柔和的陰影變成暗色，強調其曲線。

由大理石碎塊組成的反光磚，使建築內部具有純淨且明亮的品質。聖壇屏幕是白色釉面磚的格子結構。

格子結構

顏色：教堂內部和外部都是顯白的，由預鑄混凝土板和瓷磚組成；走廊上較粗糙的灰色混凝土柱，與白色的粉刷牆面形成對比，其顏色和垂直狀與外面白樺樹的樹幹相關。

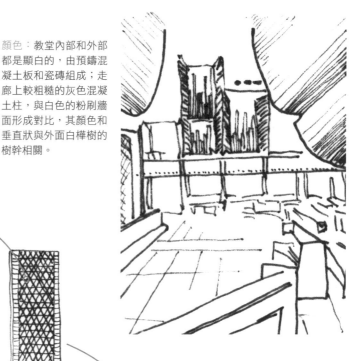

紡織品

教堂裡的彩色紡織品是由烏松的女兒玲·烏松（Lin Utzon）所設計的。紡織品體現了宗教象徵意義，同時也區分了內部空間的元素。

北極星

太陽

田野裡的百合花

來自播種者出去播種的玉米

空間

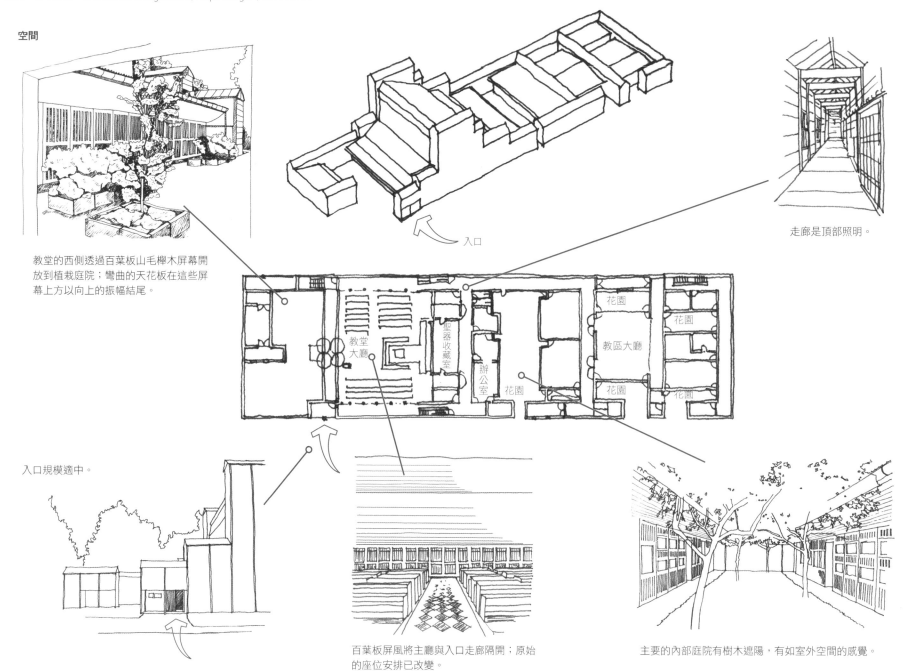

教堂的西側透過百葉板山毛櫸木屏幕開放到植栽庭院；彎曲的天花板在這些屏幕上方以向上的振幅結尾。

入口

走廊是頂部照明。

花園
花園
教區大廳
教堂大廳
聖器收藏室
辦公室
花園
花園
花園

入口規模適中。

百葉板屏風將主廳與入口走廊隔開；原始的座位安排已改變。

主要的內部庭院有樹木遮陽，有如室外空間的感覺。

細節的連續性

內部天花板的曲線形式延續到外面，在沿著建築物東側的門窗上方形成一個遮陽棚。

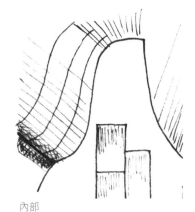

外部

內部

在地風格化

當地的民間風格（vernacular）小屋，明顯地影響了教堂簡單的立面和屋頂形式。

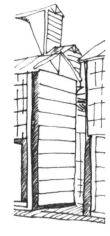

丹麥農場小屋

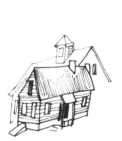

巴格斯韋德教堂的外觀

家具，如瑞典松木製成的長椅，具有強烈的斯堪的納維亞（Scandinavian）參考形式。

建築物的側邊走廊，好像在建築物的東西兩端被切斷；聖壇、講台與聖壇平臺，也是類似被切斷的精細混凝土擠壓件。

主要空間的屋頂和天花板，好像是高側走廊兩側擠壓出來的；而教堂長椅在兩側高大的側板櫸木中，看起來像是可類比的擠壓件。

BRAZIL

São Paulo

14

| **米蘭住宅** | 馬科斯・阿卡亞巴建築師 | 巴西，聖保羅，花園城市 |

米蘭住宅展現以減法設計的理念體現現代建築之層次配置，建築師馬科斯・阿卡亞巴希望以不影響地景風貌的設計方式，思考如何創造出一個充滿視覺興趣和愉悅的地方。單一拱形鋼筋混凝土屋頂橫跨主要內部空間和露臺，露臺則延伸到屋頂之外，成為游泳池的甲板，以一個大帽子的造型把設計做完了。

　這是一幢大房子，但與鄰近建築相比，在聖保羅綠色繁華地區中並沒有超出規模；房子由巴西建築師馬科斯・阿卡亞巴設計，使南半球最大的城市之一擁有一個僻靜的度假勝地。

　這房子有內斂的材料：混凝土、瓷磚和玻璃，伴隨著對顏色、木材、皮革和布料有限地但卻重要地使用，這會使效果變得柔和。這種幾何形狀和物質性的經濟結構，與住宅周圍茂密的植被形成對比。

Amit Srivastava and Antony Radford

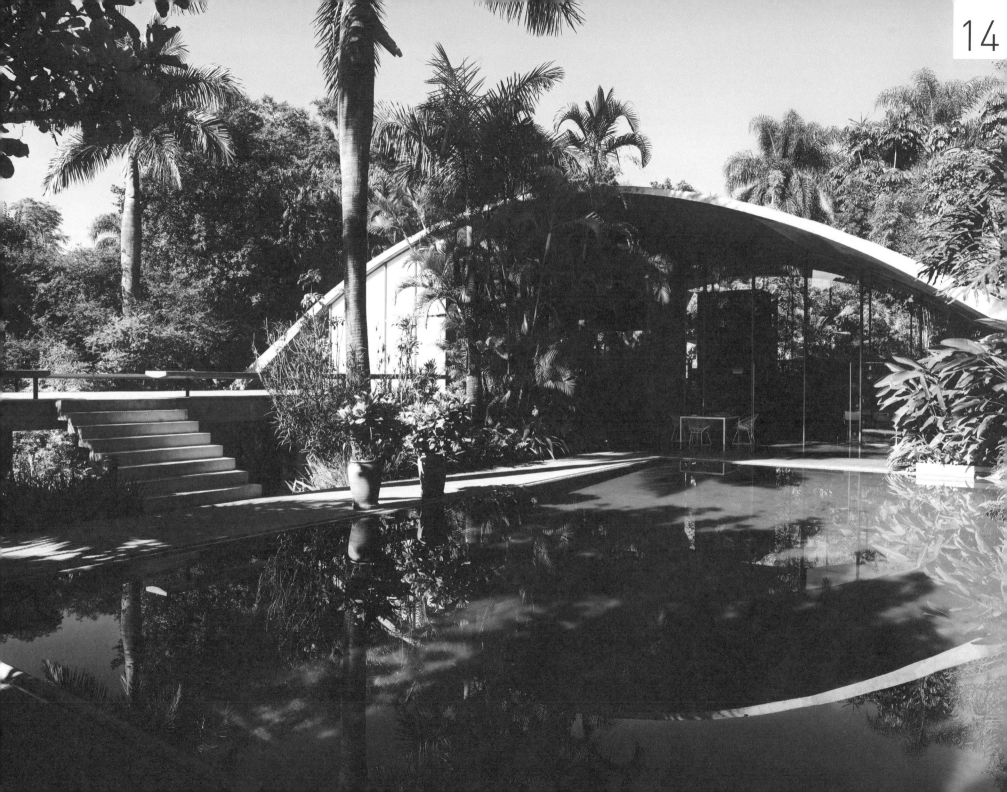

對涵構之回應

米蘭住宅位於聖保羅的花園城市（Cidade Jardim）區，一個有許多樹木和大片土地的郊區。植栽和房子之間的距離，意味著隱蔽的戶外生活區，雖然房子的形狀有別於鄰近的磚瓦建築，由於其高度和比例皆相似，因此並不顯得突兀，但也因為房屋頂的造型，以致樹木植栽會將房子從街道上遮蔽起來，以一種內斂的方式根植於基地中。

對氣候的回應

南迴歸線（Tropic of Capricorn）穿過聖保羅，由於海拔高，因此氣候溫和，沒有極端炎熱或寒冷天氣，每年降雨量很高。為了因應氣候，房子在南（較多陰影）、北（陽光充足）兩側均設有開放式露臺，並在起居區和游泳池之間設一個有頂棚的大露臺，以調節溫度及濕度。

鋼筋混凝土拱的伸展線插入四個角落並穿入地面；拱表層則採用聚氨酯隔熱，以形成構造細節上的精簡美感。

形式和空間組構

土地塑造成三個平臺。

從最大的平臺切出一個游泳池。

第四個平臺漂浮在地面上。

拱門跨越平臺。

切割拱門兩側，以開放側邊景觀。

房子入口在岸邊周圍和車棚的一側。

上層露臺是一塊橫肋鋼筋混凝土平板，因此沒有可見的樑擾亂其簡樸性；這塊平板以設置於規則網格上的十二根圓柱支撐著

入口

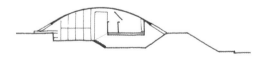

玻璃填充拱門和主要起居區地板之間的開口。

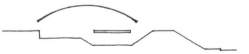

簡化後，其剖面是一條優雅曲線，在波浪線上的水平線上方。

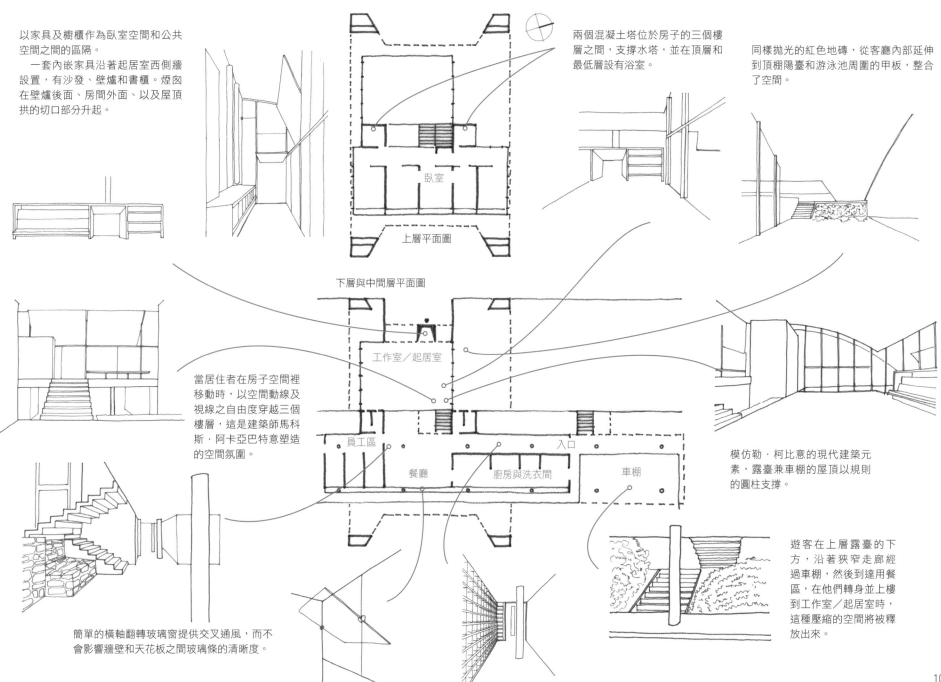

以家具及櫥櫃作為臥室空間和公共空間之間的區隔。

　　一套內嵌家具沿著起居室西側牆設置，有沙發、壁爐和書櫃。煙囪在壁爐後面、房間外面、以及屋頂拱的切口部分升起。

兩個混凝土塔位於房子的三個樓層之間，支撐水塔，並在頂層和最低層設有浴室。

同樣拋光的紅色地磚，從客廳內部延伸到頂棚陽臺和游泳池周圍的甲板，整合了空間。

上層平面圖

臥室

下層與中間層平面圖

工作室／起居室

員工區

入口

餐廳

廚房與洗衣間

車棚

當居住者在房子空間裡移動時，以空間動線及視線之自由度穿越三個樓層，這是建築師馬科斯・阿卡亞巴特意塑造的空間氛圍。

模仿勒・柯比意的現代建築元素，露臺兼車棚的屋頂以規則的圓柱支撐。

簡單的橫軸翻轉玻璃窗提供交叉通風，而不會影響牆壁和天花板之間玻璃條的清晰度。

遊客在上層露臺的下方，沿著狹窄走廊經過車棚，然後到達用餐區，在他們轉身並上樓到工作室／起居室時，這種壓縮的空間將被釋放出來。

Beijing O

CHINA

Shanghai O

Hong Kong

HSBC Office Building | 1979–86
Foster Associates
Hong Kong, China

15

|**香港滙豐銀行大樓**|諾曼·福斯特建築事務所|中國，香港|

香港滙豐銀行大樓是香港與上海銀行（Hongkong and Shanghai Bank）的總部，是結構表現主義（Structural Expressionism）的精緻典範，其結構可視為建築美學的核心部分。諾曼·福斯特（Norman Foster）和建築工程團隊在1979年至1986年間進行設計和建造，採用了飛機製造業、近海石油工業和其他工業領域的技術。許多構成要素都是預鑄的（prefabricated），且多半為進口，因此建築物具有易辨識（legible）的獨立元件精確組裝之特徵。

建築師諾曼·福斯特提出建築的美學和技術方面是整合的，因此設計對功能和象徵目標、結構完整性與氣候的回應，共同運作成為一個凝聚性整體。透過設計過程中，從結構戰略到小細節的廣泛選擇探索來實現這樣的成果，這一派的主張也被學界定義為「高科技主義」。

Antony Radford, Sindy Chung and Brendan Capper

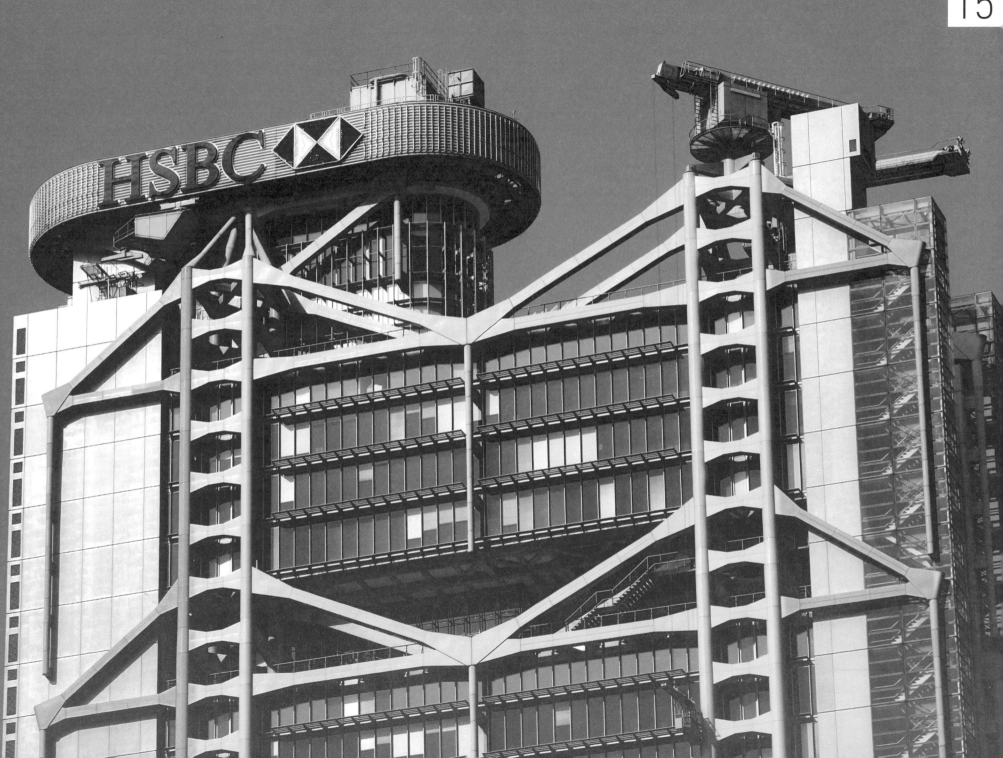

對基地的回應

香港作為貿易和金融中心有著悠久的歷史，該銀行位於香港島上，向北跨越港域望往大陸的九龍（Kowloon）。在港域碼頭，基地的對面則為天星碼頭（Star Ferr）。

這個地方曾經是濱水區，但填海造陸計畫已經將海岸線退開，後方的則有陡峭的山坡支撐著。基地和水之間形成開放的長條型土地，因此保留了完整的海港景觀。

堅固結構與精緻透明度的對比，是亞洲建築的特徵。

這建築物是一個孤立的物體，看起來像一個精細設計的金屬和玻璃實體，有對稱／不對稱（asymmetry）的主題，堅固／精細的細節，以及地板簇結構元素和模塊堆棧的節奏。

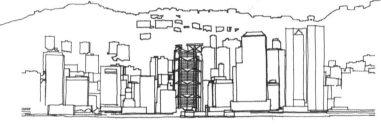

這建築在完工時具有關聯性凝聚力，其規模與鄰近建物類似，且建築物具有一致的矩形輪廓。銀行因其立面的細節和趣味脫穎而出，與周遭建物比鄰而坐，但氣質不同。

建築物的一樓，與服務核心和通往主銀行大廳的電扶梯分別開放。

到2012年，附近已興建許多較大的建築物。雖然這銀行的設計風格與鄰近傳統的混凝土建築相比仍顯著不同，但從遠處看時，匯豐銀行已獨樹一格，不同於周遭建物的風采。

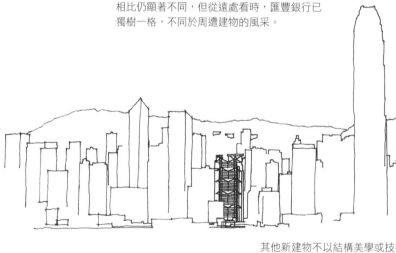

其他新建物不以結構美學或技術工藝為主軸，有一些透過尺寸、較深的表面、較大的招牌和較不精細的輪廓來爭奪注意力。

建築規劃和使用

大多數建於1980年代的辦公大樓都有電梯和設備的中央核心，這適合一個可以有窗戶的環形個人辦公室。隨著開放式辦公室的趨勢，將核心移轉到一個無障礙的開放空間的一側。香港滙豐銀行大樓將核心分成較小組件，沿相對兩側排列，且組件之間有窗戶。

在核心之間，地板設在較高層的西側、南側和南側，以符合分區和輕質通道規定。若未來法規允許，該結構使這些退縮能夠填補，在建築物佔地面積和總高度內，提供擴增達30%的樓地板面積。

「使用區」和「設備區」空間之間的明顯區別，讓人想起路易斯·康於美國費城的理查茲醫學研究實驗室（1957-1962年）。

東西向剖面

公共廣場在建築物的內部下方延伸，客戶經由一對電扶梯從公共廣場到達高中庭銀行大廳。

透過開放式辦公室，每個人都可以獲得良好的空間和通道，欣賞到北部港灣和南部山峰的景色。

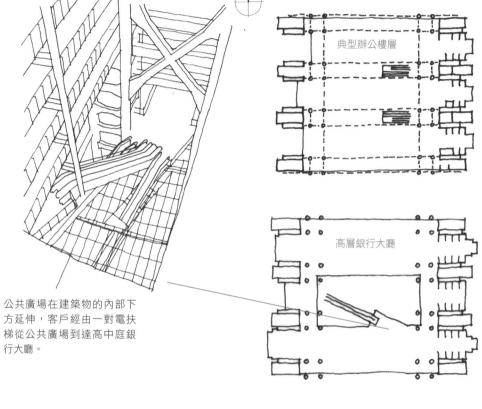

典型辦公樓層

高層銀行大廳

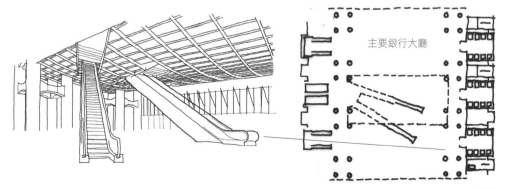

主要銀行大廳

空間和設備

建築師諾曼‧福斯特以5個樓層作一個單元，逐層堆砌建構出垂直性的空間系統架構。

在一個單元當中，不同樓層逐層退縮形成陽台空間，可以當作休息或走廊使用。在早期的設計圖中，還繪製有綠色植栽和小型樹木以增加綠化的使用面積。

三個公共銀行大廳—兩個位於廣場上方大型中庭的較低樓層，另一個位於地下一層一位於最靠近一樓的位置。

高階主管配置在一個5層單元當中的最高層，銀行董事長的辦公室則配置於大樓最頂層，以突顯地位之崇高性。

三座電梯位於建築物的束側，並且使用複層機廂，可以一趟提供兩個樓層的服務載客，其他的方式則以高低樓層來區分電梯的使用，以增進效率性及節約能源使用。

廣場上的公共電扶梯通向兩層樓的銀行大廳和地下一層的銀行大廳。前往辦公區域的電梯，則是有受到管控，以過濾私密性與安全性，並輔以電梯樓層作管制。

地下室機房透過管線連接到每層樓組件（modules）中的空調設備空間。預製廁所組裝於設備服務核中的預留處。

四個有帷幕牆的逃生梯通往一樓。

兩支桅杆支撐著建築物頂部的直升機停機坪。桅杆頂部的永久性維護起重機，使建築物給人的印象是仍在建造中而未完工。

車用電梯將小型車帶到安全的地下室送貨區。

組件

本大樓所使用的預鑄構件，經統計共需要139個貨櫃才能運送完畢，全部的預製組件包含每個樓層的廁所和空氣處理設備，以及其他次要的設備，如發電機和變電站，皆在日本建造並完全裝配好，由兩個或三個預製的樓層框架連接起來，並用不鏽鋼包覆。

使用建築物桅杆頂部的起重機，將組件吊起後放在適當位置。

結構

8組桅杆在五個樓層中如橋樑般地支撐著桁架，地板則懸掛在這些桁架上。

桅杆是垂直的框架型空間桁架（Vierendeel truss）結構，每個結構都有四根子柱，由剛性水平構件以同一樓層高度間隔連接。框架型空間桁架沒有對角線支撐，僅仰賴剛硬的連接。

鋼結構構件包覆在抗腐蝕和防火層中。5公釐（0.2英吋）的鋁覆面外層，依循基礎結構的幾何形狀。並將表層之帷幕牆輕巧且優雅的支撐起來，形成一個乾淨且簡潔的帷幕牆系統。

對氣候的回應

在香港的殖民建築提供遮陽的柱廊和懸挑，但卻很少有商業大樓那樣做；香港滙豐銀行大樓在一樓設有陰涼的廣場，在較高樓層則設有蔽陰陽臺，以提供亞熱帶地區的高溫、炎熱及多雨的氣候來使用。

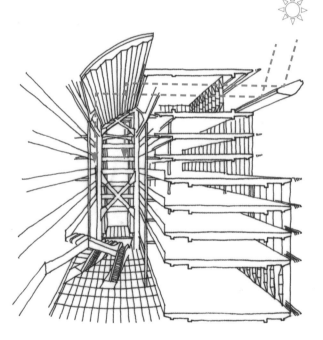

本案亦使用太陽路徑追蹤器（sun scoop）來映射外周區的太陽光進入到較陰暗的室內中心處，該追蹤器是一組由20個電腦控制的電動鏡架，追蹤太陽以維持陽光反射進入建築物的角度。

太陽路徑追蹤器內部，排列了不同角度的固定鏡以散布光線。鏡子之間的人造燈補充自然光，增強明顯的陽光穿透力。

而水資源也可以應該善加利用，建築師諾曼・福斯特引進港口的海水，透過基岩在深隧道中輸送，作為空調的冷卻介質，以及用來沖洗廁所。

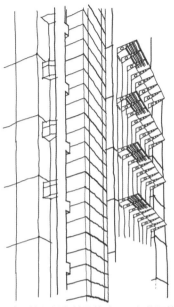

水平遮陽板有斜置葉片，不但能阻擋亞熱帶的陽光，也能往下俯看街景。靠近窗戶的一條緊密間隔葉片，也是用於窗戶清潔和維護的走道。

風水

風水（feng shui）的哲學起源，來自於中國早期對人與自然統一的信念。而在建築中所關注的信念，是對位置、方向，和可能影響人們與組織福祉的詳細設計。銀行的位置─面向北方朝向水，後面由山頂在兩個山脊之間支撐，簡單說即是背有靠，前有腹地，並引水帶財入庫，風生水起生生不息，形成良好的風水格局。亦有一則逸事，風水師曾對人潮方向細節提供建議，例如電扶梯的位置，鼓勵人們進入建築物後朝向偏好的東北角，以象徵財庫的方位。

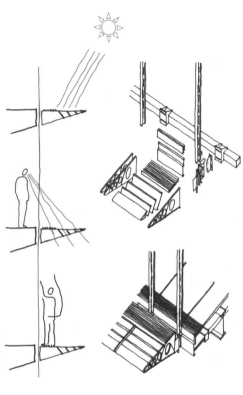

從港口到山丘的剖面

內斂的入口區域

16

| **國立美術館新館** | 詹姆斯・史特林與麥可・威爾福德建築師事務所 | 德國，斯圖加特 |

國立美術館新館，是現有畫廊建築擴建的國際設計競賽產物，由建築師詹姆斯・史特林贏得競圖。美術館新館混合了來自舊建築的類型學元素作為回應的一部分，並透過材料和形式的選擇來強化，反映後現代主義（Postmodernist）與歷史背景連結的期望。然而，這些傳統元素與其他元素並置，使用強烈鮮豔色彩和玻璃鋼語彙，來回應當代建築設計的習語。整體設計將這些來自不同建築傳統的異質元素融合在一起，形成一個凝聚性整體。

一系列由不同層次的通道和坡道隔開的開放空間，於建築物前方創造公眾聚會的機會，同時也為人們提供了可以穿越建築群並瞥見畫廊雕塑庭院的路徑。透過這些策略，設計有助於將美術館新館與周圍的城市環境融合。

Amit Srivastava, Rimas Kaminskas and Lana Greer

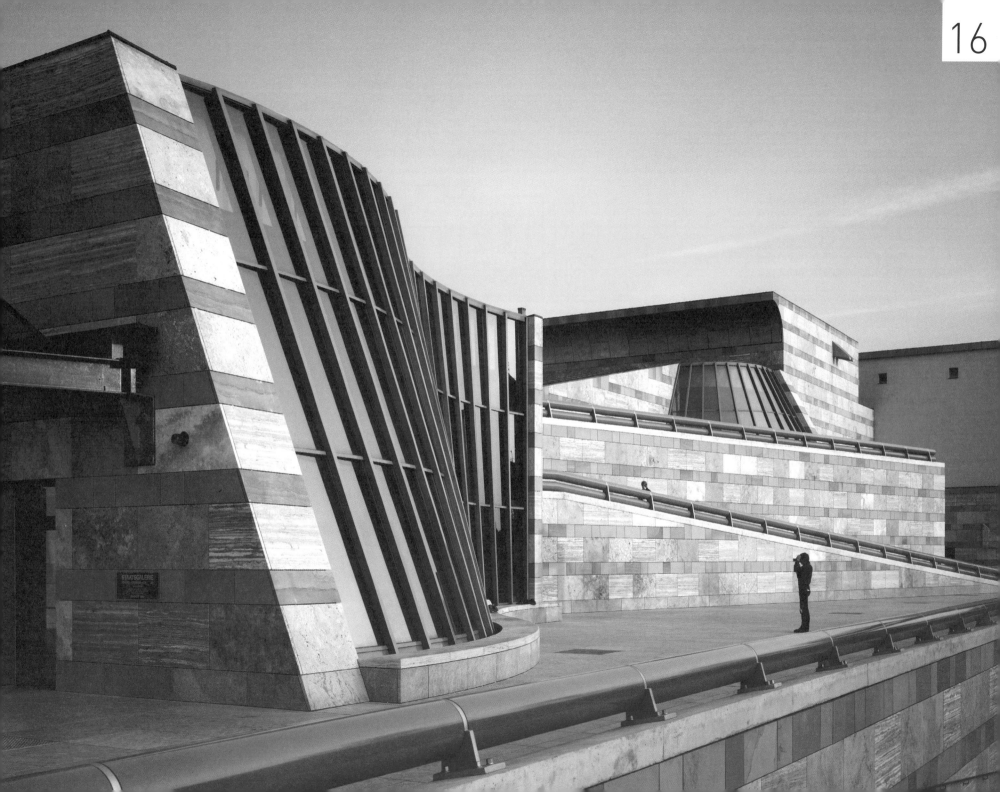

16

國立美術館新館（Neue Staatsgalerie）| 1977–84
詹姆斯・史特林（James Stirling）與麥可・威爾福德建築師事務所（Michael Wilford & Associates）
德國，斯圖加特（Stuttgart, Germany）

對都市涵構之回應

國立美術館新館擴建現有畫廊結構，需要針對現有建築作回應，因此該設計透過融入舊建築中的新古典主義建築元素來實現。新建築的整體布局基於U形計畫，複製了舊建築中的傳統方法，雖然以這種方式來適應特定的城市環境並增加基地的滲透性，有著不同的詮釋，新館仍融合了舊建築U形布局中庭院（courtyard）空間的半圓形動線模式。對居民背景的回應，從街道邊緣退後並為公眾互動提供空間的決策中，也可以看到。

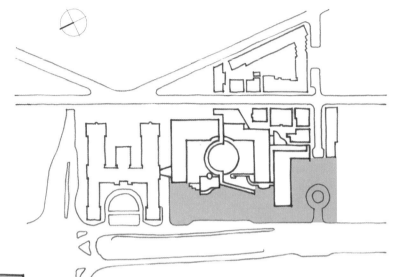

對類型學和先例的回應

其中一個最有趣的設計方案，是採用U形平面計畫對庭院進行處理，由此產生的內部庭院空間得以解決，使兩個獨立的庭院相互依存。高層庭院作為前面街道邊緣，第二個、低層庭院則作為穿過該基地的獨立行人步道，這條步道使建築物前創造出的城市空間，退縮連接到建築物後面的住宅區。透過對雙層庭院的獨特詮釋，該設計可以同時表達出前後街道，並有助於將周圍的城市建築結合成一種體驗。

新建築複製了舊美術館建築的U形畫廊。

隨著新建築物往後退，建築物前的公共空間得以擴展，以回應行人移動。

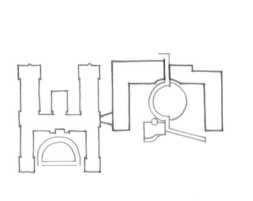

新建築與中庭融合，重新詮釋以增加滲透性。

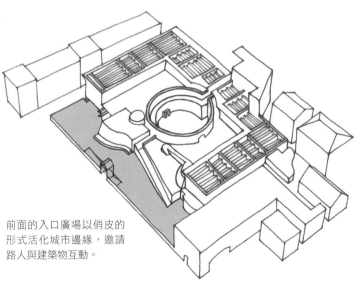

前面的入口廣場以俏皮的形式活化城市邊緣，邀請路人與建築物互動。

高低庭院表達了兩條不同的車輛和行人通道。

庭院為公共的和私人的

讓行人可以穿越基地的決策，為庭院設計呈現出新奇和有趣的機會。庭院需要同時作為公共通行與美術館展示私人雕塑品的場所。當庭院入口保留予美術館遊客時，一條環繞在圓形庭院空間周圍的斜坡路徑，讓行人可以瞥見雕塑庭院。

公共路徑開發成一個露臺，可以俯瞰雕塑庭院的私人區域。

行人步道的設計基於佛坦納神廟（Temple of Fortuna）的歷史先例（上圖），神廟位於羅馬附近的普萊奈斯特（Praeneste）。在羅馬神廟的設計中，一系列坡道沿著一條間接路徑向上傾斜到主殿。美術館的設計（下圖）同樣使用一系列坡道，來開發一條穿過基地並通向後方街道的人行步道。坡道本身定義了一段旅程與體驗，即行人必須在旅途中與美術館空間交流。

庭院和對角線路徑

當行人坡道上升跨越基地時，中央庭院往下沉，形成一個兩層庭院。在這裡，美術館的遊客可以欣賞到雕塑和藝術品展示；而行人路徑就像一個露臺，使路人能俯身觀看雕塑。路徑需要提高，以進入陡峭傾斜基地的後方，但庭院的這種處理方式，重新考量了作為露臺的路徑，提供活化路徑的視覺通道，並邀請更多人來使用。

16

國立美術館新館（Neue Staatsgalerie）| 1977–84
詹姆斯·史特林（James Stirling）與麥可·威爾福德建築師事務所（Michael Wilford & Associates）
德國，斯圖加特（Stuttgart, Germany）

新與舊

作為後現代主義結構，這棟建築將新舊元素融合為單一空間組構，透過使用新古典主義元素，如三角屋頂、條紋石條和拱形開口，來回應舊國家美術館和其他相鄰建物的新古典主義建築。另一方面，這棟建築也採用了有機形狀和新材料來反映新建築；這些有機形式，如入口大廳結構，其玻璃與鋼的曲線立面，塗上了明亮的工業色彩，如綠色和粉紅色。建築設計不僅融合了這些對比形式與材料，而且還以意想不到的方式將它們並置以突顯對比，並在形式之間創建對話。

源自舊美術館形式的元素，如左邊的三角屋頂，與較新的形式和材料並排設置。

由詹姆斯·史特林與麥可·威爾福德建築師事務所設計的斯圖加特音樂與表演藝術學院（The State University of Music and Performing Arts，下圖）於1996年完工，並完成該地區的都市總體規劃，反映了國立美術館新館的形式語彙。

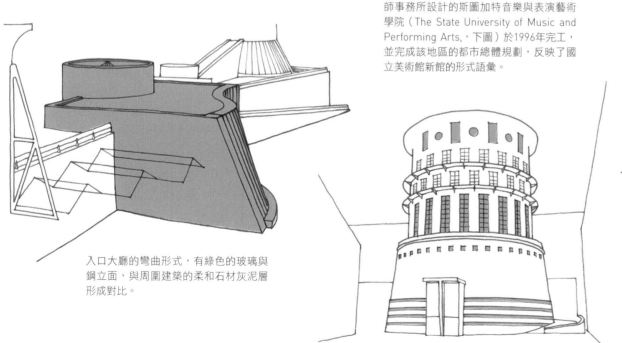

入口大廳的彎曲形式，有綠色的玻璃與鋼立面，與周圍建築的柔和石材灰泥層形成對比。

對比與平衡的語言在最小的細節中延續，雖然一些開口以對稱大門處理，並且在新古典主義先例（頂部）的風格和實體中發展，但其他元素與建築形式則以不對稱平衡方式放置。在這裡的玻璃頂棚（上圖）仍可能反映新古典主義形式，由顏色鮮豔的鋼管支撐，與背景牆的天然石材形成對比。

國立美術館新館（Neue Staatsgalerie）| 1977–84
詹姆斯・史特林（James Stirling）與麥可・威爾福德建築師事務所（Michael Wilford & Associates）
德國，斯圖加特（Stuttgart, Germany）

16

對比的細節不僅在獨立的實例中出現，也經常在一個單一空間組構中並置，以突顯形式製作的俏皮本質。在其他部分的新古典主義立面略有不對稱，或地面上的散落碎石刺穿在石牆上，為遊客創造一系列有趣的體驗，並強化了設計師的後現代主義意圖。

對使用者體驗的回應
俏皮的建築形式也影響了室內空間的體驗。入口大廳有特殊的彎曲牆壁，可以呈現出獨特的光影效果；帷幕牆讓空間充滿光線，明亮的綠色地板反射光線，令人有神秘的體驗。隨著太陽在天空中移動，豎框投射出移動的陰影圖案，使這空寂的室內空間變得活躍。

彎曲牆壁的外觀

入口大廳

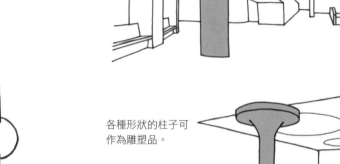

各種形狀的柱子可作為雕塑品。

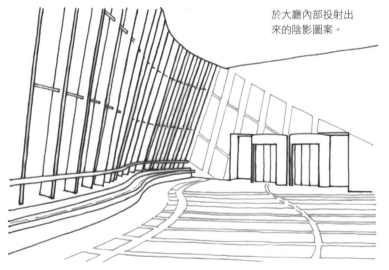

於大廳內部投射出來的陰影圖案。

寬敞明亮的室內空間非常適合藝術畫廊。內牆寬大且潔白的表面，使各種藝術品易於展示，並且讓人可以專心欣賞；同時，一些建築特徵在比例上突出且誇大，以吸引人們對建築物件的注意。在這裡的各種形狀柱子，本身可作為雕塑品，使這建築成為美術館展示的一部分。

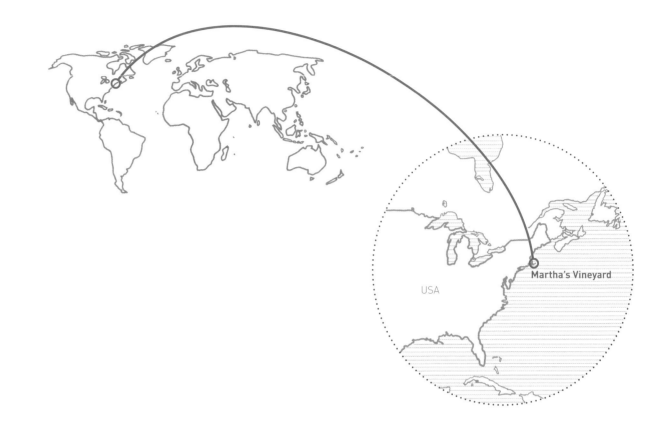

17

| **瑪莎葡萄園島住宅** | 史蒂芬‧霍爾建築師事務所 | 美國，麻州，瑪莎葡萄園島 |

美國建築師史蒂芬‧霍爾受委託在瑪莎葡萄園（Martha's Vineyard）為一對夫婦設計一個海濱住宅，這個島嶼位於美國麻州海岸，以其民間風格的海濱住宅而聞名。受到限制的包括狹窄的線性基地、區域規劃限制沿海灘線不能蓋超過一層樓。該設計在建築物中回應了這些變數，尊重當地房子的規模和材料的使用，同時也在其結構和形式中表現突出。

　整體而言，該設計優先考慮感官經驗（human experience）與暫居時刻，而非考量永久性居住。這房子的透明度及其對物理環境的回應，違背了自然與人造、內部與外部、光明與黑暗、現代與常年之間的界線。

Selen Morkoç and Victoria Kovalevski

基地

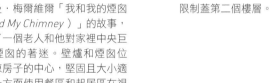

沼澤地背後有小型民宅，為該基地的背景。地區規劃限制規定了這裡的房子，從海上觀看時只能有一個樓層，使附近住宅的海景不被阻擋。這些限制產生了住宅的獨特狹窄形式，呈現與鄰近建築物一致的規模。

該基地寬7.6公尺（25英尺）且為直線，從沼澤地與無建築區域往後退。主要道路沒有連接到房子，而是連接到通往房子的一條小徑，即一條旨在保護基地周圍植被的人行路徑。

從海灘到房子的盡頭，限制蓋第二個樓層。

隱喻

自然是設計靈感中的一個強烈元素。風化灰色的覆面、外表細長的結構、簡樸的內部，以及暴露在海風和陽光下，促進親近自然的生活方式。這房子很現代，像船一樣的形式漂浮在基地上方俯瞰大海。

在西向、東向和北向立面使用的木框架可以保持連續性，表示封閉、開放和半開放空間之間的轉換，同時打破三者之間的嚴格界線。

赫爾曼·梅爾維爾「我和我的煙囪（I and My Chimney）」的故事，描繪了一個老人和他對家中中央巨大舊煙囪的著迷。壁爐和煙囪位在這棟房子的中心，堅固且大小適中，一方面使用餐區和起居區在視覺上是相連的；另一方面使壁爐地面延續為階梯。

當地原住民和他們與海灘相連的生活是設計靈感的來源，來自於赫爾曼·梅爾維爾（Herman Melville）的小説《白鯨記》（Moby Dick，1851年）。當地居民會將擱淺的鯨魚骸骨拖到潮汐線上，並用動物皮或樹皮覆蓋它們，以便將它們變成住所。房子是一個由內而外的木造結構，其周圍走廊類似於由鯨魚骸骨建造的住宅。屋頂和牆壁就像一片在框架上展開的薄膜，類似於覆蓋鯨魚骸骨的皮膚。

對氣候的回應

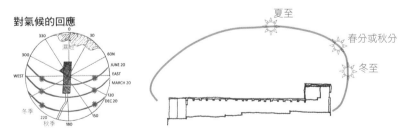

平均溫度在冬季攝氏2度（華氏35度）與夏季攝氏20度（68度）之間變化。作為溫帶地區的夏季海濱住宅，被動加熱和冷卻系統不是主要的設計考量。朝向大海景色的考量優先於陽光照進起居區。天窗和多個不同大小的窗戶，可以提供豐富且多樣的自然光和陽光穿透房屋。

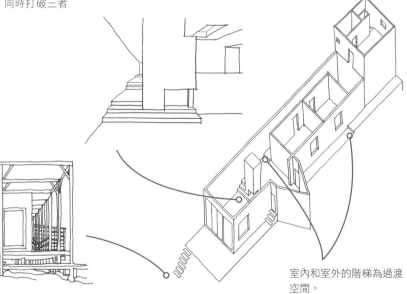

室內和室外的階梯為過渡空間。

瑪莎葡萄園島住宅（House at Martha's Vineyard）| 1984-88
史蒂芬・霍爾建築師事務所（Steven Holl Architects）
美國，麻州，瑪莎葡萄園島（Martha's Vineyard, Massachusetts, USA）

17

造形之演進

以木結構元素為衡量標準，這幢建築是沿縱向矩形空間的基本幾何形狀組合，包括水平和垂直。

骨架決定了表面伸展的體積，重複的木柱提供模塊化基礎，儘管直線型矩形基地的限制，仍可透過這重複的元素創造出多樣化的空間。

建築物頂部的方形空間，透過減去沿著縱向側邊的露臺體積來平衡。

兩個三角形體積突出於基本體積之外，一個是天窗框架表示減去的空間；另一個則是添加到矩形體積較長邊的用餐空間。

形式和建造

該房屋由點式地基支撐，是該地區海濱住宅獨有的特徵，以便提高房屋讓視野最大化，而套用於這房子時則以現代的方式來呈現。地板高度順著地面坡度，沿著縱向平面變化，儘管有這樣的斜坡，屋頂仍是一個連續的平面，為公共空間提供了更多的高度，從屋頂甲板上可以看到廣闊的景色。

自然光

沿著黑暗走廊刺穿的小開口營造出亮點，昏暗的大廳通向明亮的餐廳。餐廳有充足的自然光線，這是房子的焦點，光線穿過三角形窗口和天窗的幾個平面進入室內。

餐廳的玻璃和木製豎框窗呈三角形，讓用戶可以180度欣賞景觀。

橫跨西向立面的木製框架細部，表現出看似重複的變化。

天花板的外露橫樑，營造出跨空間的深度感和連續感。

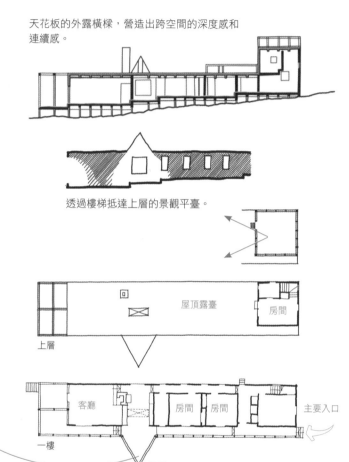

透過樓梯抵達上層的景觀平臺。

上層

屋頂露臺

房間

一樓

客廳

房間　房間

主要入口

餐廳

陰影

木框架以多樣化的方式布置，在西向立面創造出一系列的陰影（shadows），豐富了人類的體驗。

Church on the Water | 1985-88
Tadao Ando Architect & Associates
Tomamu, Hokkaido, Japan

Tomamu

JAPAN

18

| **水之教堂** | 安藤忠雄建築研究所 | 日本，北海道，苫鵡 |

水之教堂的建造是為了舉辦婚禮，為日本苫鵡的星野度假村（Alpha Resort Hotel），之一部分，其位置與設計在物理與視覺上和周圍的度假勝地不同，強化了神聖與平凡之間的差異。

　教堂由安藤忠雄設計，對基地和宗教環境的回應帶來戲劇性。教堂的內部／外部、神聖／平凡、黑暗／光明、傳統／現代等邊界顯而易見，並在設計中解析。

Antony Radford, Nigel Reichenbach, Tarkko Oksala and Susan McDougall

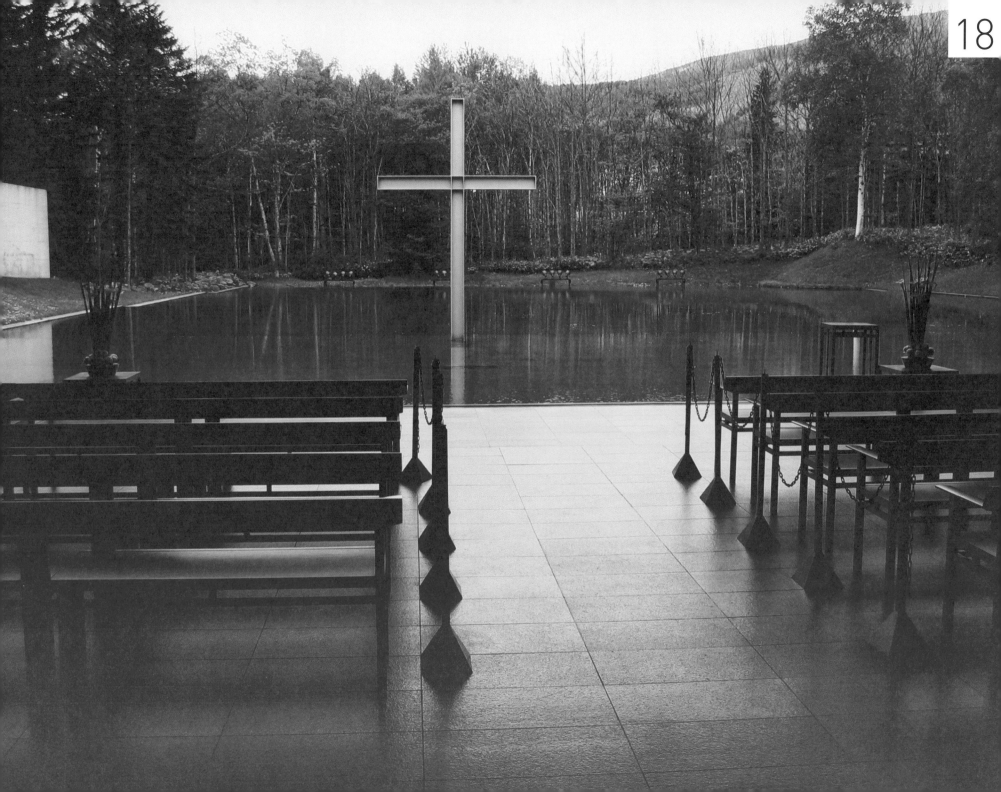

涵構

一個6.2公尺（20英尺）的L形混凝土牆，是將教堂與附近度假村分開的邊界。用附近小溪創建的人工池塘，與平面基地西北側的夕張山地（Yubari Mountains），一

起強調了教堂與自然的連結。牆壁環繞教堂的後部和側邊，而教堂本身就座落在池塘邊，有小部分跨入水中。

L形牆就像一個標點符號，將神聖的內部空間與平凡的外部區隔，於兩側劃定了教堂和人工池塘的界線。

建築物外的水中十字架將象徵主義延伸到建築框架之外。一面分成四格的帷幕牆滑開，使內部和水之間沒有任何障礙。

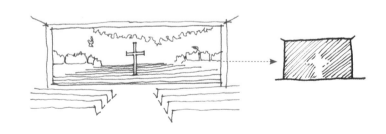

從教堂內部看，牆面框住了自然中的十字架，隨著季節變化將創造出不同的景色。

先例

水之教堂是現代建築與日本傳統美學的結合。

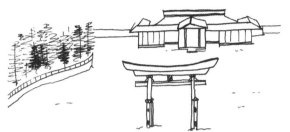

嚴島神社（Itsukushima Shrine）的鳥居門（Tori Gate），日本廣島（Hiroshima）

在嚴島神社，鳥居門位於遠離海岸的水中。雖然距離很遠，但它位於神社對稱的中心線上，是反映宗教的中心元素。

鳥居門

與水的關係是對日本傳統禪宗（Zen Buddhist）建築的一種解釋，建築與周圍的自然透過反應和融合進行對話。

十字架

與鳥居門的布局類似，反映宗教的主要元素（十字架），沿著主要結構的對稱中心線，置於離主教堂一定距離的水面上。

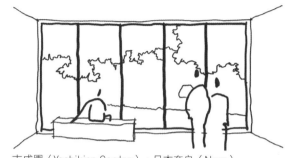

吉成園（Yoshikien Garden），日本奈良（Nara）

構築自然是安藤引用傳統日本建築的另一種表示。

主教堂「框住」了景觀，促使遊客與大自然連結。

15平方公尺（160平方英尺）的空間

10平方公尺（108平方英尺）的空間

2×45平方公尺（484平方英尺）的空間

互扣立方體

覆蓋：5公尺×5公尺（16英尺×16英尺）區域

建築形式和比例

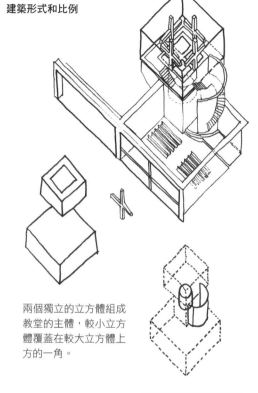

兩個獨立的立方體組成教堂的主體，較小立方體覆蓋在較大立方體上方的一角。

螺旋樓梯裝在圓柱空隙（cylindrical void）和彎曲牆壁之間，以連接由兩個立方體形成的空間。

教堂的空間是透過簡單幾何關係的嚴格比例來組織的，每個空間的比例可以縮減為一個簡單的比例，即2：3：9。

兩個互扣的立方體積共用25平方公尺（270平方英尺）的角落區域。較大的立方體沿著池塘的中心線對齊，而池塘中的十字架則沿著立方體的中心線設置。

空間和樓層
從度假村通往教堂入口的路徑與牆壁齊平，因此保持了表面的連續性。

在教堂內部，有一條階梯走廊通向頂層，四個十字架設置在鋼框帷幕牆內的正方形中。這條路線繞過這些十字架的外圍，然後往下走到入口層，但有牆壁阻擋遊客返回外面，反而讓遊客向右轉，並在一個半圓形樓梯（semicircular staircase）往下走到一個較低的樓層，有一個等待室在這四個十字架下方。他們進入教堂的後方，面對水和孤立的十字架。

這樣的動線提供遊客創造空間的多種體驗，以及與景觀的連結，豐富了他們在教堂準備的婚禮或其他儀式。

上層

下層

水中的十字架及其景觀設置首先被看見，為上層陽光室裡寬闊景觀的一部分。從教堂的U形牆裡精心控制視覺的焦點，讓水中十字架再次被看見。

四個十字架表示四個方位基點，象徵宇宙。

空間內的空間
空間內部包含一個較小空間。小空間在形式上與外層空間略有不同；形式上的對比表示功能上的差異。小空間重做出外層空間的形式，然後成為關注的焦點。

光
光與暗之間的對比為這座建築的主要觀點。日光來自頂層的陽光室和教堂的開放式牆壁，圓柱空隙就像一個從陽光進入等待室的燈管，反射光照亮半圓形階梯，水面將光線反射照進教堂。

體驗的凝聚力

景觀中的十字架是一種匿名且強烈的神聖田園象徵。

在水之教堂，水中的十字架設置在景觀中。

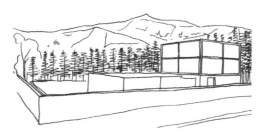

建築物的強烈幾何形狀與周圍的自然形態形成對比。

當帷幕牆向一側滑動時，教堂向十字架敞開，成形景觀框架，使教堂內外部無區分。

視覺的深度從周圍環境延伸至遠處的山和山毛欅樹。

池塘有一個階梯式的分層表面，可以產生紓緩的聲音和視覺反射，並豐富宗教體驗。

教堂的自然光線透過唯一面向池塘的玻璃立面控制，來自水面的反射光，使教堂內的空間不需要額外照明。

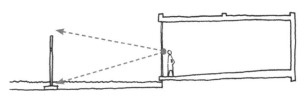

儀式的主要目標（十字架）嵌入景色中，使教堂內的小空間延伸到景觀。

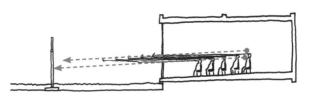

在宗教儀式進行中，教堂裡傾斜的地板，使參加者與十字架和景觀維持直接的視覺接觸。

對人造的回應

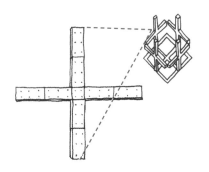

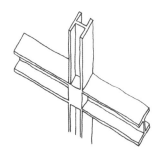

混凝土十字架 置於教堂頂層的陽光室裡，其具體性與四個對稱重複性，表示社會和力量。

H型鋼製十字架 位於教堂外的水中，其具體性和孤立性，表示差異和神聖。

牆壁和地板 花崗岩地板無縫隱藏地板下的暖氣。儘管冬季寒冷，厚雙層混凝土和花崗岩隔熱的牆壁和地板，能確保室內溫度為舒適的。

混凝土 建築的主要材料是混凝土（Concrete），其部分粗糙、部分反光紋理，記錄了光線的不同質量，以增強人類的體驗。

家具 特別設計的家具，延續了整體形式的完整性。

長凳　U形牆

比例

長凳，如建築元素，包括直線和曲線。長凳在計畫中的U形形狀，重複了教堂的U形牆的形式。

椅子的高度和寬度比例為3:1。

教堂裡的鮮花木架有兩種互扣的形式：方塊和圓錐。

自然──神聖的空間三部曲
水之教堂是安藤透過三個神聖空間，所創造出的設
計三部曲之一，每個空間都突顯一種自然元素；另
外兩個空間則代表風和光的元素。

建築三部曲表示安藤對神聖的理解，是與
自然直接相關的普遍現象。

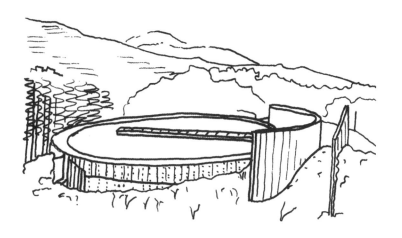

真言宗本福寺的水御堂（Water Temple for the Shingon Buddhist Sec），
位於日本兵庫縣淡路島（Awaji Island, Hyogo, Japan，1989-91年）

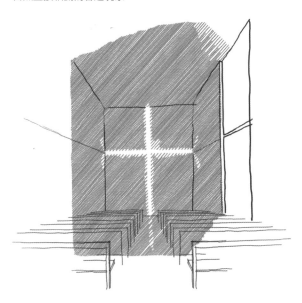

光之教堂（Church of Light），位於日本大阪茨城
縣（Ibaraki, Osaka, Japan，1987-99年）

ENGLAND

London

19

| **洛伊德大廈** | 理察 · 羅傑斯 | 英國，倫敦 |

洛伊德保險社（Lloyd's of London）是一家保險機構，在倫敦已有200多年
的歷史，新辦公大樓由理察 · 羅傑斯設計，以現代建築和服務核的「高科
技（High-Tech）」術語，重新詮釋倫敦中世紀建築的構造和美學品質。
這樣的結果產生一種有凝聚力的次序，在不影響當時特有技術和工業發展
的情況下，頌揚了傳統建築的價值（values）。電梯和服務核置於建築物
的邊緣，保留了內部乾淨的空間。洛伊德大廈結合了高科技對工業化流程
的迷戀，以及對都市公共領域微妙的回應。

Sean Kellet, Amit Srivastava and Saiful Azzam Abdul Ghapur

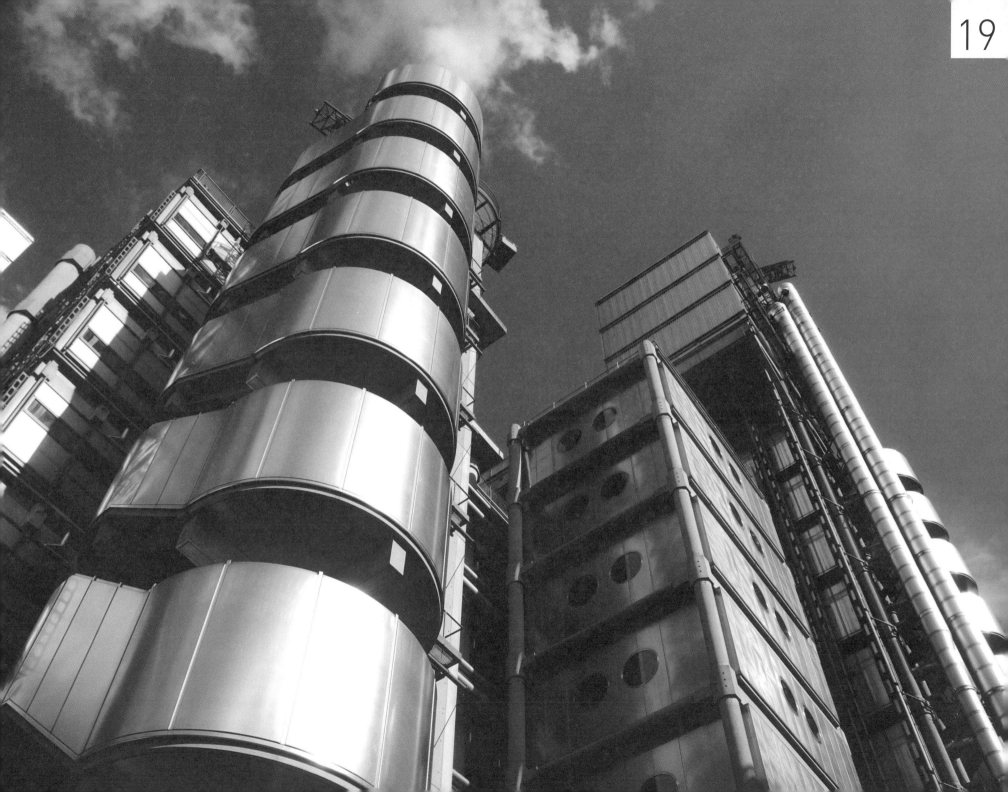

對基地涵構之回應

洛伊德大廈位於中世紀倫敦城最東端的阿爾德蓋特（Aldgate）城門附近，座落在狹窄街道巷弄的密集都市建築中。基地北側開口面向主要通道利德賀街（Leadenhall Street），而南側兩旁則是利德賀市場（Leadenhall Market）。基地本身為現有建築物之間的不規則楔形物。

一個中央直線辦公空間，由整個阿米巴平面中的六個垂直服務核包圍，以填補基地的不規則形狀。由此產生的間隙空間，使內部空間向周圍地區熱情的公共生活敞開。

對周圍環境的回應

洛伊德大廈並非特別高的建築，但座落在中世紀的建築環境中，就顯得相對高大，這一點在建物北側沿著利德賀街的部分最為明顯，人造的建築立面，突顯出與鄰近建築物的高度差異。洛伊德大廈高度往南下降，以回應利德賀市場的低樓層徒步區特徵。

設計始於一個滿足客戶需求的直線空間。

增設一系列輔助服務核結構，以因應基地的不規則形狀，也使建築物具有獨特的規劃形式。

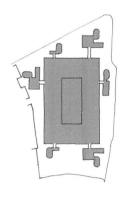

洛伊德大廈的高度透過一系列平臺屋頂逐漸降低，以回應歷史悠久的利德賀市場。

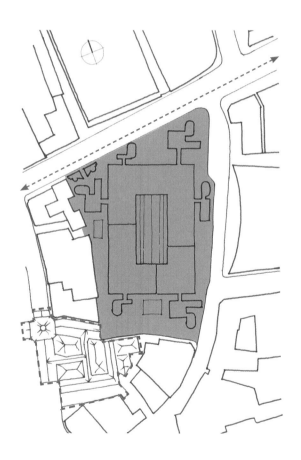

對建築環境的回應

乍看之下，洛伊德大廈極具工業化的飾面與機械般的美學，看起來與周圍的中世紀建築環境無凝聚力，但仔細觀察，則顯示出它與中世紀傳統建築深遠和複雜的關係。

洛伊德大廈的垂直服務核（service towers），與中世紀時期城堡的塔樓和城垛的造形有異曲同工之妙，用於保護中央可用空間，並定義外部形式。透過理解各個部分之間的關係來定義整體，以發展出對中世紀建築傳統的回應，而非透過物質性或特定的建築元素。

垂直服務核的高度變化產生清晰的輪廓，微妙而豐富的回應周圍建築物。這個輪廓在廣闊的倫敦天際線中格外明顯，成為點綴城市的各種建築結構之一。

位於威爾斯（Wales）的康威城堡（Conwy Castle，13世紀）

洛伊德大廈的垂直服務核外觀（20世紀）

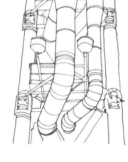

採用哥德式（Gothic-like）細節以延續中世紀建築傳統，透過建築物結構、照明與空調等服務核，重新解釋建築物的不同部分於複雜的整體中共存。洛伊德大廈的精心編排設計，開發出工廠般的建築形式，但仍保留中世紀構造的工藝感。

將哥德式大教堂巨大內部的自然採光方式複製於中庭，使挑高的中庭穿過所有樓層，並於頂部罩上玻璃拱頂。

當人們穿過巷弄接近洛伊德大廈時，建築物外觀慢慢地顯露出來，可看到以現有歷史立面發展出來的正式入口。

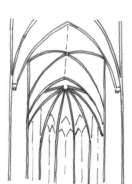

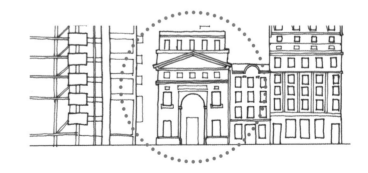

對服務核和技術的回應

服務核從中央可用區域分離，使中央有更大的實際可用空間，並減少動線空間。服務核元件的使用年限短於中央結構，且設置於邊緣也有助於將來的維修。這種「服務核區」和「使用區」空間分離的觀點，早在路易斯·康的理論基礎上，於費城理查茲醫學研究實驗室（1957-1962年）案例設計中開發出來，而洛伊德大廈則將這個概念應用於預製和插電系統。

中央空間沒有任何障礙，可以完全自由使用。

外部的「垂直服務核」，為中央可用區或「使用」空間提供設備服務。

理查茲醫學研究實驗室的簡單磚塊「垂直服務核」，開發為一個完整的建築設備插電系統，仰賴預製元件，可依據需要透過架設起重機系統添加。垂直服務核可替換以回應未來技術的發展。

預鑄件（prefabrication）也用於混凝土結構元件，以套件（kit-of-parts）結構組裝。

發展機械美學

服務核系統的技術發展依循「機械美學（machine aesthetic）」，最初於20世紀初期未來主義（Futurism）和建構主義（Constructivism）運動等有遠見的建築中發展起來的。

義大利的未來主義（1912年），由安東尼歐·桑鐵利亞（Antonio Sant'Elia）素描。

俄羅斯的建構主義（1925年），由伊雅各布·切爾尼科夫（Iakov Chernikov）素描。

這種美學是由理察·羅傑斯於1980年代在倫敦早期未建造的作品中發展出來的：首先是在泰晤士河（River Thamess）沿岸（左上圖）的開發，然後是他在國家美術館（National Gallery，右上圖）擴建的參賽作品。

對都市公共區域的回應

垂直服務核在一樓消失，使地下室空間變成公共場地。一樓到公共區域的開放，加上建築物的動線推向外部，使人們能夠在行動中觀察彼此，將建築物及其周圍環境轉變成都市劇院。

較低的一樓用於都市領域，並開發成一個大型公共廣場。

巴黎龐畢度中心（The Centre Pompidou，1971-1977年）由倫佐・皮亞諾（Renzo Piano）和理察・羅傑斯設計，為城市提供一個大型公共廣場。

升高的塔樓在一樓進行調和以因應都市生活。

從街道上看建築物的分層與外部透明電梯，產生了視覺樂趣。

內部空間和使用者體驗

調整傳統的結構網格系統，使柱子在外部邊緣外側或朝向中庭，以確保一個乾淨的「甜甜圈」空間，沒有任何視覺障礙，適合用於交易大廳。

環形空間重複出現於所有樓層，可作為交易大廳或細分為較小的辦公室。當業務增加可能需要更多的交易空間時，或者可能技術改變使與交易大廳之間的視覺連接變得非必要，以這種方式開發所有樓層，能為未來的延伸提供彈性。

藉由貫穿建築物整個高度的中庭，並用玻璃拱頂蓋住，能使地板進一步在各個樓層有視覺上的連接。

外部的半透明玻璃面，讓整個空間沐浴在自然光線中，而不會產生刺眼的強光或分散注意力的陰影。

電扶梯於中庭縱橫交錯，吸引各個樓層的目光。

傳統日式房屋中的半透明米紙（rice-paper）表面營造出光芒四射的效果。

Paris

FRANCE

20

| **阿拉伯世界文化中心** | 尚・努維爾 | 法國，巴黎 |

阿拉伯世界文化中心是巴黎市中心的一個市民中心，旨在促進阿拉伯文化，並在法國與阿拉伯之間建立跨文化關係（cross-cultural relationships）。法國建築師尚・努維爾贏得了競圖，其提案建立於現代性與傳統之間的相互矛盾，利用傳統阿拉伯建築的多樣化先例，如內部和光線操控，並將這些設計元素融入新的技術、材料和結構，使這建築轉變為現代化。

　這棟建築物最精華的價值，就是將建築美學及地標象徵作出適切的整合，並展現吸引人潮的能力，這是本案值得學習的具體成效。南向立面是阿拉伯裝置圖案屏幕的精細金屬詮釋，提供隱私和遮陽，其元素回應了陽光的移動和強度，改變室內的光線模式。

Selen Morkoç, Wei Fen Soh, Hilal al-Busaidi and Leona Greenslade

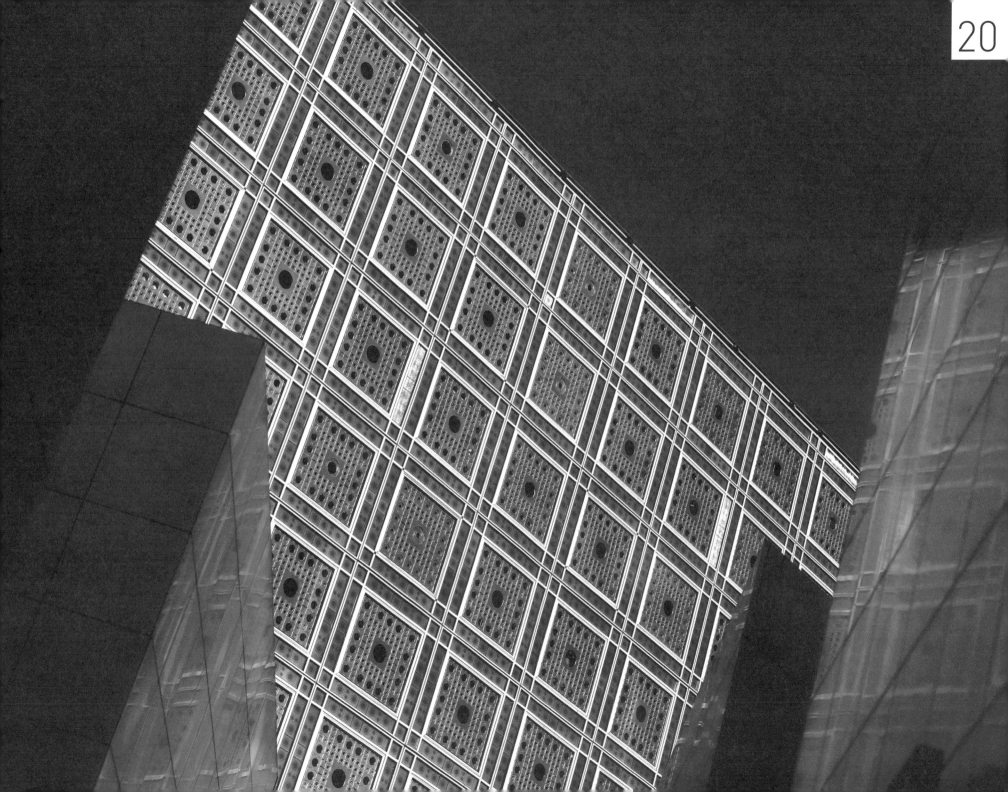

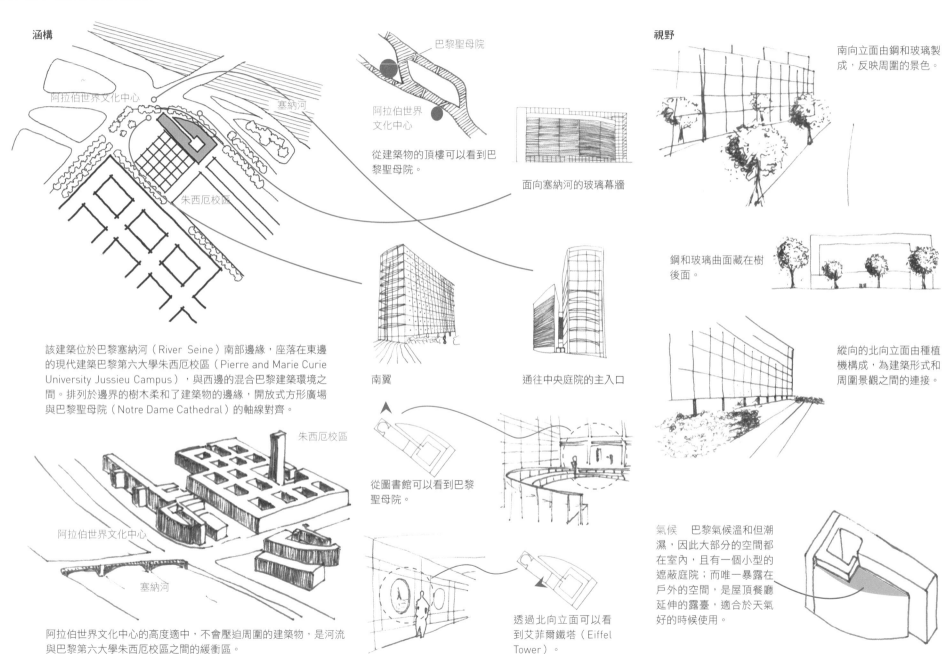

涵構

阿拉伯世界文化中心

塞納河

朱西厄校區

巴黎聖母院

阿拉伯世界文化中心

從建築物的頂樓可以看到巴黎聖母院。

面向塞納河的玻璃幕牆

視野

南向立面由鋼和玻璃製成，反映周圍的景色。

該建築位於巴黎塞納河（River Seine）南部邊緣，座落在東邊的現代建築巴黎第六大學朱西厄校區（Pierre and Marie Curie University Jussieu Campus），與西邊的混合巴黎建築環境之間。排列於邊界的樹木柔和了建築物的邊緣，開放式方形廣場與巴黎聖母院（Notre Dame Cathedral）的軸線對齊。

南翼

通往中央庭院的主入口

鋼和玻璃曲面藏在樹後面。

朱西厄校區

阿拉伯世界文化中心

塞納河

從圖書館可以看到巴黎聖母院。

縱向的北向立面由種植機構成，為建築形式和周圍景觀之間的連接。

阿拉伯世界文化中心的高度適中，不會壓迫周圍的建築物，是河流與巴黎第六大學朱西厄校區之間的緩衝區。

透過北向立面可以看到艾菲爾鐵塔（Eiffel Tower）。

氣候 巴黎氣候溫和但潮濕，因此大部分的空間都在室內，且有一個小型的遮蔽庭院；而唯一暴露在戶外的空間，是屋頂餐廳延伸的露臺，適合於天氣好的時候使用。

入口

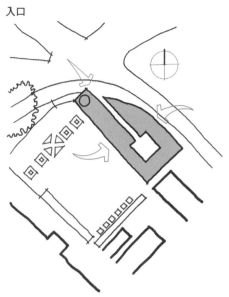

該建築有三個入口：從北翼進入、從南翼進入、以及通過一個狹長開口從南北翼之間進入。

創造水平懸疑

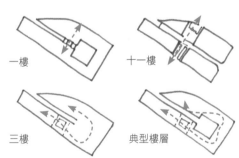

一樓

十一樓

三樓

典型樓層

唯一的南北連接位處設於一樓及十一樓的連接走廊，透過牆壁分層創造懸疑（suspense），使兩側皆可以透視空間，但只能在這兩個樓層直通。

對設計需求的回應
造形之演進

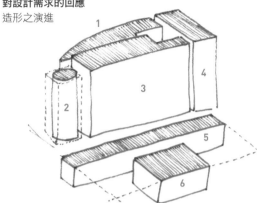

1

4

3

2

5

6

主要部分
1. 博物館
2. 圖書館
3. 高級會議大廳
4. 設備
5. 柱式大廳
6. 展演廳

形式組織了空間以滿足功能需求，展演廳位於地下室。

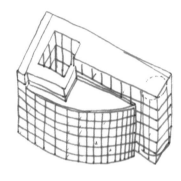

大型垂直元素不僅具有功能性，還能促進樓層之間的視覺連接，並增強室內光線的變化。

創造垂直懸疑

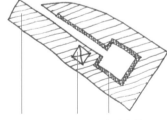

拋光混凝土　空隙　穿孔金屬

建築物內部表面上的穿孔金屬創造了半滲透性，在各樓層間使視野模糊創造懸疑，而材料差異的影響也反映在光和陰影的過濾中。

當相對空間的視野變得模糊時，透過金屬屏幕增加懸疑感。

從較低的樓層往上看，可以看到模糊的陰影和腳印。

動態空間

彈性的平面　博物館和展覽空間可以用隔牆分離，以創造出更小的空間。

透明度　儘管參考一些阿拉伯清真寺類型，但阿拉伯世界文化中心並非一個禮拜場所，因此不需要隱私和封閉，鋼和玻璃建築的外觀則反映了透明度的概念。

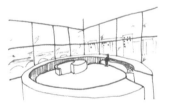

透明度模糊了內部和外部之間的界線，於視覺上將室內與周圍景色連接起來。

光和功能

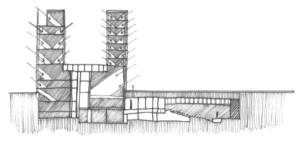

展覽空間、圖書館和餐廳設於較高樓層，以便自然採光；而不需要自然光線的展演廳則設於地下室。

有凝聚力的設計語言

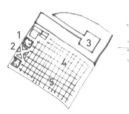

重複／網格

1. 播種機　2. 入口雕塑　3. 中庭

4. 南立面

5. 庭院廣場計畫

結構框景

1. 西南入口
2. 西入口
3. 東北入口

當遊客經歷南北翼廣闊立面之間狹窄的缺口時，主入口令人產生敬畏感。

這條狹窄的小路通向內部庭院，營造被寬敞空間所限制住的空間效果。

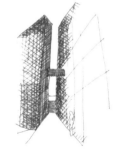

內部庭院有充足的自然光線，營造迎賓效果。

對比設計

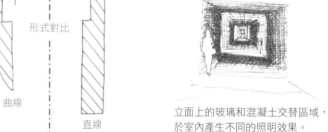

形式對比

曲線　　　　直線

高度對比

26.1公尺　　29公尺
（85.6英尺）（95英尺）

表現對比

現代的　　　阿拉伯的
北翼　　　　南翼

自然光

懸掛的天花板將長空間分成三個較窄的區域，形成一個不規則空間並增加深度感。

立面上的玻璃和混凝土交替區域，於室內產生不同的照明效果。

樓梯作為光線和投射陰影的過濾器。

從拋光混凝土地板反射出的光線，使牆壁上的圖案重複出現。

氣候

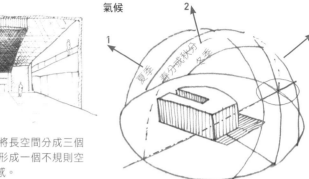

陽光照射直線的南翼，而曲線的北翼位於其南側鄰近建築的陰影中。

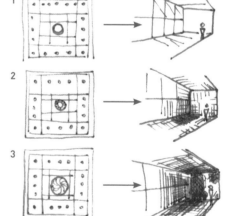

人工照明 圖書館的螺旋坡道在夜間點亮，使建築成為一個亮點。

先例分析
阿拉伯傳統雕刻窗

雕刻窗（mashrabiya）是傳統阿拉伯住宅中使用的屏幕，可以過濾光線，且從外面看不到裡面。

傳統雕刻窗模式

阿拉伯世界文化中心南向立面的單一方形面板中，有幾何形狀和不同尺寸的開孔（apertures）

孔徑面板　有電控感光孔的方形面板放在一起，創造出一個隱喻性的阿拉伯雕刻窗。

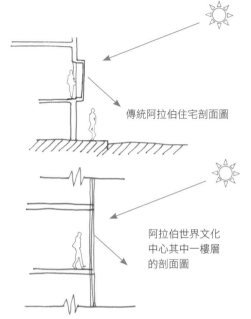

傳統阿拉伯住宅剖面圖

阿拉伯世界文化中心其中一樓層的剖面圖

庭院

阿拉伯住宅庭院

阿拉伯世界文化中心的中庭用來作為一個光井

光圈／快門　高科技感光快門，類似相機鏡頭，用於控制進入建築物的光量。

公共／私人　公共和私人空間之間的轉換，透過使用斜坡和種植機逐步呈現，在不使用大型柵欄和大門的情況下，確定了分離感和認同感。

尖塔

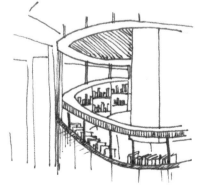

包含圖書館書架的圓柱體，類似於清真寺的尖塔（minaret），但它嵌入於矩形外殼中。

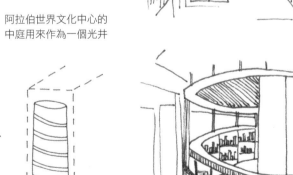

圓柱形書架旁邊（上圖）是一個挑高矩形圖書館（頂部）。

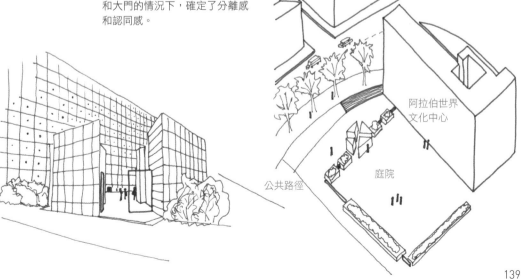

公共路徑

庭院

阿拉伯世界文化中心

21

| **巴塞隆納現代美術館** | 理查 · 麥爾 | 西班牙，巴塞隆納 |

巴塞隆納現代美術館靠近巴塞隆納市中心，在一個擁有歷史悠久而著名的傳統建築城市中，理查·麥爾以其獨特的白色風格，用純粹的幾何形狀來組成美術館。

美術館是透過複雜的組織、對比、分層、加法及減法形式，將現代建築的通用設計原則，與特殊地點和目的結合的一個例子。這樣的結果是一個複雜但卻清晰的整體，其中光影變化是美學體驗的主要部分，雖然美術館的顏色、材料和形狀與鄰近舊建築大不相同，但其規模和細節反映並強化了都市景色。

Selen Morkoç, Hao Lv, John Pargeter and Leona Greenslade

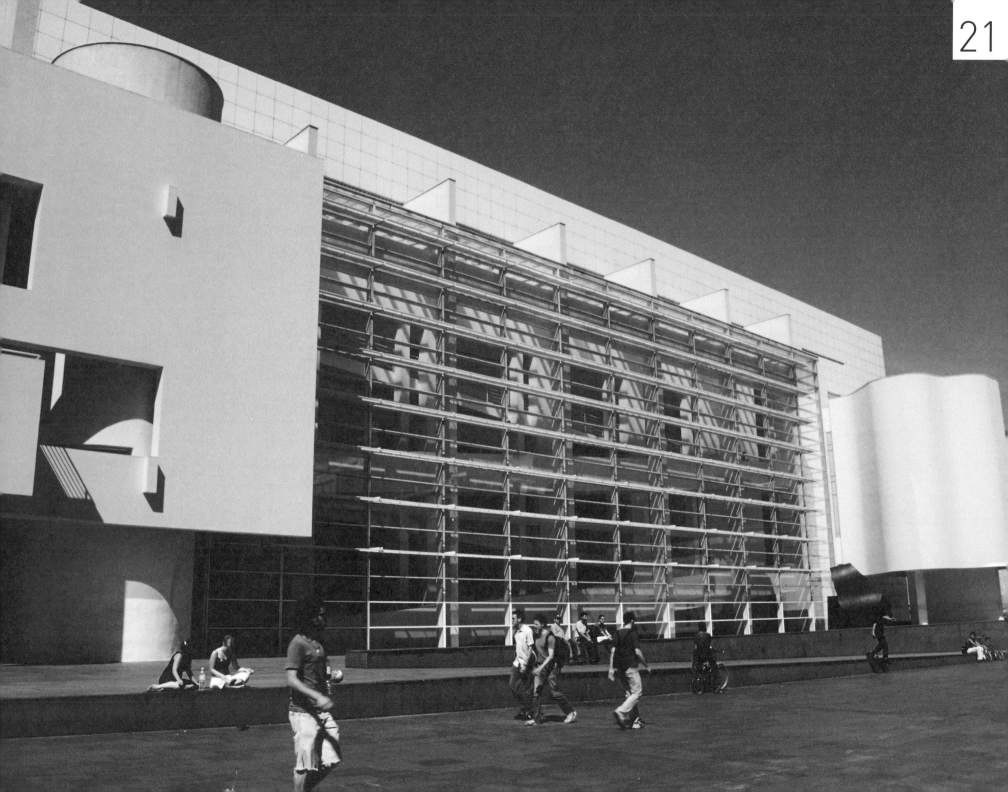

對都市涵構之回應

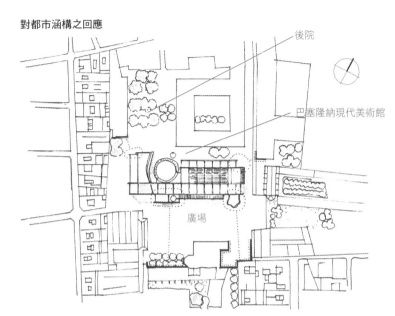

後院

巴塞隆納現代美術館

廣場

現有的基地形式和環境

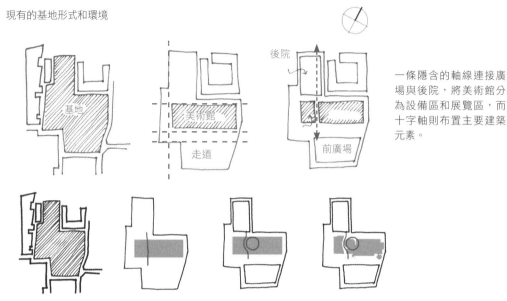

基地

美術館

走道

後院

前廣場

一條隱含的軸線連接廣場與後院，將美術館分為設備區和展覽區，而十字軸則布置主要建築元素。

美術館毗鄰天使廣場（Plaça dels Àngels），是巴塞隆納最受歡迎的會面點之一。附近的建築物從大到小不等，但都具有相似的高度，以石頭和磚為建材，組織於規則的城市網格上。

自前廣場穿過走廊到後院的移動路線，受到構成建築中的圓柱形元素干擾，由此產生的彎曲動線空間，是建築物中移動的核心。

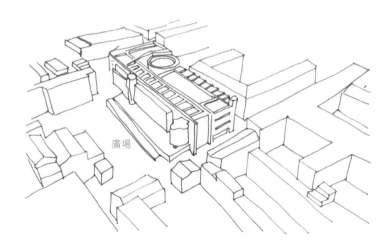

廣場

建築師理查·麥爾的設計策略，以矩形或其他簡單的幾何形狀，使現代主義設計元素的組構，設置在網格中，且顏色一律為白色。這種設計語言適用於既定的項目和基地的需求，而美術館則依循此一模式。

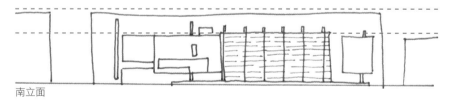

南立面

建築物高度和主要高度上的突出元素，回應了周圍建築物的高度。

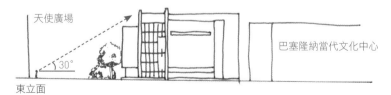

天使廣場

30°

巴塞隆納當代文化中心

東立面

美術館南面的高度和比例符合天使廣場的規模和比例，因此遊客可以輕鬆地觀看整個立面。

元素的抽象概念

不同的底板表示侵蝕的幾何形狀組件。　沿軸線布置各種直線和曲線畫廊。

主要的動線元素是斜坡和圓形樓梯（circular staircase），都在建築物的南側；逃生梯和設備梯設於建築物的角落。

主要設備空間位於西端，與展覽區域明顯隔開。

戶外露臺強化遊客對周遭環境的體驗。

網格

網格模仿了巴塞隆納都市網格系統，為設計構成的基礎。

包含動線的設計元素，安排於基礎網格上。

開放式中庭空間邊緣的白色坡道，為廣場上的活動帶來變化的視野。

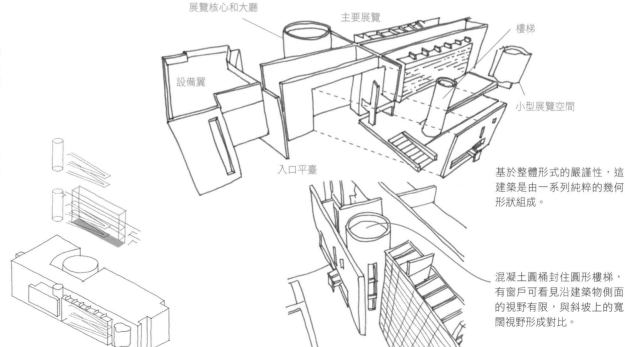

展覽核心和大廳
主要展覽
樓梯
設備翼
小型展覽空間
入口平臺

基於整體形式的嚴謹性，這建築是由一系列純粹的幾何形狀組成。

混凝土圓桶封住圓形樓梯，有窗戶可看見沿建築物側面的視野有限，與斜坡上的寬闊視野形成對比。

造形之演進與光

基本形式為一個簡單的方形空間，從平面上的三個正方形取得，邊長比例為1：1：1.2。

沿著大正方形的邊緣，以十字形切割長方體。

在十字形建物的南北臂上插入一個圓柱體，將西翼的一側推回因應，使圓柱和西翼之間形成彎曲的空隙。

透過減去部分表面並增加新的偏移平行表面，在南側形成雙層立面。

透過幕牆和天窗提供自然光。

展覽空間

天窗強化了主要展覽空間（exhibition space）。

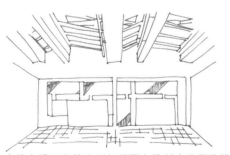 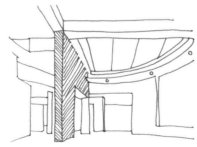

光線穿過天窗於白石灰牆面上投射出強烈的陰影；陰影變化的形式則表示時間的流逝。

隔間牆為室內空間增添幾何感和構造品質。

動線空間的三層挑高天花板，促進空間之間的移動，並提供廣場的視野。

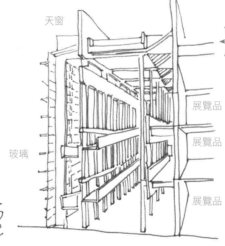

美術館的入口與畫廊之間的動線是精心設計過的，使遊客於畫廊之間移動時，能有空間上與感官上的體驗。長長的室內景觀與陽臺及露臺相連，可以凝視下方的廣場和周圍的城市。素白的美術館強調了遊客的衣服色彩、瞥見外觀世界、以及展出的藝術品色彩。

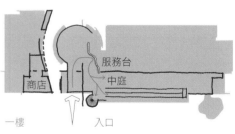

樓上設有陽臺和窗戶，可供遊客休息和凝視周圍環境。中庭的帷幕牆能讓遊客沿著坡道行走時，觀看廣場的活動。

主入口通向一個大門廳，服務台位於右側。遊客可以從這裡進入中庭到一樓畫廊，或在舒適的座位上休息，或經由坡道或樓梯走到樓上。

大型圓柱

大圓柱的基本元素是一個以45度分割的簡單圓圈。一條偏心線穿過圓圈。

依據幾何分割，規律地設置圓柱。

將一個內圓插入圓柱中，並透過更詳細的劃分形成如維修梯的功能空間。

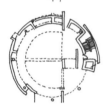

使用假想的第三圓作為引導，來定義圓柱體的內壁和外壁。設於兩個圓柱表層之間的樓梯是典型的麥爾建築。

美國紐澤西的格羅塔住宅（Grotta Residence，1984年）

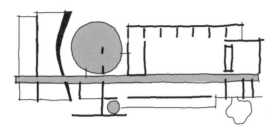

大型和小型圓柱位於狹窄線性條帶的兩側，條帶從建築物的延伸到建築物的兩端，並在樓上作為動線脊柱。

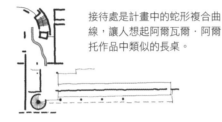

接待處是計畫中的蛇形複合曲線，讓人想起阿爾瓦爾·阿爾托作品中類似的長桌。

有圓形樓梯的較小圓柱夾在兩個平行穿孔牆之間，為通往接待處和斜坡之間的樞紐。

前例
麥爾的其他作品，是依據建築師獨特風格的類似幾何組合設計的。

盧森堡的海普盧克斯銀行（Hypolux Bank，1989年）

美國亞利桑那州鳳凰城的美國法院大樓（United States Court House，1994年）

美國德州達拉斯的拉喬夫斯基住宅（Rachofsky House，1994年）

美國紐約梅爾維爾的瑞士航空北美總部（Swissair North American Headquarters，11994年）

小畫廊

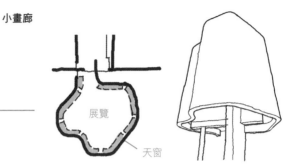

打破簡單幾何形狀的圖案，建築物東南角的小畫廊有不規則的形狀。這些俏皮的自由形狀，與主建物的有序主體具有關聯性凝聚力，讓人想起勒·柯比意的作品，當太陽在天空中移動時，它們表面的色調會產生變化。

天窗的陰影強化了小型展覽空間的活力。

材料

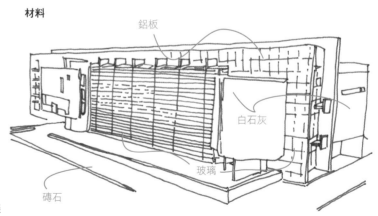

鋁板

白石灰

玻璃

磚石

白色是麥爾建築的典型特徵，以扁平鋁板牆作為玻璃與前層白色形體的背景。三種材料的使用反映了外部體積的層次。

22

| **維特拉消防站** | 札哈‧哈蒂建築師事務所 | 德國，萊茵河畔魏爾 |

維特拉消防站是解構主義（Deconstructivist）建築的著名範例，其靈感來自札哈‧哈蒂早期的繪畫作品，儘管其規模適中，但它是混凝土表面傾斜和彎曲的複雜線性布置，建築設計參考了維特拉設計園區（Vitra Design Campus）周圍農田和早期建築的形態。這是一家工廠、展示和相關建築的基地，由著名建築師為家具製造商維特拉設計。

　消防站在發生重大火災後十年委託設計，於功能上和象徵上代表著防止未來火災發生。這是哈蒂的第一個建築作品，並且為她朝向國際認可鋪路。

LeoCooper, Selen Morkoç and Philip Eaton

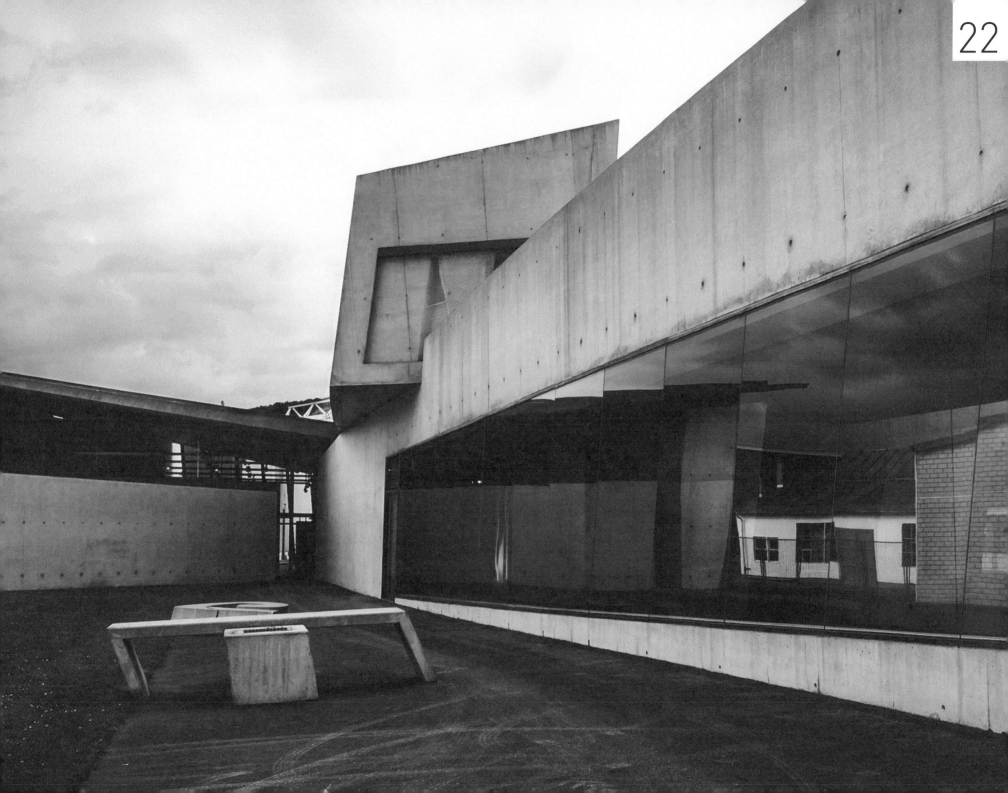

涵構

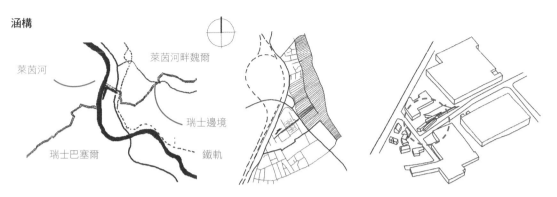

在1981年大火之後，維特拉設計園區的總體規劃由尼古拉斯‧格倫索（Nicholas Grimshaw）所設計。維特拉消防站是這個工廠園區與展覽大樓的附屬建物，現在包含了幾個創新建築的案例。該基地是國家、土地和河流之間的邊界交匯點。這些看似隨心所欲的力量，納入了建築物設計的考量中。

基地力量和形式

維特拉園區的主要街道，與毗鄰農地的田野和葡萄園排成直線，建築則沿著連接道路延伸。

河流和鐵軌的線條偏移，成為建築物的主軸。建築物的形狀，在該建築物軸線與基地軸線的相交點碰撞。

瓦解

建築形式與周圍的工廠棚形成鮮明對比，基地劃分為網格線，與鐵路線相交。引入鐵路線和農場等外部力量，證明基地網格的邏輯。

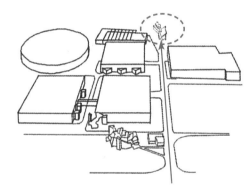

消防站強調了軸向延續的終點，表示從農業空間轉變到建築空間。

設計透過解構明顯的基地限制來回基地力量。消防站雖然規模小，但其動態和激烈的形式，與堅固的工廠群形成鮮明對比。

活潑的設計與功能主義

與設計功能和理性產物的現代主義意識形態相反，哈蒂的至上主義（Suprematism，一種專注於基本幾何形式的藝術運動），將設計視為經由技術、經濟和文化的影響塑造的有趣藝術創作過程。解構現代主義的「純粹方形空間（pure box）」成為移動平面和分解角度，同時保持材料的真實性。

哈蒂的概念畫顯示了她最初對形式的構想，兩個主要特徵是自由流動的鐵路網絡和農業產業的幾何布局。

對設計需求的回應

設計由三個相交的體積構成，在平面圖和剖面圖中都有空間層次結構。最大的體積是五個平行車道的車庫空間；第二個和第三個體積則是員工空間。

基地力量的抽象概念

基地力量（site forces）決定了建築物的動態形式。結構元素將動態平面維持在水平和垂直位置，就像移動構圖的快照一樣。

在這動態空間中的結構細節，保持於人類尺度中塑造精緻的形式感。

居住空間的尖銳幾何形狀代表附近列車的動力。該建築與周圍的工廠建築形成對比，但與基地邊緣的其他不同形式調和，如法蘭克‧蓋瑞（Frank Gehry）的維特拉設計博物館（Vitra Design Museum，1988-2003年）。

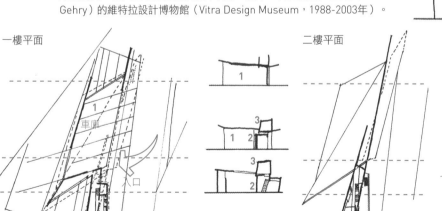

一樓平面

二樓平面

有角的平面是主要的。牆壁則依據設計需求穿孔、傾斜和打破。

車庫

車庫

車道

建築物的所有外牆都是堅固的鋼筋混凝土，鑄型到位並向外傾斜。動態幾何形狀使建築看起來更輕盈，幾乎是反重力的。所有牆都是結構性的，在整個立面上創造出自由流暢的線條。

公共與私人
公共和私人功能，在軸線交叉處碰撞的體積分隔。

公共

私人

遍布建築物線性空間中的流線，透過重複來定義方向，以鼓勵人們移動。

衝突空間與對抗走廊於入口區明顯地呈現。

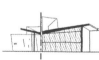

不對稱的平衡

對稱和平衡的傳統設計工具在這設計中故意扭曲，以擾亂典型消防站的傳統形式。雖然個別形式集中向入口點匯合，透過平衡的不對稱以實現動態。在內部，消防車的公共區域比辦公室和娛樂的私人空間來的重要。

一側沒有開口的沉重混凝土牆，與細長的柱子和薄型屋頂形成對比。

光和室內

從牆壁和屋頂切出開口條使光線進入。光的線條強調了設計需求，反映室內對室外的功能。所有照明元素都是設計的組成部分，以線條為基礎而不是點，並與整體正式的活力一致。

作為水平光束的開口伸出，強調了建築物內的方向性和移動。光線成功地引導人們朝出口方向移動。屋頂開口讓日光進入，人造日光燈管則裝設於一樓，吸引人們對線性的注意。

形式和意義

哈蒂受卡茲米爾‧馬列維奇（Kazimir Malevich）二十世紀早期至上主義藝術運動的影響，主要透過幾何抽象過程，將現實主義剝離到最純粹的形式，產生一種純粹形狀的非客觀幾何學。

至上主義藝術的基礎前提，是透過抽象過程來實現純粹藝術的感受。至上主義幾何學作為基本設計語言，於平面圖、剖面圖、以及整體3D表達中普遍存在。在戲劇性組合中的基本幾何元素集合，使空間獨特地互相連接，強烈影響人類的體驗。

戲劇性的視覺影響
擠壓矩形創造出類似船頭的平面，為觀察者創造了戲劇性的效果。

現代主義圓柱的重複陣列，透過在距離和角度上的變化（variation），來產生相似性和差異性。

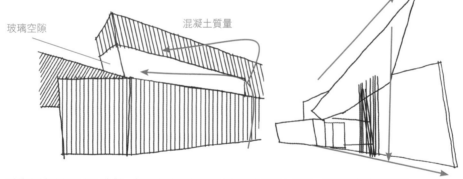

玻璃空隙　　　　　混凝土質量

形狀和材料在張力下成對，例如與玻璃空隙形成對比的混凝土質量，或與標記出口的底層挑高形成對比的水平平面。

透過水平和垂直移動表示平面。重複的線條是不同規模設計元素的常見主題，例如外面的柱子和樓梯（staircase）的欄杆。

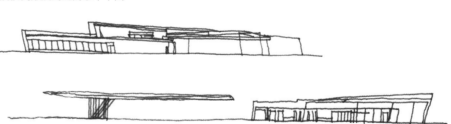

建築物的堅固質量沿著一個方向傾斜，由消防車車庫滑動門上方延伸出的浮動頂棚來平衡。二樓的體積在外部由一個長而低、設有百葉窗的開口區別，幾乎就像牆壁被水平切割一樣。

23

ENGLAND

London

| **羅德媒體中心** | 未來系統建築師事務所 | 英國，倫敦 |

倫敦的羅德板球場（Lord's Cricket Groundl）是瑪莉波恩板球俱樂部（Marylebone Cricket Club）的所在地，俱樂部成立於1787年，是板球比賽規則（Laws of Cricket）的管理者。由揚·卡普利茨基（Jan Kaplický）和阿曼達·萊維特（Amanda Levete）領導的未來系統建築師事務所，贏得了廣播公司和作家的新媒體中心競圖。羅德媒體中心的建造，跨越1997年和1998年兩個封閉的冬季，並為1999年的板球世界盃（Cricket World Cup）做準備。

　該建築在幾個方面具有重要意義：鋁製的預鑄結構；單一獨立吊艙的完整性；與板球球場露天階梯看臺和觀眾的關係；清楚表達作為一個保護區的功能，可從這裡凝視球場和球員。

Danielle O'Dea, Antony Radford and Xuan Zhang

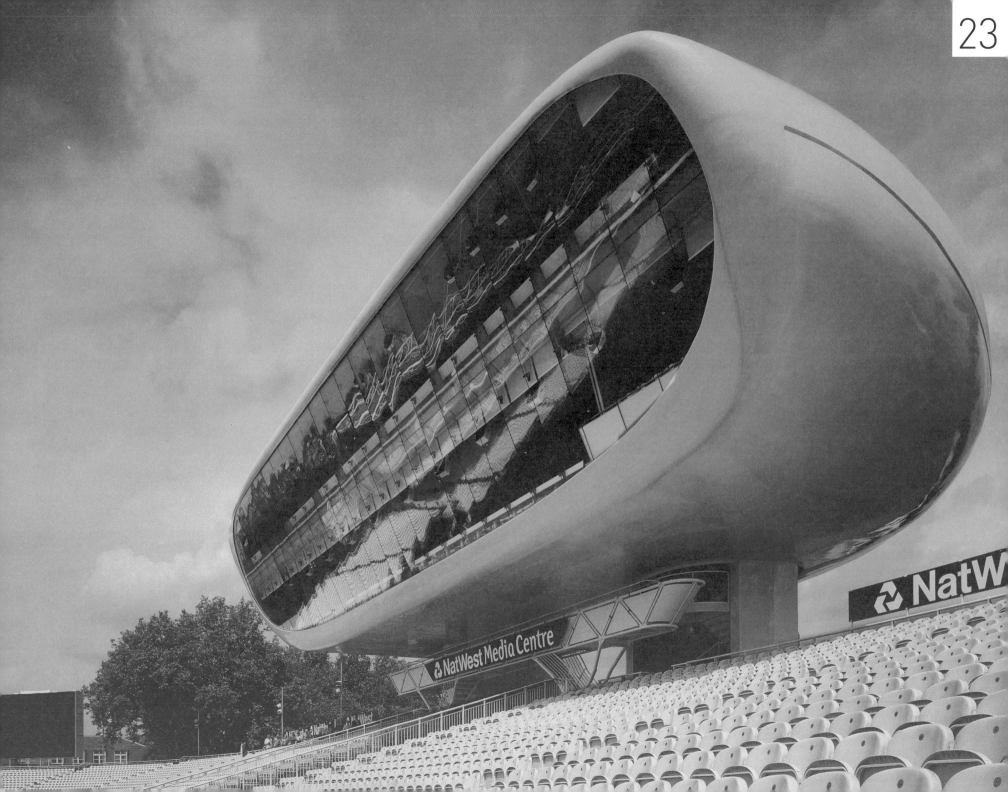

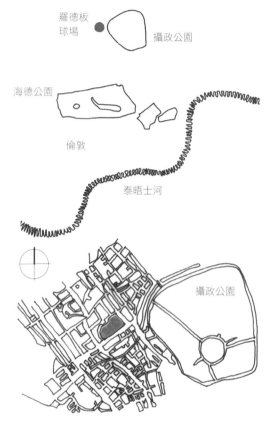

羅德板球場
攝政公園
海德公園
倫敦
泰晤士河

攝政公園

羅德板球場位於聖約翰伍德（St John's Wood），周圍環繞著住宅和商業建築，距離倫敦市中心約4公里（2.5英里）。球場上的幾個看臺在二十世紀後期進行改造，包括芒德看臺（Mound Stand，霍普金斯Hopkins建築師，1987年）、艾德里奇與康普頓看臺（Edrich and Compton Stands，霍普金斯建築師，1991年）和大看臺（Grand Stand，格倫索Grimshaw建築師，1998年）。媒體中心位於球場尾端，面向列入遺產名錄的樓閣區（Pavilion，湯瑪斯·維里提Thomas Verity，1889年）。

媒體中心

媒體中心的建造並沒有改變現有的座位，插入於露天階梯看臺後方並俯視看臺頂部。媒體中心在景觀中看起來是一個獨立且獨特的物體，可以不留痕跡地移除，它的曲線與直線牆形成對比，但與彎曲的看臺相呼應。

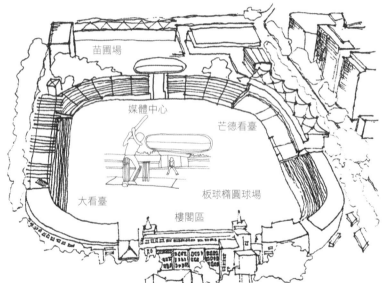

苗圃場
媒體中心
芒德看臺
大看臺
板球橢圓球場
樓閣區

樓閣區的華麗細部，與媒體中心的弧形與未修飾的形式形成對比。

對比：芒德看臺

芒德看臺（下圖）於1987年重建，在現有的混凝土露臺上方增加了兩個露臺，與媒體中心一樣，有明顯的新舊區別，「輕」金屬物體位於「重」磚塊和混凝土舊物之上方，新舊之間存在深深的陰影差距。芒德看臺的天際線是一系列凹曲線，與媒體中心的凸形天際線形成對比。

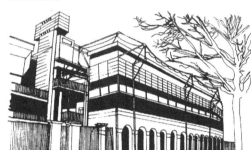

芒德看臺設置於舊看臺上方，有精緻的鋼結構窗飾和附加的織物頂棚。

媒體中心設置於舊看臺後方，是一個集中的吊艙，其結構與表層融為一體。

屋頂平面圖顯示建造部分

夾層平面圖

球評室

主樓層平面圖

餐廳

記者席

支撐塔裡的電梯
和樓梯

餐廳

攝影機

從地面升起的兩組電梯和樓梯通往中央脊柱，寄物櫃則位於這個脊柱上，從這裡可以輕鬆引導到其他視覺連接的空間，由水平層、欄杆和玻璃隔板的變化來劃分界線。

內部明亮但卻平靜，內牆、地板和天花板為淺藍色，桌子和家具為白色——柔和的色調不與外面的場景對抗。螺旋樓梯以火紅色地毯覆蓋，當人們從裡面往外看比賽場地時，仍看不到顏色的斑點。

在吊艙後面的一家餐廳，可透過第二個弧形邊緣但平坦的玻璃窗，看到橢圓球場後面的苗圃場（板球練習場），除了服務媒體工作人員外，還可於非板球賽季時租借給私人活動。

600平方公尺（6,460平方英尺）的建築面積，使餐廳／酒吧可容納100名廣電臺員工、120名記者和50個人。

主玻璃立面傾斜，以避免反射光照向球員。透過清晰的玻璃，可以看到球評和記者工作時的狀況。

卡普利茨基參考了一個專注於板球場的類比相機，以及其他先例，包括老式電視、汽車、船隻、飛機和男士電動刮鬍刀。羅德媒體中心的門讓人想起船上的門。

對氣候的回應

鋁的生產為能源密集型的，但這金屬在建築物壽命結束時可以回收利用，白色表層能反射太陽輻射，傾斜的玻璃可減少眩光和吸熱。雨水收集在一個圍繞建築物的「雨縫」中，因此不會流向下面的觀眾。

該建築設有空調，每個媒體桌都有一個獨立的出風口，可根據個人喜好調整風量。設備位於建築物內，穿過表層經由百葉窗板排出。雨和雪可以透過這些百葉窗落下，但是水則從設備間排出，進入雨水系統。

帷幕牆有些部分可以打開，讓板球比賽的聲音穿透室內，也能自然通風。

建造

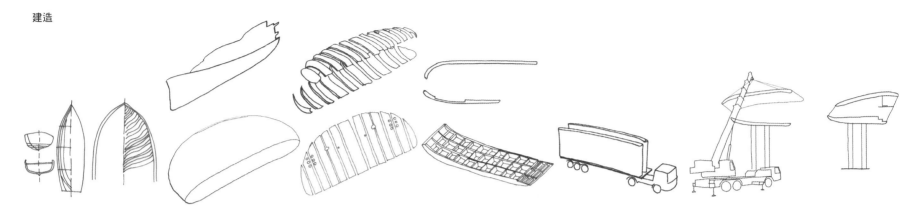

建築將表層分成條狀，有如木船的船身。

該建築長約40公尺（131英尺），類似大型客艙式遊艇。

這種殼與肋條（shell-and-ribs）結構在鋁製船的製造中很常見，且這些部分是在造船廠製造的。整個吊艙則是在一個大棚子裡建造。

雖然體積很大，但由於面板結構為鋁製的，重量相對較輕。

吊艙的頂部條和底部條完成後運送到基地。

將這些部分用起重機起吊，放在兩個先前建構的混凝土支架上方的位置。

將這些部分焊接在一起，沒有伸縮縫，因此透過吊艙的白色表層來反射熱能，以最小化熱膨脹是非常重要的。在吊艙組裝完成後，進行內部裝配。

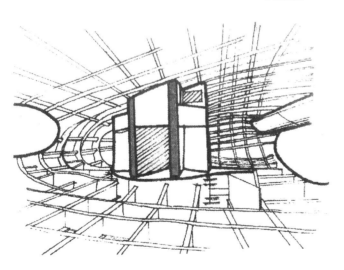

該結構是半單體構造（semi-monocoque），表層是結構的組成部分，而不是附著在單獨的結構框架上。表層焊接於肋條結構的網狀組織，有效取代了傳統樑的一個凸緣。肋條延伸穿過屋頂、牆壁和地板。

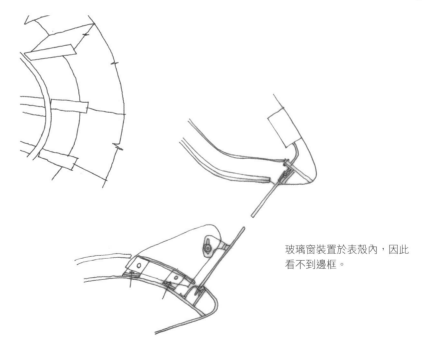

玻璃窗裝置於表殼內，因此看不到邊框。

吊艙與流體

羅德媒體中心是裝設在雙塔架上的吊艙。

「吊艙（Pod）」表示一個封於表層裡的一個自足單元，如豌豆莢，或（比擬）安裝在塔架上用來發電的風力渦輪機吊艙。

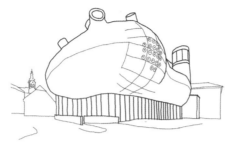

「流體」建築還描述了彼得庫克與傅尼葉空間研究室（Spacelab Cook–Fournier，2003年）在奧地利格拉茨的格拉茨美術館（Kunstahaus Graz）。像恩佐法拉利博物館（Enzo Ferrari Museum）一樣，流體適應現有的相鄰建築物，使流體的形狀適合其背景，而不是明顯地切掉部分的流體。

未來系統建築師事務所的塞爾福里奇百貨公司（Selfridges Department Store）位於英國伯明罕（Birmingham，2003年），曲線形式環繞著側邊，但不包括百貨公司的屋頂（右側和右下側）。機械設備位於外面的屋頂上，而不是在建築殼內。

2010年，該公司在捷克布拉格（Prague）的國家圖書館（National Library）競圖中獲得第一名（下圖），其流體設計與羅德媒體中心的瞭望窗類似。

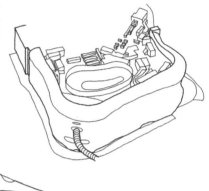

「流體（blob）」表示更靈活的東西。未來系統建築師事務所將他們為倫敦市中心辦公大樓（1985年）設計的競圖作品稱為一個流體。

未來系統建築師事務所於義大利摩德納（Modena）恩佐法拉利博物館（2009年）的設計，是一個矩形中的流體（a blob-in-a-rectangle），看起來像是已被切割，以符合旁邊的現有建築。

在1960年代，大衛‧葛林（David Green）為他的自足服務式單元，使用了「居住吊艙（living pods）」一詞，作為英國建築電訊（Archigram）運動中的一部分。

24

| **光大大廈** | 楊經文、漢沙與楊建築師事務所 | 馬來西亞，檳城 |

光大大廈位於馬來西亞西北部的檳城島，這是熱帶地區開發生物氣候摩天大樓的重要一步—將高層建築型態的都市密度，與傳統建築型態的氣候智慧相結合的一種結構，目的是改變摩天大樓的特徵，使其更加適應氣候並減少能源消耗。

楊經文建築師設計了幾座這樣的建築，這一點在其捕捉微風、陰影、和功能性操作的特徵之間的關聯性凝聚力特別明顯。該建築是自然通風的，但在高層辦公大樓中卻很少見。

Amit Srivastava, Kay Tryn Oh and Lana Greer

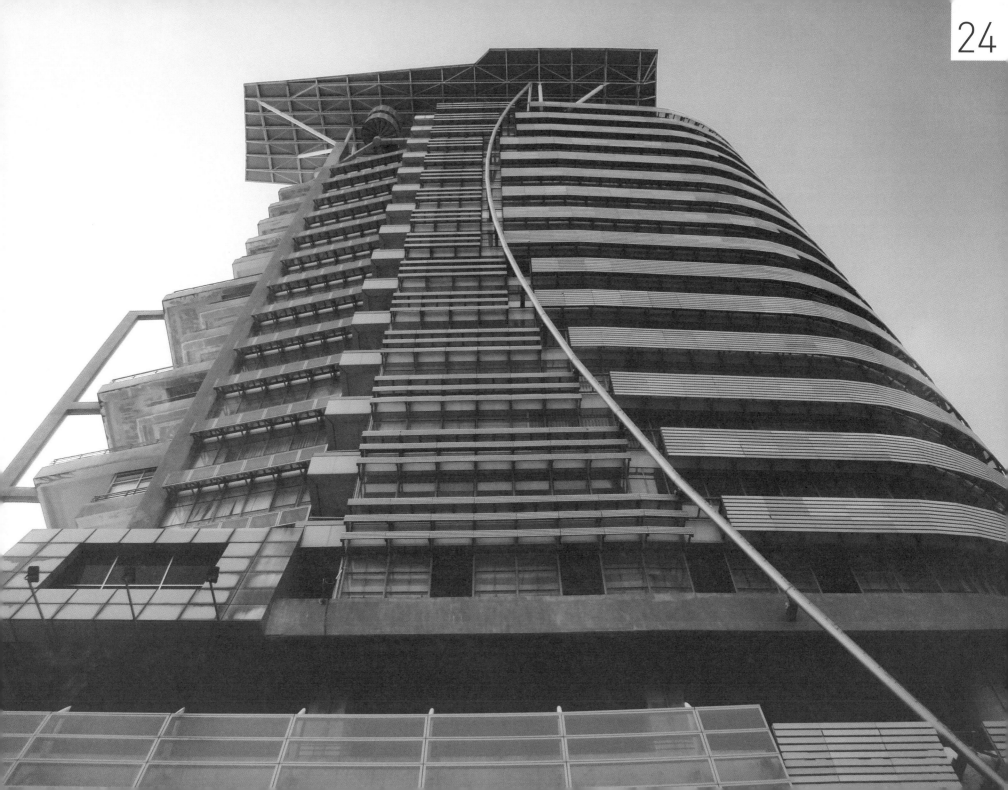

特性與涵構

光大大廈位於歷史悠久的聯合國教科文組織世界遺產區（UNESCO World Heritage area），有一系列傳統中國街屋的喬治市（George town，檳城首府）的邊緣，是馬來民族統一機構（United Malay National Organisation, UMNO）政黨的總部大樓。它的高度和具標誌性形式，有助於確定其在鄰近地區的風采，處於一個低層社區的高層建築，它與周圍環境並沒有很高的凝聚力。

對都市涵構之回應

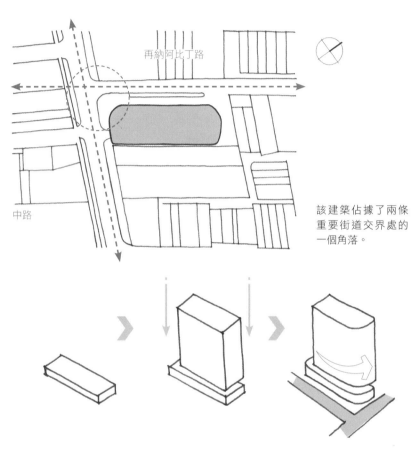

該建築佔據了兩條重要街道交界處的一個角落。

建物墩座的簡單附加形式和較大的構建塊，都沿著邊緣彎曲，以回應街道交叉點。

建築物的可識別外觀在天空中突出，成為很好認的地標。

二十一層樓的建築聳立在周圍低層區域中。

建築形式的開發整合了不同的功能要求，根據建築物的直接背景進行修改。

它的規模分為一個回應鄰近建物的低層墩座，以及一個位於頂部的大型辦公大樓。這種兩部分的分區，使下方吵雜的停車層與上方的辦公空間隔開。最後，彎曲的形式回應了建築物在基地角落的位置，有助於兩條主要街道之間的視覺和物理轉變。

建築開口沿著一樓通向街道，以便與公共領域互動。一樓的空間功能，讓行人沿著中路（Macalister Street）行走，並且可以從轉角處看到完整的入口大廳。

街道交界處的弧形輪廓表示迎賓，這種朝向漏斗形入口的視覺開放性邀請行人走進建築物。

朝向建築物後部、沿著再納阿比丁路的獨立車道，有助於前門的行人友善背景。

對設計需求的回應

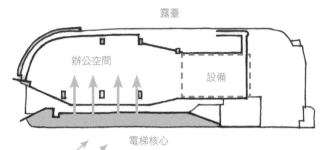

露臺

辦公空間

設備

電梯核心

大樓用戶走經一個開放的、自然採光和通風的大廳，從電梯核心到達辦公空間。辦公室也有通道可前往開放式露臺，讓用戶遠離辦公環境並與自然環境相連。

退縮創造公共
通道

往停車場的
車道

零售空間

行人通道

電梯大廳

該設計透過開放的一樓，並創造出一個可以清楚看到室內的入口，來回應公共領域。

建築物的垂直分隔，為七層樓的下層墩座，和十四層樓的上層辦公樓，使不同的功能從背景中受益。十四層樓辦公空間於周圍的建築物中明顯突出，並暴露在充足的陽光和風中。

視野

與辦公大樓常見的集中式核心配置不同，光大大廈的動線核心設於建築物的東南邊緣。除了提供較少阻礙的辦公空間外，還能使電梯軸沿著這個立面增加受熱面，於早晨陽光下作為太陽能緩衝器，以減少吸熱。這個核心透過開放式的大廳，進一步與辦公空間隔開，有助於隔離辦公空間。

電梯核心的作用為太陽能緩衝器。

建築物的東南向立面有設備核心在後面，不需要任何開窗，整個立面呈現堅固的外牆，勾勒出建築物的輪廓，進一步成為政黨的招牌。

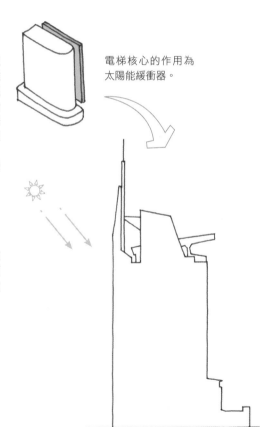

對氣候的回應─生物氣候摩天大樓

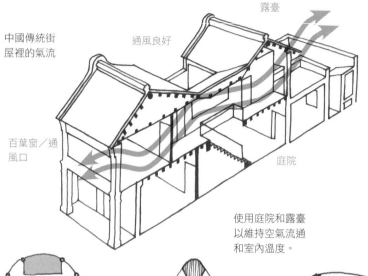

中國傳統街屋裡的氣流

露臺

通風良好

百葉窗／通風口

庭院

該建築改造了傳統街屋的知識，融合露臺和「空中庭院（skycourts）」。空中庭院使上層的辦公室有更好的交叉通風。在溫暖潮濕的熱帶氣候中，自然通風可降低對空調的需求─該建築最初構想無空調。西向立面的空中庭院也提供了一些非常需要的遮陽。

使用庭院和露臺以維持空氣流通和室內溫度。

類似於飛機機翼的整體形式，表示以氣流為基礎的設計意圖。

空中庭院

側牆

外部鰭為一面側牆。

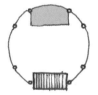

楊經文（Ken Yeang）設計的梅納拉大廈（Menara Mesiniaga），位於馬來西亞雪蘭莪（Selangor, Malaysia，1992年）

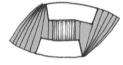

諾曼·福斯特（Norman Foster）設計的德國商業銀行（Commerzbank），位於德國法蘭克福（Frankfurt, Germany，1997年）

西賈斯·卡斯圖里（Hijjas Kasturi）設計的馬來西亞電訊大廈（Menara Telekom），位於馬來西亞吉隆坡（Kuala Lumpur, Malaysia，2001年）

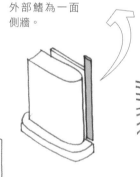

文丘里效應通過漏斗增加氣流。

空中庭院

該設計透過使用另一個特徵：側牆（wing wall），來強化生物氣候摩天大樓（bioclimatic skyscraper）作為建築類型的發展，這是在開口處的一個類似鰭狀規劃，以捕捉盛行的風並增加建築物的自然通風（ventilation）。雖然側牆多半用於低層建築，但光大大廈是第一個使用此功能的高層建築。該建築已朝向東北和西南的主要風向，側牆的使用和漏斗形狀的中央大廳，創造出文丘里效應（Venturi effect），並增加建築物內的氣流。這個新的系統，沿著空中庭院和可打開的窗戶，能使室內溫度透過被動方式得以緩和。

對氣候的回應──遮陽設備

該結構的設計依循添加造形之演進的模式，包括各種設計元素，作為遮陽設備（shading devices）並進一步強化建築物的性能。一系列遮陽板沿著建築的西北向立面延伸成為水平帶。這些水平帶朝向西側邊緣移動時深度隨之增加，可以提供更好的防曬效果以及沿著立面的美學變化。午後陽光最強的西南角，有一個特殊的弧形緩衝區，提供深層覆蓋，有助於穩定室內溫度。

這些裝置在建築物外部創造出的可變化重疊帶，表達了設計對氣候的回應，並且形成賞心悅目的美學圖案。

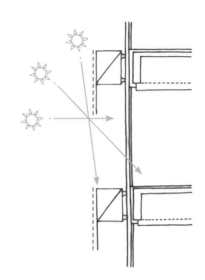

水平遮陽設備可以保護辦公室內部免受夏日陽光的照射，但冬日陽光卻可照入。

西南邊緣包括一個用於午後陽光的額外遮陽板。

沿著西向立面延伸的一系列水平帶，為辦公空間提供遮陽。

外部的水平帶作為立面圖案。

大型屋頂棚為整個結構提供額外的遮陽效果。

除了使用沿著辦公區窗戶的水平遮陽設備外，整個建築還用一個巨大的遮棚罩著，為屋頂遮陽並減少吸熱。這種屋頂棚的處理方式，也使該設計具有獨特的屋頂輪廓，成為其第五個立面。

Dancing Building' | **1992–96**
Frank O. Gehry & Associates / Vlado Milunić
Prague, Czech Republic

25

| **跳舞的房子** | 法蘭克‧蓋瑞建築師事務所／弗拉多‧米盧尼克 | 捷克，布拉格 |

在布拉格密集的文化遺產區，「跳舞的房子」（也稱為「舞蹈之家」）位於歷史悠久的巴洛克式（Baroque）、哥德式（Gothic）和新藝術風格（Art Nouveau style）建築中的繁華角落。該建築雖然有不同的爭議，卻能以巧妙的方式回應其城市環境，成為一個現代地標，強化了城市景觀，而不會主宰或減損其周圍環境。該建築由美國建築師法蘭克‧蓋瑞與當地建築師弗拉多‧米盧尼克聯合設計，是布拉格市中心全球化的代表，有傳統的咖啡廳、零售商店和辦公室功能。

　　與蓋瑞的其他一些作品一樣，立面扭曲了傳統建築的幾何形狀，促進對建築元素進行新的詮釋。

Selen Morkoç, Gabriella Dias, Doug McCusker and Leona Greenslade

涵構

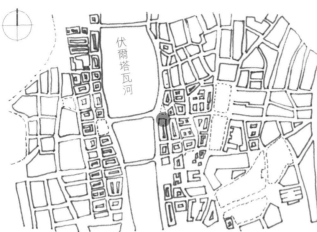

雖然布拉格市擁有密集的城市紋理，但維持公共空間仍為當地趨勢，即城區之間要有小型公園區域與內部庭院。

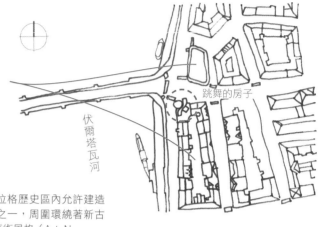

跳舞的房子位於布拉格歷史區的伏爾塔瓦河（Vitava River）河畔，建築設計主要參酌周圍環境，尤其是河流和城市紋理（urban texture），主導這建物平面和立面處理的波浪模式。

雖然設計概念沒有提及該基地的過去，但在1945年戰爭期間布拉格被轟炸，當時在該基地上的房屋大部分被毀壞，直到1960年才被遺棄成廢墟。

跳舞的房子是布拉格歷史區內允許建造的三座現代建築之一，周圍環繞著新古典主義風格和新藝術風格（Art Nouveau style）的建築。

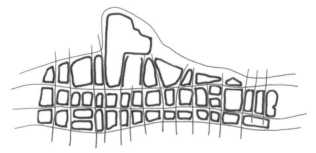

布拉格的城市結構似乎是在一個扭曲的網格上組織，為波浪狀而非直線。

跳舞的房子概念是以雙塔為簡單的前提，位於面向河流的突出北角區塊。雙塔的俏皮形式表示一對跳舞的情侶，特別被比喻為美國著名舞蹈家弗雷德·阿斯泰爾（Fred Astaire）和琴吉·羅傑斯（Ginger Rogers），他們於1930年代一系列的好萊塢電影演出。

1945年該市被轟炸，突然破壞鄰近建築物的穩定秩序。

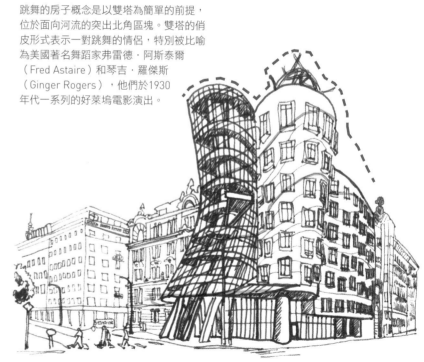

形式參考

以相互傾斜的雙塔為設
計基礎。

水平的波浪狀連接雙塔與
現有的鄰近建築物。

女性　　男性

波浪線

兩個圓柱形式（cylindrical forms）從角落
突出並形成頂棚，為路面提供遮蔽。玻璃塔
的連續外觀吸引垂直目光。

行人視角的玻
璃塔。

第一座塔有凸輪廓曲線，具有女性特質，與另一座塔形成對比，後者俱
有更穩定的圓錐形狀，向地面變窄的形式，表現出男性氣質。雙塔立面
的主要波浪線，強調了兩座建築物之間的一致性和連續性。

儘管形式具有爭議，建築物的高度和窗口比
例依舊融入兩側的周圍建物。

該建築位於繁忙的地區，根據觀察
者在陸地或水上的交通方式，可以
從多個方向以多種速度看到它。

在一樓，從雕塑
柱可以看到鄰近
的公共廣場和下
方的河流。

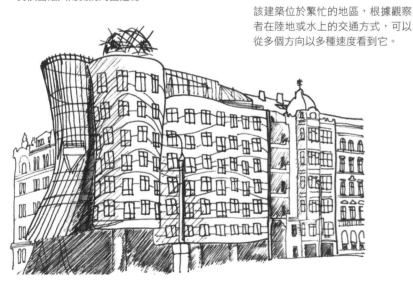

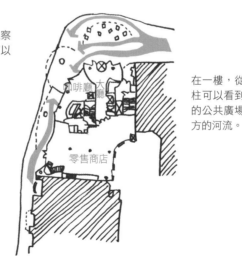

咖啡廳　大廳

零售商店

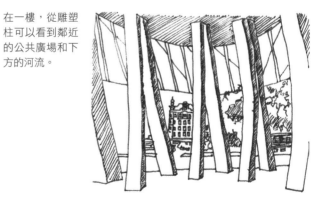

一樓與公共空間的重疊改變了沿街行人移動。
大樓內的咖啡廳提供了一個社交空間。

這些柱子打破了人行道上的視線，促使行人
在他們的移動線路改變時體驗這建築物。

室內元素

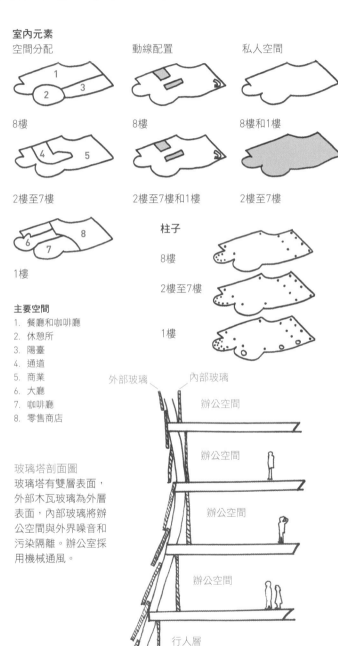

空間分配

1 2 3

8樓

4 5

2樓至7樓

6 7 8

1樓

動線配置

8樓

2樓至7樓和1樓

私人空間

8樓和1樓

2樓至7樓

柱子

8樓

2樓至7樓

1樓

主要空間

1. 餐廳和咖啡廳
2. 休憩所
3. 陽臺
4. 通道
5. 商業
6. 大廳
7. 咖啡廳
8. 零售商店

外部玻璃　內部玻璃

辦公空間

辦公空間

辦公空間

辦公空間

行人層

玻璃塔剖面圖
玻璃塔有雙層表面，外部木瓦玻璃為外層表面，內部玻璃將辦公空間與外界噪音和污染隔離。辦公室採用機械通風。

儘管建築物外觀以雙塔分為兩部分，但在平面規劃上為傳統的，並將外殼視為一個空間。大廳、咖啡廳和零售空間設於一樓，辦公室則設於上方。頂樓餐廳和「休憩空間（nest）」可以欣賞美景。垂直通道核心位於中心位置。

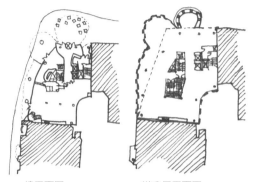

一樓平面圖　　辦公層平面圖

造形之演進

兩個圓柱體是透過姿態扭曲和折疊產生的，並基於兩個比喻來參考：女性和男性。「女性」塔具有柔和的曲線，使用連續的玻璃表面看起來更輕盈。「男性」塔因具有更加穩定和堅固的質感，塔形成了流線質感的玻璃塔與相鄰建築物之間的橋樑。

混凝土塔框架中的窗戶可以「快照」歷史布拉格的景色；玻璃塔的窗戶可以欣賞到連續的全景。

「男性」塔內部　　「女性」塔頂的休憩所

雙塔的二分外觀在平面規劃中分解。

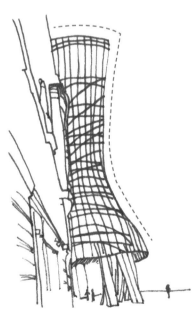

「女性」玻璃塔的設計為辦公室提供河景與街景，縮小的腰身降低了鄰近建物對河景的阻礙。

透過立面回應涵構

立面是建築物對城市環境回應的核心。跳舞的房子儘管具有爭議的當代形式，仍然透過延續高度和比例來顧及鄰近建物。立面設計遵循當地建築的常見模式，例如獨立的一樓、表達塔狀元素、一般形式的一致性退縮和交替重複的窗戶。

細部

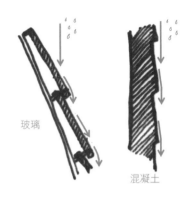

玻璃

混凝土

儘管一座塔用玻璃製成，另一座塔用混凝土製成，兩座塔都具有如木瓦般的外觀表面。

舊　　　　　新

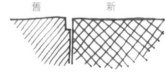

一張平面圖解顯示如何使用簡單的凹槽來分隔新舊建築，使立面上形成強烈的陰影線。

窗戶

交替的窗戶

波浪線

雖然窗戶有標準大小和形狀，但每個窗戶於牆壁不同突出，形成一系列獨特的陰影圖案。

跳舞的房子

反轉的窗框

標準

新建築現的橫格立面，透過表達出新古典主義飛簷的水平元素，柔和了新建築和現有建築之間的邊緣。

窗戶是擠壓的而非模仿傳統的局部開窗，投射在立面上的強烈陰影加深了波浪線。

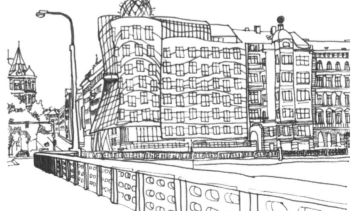

Harare

ZIMBABWE

Eastgate | 1991-96
Pearce Partnership
Harare, Zimbabwe

26

| **東門商城** | 皮爾斯聯合建築師事務所 | 辛巴威，哈拉雷 |

東門商城是一座大型混合商業建築，於當地具有非洲特色，然此類建築在這裡
多半依循歐洲和北美模式。本建築的特性來自於其材料、顏色和圖案，對於建
築技術的選配方面，則將預算配置予當地的生產與勞動力，而非採用進口建
材。建築裡設有購物中心、美食廣場、七層辦公室和停車場。

　東門商城也是應對氣候的示範設計。哈拉雷整年白天炎熱，但夜晚則相對涼
爽。利用空氣流動開發冷卻系統為建築物的核心，有垂直的煙囪頂部、高架地
板和管道。隨著空氣流動，有遮光物、植栽、從高度紋理表面到涼爽夜空的輻
射和太陽能板（solar panels）。

Antony Radford and Michael Pearce

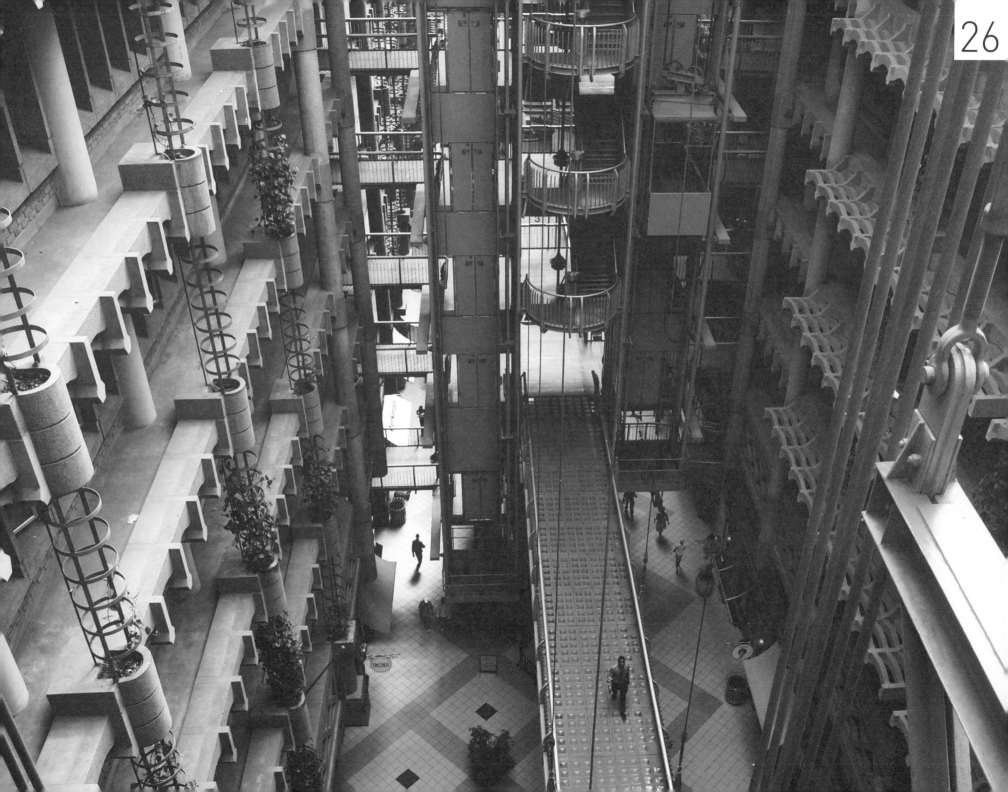

涵構、建築規劃和形式

東門商城在哈拉雷市中心脫穎而出，與城市中其他玻璃和混凝土辦公大樓不同，東門商城的紋理、材料和綠色植生牆（green walls）反映出它的非洲血統。

大部分建築都是線性和對稱的，但東門商城的一樓以填補基地造型，打破了這種線性形式。

建築師將非洲儀式頭飾的銀色皇冠轉化成為中庭的入口意象。

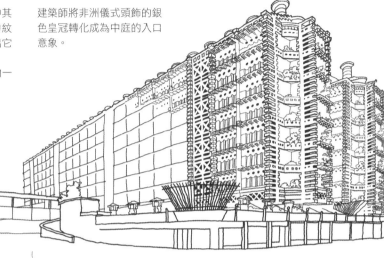

地下停車場入口

一樓零售商店層

東門商城的兩個主要區塊位於街道兩側。屋頂防曬、防雨，但兩端完全開放。

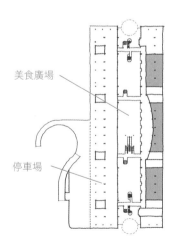

美食廣場

停車場

樓上的停車場和美食廣場

建築物一側的二樓（一樓上方一層）為美食廣場；另一側為停車場。其他停車場位於地下室。

六層辦公室

擬生氣候控制

白蟻丘的先例引發設計團隊的整體思維，白蟻丘的溫度由地表的受熱面和晝夜溫度變化來穩定。

以氣候設計

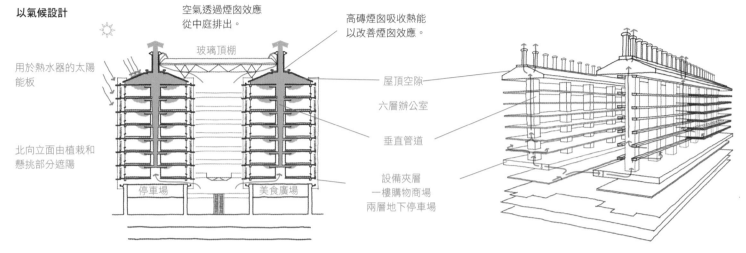

空氣透過煙囪效應從中庭排出。

高磚煙囪吸收熱能以改善煙囪效應。

玻璃頂棚

用於熱水器的太陽能板

北向立面由植栽和懸挑部分遮陽

屋頂空隙

六層辦公室

垂直管道

設備夾層
一樓購物商場
兩層地下停車場

停車場

美食廣場

該建築採用結合被動煙囪的機械通風，並以風扇為輔助。風扇設於設備夾層，因季節而異使用。

白天時，空氣從蔽蔭中庭流出，通過設備核心的大型管道引導到辦公室，然後再向上流到屋頂空隙和煙囪，空氣大約每小時更換兩次。晚

上時，煙囪效應和風扇將涼爽的夜間空氣吸入中庭，然後穿過辦公室地板到達屋頂空隙和煙囪，這種氣流冷卻了地板和結構。由於溫度差

異較大，煙囪效應和空氣流動速度也是如此：空氣大約每小時更換十次，還從中庭抽取空氣使地下停車場通風。

辦公室立面有深層預鑄混凝土懸挑部分和有植栽架的遮陽棚。

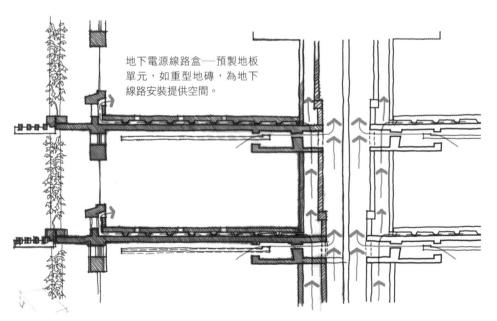

地下電源線路盒—預製地板單元，如重型地磚，為地下線路安裝提供空間。

在辦公室裡，空氣從「冷氣」管道進入預鑄混凝土地板單元下方的空間，然後進入周邊窗戶下方的場所。這些預鑄地板單元為熱交換器，由夜間空氣冷卻，且本身可以冷卻日間空氣。透過「熱氣」管道中的煙囪效應，從對面角落的空間抽取空氣。

熒光高照燈以拱形混凝土天花板作為反射器，使上面的厚板吸收輻射熱，安定器則安裝在空氣抽取管道中，以便將熱量從空間吸走。

排氣管下的低能量低照燈

鋪面圖樣的典例

質量和構造指出當地和全球的先例：
大辛巴威（Great Zimbabwe）遺址
巨牆、法國建築師勒杜（Ledoux）的
塞南皇家鹽場（Saline Royale）塊石
砌築、非洲工藝的模式，以及辛巴威
採礦業的鋼結構。

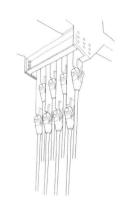

主要建材為混凝土，但其刷面與花崗岩砂和石頭的集合，使其具有天然花崗岩的特徵。其他的材料為鋼、黏土磚和玻璃。

大辛巴威（1100-1500年）的石塊分層，為巨大的乾砌石結構和複雜的非洲文化產物

一張紹納（Shona）凳子，高約25公分（10英吋），由當地的紹納人雕刻而成

法國阿爾克塞南（Arcet-Senans）塞南皇家鹽場〔皇家鹽場（Royal Saltworks）〕的塊石砌牆，由克勞德·尼古拉斯·勒杜（Claude Nicolas Ledoux）設計（1775-1780年）

工業工程：鋼索連接到桁架的細部

多刺的形體白天不再吸收太陽輻射產生的熱能，而是從更大表面區域，向涼爽的夜空散發更多的熱能。

在東門商城「多刺」牆面上的分層預鑄混凝土砌塊

東門商城逃生梯的幾何圖案混凝土屏幕

東門商城的植塊石砌牆

街區／商場

購物商場（mall）寬約16公尺（53英尺），高約30公尺（98英尺），是一個繁忙的地方，有許多元素和紋理、明亮的強光照射和深色調。建築兩側牆用混凝土建造，並以玻璃和磚填充。鋼製層板和電梯組件懸掛在大型桁架上，如工業工場中巨大起重機臺架下方的負載；相反地，商場商店有精緻的織物遮陽棚和嵌壁式門，看起來就像郊區街道上的小單元露臺。有綠色植物的窗花沿著側壁爬上鋼箍。

玻璃頂棚以溫室和火車站的典型鋸齒圖案罩著購物中心。黏土磚的變化覆蓋於四個側面走道及其相關電梯上方的大桁架。

動線配置

垂直動線使用電扶梯可到達美食廣場，要到更高的樓層則使用電梯。電梯懸掛在購物中心上方，能使一樓暢通無阻，並透過一條空橋聯繫起來，還有開放式樓梯作為輔助使用。

規模對比

小規模商店和遮陽棚　　大規模工程

煙囪之間的商場屋頂

從商場往上看到的玻璃屋頂下面

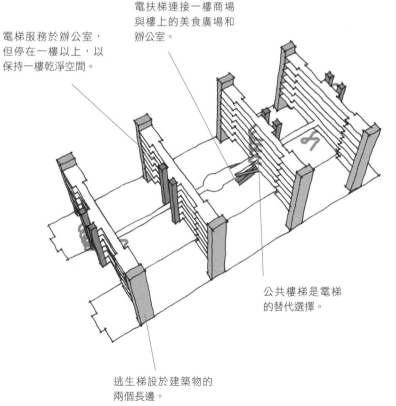

電梯服務於辦公室，但停在一樓以上，以保持一樓乾淨空間。

電扶梯連接一樓商場與樓上的美食廣場和辦公室。

公共樓梯是電梯的替代選擇。

逃生梯設於建築物的兩個長邊。

從懸浮式走道往上看或往下看，可看到高質感混凝土和磚立面之間的堅固鋼結構工程。

Switzerland　Vals

27

|**瓦爾斯溫泉療養中心**| 彼得‧扎姆索 | 瑞士，瓦爾斯 |

瓦爾斯是瑞士格勞賓登州（Graubünden）的一個偏遠高山村莊（Alpine village）。瑞士建築師彼得‧扎姆索受委託修復1960年代的旅館，增設溫泉療養中心。本該建築位於陡峭的斜坡上，部分嵌入山中，採用當地石材作為設計的主要構造和象徵元素，並創造永恆的感覺，適度回應當地文化與環境。

　室內表達出方形的雕刻空間，就像從一個堅固塊狀挖出的洞穴，精心框出沿著山谷的景觀。這是一座從使用中體驗的建築，當遊客沉浸在一連串的冷熱浴池、蒸氣室和休閒區時，這些空間能讓遊客能充分休息和恢復活力。溫度、觸覺、嗅覺、視覺和聽覺的感官品質也都融入其中。

Selen Morkoç, Alix Dunbar and Huo Liu

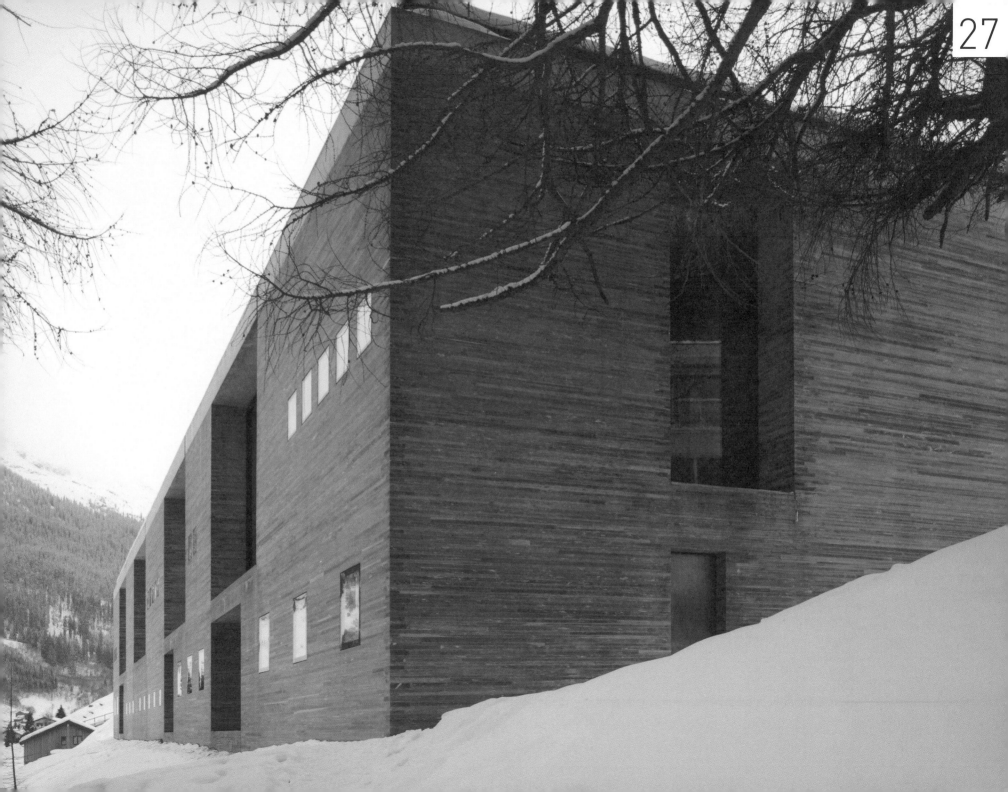

瓦爾斯溫泉療養中心（Thermal Baths in Vals）| 1986-96
彼得‧扎姆索（Peter Zumthor）
瑞士，瓦爾斯（Vals, Switzerland）

對涵構的回應

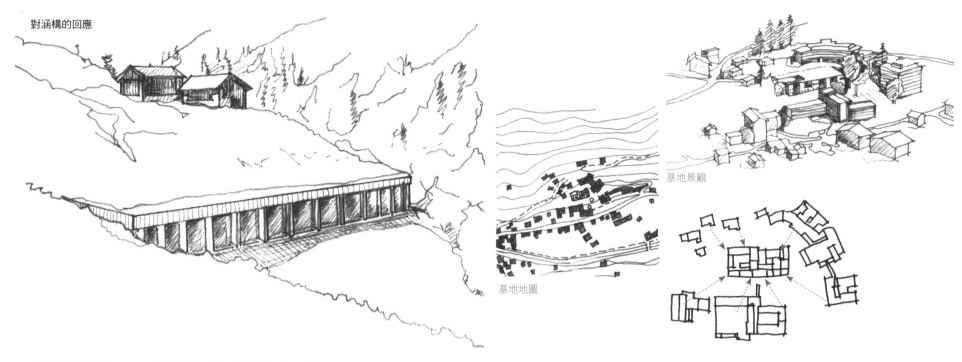

基地地圖

基地景觀

瓦爾斯和伊蘭茨（Ilanz）之間的道路上有許多隧道和迴廊，建在斜坡上以保護交通免遭受落石和雪崩，開創了溫泉療養中心設計於山區的先例。

該建築部分淹沒在景觀中，戲劇性的南向、東向和西向立面從山腰突出。療養中心後面的旅館客房俯瞰著草皮屋頂。

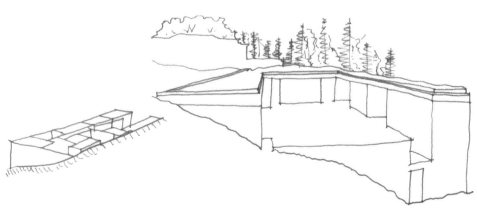

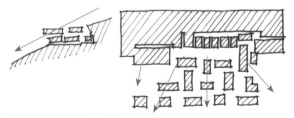

溫泉療養中心為1960年代周邊的五座旅館提供聚會地點。門廳的地下走廊，是主旅館到療養中心的唯一通道。

嵌入斜坡的建築物，在平面和剖面都像一塊遠離山丘的巨大岩石。設計受到基地原始石材的影響，其特徵於實際和隱喻方面都與山水有關。

基地組織
戶外設施位於該平面的西南角，不僅能享受陽光，還能欣
賞山脈和山谷的壯麗景色。

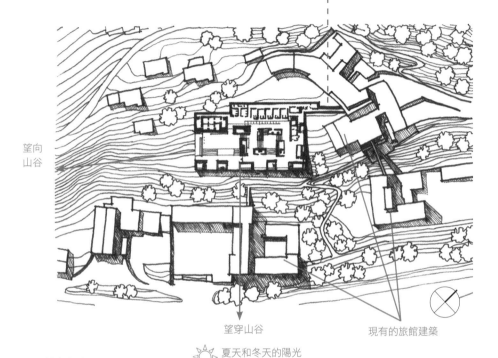

旅館到療養中心的地下通道

望向
山谷

望穿山谷

現有的旅館建築

夏天和冬天的陽光

望向山脈

望穿山谷

瓦爾斯的地質主要影響了設計理念，溫泉療養中心低調地回應現有的建築、地形和自然。其他建築物
不會遮擋山脈和山谷的景色，且夏季和冬季都會受到陽光照射。

造形的演進
該平面組織為一系列的立
方體，像石頭一樣散落在
水中，它們的鄰近和位置
決定了療養中心的公共和
私人空間，從淋浴間、蒸
氣室、飲水區、休息區到
室內外浴池。

療養中心和周圍的開
放空間一起作為設計的兩
個中心點，使遊客沉浸於
不同溫度的水中，還能同
時體驗更動態的空間、質
地、溫度、聲音和氣味。

設計的基礎是一系列立體。

具有相似功能的組件聚集在一起。

剩餘的區域為公共空間和浴池。

療養中心的入口穿過洞穴般的接待區和黑暗而朦朧的玄關。升高的平臺連接更衣室到主浴池區。空間配置是無方向性的，使遊客漫遊於周圍空間。

主樓層平面圖與動線配置

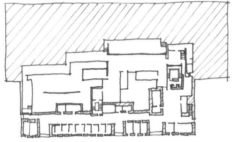

低樓層平面圖與療程

在立方體積之間，有較大的留白區域通往兩個大窗戶欣賞山景，鼓勵遊客在私人和公共區域之間閒逛。較低的樓層是療程區，包含較小的房間，用於各種類型的按摩與物理治療。

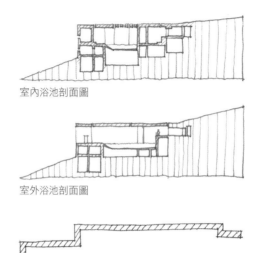

室內浴池剖面圖

室外浴池剖面圖

室外池　　室內池

水　室內外使用的主要治療元素為水。冷熱浴池並置，以提升體驗沐浴的感覺，每個浴池溫度根據其用途而變化。

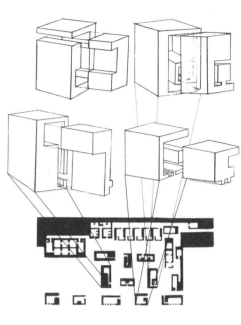

質量和空間　立方空間看似隨機的空間配置讓遊客做選擇。雕刻洞穴空間，依其功能具有獨特的形式，並透過它們的質量和位置來塑造出周圍的空間。

對自然的回應

將當地取得的瓦爾瑟石英岩（Valser quarzite）切割成三種不同的厚度，呈現出戲劇性的質感。這塊石頭作品需要幾個世紀的工匠技能。

15公分
（6英吋）

露天礦場　　　療養中心

外觀

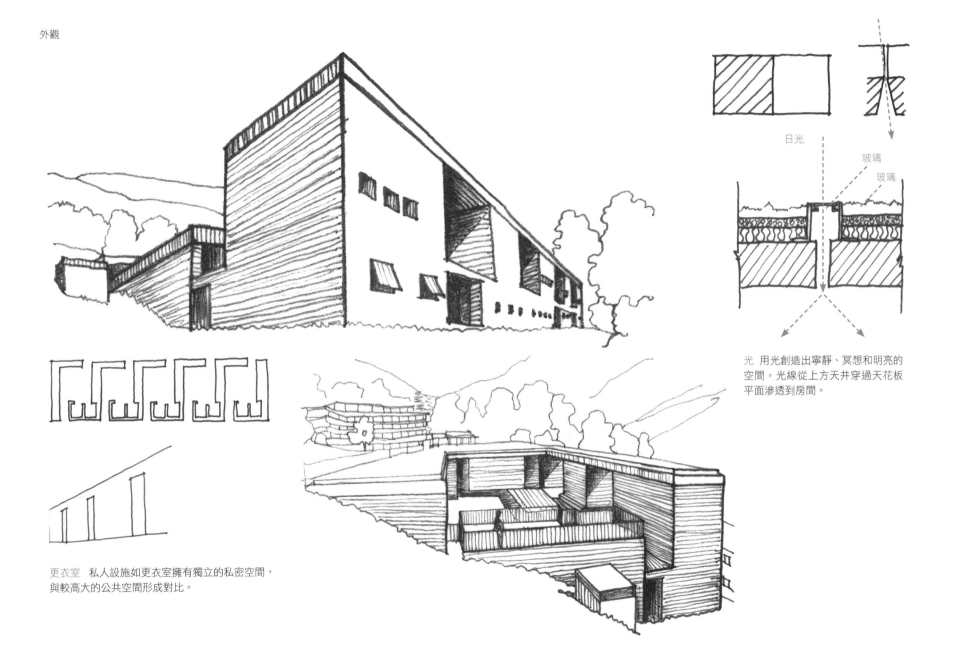

光 用光創造出寧靜、冥想和明亮的空間。光線從上方天井穿過天花板平面滲透到房間。

日光

玻璃
玻璃

更衣室 私人設施如更衣室擁有獨立的私密空間，與較高大的公共空間形成對比。

結構框景：室外體驗

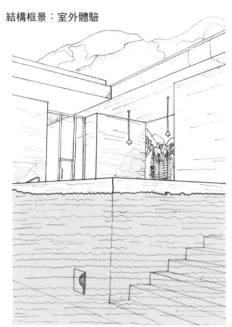

從療養中心室內外有多個視角可以看到山和山谷的植被。這些視野藉由放鬆、自我反思和冥想，豐富了沐浴的體驗。

室外浴池的水平線條與周圍自然環境和諧地融為一體。

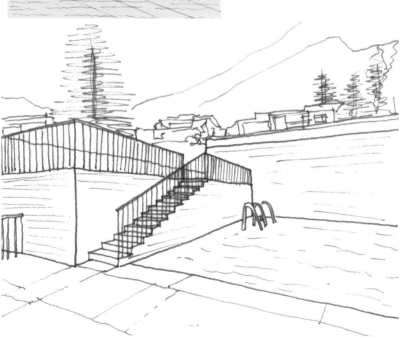

視野

結構框景：與動線形成對比的室外體驗，經由設計控制戶外視野，以引導遊客朝向渴望的景色。

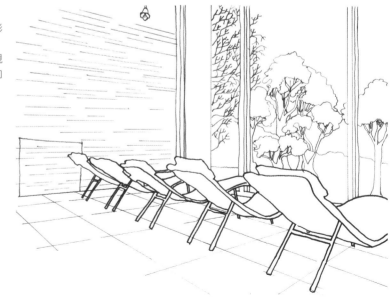

室內體驗：隔離、顯露／隱藏

溫泉療養中心的室內空間是感性的、寧靜的、原始的，具有紋理牆壁和不同溫度的水，為個人反思的觸覺環境。室內浴池周圍環繞著石頭，儘管它的大小讓人多方移動，但感覺仍像一個私人空間。

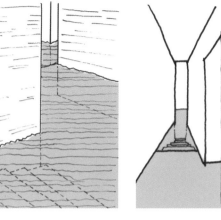

水平層 多層的地板增加遊客身體移動和探索感。

隔離 獨立的空間創造出自我反思的區域，並與公共區域隔離，並透過狹窄的走廊與天花板高度變化，強化了這種品質。

公共
走廊
私人

顯露／隱藏 走經空間並於角落轉彎，讓室內的視野分層和框架。穿過另一個空間，每個空間顯露出來。

階梯 從低階梯大步往下走作為促進沐浴的一個過程，使進入水中成為一種儀式。

Bilbao

SPAIN

28

|**畢爾包古根漢美術館**|法蘭克・蓋瑞建築師事務所|西班牙，畢爾包|

畢爾包古根漢美術館是設計畢爾包文化地標的建築競圖成果。本案例旨在透過文化旅遊促進藝術與創造收益，幫助該城鎮去工業化。法蘭克・蓋瑞的設計以其獨特形式和材料處理，創造出一個標誌性地標，將畢爾包變成世界著名的旅遊勝地。此外，設計對城市環境的敏感性處理方式，使美術館成為當地居民自豪的紀念館，為城市提供一種認同感。

　將建築物作為文化藝術品與建築形式其他方面的功能對象，美術館的設計擴展了這兩個角色之間的相互作用，並對項目和外殼的各種元素進行重新思考與修正來相互回應。

Amit Srivastava, Brent Michael Eddy, Simon Ho and Lana Greer

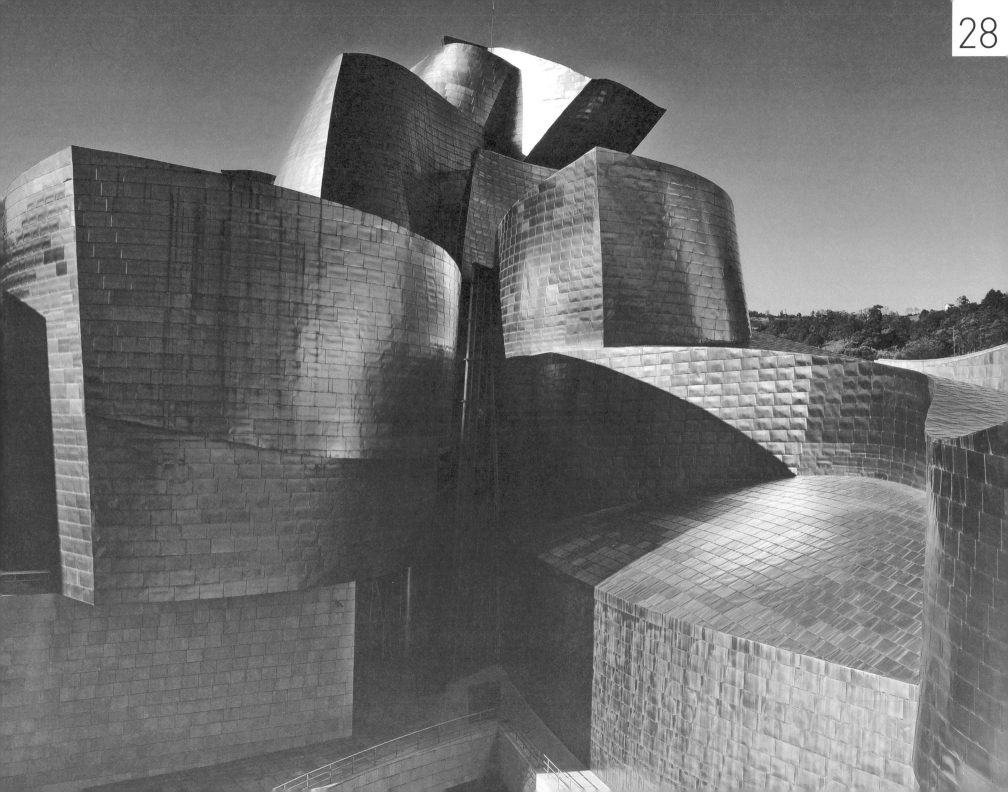

畢爾包古根漢美術館（Guggenheim Museum Bilbao）｜1991–97
法蘭克‧蓋瑞建築師事務所（Frank O. Gehry & Associates）
西班牙，畢爾包（Bilbao, Spain）

對都市涵構之回應

三角形基地位於城市邊緣的內維翁河（Nervion River）沿岸，城市通道西班牙王子與公主橋（La Salve Bridge）橫跨了基地的一個角落。

該設計發展出三個輻射臂，朝向城市景觀的各種元素延伸，並以高大的雕塑焦點將它們組合在一起，來因應自然的三角形基地特徵，以及河流和橋樑作為邊緣條件的強烈現況。保留重要城市地標的景觀，建築的雕塑形式也回應了周圍環境，沿著河邊的雕塑形式延伸到橋下，並在另一側上升，包括它進入建築設計的交疊處，形成進入城市的入口。

雕塑塔和西班牙王子與公主橋形成了通往城市的入口，形式本身從河流中提取線索，類似捕獲運行中的風帆。

畢爾包古根漢美術館的設計競賽，從一開始就是製作一個標誌性的文化地標，不僅提倡藝術，使城市成為文化旅遊的中心，並創造出一個當地居民自豪的紀念館，將城市不同的部分凝聚在一起，以產生集體的認同感。因此，畢爾包案例深深地紮根於其城市環境中，成為一個集結所有事物的中心。

穿過河流的視角　　　　　　從市政廳

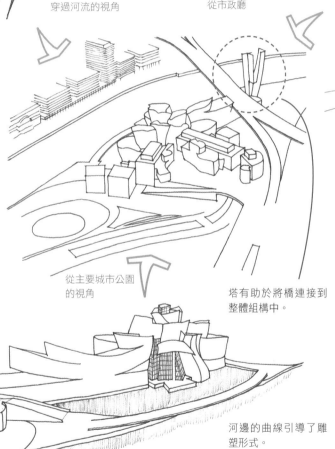

從主要城市公園
的視角

塔有助於將橋連接到
整體組構中。

整體形式沿著河邊彎曲與水流對齊，並使用反射的金屬覆層，反照於河流水面，因此整個設計似乎從基地的地形裡上升。

河邊的曲線引導了雕塑形式。

兩個直交翼展開，包圍朝向城市的通道，並產生一個大型開放的公共廣場。

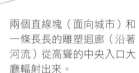

城市入口

兩個直線塊（面向城市）和一條長長的雕塑迴廊（沿著河流）從高聳的中央入口大廳輻射出來。

從城市出發的入口處，雕塑金屬浮出石頭建築上方，形成一個顯著的城市地標。

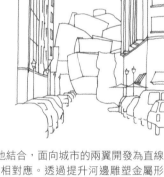

為了將設計與現有的城市結構更佳地結合，面向城市的兩翼開發為直線塊，並以石頭作為結尾與周圍建築相對應。透過提升河邊雕塑金屬形式的高度，來維持新舊之間的對話，使它們徘徊在城市翼的石頭立面上方，並謹慎地宣布新的到來。60公尺（197英尺）高塔等雕塑元素的功能，定義出一個城市地標。

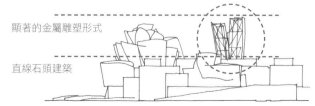

顯著的金屬雕塑形式

直線石頭建築

建築表層之立面計畫

整體設計可視為內部機能與外殼造型之間的關聯性之相互作用。該建築設計為簡單平面形式的集合，以滿足單獨項目的使用需求，透過中央核服務空間匯集在一起，並包覆（wrapping）在同一個建築外殼之中。

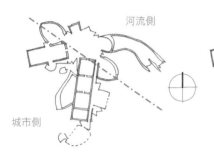

河流側

城市側

城市側的兩條迴廊和河流側的彎曲迴廊，分布在對角軸上。

這三個空間經由一個凹陷的中庭空間匯聚在一起，就像一個漩渦。

然後將項目的不同部分以鈦表層覆蓋，形成一個凝聚性的整體。

天窗提供自然光線，使外殼作為覆蓋物以發揮不同的作用。

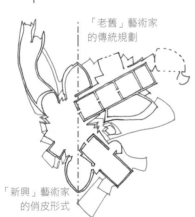

「老舊」藝術家的傳統規劃

「新興」藝術家的俏皮形式

建築規劃能使不同使用目的空間類型共存。例如城市側迴廊的簡單直交形式是基於傳統空間規劃原則，用於容納「老舊（dead）」藝術家作品；而河流側迴廊的俏皮形式，與「新興（living）」藝術家作品創造出生動的對話。這裡對建築設計需求的回應並非由傳統建築形式的先入為主概念所主導，傳統和前衛的計畫形式匯集在一起，以作為一個滿足設計需求的關聯性凝聚力。

雕塑造形同時是屋頂也是立面

立面外殼與造型外觀等兩方面分別顯示在立面和屋頂的處理中。平面和屋頂作為進入整體形式對話的產生器，使用平面作為傳統形狀產成器，整個建築剖面首先透過簡單的擠壓平面來開發，並形成外牆。這種簡單的擠壓形式向下延伸，由雕塑屋頂的生物形態（biomorphic forms）所侵蝕，產生有趣的內部空間。

彎曲屋頂的生物形態看似覆蓋在直交擠壓的平面上，這兩個元素之間的響應性相互作用發展出整體形式。在外觀上，透過材料的相互作用來表達對話，金屬屋頂像一把雕塑傘漂浮在石頭基座上方。

整體形式由兩個截然不同的部分組成一構成建築底部的直線可用空間，以及屋頂的生物形態和雕塑形式，產生標誌性輪廓。但只有建築的下半部分提供可用的容積。

26公尺（86英尺）

53公尺（175英尺）

這個空間組構，由生物形態的金屬傘狀屋頂覆蓋在直交和功能基座上，使一個具標誌性和雕塑性的城市地標，從一個簡單的整合計畫中呈現，滿足設計需求。

記憶、比喻和形式

進一步發展沿河邊的彎曲平面形式，創造出與城市過去的類似連結。美術館的上層略微抬向天空，使其具有船身的外觀。這種航海意象符合該城市作為工業化海事中心的歷史，其早期財富來自於19世紀的造船業。

構建視野和路徑

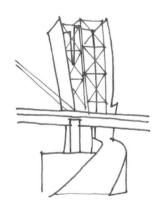

坡道有助於建立塔樓的紀念性（monumental），而沿河邊的人行橋提供了一個有利位置，可以遠離建築物來觀賞美術館的船形外觀。

整體形式的類比和組成方面，透過精心編製的路徑，來構成遊客的視野和體驗。一條沿著河邊的人行橋，將人們帶離建築物，並提供一個對準建築物的位置，以便體驗船形外觀；另一條坡道則通向高聳的帆狀塔樓。朝向城市，大型都市廣場提供了一個前臺空間，可以欣賞到直線石頭和彎曲鈦金屬外觀的整體構造。

形式和效果

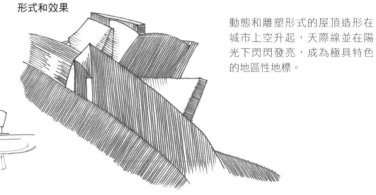

動態和雕塑形式的屋頂造形在城市上空升起，天際線並在陽光下閃閃發亮，成為極具特色的地區性地標。

該建築採用動態的形式組構，來發揮作為一個充滿活力地標的複合角色。蓋瑞使用魚的比擬，將扭曲的形式抽象化並截取於立面中。這個類比立於航行的船與動態的河流上，並有助於增強金屬表面的效果。隨著遊客和太陽穿過天空的移動，以金屬表面覆蓋的扭曲形式則處於永久變化的狀態。

大型廣場提供了欣賞整體構造所需的空間。

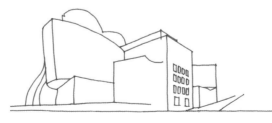

建築師以魚的形狀比喻為動力和能量之造形象徵。

抽象化手法創造動態的建築形式。

扭曲的形狀和金屬量體曲面營造出動態的結構，以現代建築之手法重新定義光線和動線。

由重疊的鈦金屬薄板產生的紋理，進一步模仿魚的鱗片並延伸類比。由每個薄板的固定夾所產生的淺凹痕，強化了閃爍效果，使表面看起來像在陽光下的波紋。鈦的紋理分布相對於玻璃和石頭，使整個建築質量充滿活力。

鈦屋頂的曲線飄浮在玻璃幕牆上方。

鈦、玻璃和石頭的曲線和直線會合，創造出動態的構圖。

遊客體驗

當遊客接近建築物時，整體形式的格局將帶到與人體尺度相對應的其他細節，這在入口處格外明顯。面向河流側，由一根大支柱支撐的大型頂棚，顯示中央大廳的入口；面向城市側，入口則被遮蔽，迫使遊客往下走到廣場層下方。蓋瑞在這裡採用了一種完善的建築技術，使遊客經由一個壓縮的空間，進入一個令人驚嘆的巨大室內。因此，當遊客到達中庭底部時，地下室入口強化了室內的巨大（monumental）特徵。高度超過50公尺（165英尺）的室內空間，也參考了由法蘭克・洛伊・萊特在1950年代設計的紐約古根漢美術館之大中央空間。

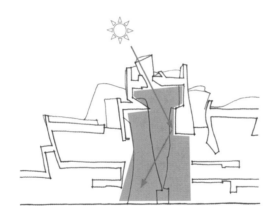

鈦、石和玻璃的紋理細節經由大廳帶進室內。

大廳區將外觀紋理的相互作用帶進室內，以連結整體的遊客體驗。雖然這些紋理在展示空間中很柔和，但「新興」藝術家畫廊卻追隨紐約古根漢美術館的領導，作為建築與藝術展示之間的新互動形式實驗。

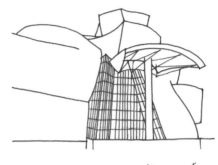

面向河流側，一個巨大的頂棚顯示出中央入口大廳的風采。

面向城市側，入口被遮蔽，迫使遊客往下走到廣場層下方。

遊客被釋放到一個巨大的內部空間（左上圖），讓人想起紐約古根漢美術館（上圖）。

「新興」藝術家畫廊透過創造一個與藝術對話的空間，與萊特的古根漢理念相呼應。

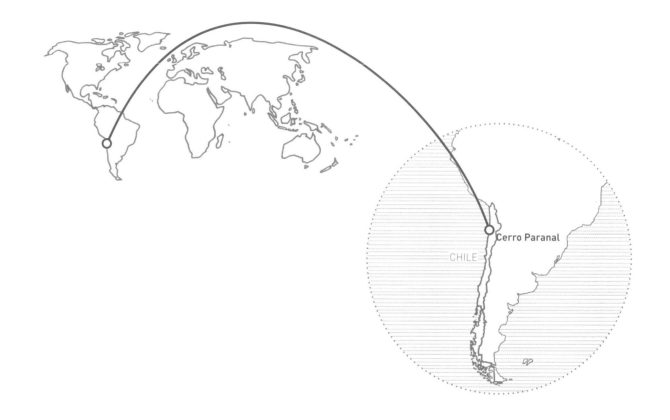

29

| **歐洲南方天文臺酒店** | 奧爾與韋伯建築師事務所 | 智利，塞羅帕瑞納 |

歐洲南方天文臺酒店是歐洲南方天文臺（ESO）的員工和顧客的住宅設施，位於塞羅帕瑞納頂部的偏遠天文觀測站、智利北部一座高度2,635公尺（8,645英尺）的高山上。設計的主要目標是應對惡劣的干旱氣候、降低對自然景觀的影響、因應地震活動的影響，更重要的是避免夜間任何會對觀測工作造成影響的光害。

德國建築師奧爾與韋伯的設計採用了強烈的幾何形狀——矩形和圓形——與當地的地形曲線形成對比，將建築物從自然山谷中的一側呈直線鋪設並低跨到另一側。其效果為透過置入一個與景觀規模和力量相符的強烈形式建築，吸引人們的目光。

Katherine Snell, Michael Kin Pong Ng and Amit Srivastava

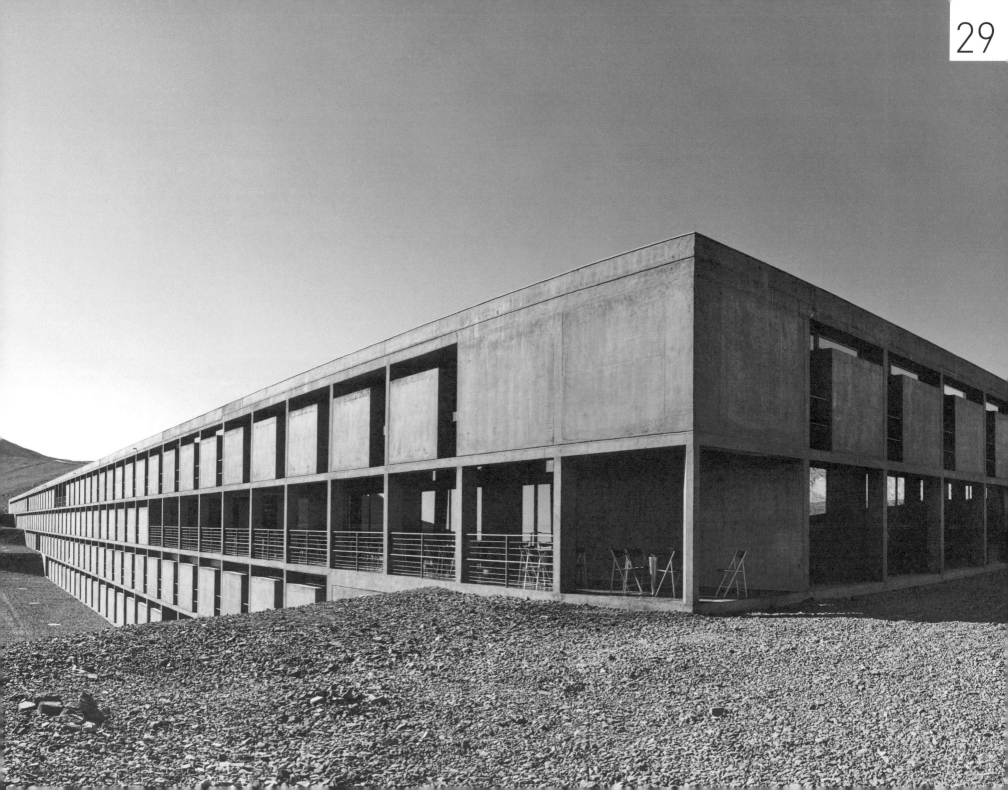

對自然景觀的回應

作為歐洲南方天文臺（ESO）的員工和顧客的住宅設施，歐洲南方天文臺酒店並未對一般大眾開放。因此，在這基地採取的建築物設計方式，旨在創建一個設置於起伏景觀折疊處的隱蔽住所。

設計將整個設施座落於一個自然山谷中，只有中央圓頂高出地平線。這種方法確保對背景的視覺影響最小化，且建構區塊也不會影響壯麗的景觀視野。雖然建築物位置對背景的回應並不顯著，但使用嚴謹的直線輪廓，足以產生與山體起伏形式的對比，增添視覺樂趣，並界定了周圍荒漠中有文明設施存在的界線。

對天文臺建築群的回應

歐洲南方天文臺建築群是一些最大的地球望遠鏡所在地，酒店的干預設計考量了天文臺的中心操作任務。該設計確保酒店設施內的任何光源不會干擾望遠鏡操作。酒店設於現有的窪地中，以減少光線可以通過的表面，但具有天窗的中央圓頂結構仍散發出一些殘餘光，這可透過特殊的蔽蔭裝置來解決，使機械蓋於圓頂內展開，於夜間需要時創造黑暗。

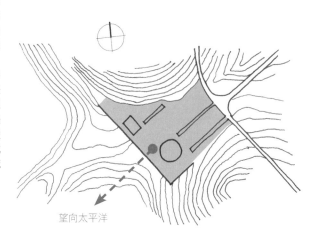

望向太平洋

整個酒店建築群位於自然窪地內，盡可能降低對周圍環境的影響，但仍維持了望向太平洋的視野。

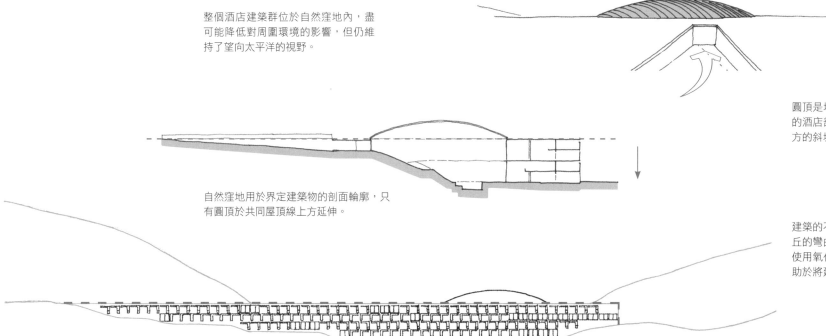

自然窪地用於界定建築物的剖面輪廓，只有圓頂於共同屋頂線上方延伸。

圓頂是地平線上方唯一可見的酒店部分，入口位於東北方的斜坡上。

建築的不妥協直線外觀與山丘的彎曲輪廓形成對比，而使用氧化的鐵銹色混凝土有助於將建築融入景觀。

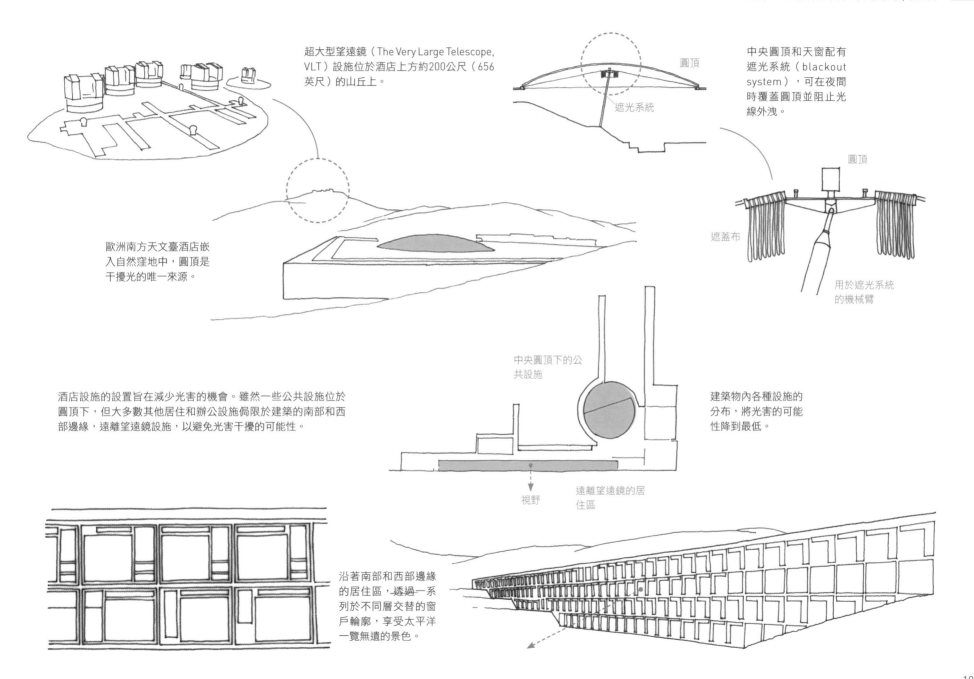

超大型望遠鏡（The Very Large Telescope, VLT）設施位於酒店上方約200公尺（656英尺）的山丘上。

中央圓頂和天窗配有遮光系統（blackout system），可在夜間時覆蓋圓頂並阻止光線外洩。

圓頂

遮光系統

圓頂

遮蓋布

歐洲南方天文臺酒店嵌入自然窪地中，圓頂是干擾光的唯一來源。

用於遮光系統的機械臂

酒店設施的設置旨在減少光害的機會。雖然一些公共設施位於圓頂下，但大多數其他居住和辦公設施侷限於建築的南部和西部邊緣，遠離望遠鏡設施，以避免光害干擾的可能性。

中央圓頂下的公共設施

建築物內各種設施的分布，將光害的可能性降到最低。

視野

遠離望遠鏡的居住區

沿著南部和西部邊緣的居住區，透過一系列於不同層交替的窗戶輪廓，享受太平洋一覽無遺的景色。

對惡劣乾旱氣候的回應

北側的土堤保護建築免受強光照射，並增加受熱面。

低矮輪廓與取彎曲屋頂形式，使來自沙漠的高速風轉向。

噴霧增加濕度，創造舒適的室內環境。

該設計採用特殊固定技術的防護措施，來因應地震活動。

歐洲南方天文臺酒店建築群位於智利北部阿他加馬沙漠（Atacama Desert）附近的乾旱環境中。沙漠容易受到強烈陽光照射，但設於窪地內的酒店結構則減少暴露於強光下，可使建築物外殼減少受熱面，有效增進隔熱及降溫之效果。而建築物的主要外露立面則設置於南向，因地處南半球，與北半球之陽光照射角度相反，南向是屬於陽光照射之陰影面，這是因地制宜之設計巧思。

該基地也處在高速風中，從東部的安第斯山脈（Andes）到西部太平洋。來自沙漠方向的風可以達到高溫，因此需要避免；而低矮輪廓的結構與彎曲的圓頂，則有助於偏轉氣流並保護室內。

乾旱的氣候也是一個挑戰，降雨量少，相對濕度低約5–10%。為因應氣候，酒店設有封閉的中央圓頂區域，並使用噴霧來提升濕度，營造舒適的環境，控制室內抵禦沙漠氣候的極端溫度變化。

由於該地區容易發生地震活動，因此酒店設計所採用的技術，是將混凝土塊以玻璃纖維墊固定在地面上來吸收任何移動。此外，構想該建築群為一系列較小的建築，而非一個大型建築，以減少地震的影響。

沿著南向和西向立面的小窗戶，能防止吸熱，也能瞥見外面惡劣的沙漠環境。

對使用者的回應──沙漠中的綠洲

酒店的整個設計圍繞著一個中央休憩空間，使在天文臺工作的科學家和其他員工有機會放鬆。個人住宅設施、辦公室、公共區域（如餐廳）等各種設計需求，都圍繞著這個共享的休憩空間來組織。功能面的空間組織意味著可以從酒店的任何部分來到這個休憩空間，並作為構成的核心。為了提升抵達感並強化逃生體驗，經由一系列狹窄、昏暗、直線的通道組織，進入有寬敞天窗圓頂的大型雙層區域，並連接到各種其他的設施。

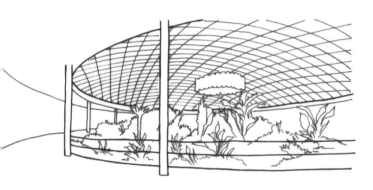

中央的挑高圓頂空間有助於將整個建築群連繫在一起。

由於在天文臺工作的員工多半不是來自當地，因此酒店盡力為他們提供可以逃離惡劣沙漠氣候的機會。中央休憩空間不僅可以擺脫天文臺的技術導向工作環境，還提供了一個逃離沙漠體驗的熱帶綠洲（oasis）。綠洲擁有一系列熱帶植物和游泳池，讓員工可以在安全舒適的環境中，放下手邊工作享受休閒時光。半透明圓頂就像一個溫室，植栽和游泳池有助於增加室內的濕度。此外，還有機械噴霧水提升了這片綠洲的熱帶風情。室內材料的未加工處理有助於維持樸實的感覺，並強化這休憩空間的整體體驗。

功能面的空間組織

圍繞中央綠洲建構的設計圖

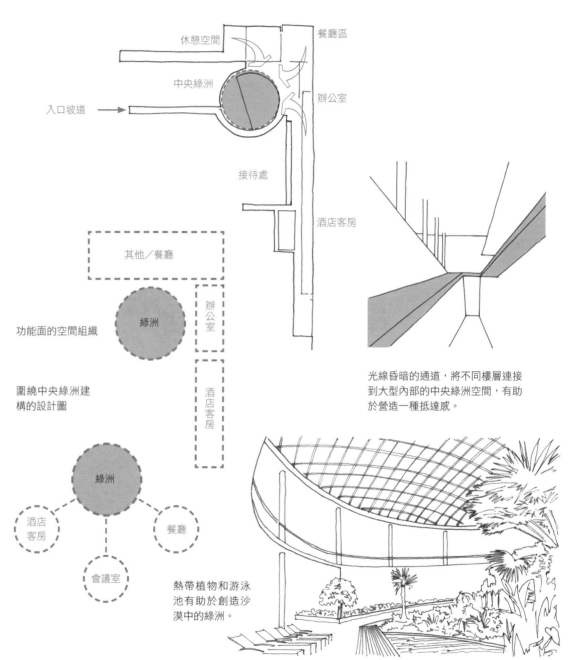

光線昏暗的通道，將不同樓層連接到大型內部的中央綠洲空間，有助於營造一種抵達感。

熱帶植物和游泳池有助於創造沙漠中的綠洲。

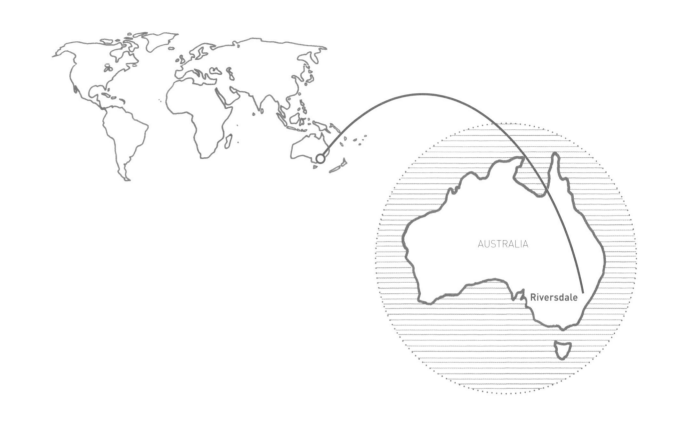

AUSTRALIA

Riversdale

30

| **鮑伊德藝術教育中心** | 穆卡特、勒文與拉爾克建築師 | 澳洲，新南威爾斯州，瑞沃德爾 |

澳洲畫家亞瑟・鮑伊德（Arthur Boyd）和他的妻子伊馮娜（Yvonne）將他們在雪梨南部澳洲鄉村的財產捐贈給全國，作為所有藝術的中心。鮑伊德藝術教育中心（Arthur and Yvonne Boyd Education Centre, AYBEC）是一個讓小學和中學孩子「露營」的地方，享受這地方的原生植物和動物、砂岩和河流，並接觸藝術。建築師是格蘭・穆卡特（Glenn Murcutt）、溫蒂・勒文（Wendy Lewin）和瑞吉・拉爾克（Reg Lark）。

　　該建築採用優雅的次序與清晰的整體和細節。在內部，凝聚力源於理性的規劃、材料使用方式的一致性、以及如何回應背景的細節；在外部，建築與其美麗的自然環境形成對比，似乎是在沒有改變或影響基地的情況下而出現的，其線條次序與自然的有機形式形成對比。

Antony Radford, Verdy Kwee and Samuel Murphy.

30

鮑伊德藝術教育中心（Arthur and Yvonne Boyd Education Centre）| 1996–99
穆卡特、勒文與拉爾克建築師（Murcutt Lewin Lark）
澳洲，新南威爾斯州，瑞沃德爾（Riversdale, New South Wales, Australia）

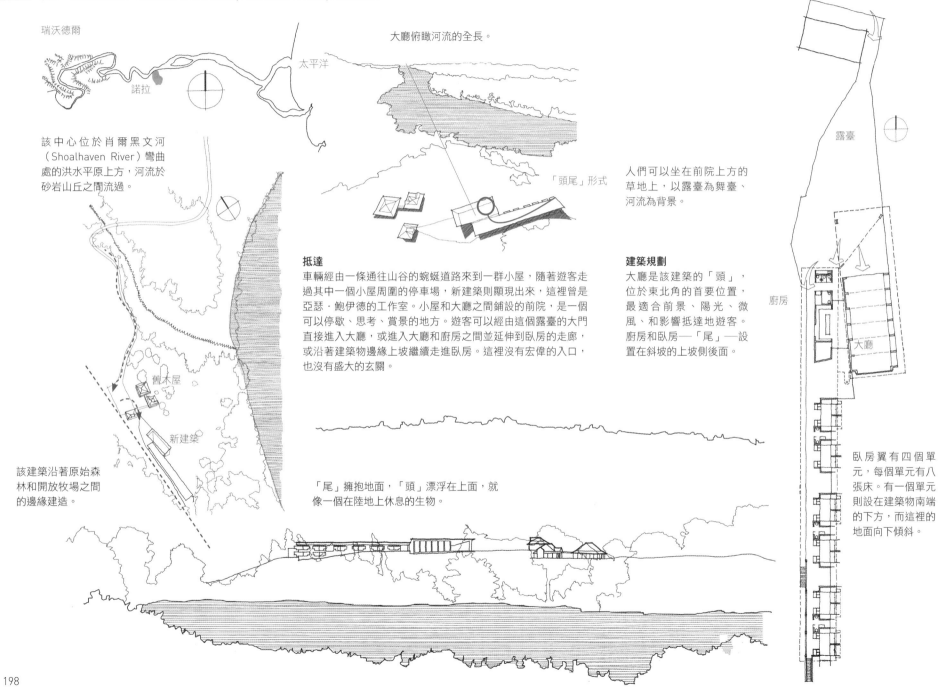

瑞沃德爾

諾拉

太平洋

大廳俯瞰河流的全長。

「頭尾」形式

該中心位於肖爾黑文河（Shoalhaven River）彎曲處的洪水平原上方，河流於砂岩山丘之間流過。

人們可以坐在前院上方的草地上，以露臺為舞臺、河流為背景。

露臺

廚房

舊木屋

新建築

該建築沿著原始森林和開放牧場之間的邊緣建造。

抵達

車輛經由一條通往山谷的蜿蜒道路來到一群小屋，隨著遊客走過其中一個小屋周圍的停車場，新建築則顯現出來，這裡曾是亞瑟·鮑伊德的工作室。小屋和大廳之間鋪設的前院，是一個可以停歇、思考、賞景的地方。遊客可以經由這個露臺的大門直接進入大廳，或進入大廳和廚房之間並延伸到臥房的走廊，或沿著建築物邊緣上坡繼續走進臥房。這裡沒有宏偉的入口，也沒有盛大的玄關。

建築規劃

大廳是該建築的「頭」，位於東北角的首要位置，最適合前景、陽光、微風、和影響抵達地遊客。廚房和臥房──「尾」──設置在斜坡的上坡側後面。

大廳

「尾」擁抱地面，「頭」漂浮在上面，就像一個在陸地上休息的生物。

臥房翼有四個單元，每個單元有八張床。有一個單元則設在建築物南端的下方，而這裡的地面向下傾斜。

大廳

大廳可作為工作場所和工作室、容納八十人的餐廳，偶爾也可作為劇院或音樂廳以供更多人使用。前院上方的傾斜天花板將北風和東北風吹向主入口門，進入大廳和廚房之間走廊空間變寬，增強了建築物深處的自然通風，因為這裡較難有交叉通風。

　雨水從大廳和廚房屋頂集結並儲存在地下室水槽中。排水溝超出建築物的造型，以大型漏斗和雨水管結尾。一個是陽臺旁邊的保全，另一個是頭（大廳）與尾（臥房）成角度的鉸接點。建築設計的造型美感與其功能性運作共生。

像眉毛般的遮陽板環繞著屋頂的北側和東側邊緣。

在堅硬的表面中，門把的皮革裝飾觸感柔軟。

通風口位於大廳兩端的角落。　呼應外部環境的小開窗。

雨水管似乎是大廳區和臥房／服務區之間的鉸接點。

混凝土柱止於天花板下方一小段，再以鋼片連接到屋頂結構。

大廳的柱子和橫樑形成一個網格的景觀視野。

瑞沃德爾山

肖爾黑文河

由外向內看：屏幕和門打開時，顯現整個內部空間。

由內向外看：光線和視野都經由木製百葉板屏幕過濾。使用百葉板是基於聲學原因，且可以容易拆下清潔。

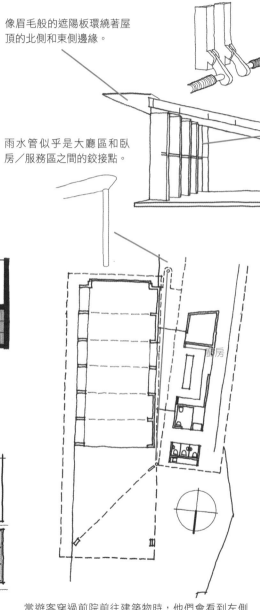

廚房

當遊客穿過前院前往建築物時，他們會看到左側是通向主廳的莊嚴入口，右側則是水槽和排水板，這樣的對比既驚人又美麗。

結構網格顯現於柱子、門豎框、地板圖案和天花板。

在記憶和照片裡，大廳及前院代表宏偉的寺廟和廣場；而在這裡所呈現出來的，會令人想到一個帳棚及其延伸的雨棚。

30

鮑伊德藝術教育中心（Arthur and Yvonne Boyd Education Centre）| 1996-99
穆卡特、勒文與拉爾克建築師（Murcutt Lewin Lark）
澳洲，新南威爾斯州，瑞沃德爾（Riversdale, New South Wales, Australia）

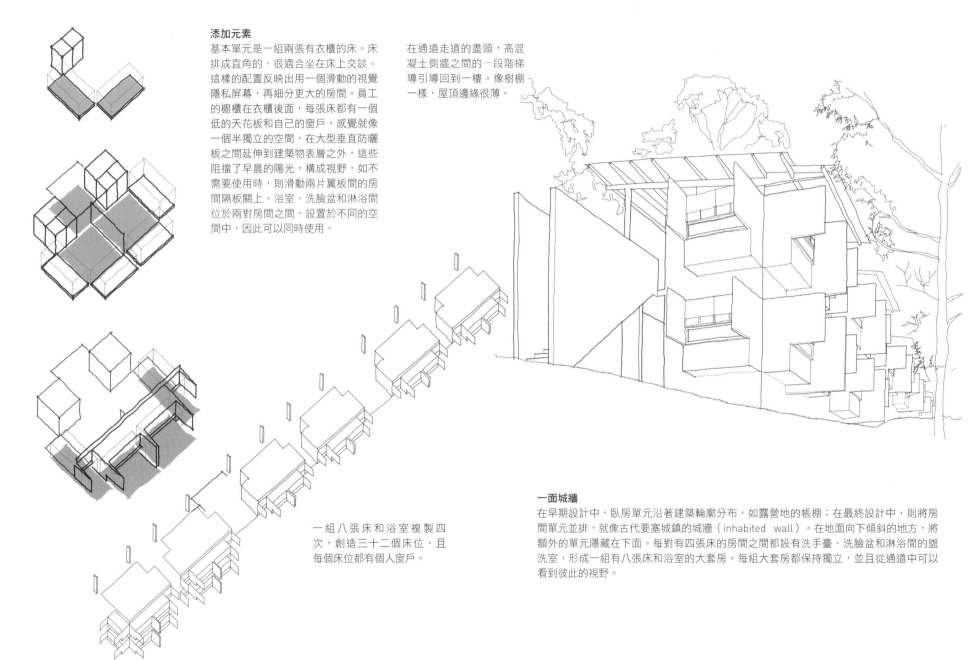

添加元素

基本單元是一組兩張有衣櫃的床。床排成直角的，很適合坐在床上交談。這樣的配置反映出用一個滑動的視覺隱私屏幕，再細分更大的房間。員工的櫥櫃在衣櫃後面，每張床都有一個低的天花板和自己的窗戶，感覺就像一個半獨立的空間，在大型垂直防曬板之間延伸到建築物表層之外，這些阻擋了早晨的陽光，構成視野，如不需要使用時，則滑動兩片翼板間的房間隔板關上。浴室、洗臉盆和淋浴間位於兩對房間之間，設置於不同的空間中，因此可以同時使用。

在通道走道的盡頭，高混凝土側牆之間的一段階梯導引導回到一樓。像樹棚一樣，屋頂邊緣很薄。

一組八張床和浴室複製四次，創造三十二個床位，且每個床位都有個人窗戶。

一面城牆

在早期設計中，臥房單元沿著建築輪廓分布，如露營地的帳棚；在最終設計中，則將房間單元並排，就像古代要塞城鎮的城牆（inhabited wall）。在地面向下傾斜的地方，將額外的單元隱藏在下面。每對有四張床的房間之間都設有洗手臺、洗臉盆和淋浴間的盥洗室，形成一組有八張床和浴室的大套房。每組大套房都保持獨立，並且從通道中可以看到彼此的視野。

鮑伊德藝術教育中心（Arthur and Yvonne Boyd Education Centre）| 1996–99
穆卡特、勒文與拉爾克建築師（Murcutt Lewin Lark）
澳洲，新南威爾斯州，瑞沃德爾（Riversdale, New South Wales, Australia）

30

臥房作為櫥櫃帳棚

許多手指寬的木條在臥房入口處形成低天花板，因此房間本身在隔間床之間看起來很高。這些纖細而精美的木條使人聯想到建築物上方優雅的尤加利樹。滑開隔板並開啟百葉窗，將改變空間的特性，在沒有百葉窗或窗簾（早晨太陽叫醒睡眠者）的情況下，視野將永遠存在。

隔間床、門和櫥櫃上面的固定玻璃封閉了房間，同時讓屋頂看起來像漂浮在空間上方。

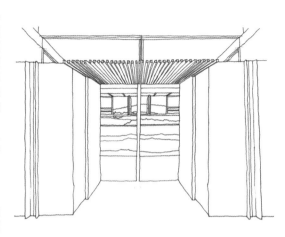

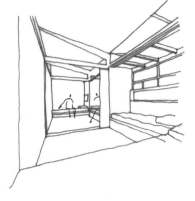

除臥房裡面外，傾斜屋頂的結構是暴露的，臥房則用膠合板天花板覆蓋隔熱。

在臥房裡，每個隔間床都設有空間區域。

床有自己的窗戶和視野。

多種方式可以打開窗戶，以改變通風和採光。每種打開方式都形成不同視野，並創造出光與暗的圖案。

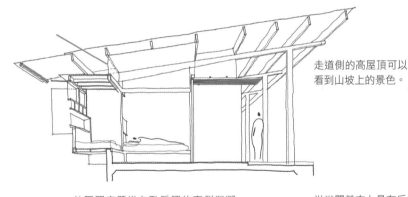

外隔間床懸掛在臥房翼的東側混凝土牆之外。

屋頂的大葉片迎接東北風，阻擋早晨的陽光，並將早晨光線反射回臥房。臥房天花板是隔熱的，沒有內建的暖氣或空調，可以在冬天時涼爽─猶如在帳棚裡面。

走道側的高屋頂可以看到山坡上的景色。

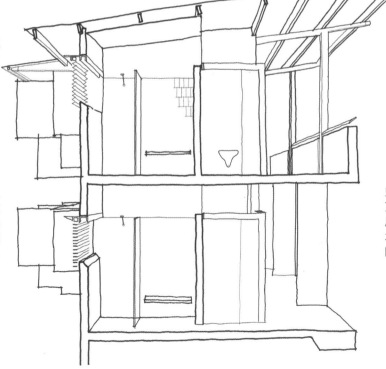

淋浴間基本上是在戶外的陽臺下（沒有玻璃），但個人可根據隱私和景觀之間的選擇來調整木百葉簾（timber Venetian blinds）。

盥洗室的牆壁並無連接到屋頂，上方的天花板是部分通風的。在走道一側，隔牆為木條之間的玻璃蓋板，使空間既通風又明亮。

建築形式（不按規模）
全部位於澳洲新南威爾斯州。

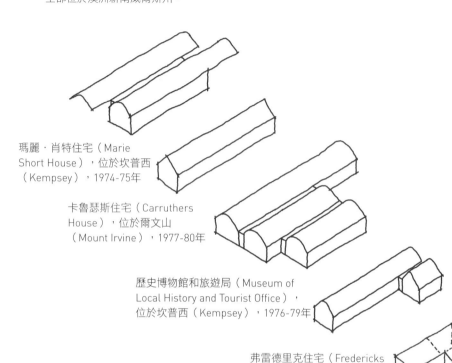

瑪麗·肖特住宅（Marie Short House），位於坎普西（Kempsey），1974-75年

卡魯瑟斯住宅（Carruthers House），位於爾文山（Mount Irvine），1977-80年

歷史博物館和旅遊局（Museum of Local History and Tourist Office），位於坎普西（Kempsey），1976-79年

弗雷德里克住宅（Fredericks House），位於詹伯茹（Jamberoo），1981-82年

麥戈住宅（Meagher House），位於鮑勒爾（Bowral），1988-92年

辛普森-李住宅（Simpson-Lee House），位於威爾遜山（Mount Wilson），1988-94年

弗萊切·佩奇住宅（Fletcher-Page House），位於袋鼠谷（Kangaroo Valley），1996-98年

鮑伊德藝術教育中心（Arthur and Yvonne Boyd Education），1996-99年

大廳內傾斜屋頂的斜切面，有助於建築朝向北方面對抵達的遊客。

穆卡特強調鮑伊德藝術教育中心是他與勒文和拉爾克合作下的產物，這三位建築師都為其設計做出了貢獻。穆卡特是三人中最著名的，擁有最多的建築作品，就如他的許多房子一樣，該中心有一個多用途空間的「大廳」（吃東西、工作、休息），有寬闊的開放空間和其他較小的空間。

建築物造型外部的土地似乎沒有受到影響，對動植物的影響很小，也不會主導預先存在的環境。該建築顯然是一個人類的人造建物，而景觀同樣顯然是「自然的」，兩者都維持其完整性。

穆卡特的許多建築都採用線性、單室深度規劃。若平面不能再變長，只需要將它簡單地加倍，成為兩個或更多的平行形式，並用寬闊的排水溝覆蓋它們之間的空間。陽臺（veranda）是傳統澳洲建築的一個特色部分，許多穆卡特建築都有各式各樣的陽臺，依據室內／室外的不明確性，內部和外部材料和飾面通常是相同的。

徑直的形式構圖（如長形平面）、無遮蔽的結構和可見的接合點，使建築物結構清晰呈現。這些被視為「組裝建築」，即分離組件的一致性組合，但仍維持獨立與可界定的。主要結構／子結構／表層所呈現出的清晰層次，揭露了建築物是如何建造的。

鮑伊德藝術教育中心（Arthur and Yvonne Boyd Education Centre）| 1996-99
穆卡特、勒文與拉爾克建築師（Murcutt Lewin Lark）
澳洲，新南威爾斯州，瑞沃德爾（Riversdale, New South Wales, Australia）

30

「輕輕地碰觸地球」

穆卡特引用澳洲土著（Australian Aboriginal）的忠告「輕輕地碰觸地球（touch the earth lightly）」，這是對人類活動造成環境破壞最小化的渴望，也是對世界的一種關聯性凝聚力，而不是關於風格的陳述。雖然許多穆卡特的早期房屋都是用框架式木地板架於地面上（字面上的意思是「輕輕地碰觸地球」），但其他房屋則座落在地面上的混凝土板，甚至用地下室切入地面下。在他近期的案例中，在較溫暖的氣候下使用高架地板，在較冷的氣候中則與地面接觸，並在建構中結合更多的受熱面，鮑伊德藝術教育中心即擁有這種受熱面。在所有的這些情況下，建築物造型邊緣的地面形式似乎沒有被改變。

設計語言與材料和建構技術緊密結合，簡化連接和細節以實現清晰的極簡主義（minimalism），使元素之間的區別更加明顯，包括重量級（同質的、堅固的、明顯強烈的）和輕量級（薄的、羽毛般的、明顯易碎的）之間的對比。在開口處，具有不同功能的若干層（例如百葉板、防蟲屏幕和玻璃）經常調節室內和室外之間的邊緣。

Berlin

GERMANY

31

| **柏林猶太博物館** | 丹尼爾·利比斯金建築師 | 德國，柏林 |

1988年柏林猶太博物館的建築競圖，旨在開發額外的展覽和儲藏區域，以擴展18世紀巴洛克式（Baroque）舊法院大樓（Kollegienhaus）的現有博物館設施。丹尼爾·利比斯金的設計並不僅將其解釋為現有結構的延伸，而且還利用這個機會與舊的結構進行對話，突顯出柏林城市的物質歷史與其無形的猶太歷史之間的矛盾關係。該設計使用了一個索引指標（indexical signs）系統──透過一種表示事件和經歷的形體印記語言，來探索與過去的關係──使這種抹去行為再次出現。

其他方面的實體和光線則用來引起遊客的情緒反應，以幫助他們瞭解猶太人的痛苦和遭遇，從而產生更有凝聚性的整體體驗。

Amit Srivastava, Rowan Barbary, Ben McPherson, Manalle Abiad and Alix Dunbar

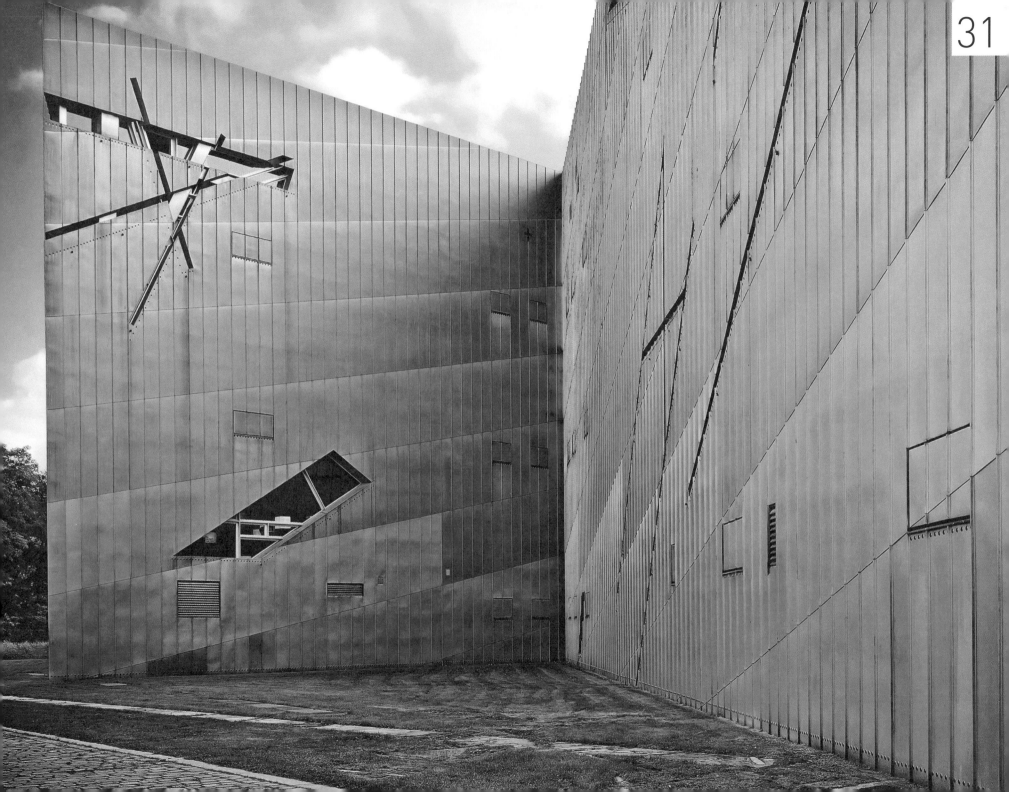

對都市涵構之回應

舊法院大樓（Kollegienhaus）是一座十八世紀的巴洛克式建築，而猶太博物館的新建築則是法院原始博物館設施的增建部分，這是對即時和擴展歷史結構的回應。新建築的形式和實體，與現有博物館的歷史形式形成明顯對比，且一開始看起來是沒有凝聚力的。然而，該設計探索了與過去不同的、更加矛盾的關係，而非嘗試更簡單的視覺和諧，雖然現在具有一個獨特的風貌，但卻深深地仰賴著過去。

直線形式和斜切面與舊法院大樓形成明顯對比。

這種與過去的矛盾關係，首先透過新舊之間的一種模糊但卻重要的物理聯繫來探索。猶太博物館的街道立面的處理，與舊法院大樓分開的結構清晰可見，但這座強大的堡壘式建築卻沒有明顯的入口，遊客必須從古老的舊法院大樓結構裡的地下室樓梯通道進入新建築物。這條通往「新」建築的通道實際上是嵌入在「舊」建築的深處，樓梯井通道穿過現有結構的所有樓層，使「新」與「舊」的關係更加強化。

在這新舊建築的對話中具有充分的意義。新建築的複雜平面被視為一種「期待」形式，與舊建築中城市網格的「一般」形式共存，以揭露城市的「隱形矩陣」。

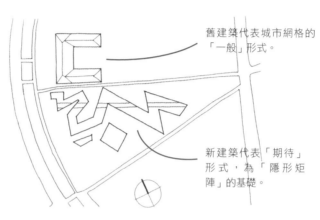

舊建築代表城市網格的「一般」形式。

新建築代表「期待」形式，為「隱形矩陣」的基礎。

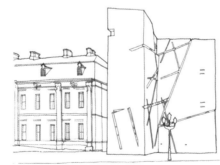

遊客必須下降到「舊」建築的地下室，穿過神秘的地下坡道和階梯慢慢往上走，到達新的展覽空間。

對猶太歷史的回應

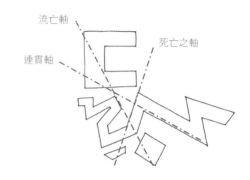

流亡軸

死亡之軸

連貫軸

藉由導入三個軸的概念——連貫軸（Continuity）、死亡之軸（Holocaust）、流亡軸（Exile），來探索與隱藏猶太人過去的概念關係，重現德國猶太人的經歷。這三個線性軸分別引出三大設計元素：展覽空間、浩劫塔（Holocaust Tower）和流亡之院（Garden of Exile）。

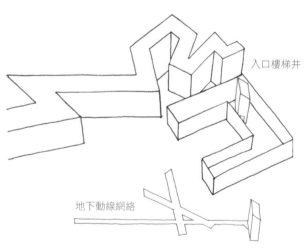

入口樓梯井

地下動線網絡

與舊建築的物理聯繫、涉及柏林猶太人過去的三個軸，這兩個獨立概念匯集在建築物入口和動線路徑的組織中，形成地下動線網絡，以連接設計的各種元素。

新建築堡壘般的結構與舊法院大樓形成對比，遊客必須經由法院的歷史結構才能進入，加強了新建築與「舊」和城市過去的聯繫。

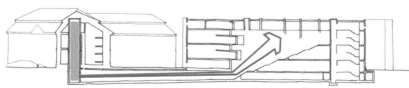

以這種結構形式來表達猶太人的過去有許多爭議。一方面，曲折的平面造型美感，被議論為猶太教象徵性標記的一種文字拆解—即大衛之星（Star of David）—為發展建築整體形式的技術。

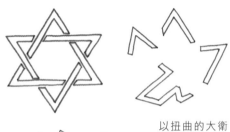

以扭曲的大衛之星作為立面造型象徵形式的一種重要象徵與隱喻。

另一方面，則將其與酷刑景觀作一關聯性比較，如1968年麥可·海澤（Michael Heizer）於美國內華達州（Nevada）的「裂谷（Rift）」作品（下圖），是1960年代的大型地景藝術案例之一。

繪製糾纏的歷史

連續卻扭曲的柏林歷史，與平直卻斷裂的猶太人受難經歷，被建築師以抽象的手法糾纏在一起。

將空隙（void）結合到建築形式中，使這兩條歷史線含括在內。

建築設計除了提及猶太象徵主義或酷刑的標誌性藝術表現，也探索了對歷史本質、和人類與過去關係更哲學的理解。猶太人在柏林經歷的不存在歷史，被視為與柏林本身的實質歷史糾纏在一起，設計試圖透過揭露彼此的痕跡，來讓人體驗這種不存在感。由此產生的圖像，是一張具有凝聚力的柏林歷史圖片，而不存在則解釋了另一個平行時間軸的存在。

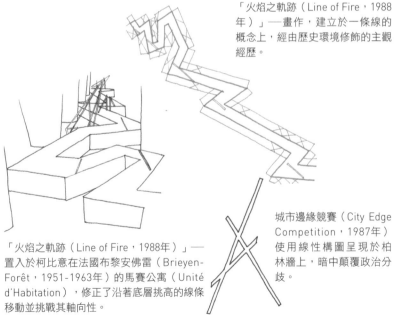

「火焰之軌跡（Line of Fire，1988年）」—畫作，建立於一條線的概念上，經由歷史環境修飾的主觀經歷。

「火焰之軌跡（Line of Fire，1988年）」—置入於柯比意在法國布黎安佛雷（Brieyen-Forêt，1951-1963年）的馬賽公寓（Unité d'Habitation），修正了沿著底層挑高的線條移動並挑戰其軸向性。

城市邊緣競賽（City Edge Competition，1987年）使用線性構圖呈現於柏林牆上，暗中顛覆政治分歧。

利比斯金先前在他的「微巨（Micromegas）」畫作（1979年）及其後的幾部作品中，探討了以線條來描繪時間的本質，似乎經過歷史環境修飾。但在這裡，畫作並不作為一個「符號」—一種代表其他東西的工具—而是作為事件或經歷的「痕跡」。

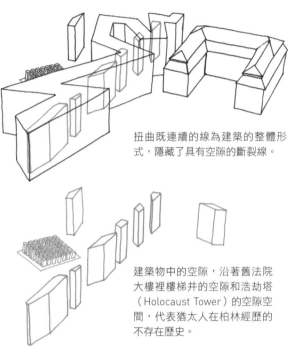

扭曲既連續的線為建築的整體形式，隱藏了具有空隙的斷裂線。

建築物中的空隙，沿著舊法院大樓裡樓梯井的空隙和浩劫塔（Holocaust Tower）的空隙空間，代表猶太人在柏林經歷的不存在歷史。

在這建築形式中，以可用的空間和不可用的空隙兩種空間元素來發展圖說。雖然可用的空間保持了柏林實質存在的連續性，但不可用的空隙表示猶太人過去看似不存在但卻又無可否認的經歷。將猶太人於柏林的不存在經歷覆蓋在三條軸線上，分別定義猶太人的特定經歷。

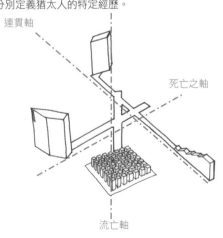

連貫軸

死亡之軸

流亡軸

31 柏林猶太博物館（Jewish Museum Berlin）| 1988–99
丹尼爾·利比斯金（Daniel Libeskind）建築師
德國，柏林（Berlin, Germany）

遊客體驗

以圖解方式來探索猶太人的遭遇及其與柏林的歷史關係，透過一系列的建築結構體驗，和不斷地挑戰激發遊客，能更加明顯呈現；即經由過一系列的建築操弄（包括動線、材料和光線）以及微妙調製的地面，來激發遊客的情緒反應。

　體驗之旅始於舊法院大樓的入口，遊客必須下降到昏暗的地下通道，進入新建築迷宮般的內部；其餘的旅程圍繞著設計的三個主要元素，即展覽空間、浩劫塔和流亡之院，於地下網絡分別形成三個軸的終點。

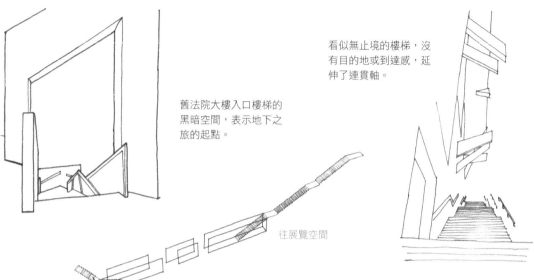

舊法院大樓入口樓梯的黑暗空間，表示地下之旅的起點。

看似無止境的樓梯，沒有目的地或到達感，延伸了連貫軸。

往展覽空間

連貫軸帶領遊客進入展覽空間，但遊客必須先登上一段長樓梯前往頂層才能到達。看似無窮盡的樓梯形成一條狹窄的通道，穿過樓梯井的相交空間，表示連續性中的困難和固有的掙扎。

連貫軸

流亡軸

流亡之院

死亡之軸

地下通道的交匯處，促使遊客選擇一條沒有指示目的地或前方為何處的路徑。

設計運用物質性和光線的力量，來提取遊客的情緒反應，這可能有助於他們認同將博物館作為猶太人的痛苦和遭遇之紀念館，尤其在浩劫塔中的體驗最為強烈，那裡有一小片光線穿透寒冷、黑暗的混凝土室內，代表著從折磨的生存中逃離到來世的可能性。

浩劫塔

浩劫塔頂部的小縫隙作為一絲光源。

流亡之院

內部展覽空間由牆壁上的一系列縫隙照亮，延續了於立面「刻痕」的形式，應用於室內空間。

立面為索引圖

建築表面的刻痕是柏林猶太人和德國遺產的索引標誌。

空隙於混凝土表面鑄型，外層用鋅包覆。

建築外層持續運用繪圖（mapping），將建築形式與柏林的猶太人和德國遺產連結，即立面開發成線性網絡，表示與具有影響力的猶太和德國形體聯繫。依循利比斯金以線條作為時間和空間的索引標記（indexical markers）經驗，將這些線條的「痕跡」記錄於建築外層的刻痕中。這些刻痕在鋼筋混凝土表層中以空隙鑄型，窗戶從具功能性的光源，轉變為歷史環境的索引標記。這種與柏林輝煌歷史的聯繫，也在選擇用鋅包覆的外層中得以延伸，鋅是過去的建材。隨著時間推移，鋅將改變其材料特性，並增添建築形式的敘事潛力。

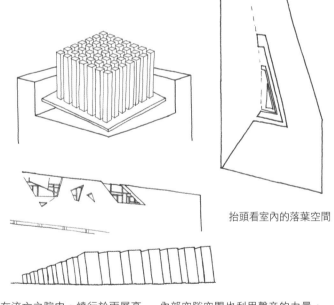

抬頭看室內的落葉空間

流亡之院是另一種遭遇的體驗，遊客被帶往一個戶外空間，在傾斜地面上四十九根有植栽的混凝土柱周圍繞行，透過受限制的、迷失方向的空間體驗，使逃往有自由空氣與樹木的希望破滅，這個空間沒有出口，迫使遊客返回主樓。流亡之院讓遊客體驗流亡中固有的監禁感，其中逃避的概念是一種幻覺，藉由與歷史和現實分離，定義出遊客的位置和存在感，使他們感受監禁。

在流亡之院中，繞行於兩層高的植栽混凝土柱與傾斜的地面周圍，是一種強烈的迷失方向體驗。

內部空隙空間也利用聲音的力量，來創造類似不舒服的體驗。遊客於落葉空間（Void of Fallen Leaves）中踏過一片片鋼臉的聲音，意味著重現人類受折磨而哭泣的感覺。

浩劫塔和流亡之院所展現的混凝土形式，與鍍鋅的背景形成對比。

Milwaukee

U.S.A.

<div style="writing-mode: vertical">

Quadracci Pavilion | 1994–2001
Santiago Calatrava
Milwaukee, Wisconsin, USA

</div>

32

| **誇德拉奇藝術中心** | 聖地亞哥・卡拉特拉瓦建築師事務所 | 美國，威斯康辛州，密爾瓦基 |

誇德拉奇藝術中心為密西根湖（Lake Michigan）西岸的密爾瓦基美術館（Milwaukee Art Museum）新展館，為大型而內斂的博物館建築提供特性。藝術中心位於城市和湖岸之間，毗鄰埃羅・沙里寧（Eero Saarinen，1957年）設計的戰爭紀念館（War Memorial Center）重要建築，以高度雕塑的形式回應其物理和氣候環境。

　藝術中心是西班牙建築師兼工程師聖地亞哥・卡拉特拉瓦在美國的第一座建築作品，展現出他的設計能力，以創新工程製作富有表現力的建築。他融合了大自然與建築先例的見解，一個巨大的可調式遮陽板（brise-soleil）因應太陽和風而展開和閉合，其翅膀般結構表示飛翔，並增添建築的視覺張力。

Selen Morkoç, Paul Anson Kassebaum and Xi Li

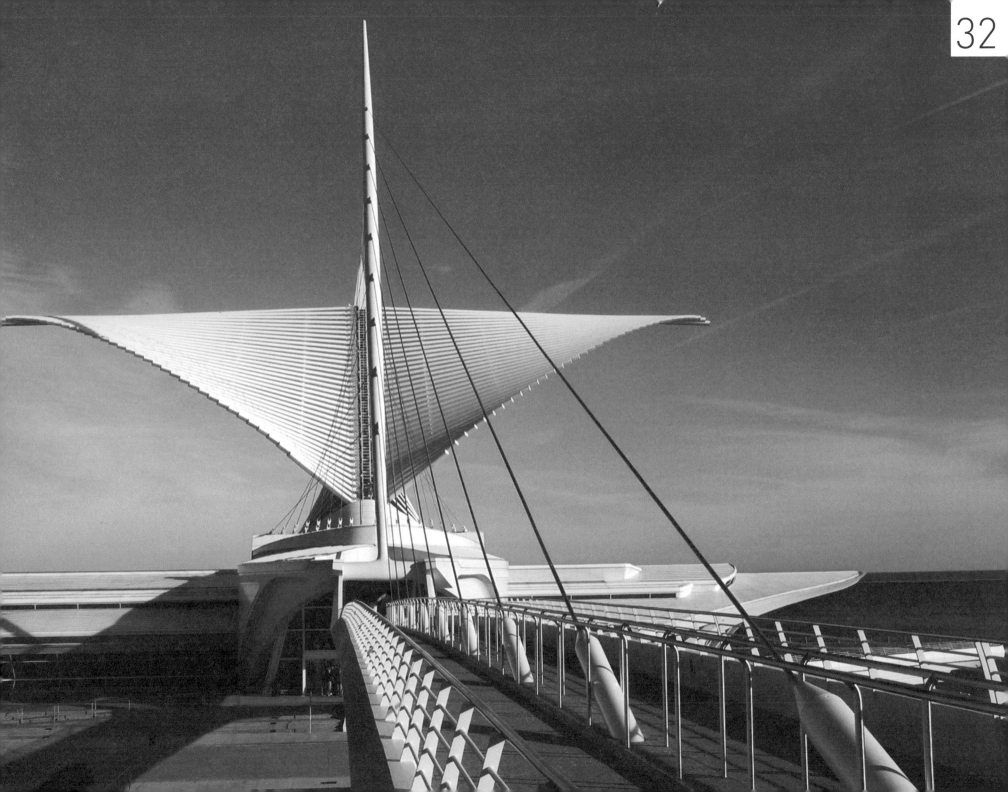

涵構

主要建築
1. 誇德拉奇藝術中心
2. 戰爭紀念館
3. 密爾瓦基美術館
4. 雷曼人行橋（Reiman Pedestrian Bridge）

誇德拉奇藝術中心是密爾瓦基美術館的一部分，位於密西根湖西岸。藝術中心以多種方式回應其背景，包括湖上的帆船、天氣、飛翔中的鳥類、地形，以及埃羅·沙里寧設計的戰爭紀念館。

　　戰爭紀念館的混凝土質量位於基地附近，保留了湖泊和周圍公園的景觀，是一個重要的設計目標。

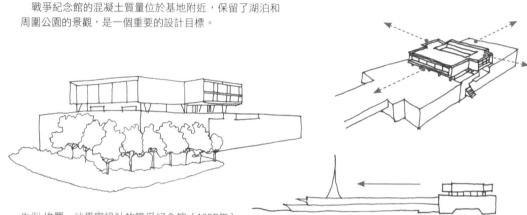

先例 埃羅·沙里寧設計的戰爭紀念館（1957年）

藝術中心的主要窗口朝南和朝東，使太陽能和自然光進入，並遮蔽直射陽光以避免內部藝術品反光（reflection）刺眼。

藝術中心位於東密西根街（East Michigan Street）的盡頭，其形式與環繞於周圍的高層商業建築形成明顯對比，連接一條細長的人行橋（亦由卡拉特拉瓦設計）跨越北林肯紀念大道（North Lincoln Memorial Drive），將城市連接到海岸線。從湖面看，藝術中心以動態的三角形和亮白翅膀的遮陽板（brise soliell），從鄰近建物中脫穎而出。

基地平面

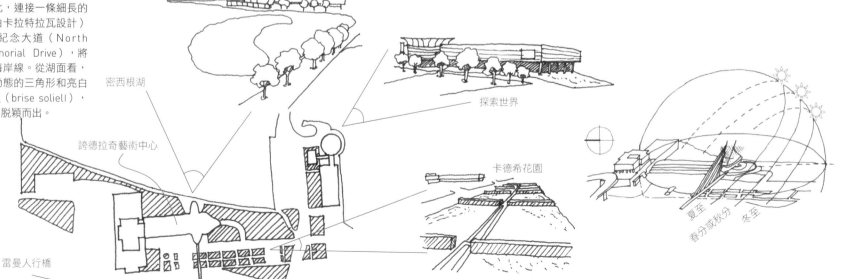

誇德拉奇藝術中心（Quadracci Pavilion）| 1994-2001
聖地亞哥‧卡拉特拉瓦（Santiago Calatrava）建築師事務所
美國，威斯康辛州，密爾瓦基（Milwaukee, Wisconsin, USA）

32

有機先例
卡拉特拉瓦的雷曼人行橋，以人體作為鋼索系統內力研究之靈感來源。

動物翅膀與動態功能激發了卡拉特拉瓦的遮陽板概念。

遮陽板

閉合

半展開

展開

大自然是卡拉特拉瓦設計靈感的來源，翅膀是他作品中反覆出現的主題之一。
藝術中心的標誌性遮陽板成為一個動態防曬板，既是象徵性元素，也是控制光
線程度的功能性元素，同時賦予藝術中心獨特的外觀。遮陽板係依據天氣情況
和特殊活動進行調整。

建築先例

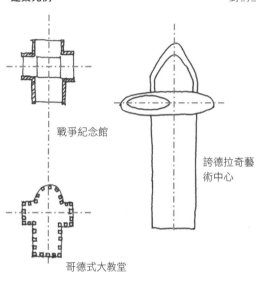

戰爭紀念館

誇德拉奇藝術中心

哥德式大教堂

誇德拉奇藝術中心可以被解讀為對哥德式大
教堂後現代（postmodern）的重新詮釋。
平面布局是對稱的，結構為飛行狀拱壁和肋
骨狀拱頂，這些結構元素創造陰影圖案，強
化了內部的視覺體驗。

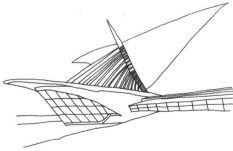

對稱性（symmetry）和軸向平面

哥德式大教堂

Quadracci Pavilion

 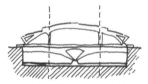

哥德式大教堂的中殿剖面

剖面顯示展覽空間和地下停車場

古典圓頂結構

翱翔風大廳（Windhover Hall）的鋼與玻璃結構（藝術中心主體）

抬頭看哥德式大教堂的半圓形後殿室內

翱翔風大廳室內

結構凝聚力

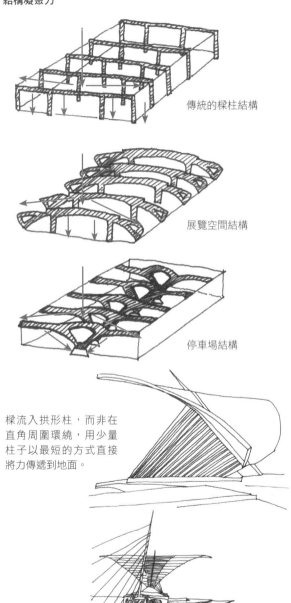

傳統的樑柱結構

展覽空間結構

停車場結構

樑流入拱形柱，而非在直角周圍環繞，用少量柱子以最短的方式直接將力傳遞到地面。

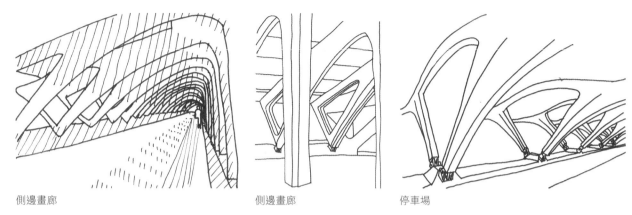

側邊畫廊

側邊畫廊

停車場

東西兩側的畫廊空間由一系列預鑄混凝土元素支撐，除了具有結構功能外，還具有視覺衝擊，分隔支撐物之間的空間。停車場區域也有類似的柱子，在大空間內劃分出較小的空間。

結構細節

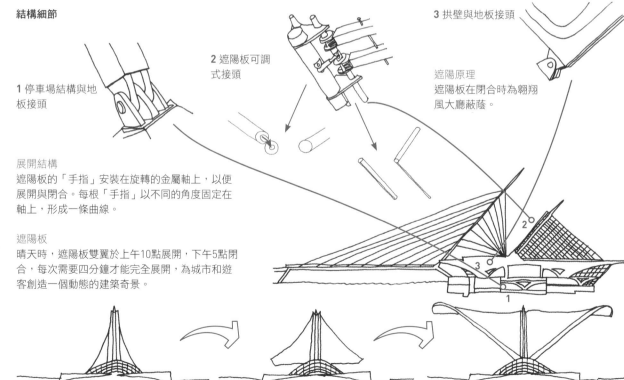

1 停車場結構與地板接頭

2 遮陽板可調式接頭

3 拱壁與地板接頭

遮陽原理
遮陽板在閉合時為翱翔風大廳蔽蔭。

展開結構
遮陽板的「手指」安裝在旋轉的金屬軸上，以便展開與閉合。每根「手指」以不同的角度固定在軸上，形成一條曲線。

遮陽板
晴天時，遮陽板雙翼於上午10點展開，下午5點閉合，每次需要四分鐘才能完全展開，為城市和遊客創造一個動態的建築奇景。

誇德拉奇藝術中心（Quadracci Pavilion）｜1994–2001
聖地亞哥・卡拉特拉瓦（Santiago Calatrava）建築師事務所
美國，威斯康辛州，密爾瓦基（Milwaukee, Wisconsin, USA）

32

設計先例

誇德拉奇藝術中心與卡拉特拉瓦的其他作品有相似之處，人行橋採用類似於他於西班牙塞維利亞（Seville）的阿拉米羅大橋（Alamillo Bridge，1992年）之平衡理念，而玻璃立面則讓人聯想到他於法國里昂聖埃克絮佩里機場（Lyon-Saint Exupéry Airport）的火車站（1994年）。

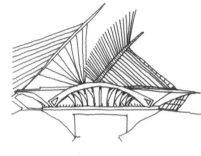

平面布局

1 畫廊沿南北軸具有對稱線，側邊的畫廊可以看到密西根湖景色，使人流連忘返。

2 翱翔風大廳是藝術中心的主體，有一個非常高的天花板，當遮陽板展開時使室內充滿光線。藝術中心南側的花園空間設有一個戶外平臺，平臺下方則為停車場入口。

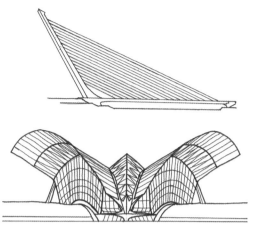

展演廳和禮品店

畫廊

入口

接待處

戶外平臺

臨近

藝術中心的三角形式與遮陽板明亮的白翼成為地標，也是城市環境與海岸線之間的視覺聯繫。

重複 當人們沿著畫廊看時，儘管空間之間沒有實體牆，但是露出的支撐結構，使人感覺巨大空間被分割。

戰爭紀念館

密西根湖

人行橋

遮陽板

停車場入口

結構框景 利用垂直水平的玻璃分割線條，不但引入室外景緻，讓室內空間有一視覺焦點，更利用縱向的視覺延伸，把建築結構的框架系統作為室內造型一部分，強化了開窗部分的框景效果。

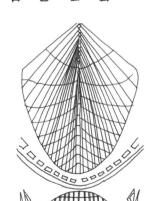

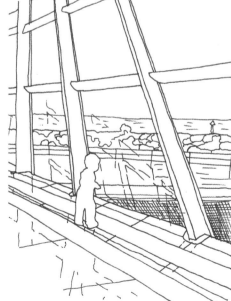

32

誇德拉奇藝術中心（Quadracci Pavilion）｜1994−2001
聖地亞哥．卡拉特拉瓦（Santiago Calatrava）建築師事務所
美國，威斯康辛州，密爾瓦基（Milwaukee, Wisconsin, USA）

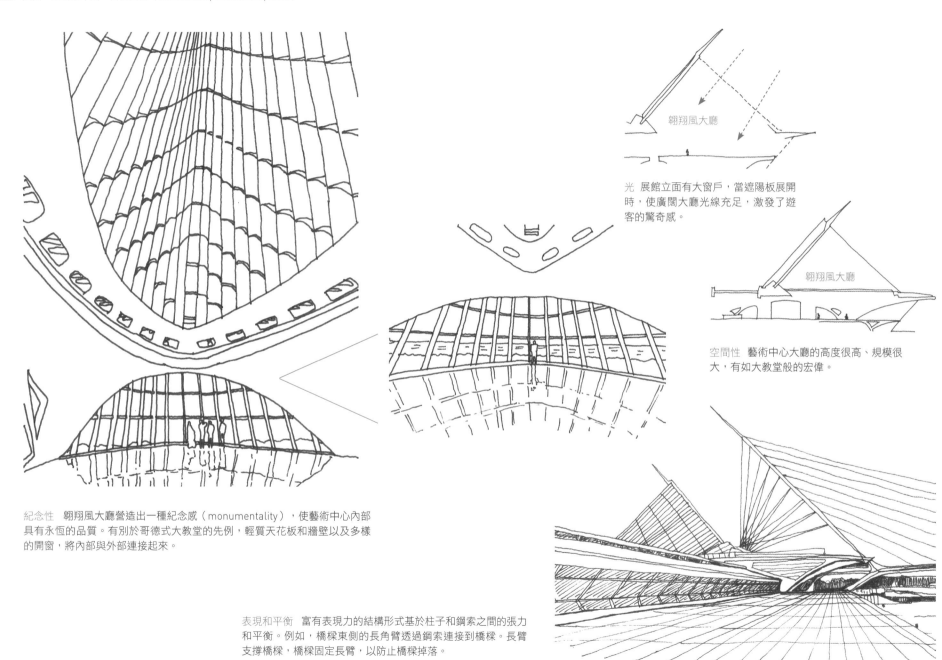

翱翔風大廳

光 展館立面有大窗戶，當遮陽板展開
時，使廣闊大廳光線充足，激發了遊
客的驚奇感。

翱翔風大廳

空間性 藝術中心大廳的高度很高、規模很
大，有如大教堂般的宏偉。

紀念性 翱翔風大廳營造出一種紀念感（monumentality），使藝術中心內部
具有永恆的品質。有別於哥德式大教堂的先例，輕質天花板和牆壁以及多樣
的開窗，將內部與外部連接起來。

表現和平衡 富有表現力的結構形式基於柱子和鋼索之間的張力
和平衡。例如，橋樑東側的長角臂透過鋼索連接到橋樑。長臂
支撐橋樑，橋樑固定長臂，以防止橋樑掉落。

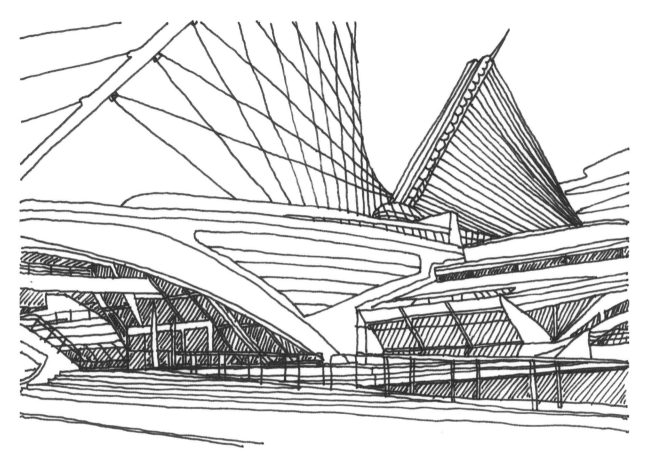

質量和光線　結構與室內由質量和光線連接，以提升展覽空間的體驗品質。於室內，全天的光影（light and shadow）變化提醒遊客時間流逝；於室外，雕塑般的外觀成為城市地標，吸引遊客從多個角度透視欣賞。

Ayvacik

TURKEY

33

| **B2住宅** | 漢・圖莫塔金建築師 | 土耳其，艾瓦哲克，布由克湖山 |

B2住宅由土耳其建築師漢・圖莫塔金設計，位於土耳其西部艾瓦哲克附近、靠近布由克湖山（Büyükhüsun）村莊的東南邊界，距離伊斯坦堡（Istanbul）約兩小時車程，為兩個兄弟的週末度假別墅。

　這棟別墅將現代與當地環境融為一體，詮釋了重要的區域主義，在形式、規模和空間組織方面，具有功能性和極簡主義（minimalist）。雖然在建材選擇上以當地典型的鄉土房屋為例，但別墅的形式、紋理和選址都是現代的表現。B2住宅位於村莊附近的一座小山上，村莊有四分之三的景色給人的印象是景觀中的巨作，與其低調的規模形成明顯對比。

Matthew Rundell, Selen Morkoç and Alan L. Cooper

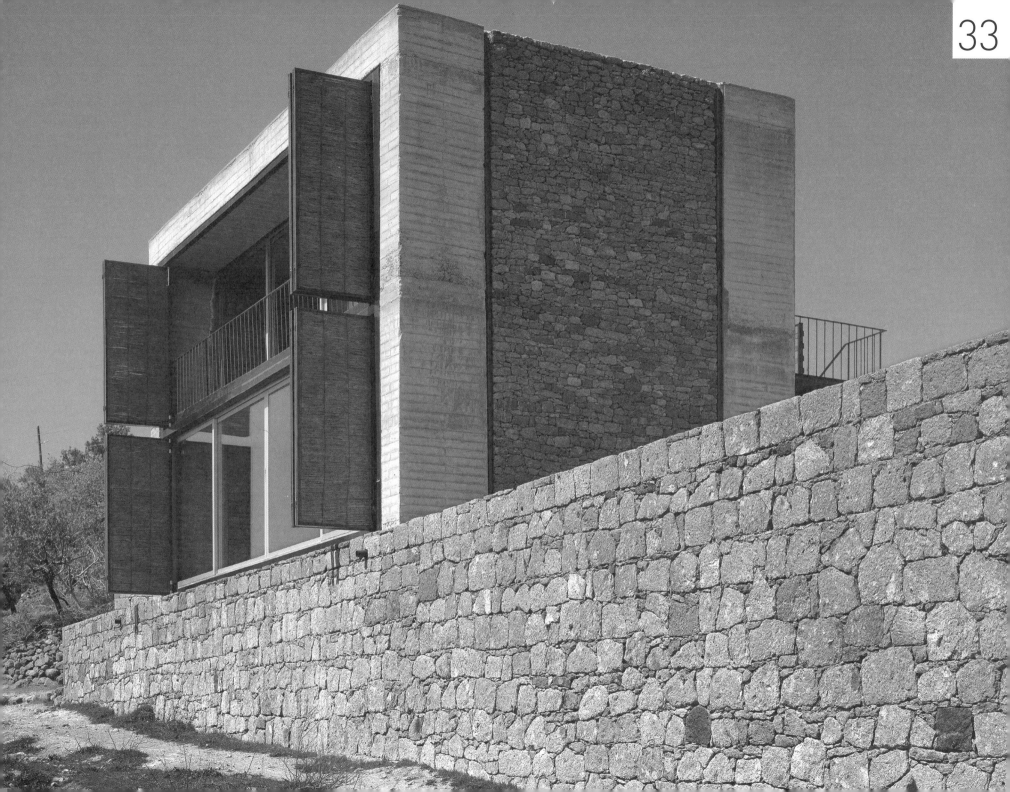

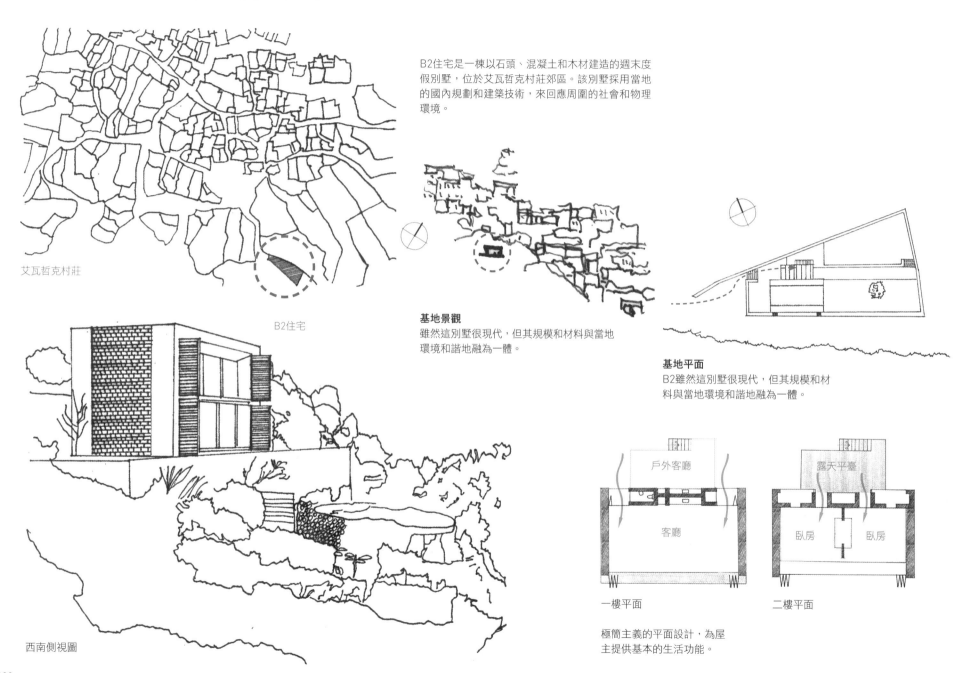

艾瓦哲克村莊

B2住宅是一棟以石頭、混凝土和木材建造的週末度假別墅，位於艾瓦哲克村莊郊區。該別墅採用當地的國內規劃和建築技術，來回應周圍的社會和物理環境。

B2住宅

基地景觀
雖然這別墅很現代，但其規模和材料與當地環境和諧地融為一體。

基地平面
B2雖然這別墅很現代，但其規模和材料與當地環境和諧地融為一體。

戶外客廳

客廳

一樓平面

露天平臺

臥房　臥房

二樓平面

極簡主義的平面設計，為屋主提供基本的生活功能。

西南側視圖

外觀發展

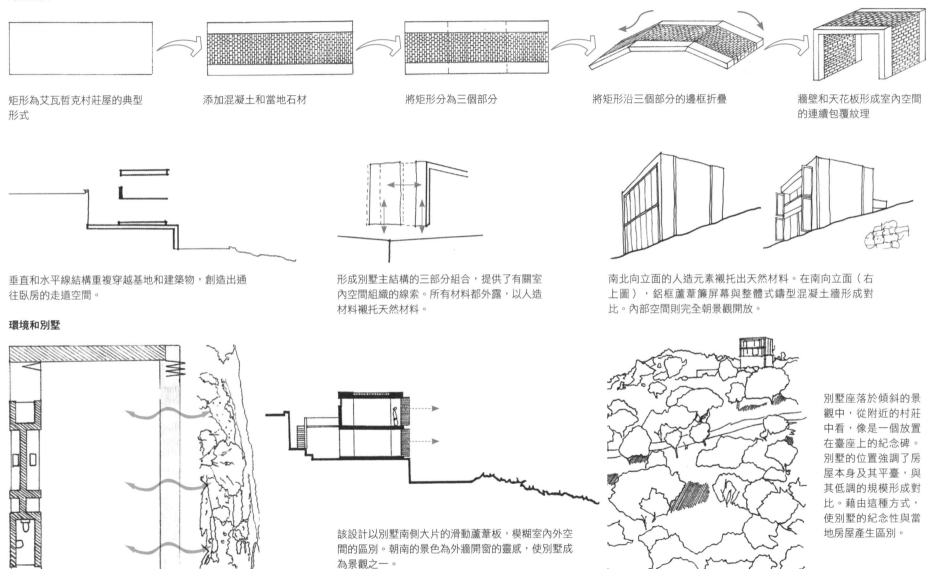

矩形為艾瓦哲克村莊屋的典型形式

添加混凝土和當地石材

將矩形分為三個部分

將矩形沿三個部分的邊框折疊

牆壁和天花板形成室內空間的連續包覆紋理

垂直和水平線結構重複穿越基地和建築物，創造出通往臥房的走道空間。

形成別墅主結構的三部分組合，提供了有關室內空間組織的線索。所有材料都外露，以人造材料襯托天然材料。

南北向立面的人造元素襯托出天然材料。在南向立面（右上圖），鋁框蘆葦簾屏幕與整體式鑄型混凝土牆形成對比。內部空間則完全朝景觀開放。

環境和別墅

該設計以別墅南側大片的滑動蘆葦板，模糊室內外空間的區別。朝南的景色為外牆開窗的靈感，使別墅成為景觀之一。

別墅座落於傾斜的景觀中，從附近的村莊中看，像是一個放置在臺座上的紀念碑。別墅的位置強調了房屋本身及其平臺，與其低調的規模形成對比。藉由這種方式，使別墅的紀念性與當地房屋產生區別。

對環境的回應

防風　別墅的無窗牆阻擋了寒酷的
西北風。

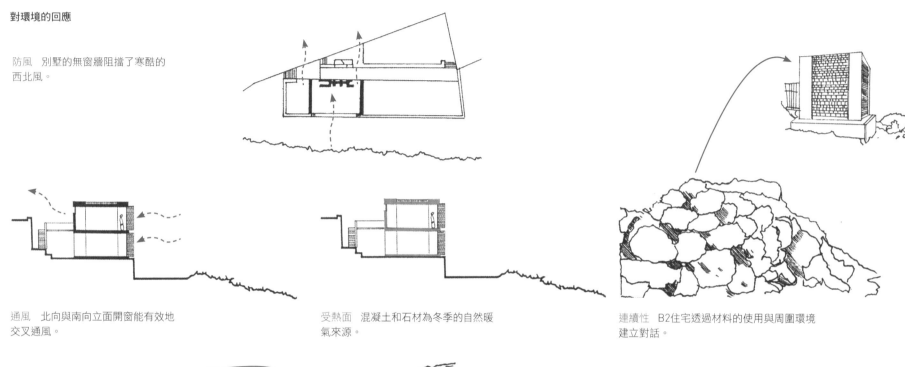

通風　北向與南向立面開窗能有效地
交叉通風。

受熱面　混凝土和石材為冬季的自然暖
氣來源。

連續性　B2住宅透過材料的使用與周圍環境
建立對話。

文化與設計

完整性　使用當地的材料，包括石頭、混凝土、木材和蘆葦，在質地上具有豐富的對比。
材料在別墅結構和建造過程中清楚地表現出來。

整合　透過比例、顏色和紋理執行混合的地中海（Mediterranean）
建築技術。

彈性的空間　樓上臥房的隔牆可視需要進行調整以統一空間，
即兩個獨立空間可以合併成為一個大空間。

耐用　於地震頻繁的地區，採用堅固的
巨石牆來抗震。

極簡主義　三角形的空間基地了回應景觀的限制。別墅重複典型艾瓦哲克
村屋形式，使極簡主義的基地平面結合了兩種設計意圖。

次序與一致　從典型艾瓦哲克房屋的一般對稱矩形質量來看，移除南向立面以因應環境背景；部分移除北向
立面，可使一樓和二樓有通道並促進通風。

別墅上的元素通常由新增的
較小元素組成。

重複形式劃定邊界　相似的矩形形式用於表示不同材料之間的邊界。

典型艾瓦哲克房屋　　　　　　B2住宅

客廳在一樓。

臥房在樓上。

窗戶在南向立面，以隔絕西北風。

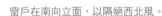

樓梯在室外，以最大化利用室內空間。

使用

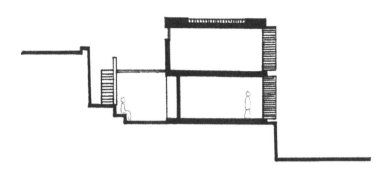

一樓露臺設有遮陽的戶外空間，也可同時作為室內空間，使室內外的界線維持模糊。

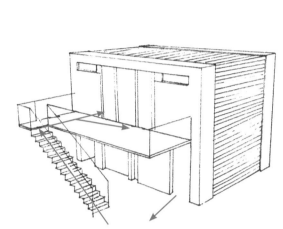

動線配置（內／外）　室外樓梯的位置適合別墅的使用方式。

功能門窗　別墅採用雙折鋁框蘆葦外推門窗，可視環境需要調整推開程度。

先例與關聯性凝聚力

艾瓦哲克房屋平面

在B2住宅，房間、共用設施、窗戶和樓梯的位置，以及規模、形式和材料，都參考了當地的風格。

　類似的設計意圖可追溯到圖莫塔金的早期和後期作品。希特住宅（Cital Residence）使用與B2住宅類似的材料、建築技術、形式、尺寸和顏色。後來的作品，皆獨特地回應本身背景，如最佳住宅（Optimum Housing），也可視為建築師更精進的設計意圖與材料使用。

希特住宅（Cital Residence，1990年）

最佳住宅（Optimum Housing，2002年）

B2住宅（2001年）

225

Madrid

SPAIN

34

| **馬德里當代藝術館** | 赫爾佐格與德梅隆建築師事務所 | 西班牙，馬德里 |

馬德里當代藝術館是一個舊建物加以增建而非改建的案例，基層是原有舊的歷史建築外殼，再往上疊加新的增建樓層，雖然極具現代化，卻能同時連結過去，是一個舊建築再利用最佳學習案例。這建築曾經是一座發電廠，由瑞士建築師赫爾佐格和德梅隆（Herzog & de Meuron）設計為當代藝術館，新建1899年建築的立面，並去除部分立面。新建部分於建築頂部延伸，沿著牆壁輪廓用氧化鋼鐵包覆，並從底層移除一樓。這座建築物的質量似乎無視重力漂浮在地面上，舒適地座落於城市環境中，以微妙而非壯觀姿態來呈現建築的風采。

　由法國植物學家派屈克‧勃朗克（Patrick Blanc）設計的綠色植生牆（green-wall）「活畫（living painting）」，襯托出藝術館的硬質外觀，兩者顯然是人類的創造：一個由活植栽組成，另一個則由磚和鋼組成。

Sarah Sulaiman, Allyce McVicar and Antony Radford

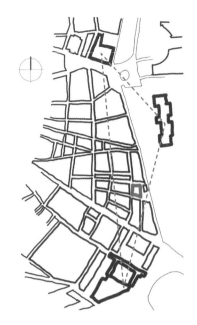

馬德里文化區的「藝術金三角」係由普拉多博物館（Museo del Prado）、蘇菲亞王后國家藝術中心（Museo Reina Sofía）與提森—博內米薩博物館（Museo Thyssen-Bornemisza）組成，馬德里當代藝術館則位於文化區的中心，可經由狹窄的街道或城市植物園旁廣闊的普拉多大道（Paseo del Prado）來到這裡。

都市涵構
這棟1899年的建築物高度低於大多數的鄰近建物，因此於上層的新增的部分能使其與鄰近建物規模一致。將建築物上層深入切割，創造出破碎的空中輪廓，以回應馬德里的天際線。在舊立面中保留的窗戶圖案，也反映出鄰近建物的窗戶樣貌。

在建築物前，新廣場側面的綠色植生牆（green wall）回應了鄰近的植物園，彷彿植物跨越道路遷移到牆壁上，形成廣場旁的兩條綠色邊緣，勾勒出普拉多大道。街道邊緣的狹窄小徑延伸到建築物的地下室。

馬德里當代藝術館南側朝向植物園的視角。

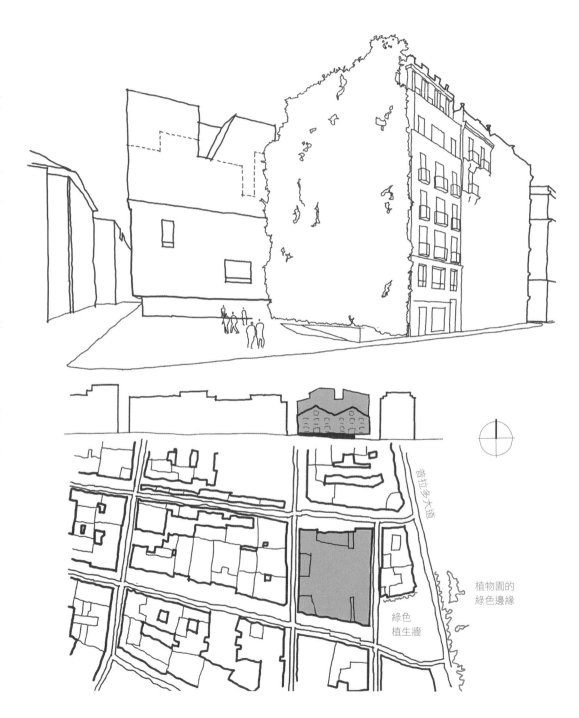

普拉多大道

植物園的綠色邊緣

綠色植生牆

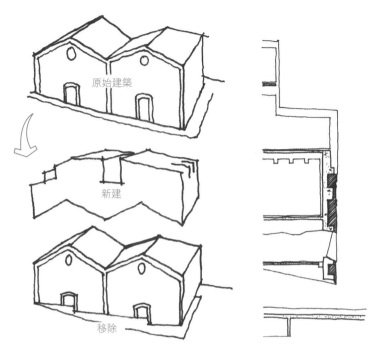

融合新舊

建築師MVRDV之策略，不將舊建築物視為博物館般的保存；相反地，他們只是移除不需要的部分，清理剩餘的部分，並將新舊部分融合，這對於建築學界長期以來對於舊建築再利用之處理方式，是採用保護與區隔的原則，是比較創新與突破的手法。

建築物於1899年的結構僅保留磚塊表層，並於表層內建造一個新建築使其向上延伸。入口樓梯和門廳具有現代化的光澤，內牆為混凝土，地板為白色水磨石，使人沒有進入舊建築的感覺。

將混凝土建築物超出磚塊表層的部分，用氧化鋼鐵包覆，營造出復古的感覺，這樣的顏色和色調變化，與風化的磚牆呈現一致。

對應氣候的手法

在馬德里夏季（主要旅遊季節）烈日時，涼爽的地下室很受遊客喜愛。上層窗戶也有遮陽，建築物的厚壁及其地下室組件，提供受熱面和更穩定的內部條件。新的綠色植生牆為鄰近建物提供隔熱，並在夏季作為自然冷卻系統，雖然維護成本很高，但是作為調節溫度並兼作景觀植栽之作法，在價值性上反而具備複合功能，而更超值。

將不需要的舊窗戶用磚填封；在需要窗戶之處，於保留的磚牆立面開窗，或隱藏在的氧化鋼鐵表層的穿孔後面。

新增和移除

赫爾佐格與德梅隆採用了於其他案例從現有建築新增和移除的策略。

泰特現代美術館（Tate Modern，1995-2000年），原為英國倫敦的一座大型發電廠，改建時將巨大牆壁的下角移除，在空間和玻璃上方留下不可思議的重物。為使渦輪大廳（turbine hall）空間更寬敞，將一樓降低到原來的地下室層，並挖到牆下。在建築物的頂部，光滑的矩形空間則擴大建物體積。

瑞士巴塞爾（Basel）的文化博物館（Museum of Cultures，2001-2011年），於現有的牆壁下方挖洞，形成一個寬闊的開口，且不會影響現有立面。建築物頂部閣樓空間為新建的樓層，與鄰近建物的陡峭斜型屋頂相呼應，但具有穿孔、高度紋理的表面。

德國漢堡（Hamburg）興建的易北愛樂音樂廳（Elbe Philharmonic Hall，2003-2016年），也是建築師MVRDV的作品，於立面上雖有不同，但是新舊建築物的處理介面，手法上是雷同的。從照片看來，一樓的舊倉庫牆壁上有一個寬闊的開口，頂部有一個大型的玻璃窗，新增精緻且活潑的屋頂線，與原始建築的陰沉磚塊形成對比。與馬德里當代藝術館建築不同，這建築物舊牆頂部有一個凹槽，形成一個陰影間隙，以區分新舊建築。

建築規劃

頂層：餐廳和辦公室的小空間

畫廊層：大而彈性的中性空間

門廳層：明亮燈光和閃亮表層的動態空間

地下層：畫廊空間和獨立的展演廳

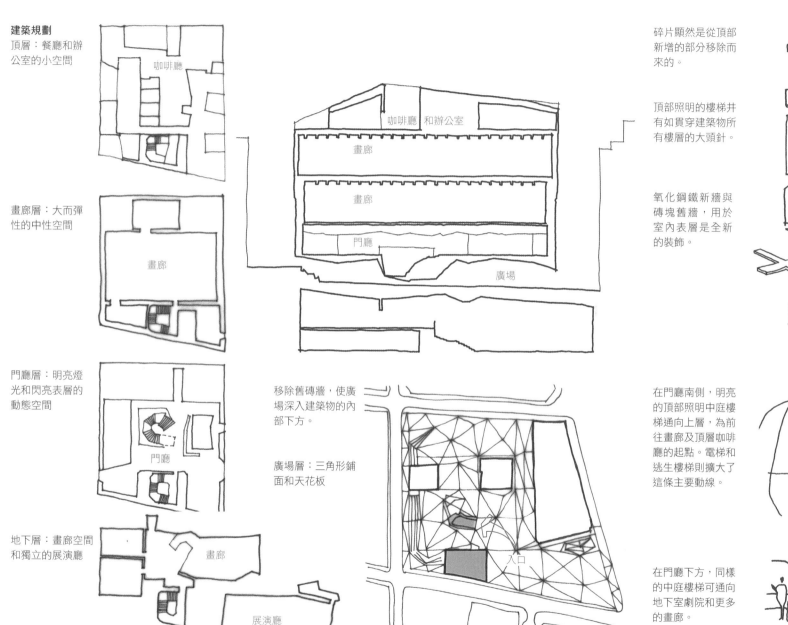

移除舊磚牆，使廣場深入建築物的內部下方。

廣場層：三角形鋪面和天花板

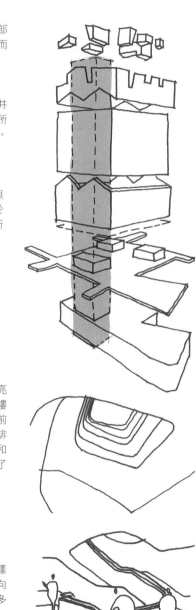

碎片顯然是從頂部新增的部分移除而來的。

頂部照明的樓梯井有如貫穿建築物所有樓層的大頭針。

氧化鋼鐵新牆與磚塊舊牆，用於室內表層是全新的裝飾。

在門廳南側，明亮的頂部照明中庭樓梯通向上層，為前往畫廊及頂層咖啡廳的起點。電梯和逃生樓梯則擴大了這條主要動線。

在門廳下方，同樣的中庭樓梯可通向地下室劇院和更多的畫廊。

入口
點亮文字「CaixaForum」表示地下室的低光入口處。

入口樓梯靠近地下室中心。

從大窗戶可看到廣場與植物園的景色。

畫廊照明採人造光，空間應用彈性，可以因應展覽做不同隔間。

寬敞的樓梯通向門廳，兩側為向外展開的三角形斜面。門廳的開放式天花板使管線設備外露，燈管則懸掛在結構上。

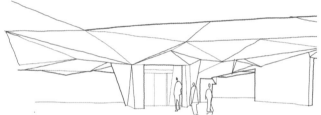

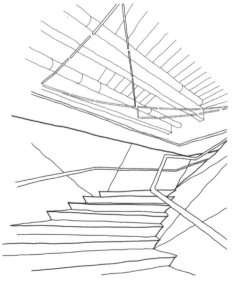

穿孔表層
部分耐候鋼（Corten steel）表層為重複的穿孔（perforated）圖騰，讓人聯想到當地傳統的西班牙蕾絲。辦公室和咖啡廳的窗戶視野透過這個屏幕，彷彿透視密集的面紗，使遊客遠離室外景色，不僅簡化了外觀，也增強了建築的特色。

鋼板和磚牆之間沒有陰影間隙，使鋼板似乎無縫地安裝在原始牆壁的頂部。

原始牆壁的裝飾磚飛簷與新增鋼板的頂部「切除」形成對比。

西班牙蕾絲

穿孔鋼板細部

穿孔鋼板遮蔽了頂樓咖啡廳窗戶的部分視野。

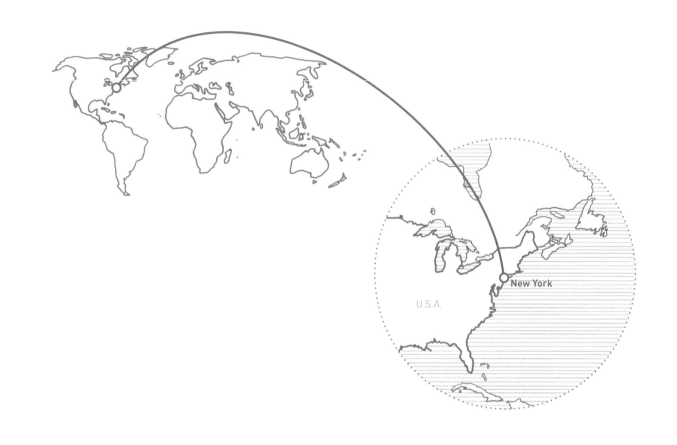

35

| **新當代藝術博物館** | 妹島和世與西澤立衛聯合事務所 | 美國，紐約 |

新當代藝術博物館是日本建築師妹島和世（Kazuyo Sejima）的競圖獲獎作品，將日本建築傳統的輕盈和簡約特性融入粗獷的紐約。當然，某些層面上也展現了女性建築師在設計上的柔和韻味。從街道上看，博物館很明顯由方形空間堆砌而成，以微妙的形式變化與環境背景結合。在內部，中性空間從未主導展覽的當代藝術，材質的透明度、亮度和反射性表示數位建築在虛擬世界的短暫性；清晰的建築規劃組織和實用的功能，使博物館於現實世界中發揮作用，顯示出在預算有限與空間緊湊的基地，也能實現良好的建築。

SANAA是建築師妹島和世（Kazuyo Sejima）和西澤立衛（Ryue Nishizawa）的聯合事務所，兩位建築師仍個別經營自己的事務所，而SANAA則專注於執行大型建築設計案和國際合作項目。

Daniel Turner, Antony Radford and Sonya Otto

對基地的回應

這建築物由不同大小的方形空間偏移堆砌而成，周圍街道包含狹窄的二十世紀早期高度不同的磚石建築，博物館則保留了這種傳統規模，但是將分區轉向側面，強調水平層而非垂直面。

底部參考紐約典型的退縮騎樓（setback floors），博物館退縮以回應鄰近建物，西側較低，東側較高。上層懸臂式突出部分明顯與其他層不同，於傳統的建築形式沒有這種先例，五樓的長直線窗戶將這些上層部分隔開，使其「漂浮」在天際線上方，以輕巧的方式觸摸紐約曼哈頓下城的地表。

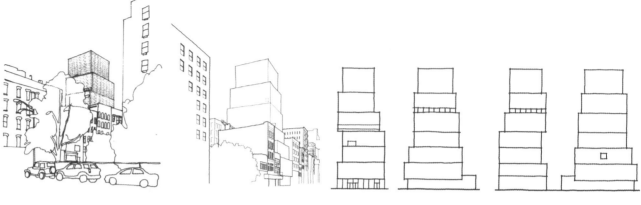

這建築象徵自信和文化，比鄰近建築更大更亮，如燈塔一般，吸引各地旅客前來。

博物館本身也是為街頭的展覽品，是當代設計和價值觀的大膽塊狀建築表現，光滑清晰的外觀與鄰近粗糙的老舊建物形成對比。在室內，博物館具有強健的半工業化簡約美感。

立面上則顯現方形幾何量體之組合構成，雖然建築物包括屋頂圍牆在地面上共有九層，但從外觀看，似乎只有七層。當然，對應於內部空間，因為新當代藝術美術館所展演的內容為雕塑及裝置藝術，與一般傳統的畫展空間屬性不同，而需要比較挑高與自然天花之照射，來增加藝術展覽品之立體感與趣味性。

方形空間的錯落而置，使天窗和露臺保持在建築外殼分區中。

紐約曼哈頓下城

包圍街

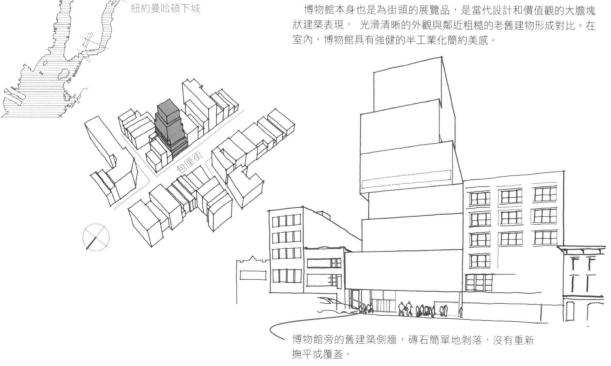

博物館旁的舊建築側牆，磚石簡單地剝落，沒有重新撫平或覆蓋。

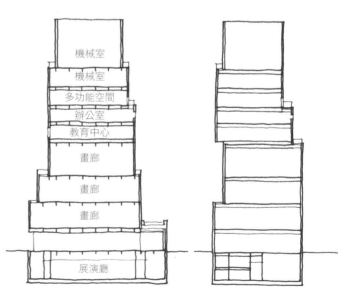

機械室

機械室

多功能空間

辦公室

教育中心

畫廊

畫廊

畫廊

展演廳

主要部分

1. 上層之間的樓梯
2. 電梯
3. 通往上層和地下室的樓梯
4. 通往地下室的樓梯
5. 商店
6. 入口
7. 接待櫃檯
8. 逃生道
9. 卸貨區

入口和建築規劃

靠近街道面的入口，以大面落地窗開口，邀請遊客進入室內欣賞活動。當遊客入內後，左側（開放且明顯）為長金屬接待櫃檯；右側為彎曲網狀隔板（吸睛且逗趣），其實是畫廊商店的貨架背面，露出彩色的商品陳列，吸引遊客近距離欣賞。後面有一個小咖啡館，隔著帷幕牆的另一側為頂部照明畫廊，使自然光線進入建築物的後面。

散發的自然光使整個一樓成為室外和樓上封閉畫廊之間的過渡空間，需要空白的牆壁來展示藝術品。樓上畫廊空間較方正而整齊，可以配合不同檔期的展覽藝術品來彈性使用。

建築物的結構和內部裝置外露：樑、管道、燈、灑水器、防火材料。

機械室

多功能用途空間

辦公室

畫廊

包含教室、資源中心和博物館的教育中心

包含樓梯、電梯、管道的一個垂直設備核心穿過方形空間，宛如兒童玩具的柱子。

畫廊

「白方形空間」
劇院／展演廳

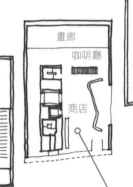

畫廊

咖啡廳

商店

畫廊

一條連接兩個畫廊的樓梯，隱藏在核心後面的深處。挑高的天花板、異常狹窄的寬度、一排九顆的裸露燈泡、以及樓梯兩端的光，使這條路線在畫廊的寬闊景觀之間變得更加尖銳，把紐約下城的街道風情的不安全感和分離感，以抽象的手法轉化於室內空間，就像身處於該地區舊公寓的狹窄樓梯，喚起對經濟蕭條和生活艱困的記憶。這種身體、移動、努力、光線和情緒之間的關係體驗，並不會強迫遊客去經歷，可選擇改搭電梯以避免走這座樓梯。

透明度和反射光

建築師妹島和世（Kazuyo Sejima）最為人所知即是立面透明度（transparency）的多層次操作能力，在本案例的設計中可看到網眼屏幕、玻璃欄杆、拋光地板、明亮白牆和閃亮金屬長凳等，不同層次的透明度增加了建築物立面的變化和豐富性。反射光創造模棱兩可的情況，在沒有屏幕遮住的露臺窗戶上，意外地反照出城市樣貌亮度、薄度、透明度和反射光都是建築師妹島和世所賦予這個設計案應有的典型特徵。雖建築物的邊緣是清晰的，然而房間之間的連結、室內外之間的連結則穿過這些邊緣，不僅模糊了邊緣，也模糊了穿過邊緣的視野。某些程度上，是源自於日本庭園借景與框景之美學趣味。

例如，從內向外看的城市景觀，就是一種日本和室空間，在簷廊使用紙糊拉門帳子的朦朧感覺；而立面上交錯組構的立體方塊，由外而視，則反映出曼哈頓下城區的立體高樓大廈天際線，是以一種不同層次的透明度，不疾不徐地鑲嵌於都市景觀中。

材料構築性

立面以陽極氧化鋁網包覆，反射陽光與多變的天空，看起來像褪色和霧化。夜間時，透過窗戶和天窗過濾的光線，使建築物成為一個發光的燈塔，有如一個巨大的摺紙燈罩。

室內牆多半為白色的，有拋光灰色混凝土地板和天花板，外露設備和日光燈跨越整個建築物寬度平行設置，透過這些一致的材料和直線形式來實現凝聚力。寧靜的色調營造出沉思的氛圍，這個看似不變的室內色調被明亮的色彩破壞：電梯為檸檬綠，地下室洗手間有明亮的櫻花瓷磚。

日本東京的卡納商城（Canna Store，2009年），建築物周圍的屏幕

在其他案例中，妹島和西澤以獨立的單色表層包覆建築物，並於建築物規則的表層上穿孔來分散開窗。

德國埃森（Essen）的礦業同盟管理學院（Zollverein School of Management，2003-2006年），立面採用穿孔設計。

以銀色的陽極氧化鋁網表面來遮蔽窗戶並反射光線。

畫廊商店貨架後面的網狀隔板模糊了陳列物品的視野，以網狀的側邊而非光滑的牆壁，來延伸從建築物外觀到室內的視覺連續性。

結構為鋼製框架支撐的橫向構件，外露於窗口處，室內則不使用柱子，使展覽空間不受影響。

直線與曲線之辨證趣味

商店貨架的S型曲線與其所在的方形空間形成對比。妹島和西澤在其他案例中將曲線放在矩形框架內外。例如在葉山町（Hayama）的別墅（Villa），曲線形狀類似，但是放在一個方形空間外面而非裡面；在大倉山集合住宅（Okurayama apartments），曲線鏤空於一個直線邊緣的體積裡，卻仍有極具水平的露臺和屋頂；在勞力士學習中心（Rolex Learning Centre），曲線不僅穿過地板／天花板夾層，也扭曲夾層本身。

對氣候的回應

該建築物為高度設備化，於頂部設有兩層機械室。牆壁由延展的鋁網屏幕遮蔽且隔熱良好，以保護空調空間的策略來因應環境，而非與外部氣候相互作用。畫廊的窗戶很少，易受天氣影響的西側的窗戶，則透過延伸至窗口處的鋁網屏幕來保護。露臺位於建築的南側的向陽面。

徑直的工業型日光燈管在天花板結構旁排成一排，白色的牆壁散發光線。在自然／人工照明組合系統中的自然光，使照明環境於一天中產生微妙的變化。就本書的許多案子看來，一個好的建築設計作品，不僅是著眼於外觀造型之塑造，亦會關注於都市環境、社會議題與自然環境之均衡和諧，這也呼應了建築學科源自於工程科學之主體，但也牽涉及人文、藝術之學術養成，這個案例就是作了最好的示範與典例。

瑞士洛桑（Lausanne）的勞力士學習中心（2005-2010年）

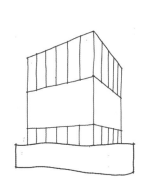

日本神奈川（Kanagawa）葉山町的別墅（2007-2010年）

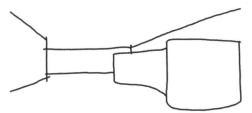

新當代藝術博物館的商店和門廳

日本橫濱（Yokohama）的大倉山集合住宅（2006-2008年）

Scotland

Edinburgh

36

｜**蘇格蘭議會大廈**｜EMBT建築師事務所／RMJM建築師事務所｜蘇格蘭，愛丁堡｜

蘇格蘭議會大廈表達了一個歷史悠久的國家對於民主價值之追求與態度。議會大廈為1998年國際競賽的產物，由巴塞隆納EMBT建築師事務所（由來自西班牙的恩里克·米拉列斯（Enric Miralles）和義大利的貝娜蒂塔·塔格里亞布（Benedetta Tagliabue））與蘇格蘭RMJM建築師事務所贏得競圖。該建築是一個綜合元素拼貼的結果，回應了當地列於世界遺產名錄（World Heritage-listed）的愛丁堡老城區小型中世紀建築、裸露的草坡和荷里路德公園（Holyrood Park）、索爾斯伯里峭壁（Salisbury Crags）的懸崖，以及鄰近的荷里路德宮（Holyrood Palace），同時透過參酌蘇格蘭富有詩意的風景、人民和文化來回應其國家背景。可惜的是在這建築物完工之前，建築師恩里克·米拉列斯於2000年辭世。

Celia Johnston, edited by Antony Radford

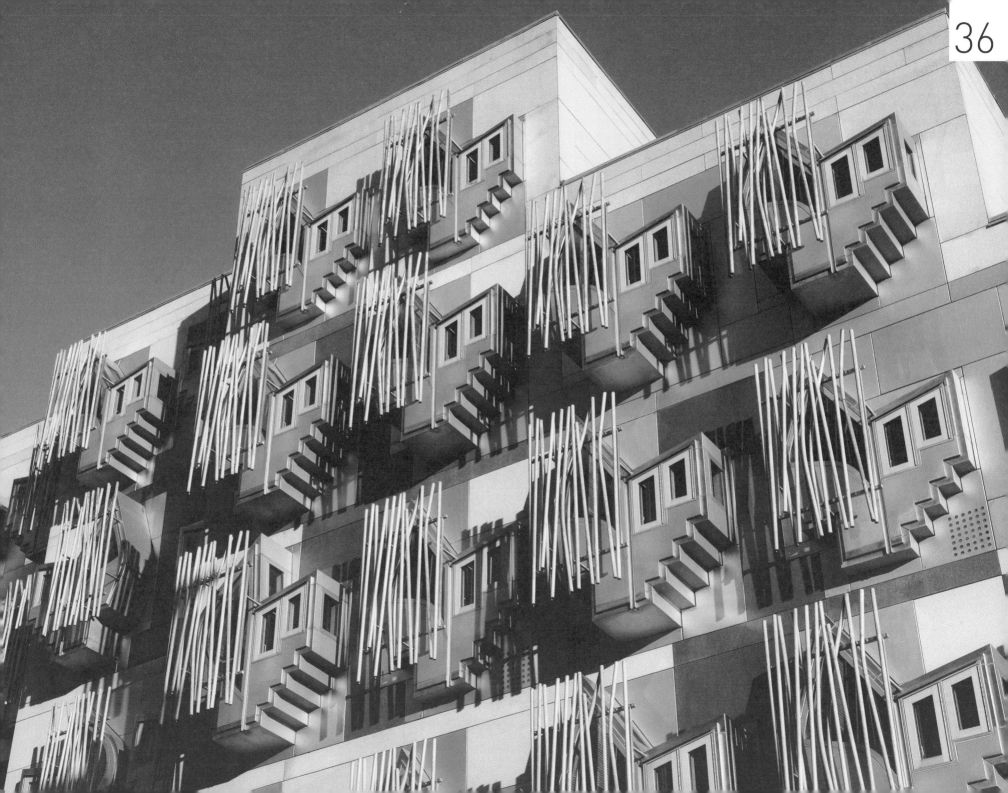

位置與都市涵構

愛丁堡為蘇格蘭歷史悠久的首都，擁有中世紀喬治時期（Georgian）和維多利亞時期（Victorian）開發的獨特區域，近代更充斥著現代建築。荷里路德宮為英國女王與皇室於蘇格蘭的官邸，對面即為蘇格蘭議會大廈的基地所在。

主要部分

1. 愛丁堡新城（喬治時期有次序的網格）
2. 愛丁堡老城區（中世紀的有機不規則建築）
3. 蘇格蘭國家紀念堂（National Monument of Scotland）
4. 卡爾頓山（Calton Hill）
5. 王子大街花園（Princes Street Gardens）
6. 亞瑟王座山（Arthur's Seat）

通道和入口

主入口位於三條路的交匯處：從愛丁堡城堡沿著皇家哩大道（主要路線）、從荷里路德公園、從亞瑟王座山公園。遊客從一個長藤蔓棚下方進入。

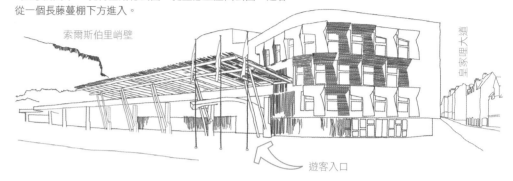

索爾斯伯里峭壁

皇家哩大道

遊客入口

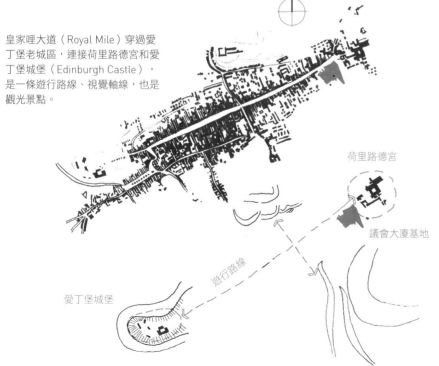

皇家哩大道（Royal Mile）穿過愛丁堡老城區，連接荷里路德宮和愛丁堡城堡（Edinburgh Castle），是一條遊行路線、視覺軸線，也是觀光景點。

荷里路德宮

議會大廈基地

愛丁堡城堡

遊行路線

皇家哩大道沿線一側的建築保留歷史街景；另一側朝向亞瑟王座山公園則更加圓潤與有機。

蘇格蘭議會議員（Members of the Scottish Parliament, MSP）入口位於皇家哩大道盡頭的修士門大樓（Canongate Building）懸臂翼下方。

建築物內空間單元緊密並置，反映了鄰近中世紀城鎮的密集建築群。

路徑將這建築物與景觀連接起來，於物理上和視覺上導向顯著的景觀元素。

蘇格蘭議會大廈建築群以分散的現代風格設計，反映出蘇格蘭由各個邦聯或地方議會組合而成的多樣特性，並考量其背景的多樣性，於設計特徵中個別回應。

直線元素（辦公室、昆斯伯里宅Queensberry House、修士門大樓和入口門廊）圍繞邊緣形成辯論議事廳和委員會議室的框，使建築物看起來像停泊在港口的船。

屋頂延續了亞瑟王座山的圓形輪廓和其他於建築物後面的山丘形式。

辯論議事廳（Debating Chamber）和委員會議室之間的關係為父母和子女。

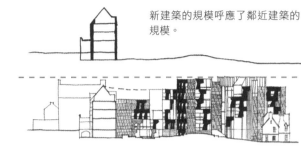

新建築的規模呼應了鄰近建築的規模。

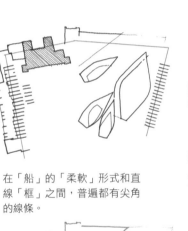

在「船」的「柔軟」形式和直線「框」之間，普遍都有尖角的線條。

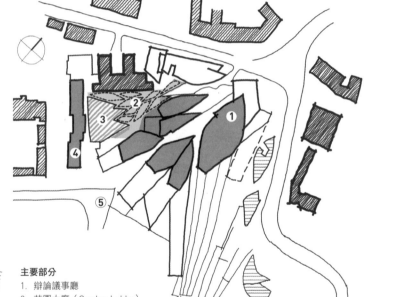

主要部分
1. 辯論議事廳
2. 花園大廳（Garden Lobby）
3. 花園
4. MSP大樓（議員辦公室）
5. 停車場和車輛入口

查爾斯·巴里（Charles Barry）於倫敦設計的英國國會大廈（Houses of Parliament，1870年），採中世紀「哥德式（Gothic）」風格（象徵英國）的經典對稱平面（象徵性秩序），與蘇格蘭議會形成鮮明對比。這建築物於其背景下統一了建築秩序。

建築物西南方的兩個池塘，呼應了辯論議事廳和委員會議室的形狀，也是望向亞瑟王座山自然景觀的過渡空間。

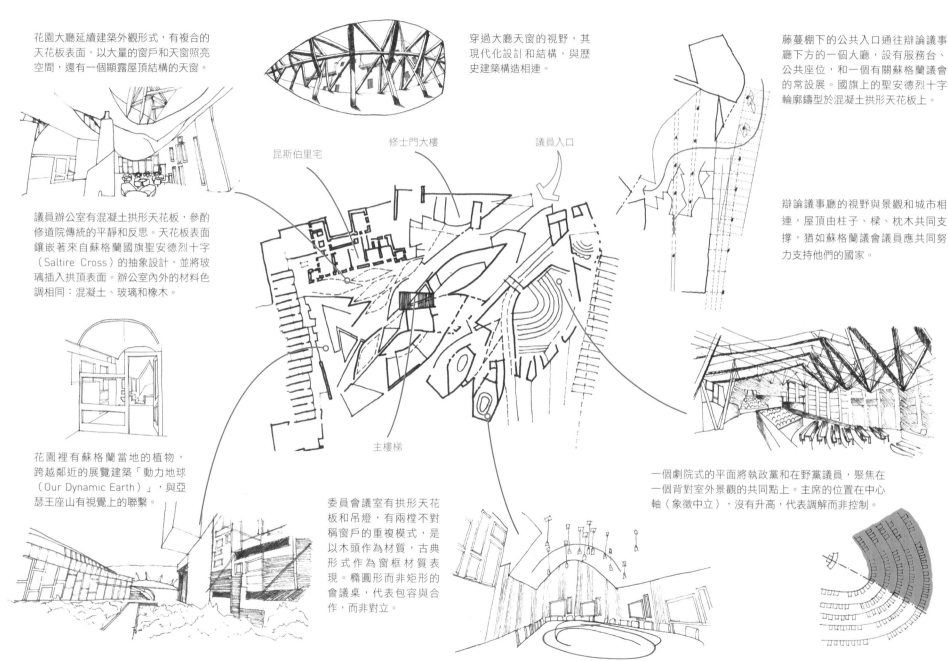

花園大廳延續建築外觀形式，有複合的天花板表面，以大量的窗戶和天窗照亮空間，還有一個顯露屋頂結構的天窗。

穿過大廳天窗的視野，其現代化設計和結構，與歷史建築構造相連。

藤蔓棚下的公共入口通往辯論議事廳下方的一個大廳，設有服務台、公共座位，和一個有關蘇格蘭議會的常設展。國旗上的聖安德烈十字輪廓鑄型於混凝土拱形天花板上。

昆斯伯里宅　　修士門大樓　　議員入口

議員辦公室有混凝土拱形天花板，參酌修道院傳統的平靜和反思。天花板表面鑲嵌著來自蘇格蘭國旗聖安德烈十字（Saltire Cross）的抽象設計，並將玻璃插入拱頂表面。辦公室內外的材料色調相同：混凝土、玻璃和橡木。

辯論議事廳的視野與景觀和城市相連，屋頂由柱子、樑、枕木共同支撐，猶如蘇格蘭議會議員應共同努力支持他們的國家。

主樓梯

花園裡有蘇格蘭當地的植物，跨越鄰近的展覽建築「動力地球（Our Dynamic Earth）」，與亞瑟王座山有視覺上的聯繫。

委員會議室有拱形天花板和吊燈，有兩樘不對稱窗戶的重複模式，是以木頭作為材質，古典形式作為窗框材質表現。橢圓形而非矩形的會議桌，代表包容與合作，而非對立。

一個劇院式的平面將執政黨和在野黨議員，聚焦在一個背對室外景觀的共同點上。主席的位置在中心軸（象徵中立），沒有升高，代表調解而非控制。

外牆和藤蔓棚的自然彎曲木桿屏幕類似植物的莖，而屋頂燈則類似於葉子。

屋頂燈的外露結構有如船肋材或葉脈。

蘇格蘭石頭鑲嵌在預鑄混凝土元素中，一些裝飾則沒有鑲嵌，並在正負元素之間產生相互作用。

倒放的船代表蘇格蘭工業與休閒。

從牆面突出的元素為傳統蘇格蘭建築的一部分。

MSP大樓內的蘇格蘭議會議員辦公室，於雕塑凸窗中設有一個靠窗座位，設計為有機和直線形狀的組合，材料採用橡木、混凝土和玻璃，這些隔間從建築外觀看，好像被推出牆壁表層外，還有桿狀屏幕遮蓋部分的窗戶。

開窗與造型的變化形成一個「個別立面」，組織於一個規則的網格上，就像愛丁堡新城喬治時期的窗戶立面，但更具塑型和紋理性。重複略微變化的裝飾，而非過度使用相同的設計，使建築物具有凝聚力並強化了主要設計理念。

具有戲劇性陰影圖案的重複牆體元素，與恩里克·米拉列斯和卡梅·皮諾（Carme Pinos）早期於西班牙英古拉達墓園（Igualada Cemetry）的牆壁設計類似（1985-1994年）。重複元素的不同配置賦予立面個別的區域特徵，意味著人類多樣化的個性。

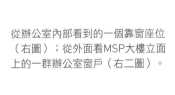

從辦公室內部看到的一個靠窗座位（右圖）；從外面看MSP大樓立面上的一群辦公室窗戶（右二圖）。

材料的色調—混凝土、金屬、木材和玻璃—用於恩里克·米拉列斯設計的許多案例中；而拼貼的概念也清楚呈現於他的作品中。

面向議會花園的部分MSP大樓立面

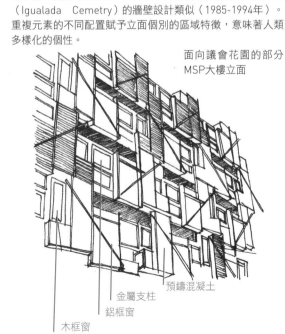

預鑄混凝土
金屬支柱
鋁框窗
木框窗

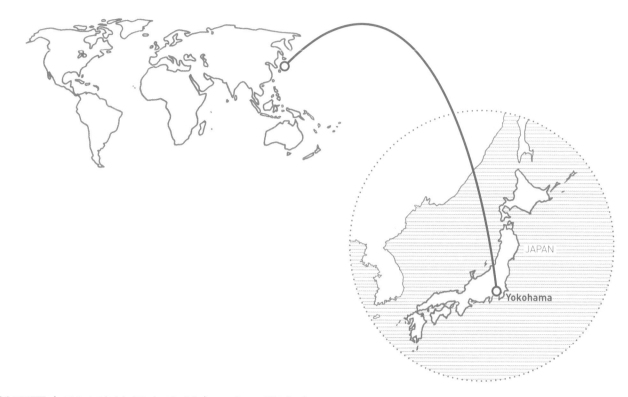

Yokohama Port Terminal | 1995–2002
Foreign Office Architects
Yokohama, Japan

|**橫濱郵輪碼頭**|FOA建築師事務所|日本，橫濱|

橫濱郵輪碼頭設計案係由FOA建築師事務所設計，基地位處橫濱市的現有大棧橋碼頭（Osanbashi Pier）的客運郵輪碼頭。在建築師二人組阿里桑德羅·柴拉波羅（Alejandro Zaera-Polo）和法絲德·穆薩維（Farshid Moussavi）的帶領下，將設計重心遠離創造標誌性門戶，轉而著重於城市對海濱開放公共空間的需求，以人造地景形式來發展建築物的結構，使碼頭的需求可與其他商業和公共功能結合，拓展城市的連續性。

　　該設計使用促進動線流暢的建築特徵，表達出碼頭中旅客動線的複雜性。因此，建築形式重新思考地板、牆壁和屋頂平面之間的區別，以連續的表面結構，模糊傳統建築結構和外殼的分離，這樣的過程有助於開發一個無差異的連續斜坡系統，打破內外部之區分，並提供開放的公共廣場與內部的私人空間，作為體驗空間凝聚力的一部分。

Ellen Hyo-Jin Sim, Wee Jack Lee and Amit Srivastava

對都市涵構之回應

新碼頭建築位於橫濱的大棧橋碼頭，與周圍的城市環境有密切的聯繫。該設計拓展了城市地面，將建築形式和景觀融合於結構中，以滿足計畫需求，同時也提供一個寬闊的城市廣場。

橫濱郵輪碼頭　　橫濱海洋塔　　　橫濱棒球場

人造地景的設計策略，拓展了城市地面的概念，呈現於整體規模和建築形式的詮釋中。首先，整體建造形式的高度非常低，使整個碼頭建築成為城市平面的延伸。其次，這建築物的波浪狀屋頂形式，使建築物具有流動的、多面向的空間，可以進行許多活動，成為一個城市的活動場所。之於其他參與競圖的建築師作品，都是彰顯自我能力及吸引注目，本案的設計手法反而以空間為主體，以人與活動為主軸，倒也是為公共建築的使用定位，樹立另一個層次的哲學思維。

碼頭位於主要的城市軸線的盡頭，與周圍城市建築有強烈的視覺和物理上的聯繫。

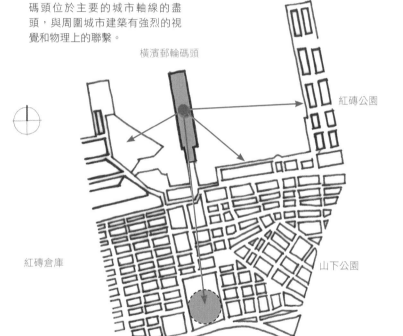

橫濱郵輪碼頭

紅磚公園

紅磚倉庫

山下公園

橫濱棒球場

低矮的建築形式伸出水中，建築物的屋頂成為城市的活動場所，將城市區域延伸到海洋中。

碼頭是一個開放的公共空間，並增加了周圍的公園。

起伏的屋頂表面有如波浪狀，比喻為陸地與大海之間的連接。

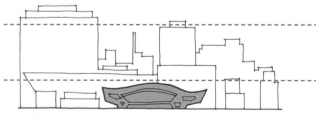

橫濱郵輪碼頭（15公尺／49英尺）

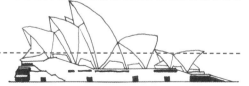

雪梨歌劇院（65公尺／213英尺）

相較於其他海濱建築，橫濱郵輪碼頭的設計對城市環境採取不同的立場，沒有標誌性的物體，淡化碼頭為城市門戶的象徵性，轉而強調建築的水平性，將公共空間最大化，成為城市公園。

對設計需求的回應

該建築設計以理性方式處理設計需求，解決國內和國際港口碼頭複雜的動線模式。這些問題首先簡化為「浮游動線概念圖（diagram of no-return）」，進而從圖中開發建築設計。

定義建築設計的浮游動線概念圖

浮游動線的概念是基於一個碼頭盡頭的限制，當遊客走到碼頭盡頭時，必須折返才能回到陸地。為了避免這種盡頭的經驗，設計者試圖從增加路上遇到的事件數，來創造折返的替代路徑，這已跳脫具有固定方向和特定動線的傳統碼頭空間組織。因此，浮游動線圖轉變為「無折返動線」的連貫空間，使所有室內項目之間能順利轉換，並使居民和遊客於陸地和海洋之間的活動連接順暢。於靜態和動態空間之間移除折返障礙，可產生不中斷的多方向空間，流暢地連接所有設計需求，並以連續斜坡系統提供一系列替代路徑和體驗，透過斜坡能減少對樓梯和電梯的依賴，使遊客更容易到達目的地。

為了實現空間上的無縫接軌，將傳統地板以推拉的方式來因應各種功能需求。在折疊與分叉的過程中，使凹陷處成為屋頂花園或公共廣場，而其他的拉高表面則成為有頂棚的功能區域，如碼頭、商店等。在這推拉的過程也創造出項目的混合（hybridization）配置，於地板之間形成一系列平順的連接，成為項目的元素，當遊客在整個碼頭中移動時，這些連接會慢慢顯現出來。

不中斷的多方向空間創造替代路徑和體驗。

第三層
屋頂廣場與遊客平臺

第二層
碼頭與設施

第一層
車道與停車場

折疊地板分隔車道和人行道。

推拉過程僅沿著單一平面軸進行，創造出一系列對稱但不同的空間配置。

觀景臺
公眾大廳
停車場

廣場
國內報到
展覽空間

遊客平臺
展覽空間
抵達／出發

廣場
抵達／出發

對建物表面演化的回應

以鋼桁架折疊板系統形成的
屋頂表面樣式，代表日本摺
紙藝術。

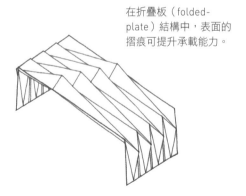

在折疊板（folded-
plate）結構中，表面的
摺痕可提升承載能力。

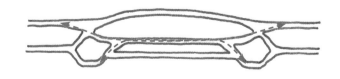

折疊過程產生的對角線表面，可吸收地震活
動產生的橫向力，因此適合用於日本。

這案例的結構系統和整體形式，可視為概念演化過程的一部
分，並且是透過剖面圖圖系來發展定案。設計師開發了一種
樹狀矩陣，表達對建築剖面處理的各種類型與方式，作為創
造或修正來產生新原型的基礎。繪製出該系統的圖解，稱為
譜系圖（phylogram），更常用於生物學中繪製有機群之間
的演化（系統發生phylogenetic）關係，成為繪製學科知識
增長的圖表工具，每個項目都可視為技術資源，因此用來參
考以產生新的建築體系。透過此一過程所產生的建築形式，
使新結構能回應一個或多個現有模式，並創造出與建築剖面
演化歷史的對話。

地面

表面

外殼

該譜系圖考量了處理外殼和地板平面之技術，使新案例的
設計能從其他系統採用並產生混合形式。因此，橫濱案例
採用的組合形式，為鋼桁架折疊板外殼與折疊混凝土樑地
面。地板平面的處理是從莫比烏斯帶（Möbius strip）的概
念發展出來的，是拓樸學裡常用到的立體環形連接概念，
模糊了地板、牆壁和屋頂平面之間的界線，以混合原型系
統使結構和建築物外殼之間的傳統分離消失，創造出一個
無差異的空間。這也呼應了浮游動線概念，是一個沒有折
返點的使用配置型態。

地板平面是一個平滑的暫
時性平面，係基於莫比烏
斯帶的概念，定義了一個
在所有方向延伸的連續表
面。

橫濱郵輪碼頭 從地板平面
發展出建築物表面的折疊
和分叉形式，為系統發生
過程的結果。

以地板條包覆整個封閉的
空間，來消除地板和牆壁
之間的區別，使室內外空
間具連續性。

對遊客體驗的回應

建築結構經由一系列折疊處理，為當地居民和遊客創造出有趣的空間。屋頂區域上下起伏，形成一系列平坦的公共廣場空間，以及隱藏在公眾視野之外的私人區域。這些屋頂上的空間，吸引遊客來到這個城市活動場所，並與建築形式融為一體。柔和色調的木質鑲板，使波浪狀的屋頂形式更加明顯。

屋頂的起伏形式，使建築表面上方和下方有不同的空間配置。

折疊的表面、消除室內外之間的區別，當光源突然從建築物表面內出現時，意味著遊客可以同時體驗室內與室外。這種與室外光的關係，不僅使內部空間充滿自然光，也使與室內景形成對比的室外景，從最意想不到的角落斷斷續續地出現，創造出令人停歇和感興趣的地方。

屋頂形狀的複雜性也反映在室內空間中，折疊板系統能創出室內的無柱空間。折疊板系統的折疊處，因建築物本身的起伏表面而產生變化，形成有趣的吸睛樣式。這種結構系統的使用，還意味著建築物於一個方向縱向延伸，形成一系列對稱但卻不斷變化的空間。這些空間變化，使遊客從陸地走向海洋時，能同時體驗封閉與開放的空間，或從海洋走回陸地時亦能體驗。

摺疊處室內景之一，開口朝向室外使日光照入。

38

| **沃斯堡現代美術館** | 安藤忠雄建築研究所 | 美國，德州，沃斯堡 |

在德州沃斯堡的現代美術館，為日本建築師安藤忠雄（Tadao Ando）所設計，係參考了該基地附近的早期建築案例與日本文化（Japanese culture）之融合混搭。與安藤的其他案例一樣，光和水在空間組織中扮演重要的角色。他對清水混凝土的表現手法，是以獨特的巨大柱子和平坦的混凝土屋頂來呈現；而在這案例中，玻璃的透明度和反射光為主要特徵。

　安藤在贏得國際競圖後設計沃斯堡現代美術館，這是他在美國的第一個主要作品、於日本海外最大的建築設計委託工作，為一項具有結構真實性和形式完整性的建築案例，並藉由玻璃的透明度強化了豐富的視覺體驗。

Selen Morkoç, Tim Hastwell and Hui Wang

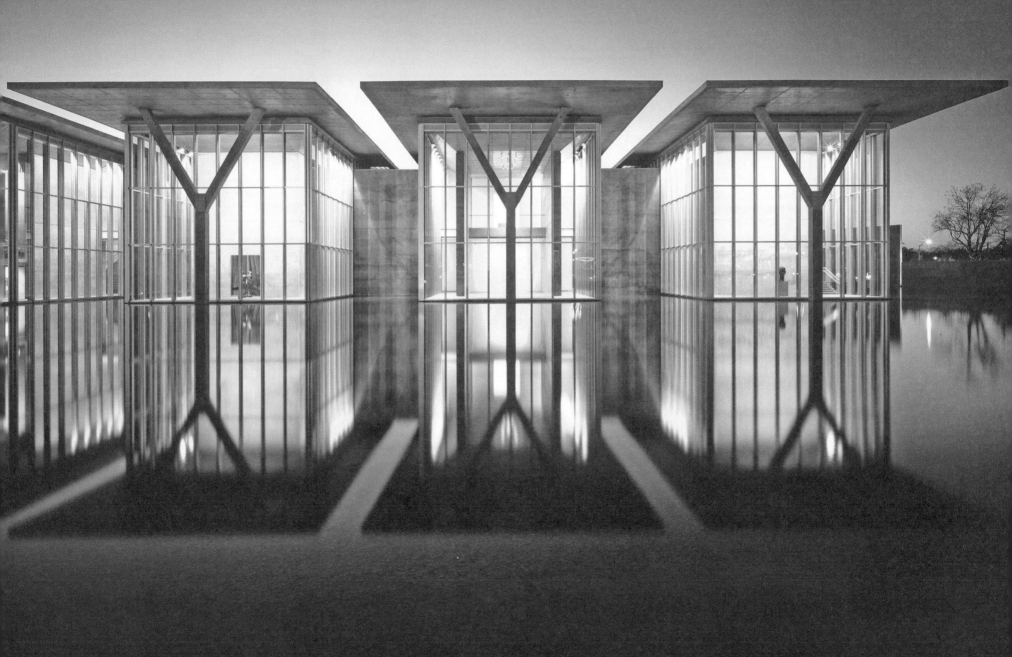

涵構

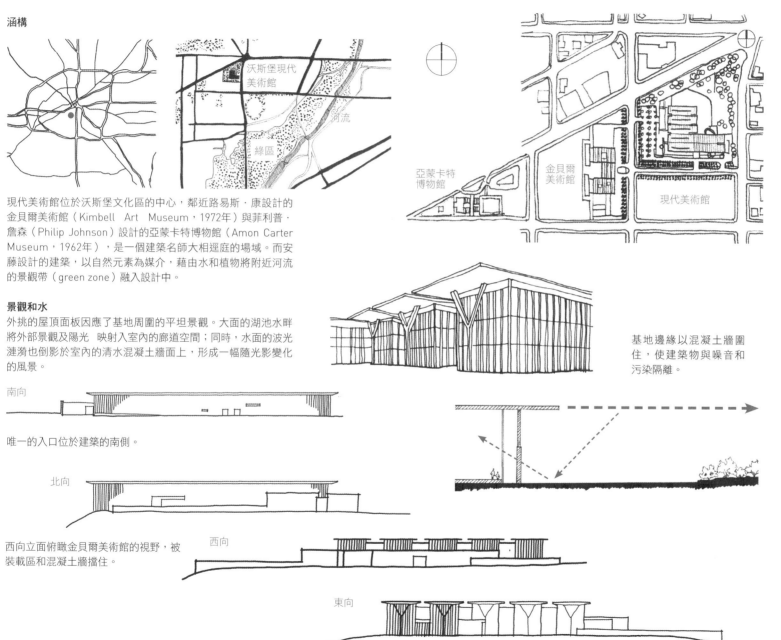

現代美術館位於沃斯堡文化區的中心，鄰近路易斯·康設計的
金貝爾美術館（Kimbell Art Museum，1972年）與菲利普·
詹森（Philip Johnson）設計的亞蒙卡特博物館（Amon Carter
Museum，1962年），是一個建築名師大相逕庭的場域。而安
藤設計的建築，以自然元素為媒介，藉由水和植物將附近河流
的景觀帶（green zone）融入設計中。

景觀和水

外挑的屋頂面板因應了基地周圍的平坦景觀。大面的湖池水畔
將外部景觀及陽光 映射入室內的廊道空間；同時，水面的波光
漣漪也倒影於室內的清水混凝土牆面上，形成一幅隨光影變化
的風景。

南向

唯一的入口位於建築的南側。

北向

西向立面俯瞰金貝爾美術館的視野，被
裝載區和混凝土牆擋住。

西向

東向

基地邊緣以混凝土牆圍
住，使建築物與噪音和
污染隔離。

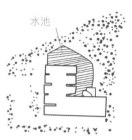

基地平面　建築基地周圍
為繁忙的交通與吵雜的高
速公路，而景觀緩衝區則
保護了該建築。

沿著兩條繁忙道路旁密集
種植的樹木，猶如一面防
護牆，將美術館與街道隔
開。

升高的築堤形成牆壁。樹
木也能構建視野。

沃斯堡現代美術館（Modern Art Museum of Fort Worth）| 1996-2002
安藤忠雄建築研究所（Tadao Ando Architect & Associates）
美國，德州，沃斯堡（Fort Worth, Texas, USA）

38

動線配置

如同本區域其他的文化性建築一樣，該建築由兩層樓組成，且整個美術館只有一個入口。兩層樓大部分的矩形空間為畫廊，使遊客漫遊其中。員工的使用空間則位於平面外圍。

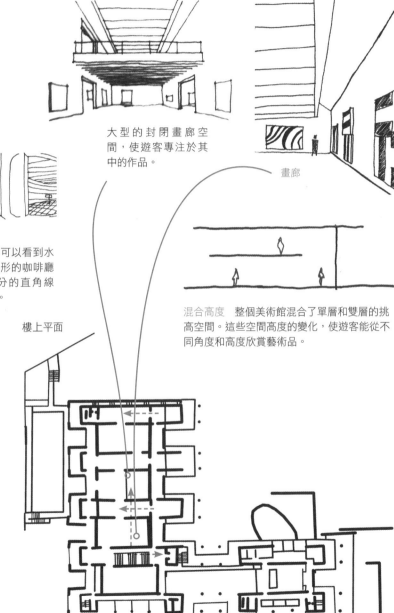

從室內往外之視角，並以景觀水池作為景觀塑造之主題。水的主題性以反射的手法增加建築物室內和戶外之自然光的互動影響。

大型的封閉畫廊空間，使遊客專注於其中的作品。

畫廊

咖啡廳與混凝土牆庭院可以看到水池和畫廊的景緻。橢圓形的咖啡廳打破了美術館其他部分的直角線條，並置入豐富的曲線。

混合高度 整個美術館混合了單層和雙層的挑高空間。這些空間高度的變化，使遊客能從不同角度和高度欣賞藝術品。

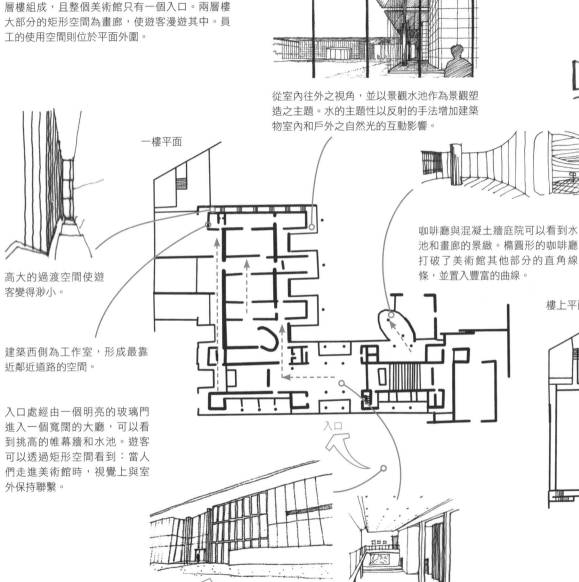

一樓平面

高大的過渡空間使遊客變得渺小。

建築西側為工作室，形成最靠近鄰近道路的空間。

入口處經由一個明亮的玻璃門進入一個寬闊的大廳，可以看到挑高的帷幕牆和水池。遊客可以透過矩形空間看到：當人們走進美術館時，視覺上與室外保持聯繫。

入口

入口大廳

樓上平面

沃斯堡現代美術館（Modern Art Museum of Fort Worth）│1996–2002
安藤忠雄建築研究所（Tadao Ando Architect & Associates）
美國，德州，沃斯堡（Fort Worth, Texas, USA）

造形之演進

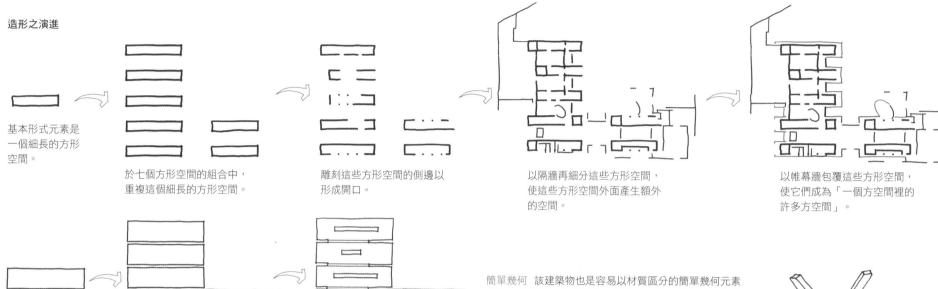

基本形式元素是
一個細長的方形
空間。

於七個方形空間的組合中，
重複這個細長的方形空間。

雕刻這些方形空間的側邊以
形成開口。

以隔牆再細分這些方形空間，
使這些方形空間外面產生額外
的空間。

以帷幕牆包覆這些方形空間，
使它們成為「一個方空間裡的
許多方空間」。

平坦的屋頂面板覆蓋
基本方形空間，並朝
四個方向延伸。

重複屋頂面板，並覆蓋全部七個
方形空間。

頂面板相連，天窗開口於方形
空間上方切開。

簡單幾何 該建築物也是容易以材質區分的簡單幾何元素
組合，主要建材為混凝土、鋁和玻璃等。引人注目的簡
約形式則強調了建築工法和材質，巨大的Y形柱由兩部分
組成：首先完成上方V形體，然後將其無縫地連接到I形
柱上，形成一個完整的Y形柱。

案例之啟發
在安藤的整個職業生涯中，路易斯·康的作品對他產生重要的
影響。現代美術館回應了路易斯·康設計的金貝爾美術館，於
矩形平面上採用一系列類似的細長空間。然而，現代美術館將
細長空間轉向金貝爾美術館，使設備和停車場面向路易斯·康
的建築。

路易斯·康的美術館基本設計元素，為半橢圓形輪廓的拱
頂，並於其設計中可看到安藤所採用的矩形形式。擠壓出基本
2D形狀，可在每個設計中創建出基本空間，再將這些基本空間
重複組合，以形成兩個美術館的主體。

日本文化
由於安藤大部分時間都在日本
度過，因此日本文化對安藤的
建築產生了深遠的影響，於現
代美術館裡可以看到日本文化
和日本傳統建築的元素。

緣側 展廳外以帷幕牆包覆的狹窄走
道，讓人聯想到日本傳統木造建築
的緣側（engawa），為建築物外圍
的開放式走廊（veranda）。

兵庫縣立兒童館 安藤之前的作品，似乎也影響了現代
美術館的設計——例如日本姬路（Himeji）的兵庫縣立
兒童館（Hyogo Children's Museum，1989年），尤
其是漂浮在大片帷幕牆頂部的混凝土屋頂，影響最為
明顯。

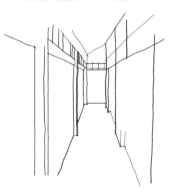

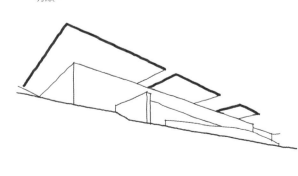

沃斯堡現代美術館（Modern Art Museum of Fort Worth）| 1996-2002
安藤忠雄建築研究所（Tadao Ando Architect & Associates）
美國，德州，沃斯堡（Fort Worth, Texas, USA）

38

形式和意義

隱喻　輕／重：在安藤的設計中，輕重元素之間存在微妙的平衡。在所有立面中，將重混凝土屋頂輕輕地放在帷幕牆上，再搭配Y形柱，使屋頂產生漂浮在水池上方的效果。

強度　以Y形混凝土柱支撐混凝土屋頂面板，使建築物具有強度和宏偉（monumentality）的感覺，並與玻璃和水的短暫質量平衡良好。

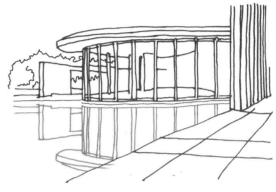

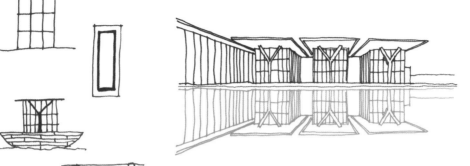

對稱和重複　現代美術館設計有局部的對稱，呈現於平面與立面上，在整個空間中可看到重複的材料、重複的結構元素、和某些重複的形式。

透明度　封閉畫廊的無窗牆與動線空間的帷幕牆，兩者之間存在明顯的對比。晴天時，窗戶豎框和Y形柱的陰影圖樣，明顯地投影於門廳的地板上和走道上。

光線使用

日光是安藤設計中的一個重要元素。將間接日光引入畫廊，使藝術品不受任何破壞性影響，並使光線作為豐富遊客體驗的功能元素。

日式燈籠

於夜間照明時，現代美術館宛如傳統日式燈籠，閃閃發光並倒影於水池中。

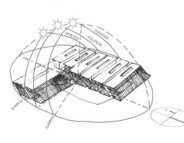
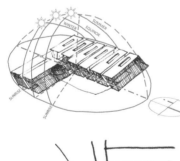

金貝爾美術館和現代美術館使用類似的技術將光帶入畫廊，這是它們外觀剖面相似的主要原因。兩座建築都透過天窗引入反射光，而現代美術館還額外使用可調整的百葉窗和半透明天花板。

建築物側面

Kunsthaus Graz | 2000–3
Spacelab Cook-Fournier / ARGE Kunsthaus
Graz, Austria

39

| **格拉茨美術館** | 彼得庫克與傅尼葉空間研究室／ ARGE Kunsthaus建築團隊 | 奧地利，格拉茨 |

格拉茨美術館為奧地利第二大城市格拉茨（Graz）的臨時展覽美術館，倫敦建築師彼得・庫克（Peter Cook）和科林・傅尼葉（Colin Fournier）稱之為「友善的外星人（friendly alien）」，是一座勇敢闖入舊城市、展示身份和差異的建築物，同時也表現出對周圍建築環境的尊重。該建築源於1960年代的英國建築電訊（Archigram）運動以及21世紀數位建築的設計理念，試圖將傳統的格拉茨導向未來建築的可能性。

格拉茨美術館之造型是「流體建築（blob architecture）」，建築師彼得・庫克將之定義為別具一格的流體（blob），具有令人回味的形式，就像一顆心臟（因為它在格拉茨文化中的角色與形式）、一艘太空船、以及一位友善的外星人。是一個比較狂想與解放的建築作品，帶有高度實驗性質，但也挑戰了傳統的建築設計，跳脫出新的框架與機會。

Lachlan Knox, Antony Radford and Douglas Lim Ming Fui

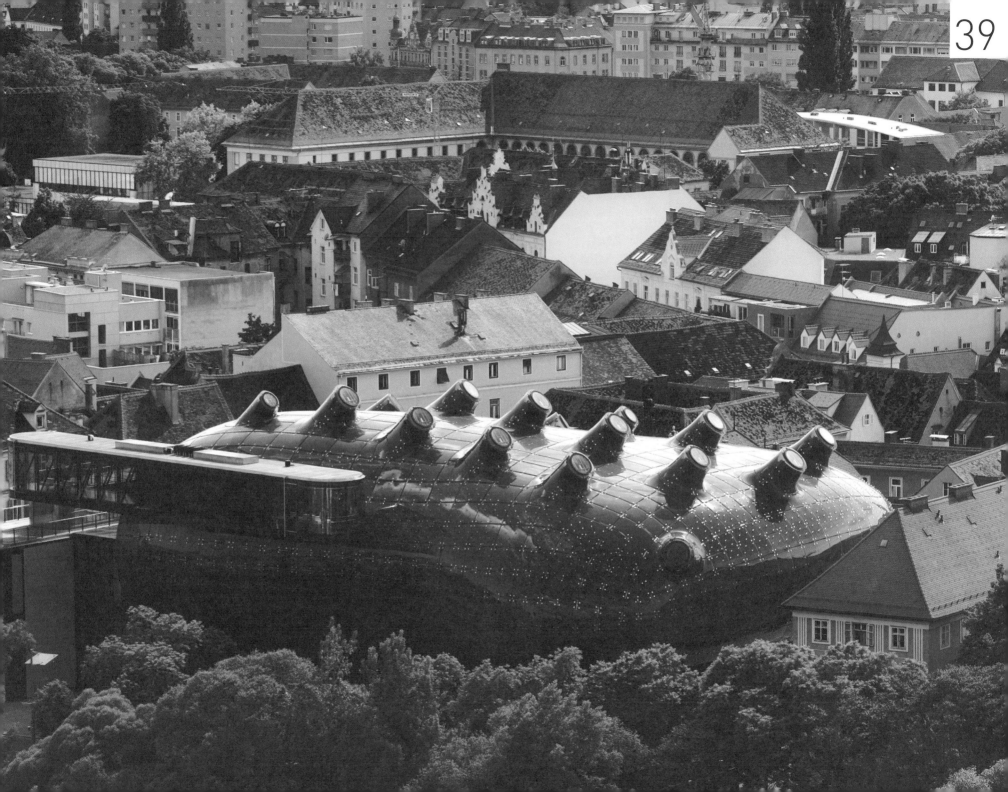

都市涵構

格拉茨舊城區因其和諧的建築風格，以及從中世紀到十九世紀的藝術運動歷史，聯合國教科文組織將之列為世界文化遺產，使舊城區展現出城市形式的關聯性凝聚力。

格拉茨美術館自成一格，身處於其他遵循既有規則的建築物中，豐富了城市景觀。美術館的形式具有生物形態和與平滑的實體，與周圍建物形成明顯對比，即使街上有類似的流體也不會和這建築物一樣有相同的吸引力。

這座建築看起來好像將自己塞進基地裡，座落在歷史建築與河流之間。

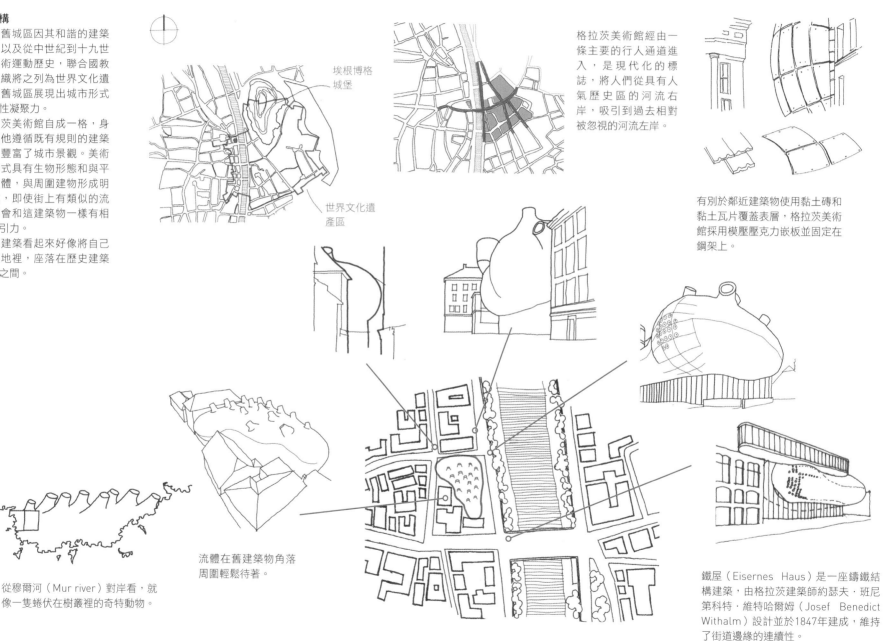

埃根博格城堡

世界文化遺產區

格拉茨美術館經由一條主要的行人通道進入，是現代化的標誌，將人們從具有人氣歷史區的河流右岸，吸引到過去相對被忽視的河流左岸。

有別於鄰近建築物使用黏土磚和黏土瓦片覆蓋表層，格拉茨美術館採用模壓壓克力嵌板並固定在鋼架上。

從穆爾河（Mur river）對岸看，就像一隻蜷伏在樹叢裡的奇特動物。

流體在舊建築物角落周圍輕鬆待著。

鐵屋（Eisernes Haus）是一座鑄鐵結構建築，由格拉茨建築師約瑟夫·班尼第科特·維特哈爾姆（Josef Benedict Withalm）設計並於1847年建成，維持了街道邊緣的連續性。

設計構件

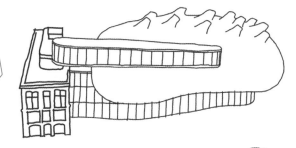

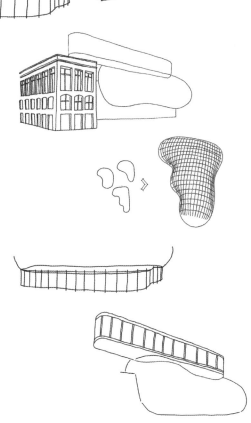

鐵屋 十九世紀建築的直線次序，獨立房間和傳統窗戶為建築構成的主要部分，後期作品則強調曲線與空間的連續性。

流體 該建築的主要部分為「流體建築」，以電腦數位建模設計，透過螢幕和3D列印模型來開發。該建築除了擬人化外，還被比喻為一艘降落在歷史格拉茨的太空船。

下方帷幕牆 在流體的下方，帷幕牆圍成一個帶有凹形天花板的空間，有如一顆坐在桶子裡的氣球下方。

針 被稱為「針（needle）」的懸臂式玻璃走廊，穿透有機流體，為俯瞰舊城區的觀景臺，高度與沿河邊的鄰近建物相符。若將流體比喻為一個生物，那麼針就是它的觸手或眼睛。建築師彼得‧庫克是以一種擬人的設計概念，來做為城市與建築之間的設計對話。

噴頭 流體的頂部表面有15個噴頭（nozzles）造型天窗，使日光照射到第二層的展覽空間，並增添建築物的外星人特徵。

栓腳 流體內的兩條長電扶梯連接建築物的三個主要樓層。

媒體立面 流體表層有很大一部分作為媒體螢幕，在半透明壓克力嵌板後方約100公釐（4英吋）處，裝置930個螢光燈環，每盞燈可單獨控制強度和亮燈時間，以調整螢幕解析度和形成動態圖像。

建築規劃

一樓 鐵屋（Eisernes House）連接流體下方的一樓門廳，經由鐵屋可進入格拉茨美術館。在流體內，一側為白色曲面的設備和樓梯核心；另一側為大廳邊緣穿孔鋼架上的帷幕牆。

中間層 中間層夾在混凝土樓板之間，為具有堅硬材質、冷色調的空間，並由一排排日光燈照明，作為展覽空間。
當遊客轉身後可找到第二個電扶梯，然後往上到達流體頂層的狹窄端。

頂層

在流體寬闊端的一個角落，上方同樣朝北的噴頭造型天窗中，有一個噴頭朝向東方，可以看到格拉茨的傳統地標鐘塔（Clock Tower），就像從美術館裡透過望遠鏡而看到的展覽品。

咖啡吧

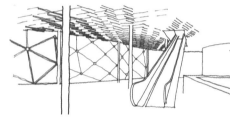

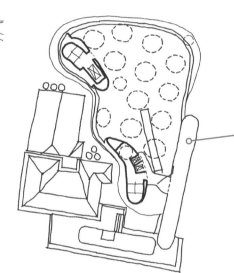

「針」景觀臺兩端與流體分離。

一個小型「隱藏」空間位於流體內部。

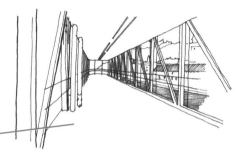

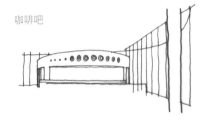

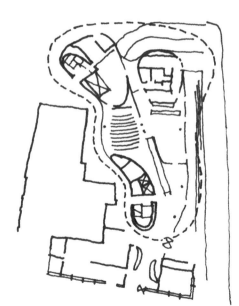

手扶梯通往第一個畫廊層。從人行街道穿過舊「鐵屋（Iron House）」進入格拉茨美術館。

一樓門廳

在低矮的天花板和地板的人造光之後，這個空間是高天花板和光線充足的。「噴頭（nozzles）」造型天窗帶來光線，穿破一個深灰色的天花板，有如一個混合明暗的洞穴。
電扶梯頂部的左側是具現代化的「針（needle）」景觀臺，為一個用玻璃落地窗包覆的狹窄廊道，從這裡可以欣賞具世界文化遺產的格拉茨景色。

南北向剖面

停車場、商店和設備位於地下室的幾個樓層。

建造

採用三角形鋼製空間框架，來實現生物特徵形式的流體結構。這些框架可自己支撐，並以60公尺（197英尺）的屋頂跨度，形成上層的無柱展覽空間。

空間框架中的六角形孔形成噴頭造型天窗。

「針」景觀臺的輕質鋼框架連接到空間框架，並懸在鐵屋的屋頂上。

以鋼筋混凝土柱支撐鋼筋混凝土地板，有如兩個相互堆疊的桌子，且上層地板比下層地板具有更多（但更細）的柱子。

使用3D數位建模將2D網格覆蓋在流體形式上，以建置表層面板。

單獨塑模的藍色壓克力嵌板（Plexiglas panels）在兩個方向上彎曲，並於嵌板結構中添加阻燃劑以符合消防法規。

每片嵌板為2公尺×3公尺（6.6英尺×9.8英尺），以十字叉玻璃配件在六個點處連接到空間框架，並使用軟性密封劑以便移動。

對氣候的回應

噴頭造型天窗朝向北方使日光照入，避免陽光直射，並以壓克力嵌板阻擋紫外線。一樓朝東的帷幕牆，有懸垂的流體和鄰近的樹木遮陽。為因應格拉茨冬季大雪，流體表面上部的壓克力節點有助於保持積雪──有助於室內保溫，並防止積雪和冰塊落在路人身上。

建築規劃

建築電訊（Archigram）是一個前衛的英國倫敦建築師團體，活躍於1961年至1974年，創造出充滿樂趣、流行風格的未來技術願景。彼得‧庫克為成員之一，他提出「速成城市（instant cities）」（1969年），藉由氣球將移動技術結構漂移到單調的城鎮。若格拉茨美術館的建築物，能夠更瘋狂地加上可以移動的雙腳或輪子，就更符合建築電訊成員朗‧赫倫（Ron Herron）所定義的「行走城市（walking city）」。

CHINA

Beijing

Linked Hybrid | 2003–9
Steven Holl Architects
Beijing, China

40

| **北京當代MOMA開發案** | 史蒂芬・霍爾建築師事務所 | 中國，北京 |

北京當代MOMA開發案是北京現代化商業中心的綜合開發案。為因應北京不斷成長的人口密度和商業發展，該設計向城市領域開放，以符合公共設施、商業設施及住宅需求。這種混合型建築脫離了中國傳統的發展，成為開發未來的模型。

　建築師史蒂芬・霍爾使用「混合（hybrid）」一詞來串連整個開發案的設計概念，係藉由操弄共享設施空間，將不同的人群聚集在一起，與其他稱為「社會容器（social condensers）」的混合用途住宅類型有所區分。社會容器為社交工程（social engineering）的一項實驗，卻未能解釋私人和社區生活之間平衡良好的共識與共同利益，因而產生共享空間所有權的問題。相較之下，「當代MOMA」能使各種私人和公共項目需求因應「自由市場（free market）」的影響，並從此一過程中產生互補功能之間的動態關係。

Wing Kin Yim, Amit Srivastava, Wen Ya and Marguerite Bartolo

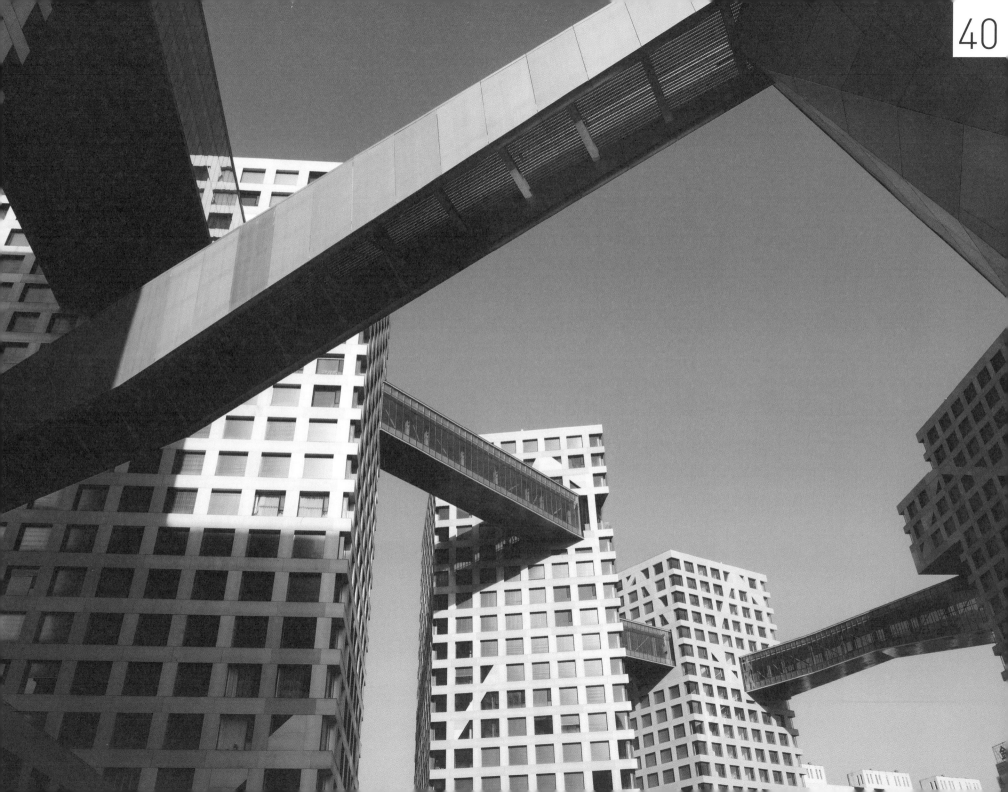

對都市涵構之回應

自1980年代以來，北京快速的城市化必須大量採用公寓建築來因應住宅需求。過去試圖將住宅公寓與商業服務結合在一起，卻成為居民的專屬區域，形成孤立的群體，導致社區容器現象產生。因此，北京當代MOMA開發案改採用互連的環形連廊，使公共領域滲透住宅區，並融合於城市結構中，未來任何的發展，都將沿著商業／公共環形連廊延伸，使私人住宅區與公共領域共存。

沿著東二環（Second Ring Road）的基地為現代北京新開發的一部分。

城市主體 不協調的私有化現有住宅開發，導致孤立地區及群體產生。

城市形狀 新開發試圖將這些主體整合到一個互連的社區中。的連續性。

開放綠帶

開放綠帶

新開發前的基地

新開發後的基地

在低層公共建築中的孤立的高層住宅塔樓

有整合服務設施的住宅公寓—社會容器

視野

視野

顛倒的社會容器與公共設施，例如屋頂花園

北京當代MOMA開發案—擴展公共環形連廊滲透住宅區塊

開放和建造空間

一系列的公園景觀為不同年齡層提供開放式綠地。

採用高層類型建築可增加附近的開放綠地空間。北京當代MOMA開發案綜合體從基地中挑取部分區塊來開發五個休閒綠地，為幼童區、青少年區、中年區、老年區和無限區。

北京當代MOMA開發案

紫禁城

沿著高樓層的公共設施，一覽無遺的視野可以看到紫禁城中心。

對設計需求的回應

這案例為混合型建築，包含許多私人和公共功能，經由設計讓這些不同的項目得以共存。住宅塔樓圍繞著電影院設立，使電影院成為中央導向的公共空間，與城市生活形成視覺上的聯繫。位於二十樓的天橋（sky bridge）使其他公共功能更靠近住宅區，以產生更多的社交互動。而建築師史蒂芬‧霍爾也利用這個連貫的天橋將各棟建築物串連在一起，像是好朋友們勾肩搭背一般，讓北京傳統的巷道文化，賦予新型態的空間表現。

連接橋並非線性的，反而將這些塔樓組織成環狀，以創造類似傳統房屋庭院的中央圍牆。

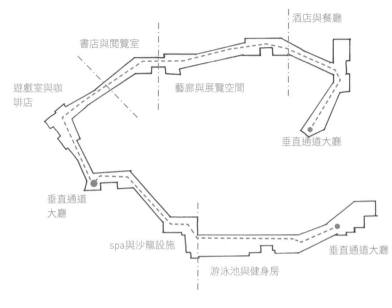

電影院和酒店等公共建築活化了中央圍牆；電影院的屋頂為庭院花園。

電影院的屋頂花園可舉辦各式各樣的社區活動。

環形的區塊天橋，使一樓和二十樓的兩個商業／公共層之間有更大互動。垂直連接打破了單調的線性體驗；平行的動線網絡使公眾能進入電影院上方的屋頂花園。居民可以看到綜合體的中央公共空間，社區活動也能連接到私人領域，因而強化社區的凝聚力。

天橋有一系列公共活動，包括為酒店客人提供酒吧和餐飲、公共健身房以及商店，因此於設計組織中考量了居民對隱私的需求，以適應天橋上大多數的公共活動，並在使用這部分時，同時透過建築群來提供支撐的功能。

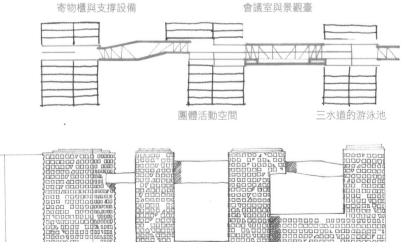

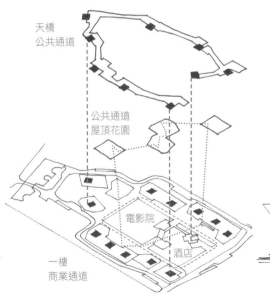

形式和比擬

以環狀組織來呈現塔樓具有實質上的利益，期望能發展出代表社區的緊密聯繫。簡單的直線建築區塊為獨立構件，於環狀組織中互相緊握，並如對話般地彼此回應。建築師早期的草圖探索了這種反應關係，重現一群人手牽手跳舞的精神。

調整建築區塊的幾何形式以回應鄰近建築。

草圖顯示為聚集的建築物

輕盈透明的天橋與堅固的建築區塊形成對比，突顯了它們的類似關係。

亨利・馬諦斯（Henri Matisse）的畫作《舞蹈》（Dance，1910年）

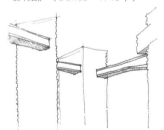

透過燈光打亮天橋下方與建築物表層上的連接帶，進一步探索連接的概念。

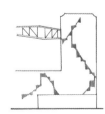 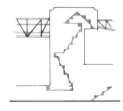

對當地文化的回應

雖然建築的整體外觀符合現代美學原則，但設計仍參酌了當地的文化和信仰。簡而言之，塔樓和天橋樑係參考萬里長城（Great Wall of China），為重要的文化象徵。

其他間接提及當地文化習俗的部分，包括設計元素組織中的風水原則，以及使用符合當地習俗的水和顏色等元素。

依據風水原則，在基地北側開發的一系列小丘以符合高山的概念，象徵保護以對抗負面能量。中央封閉式庭院中的大型水池，也是一個當地傳統設計元素，引導正面能量的流動，為居民帶來繁榮與健康。

沿著建築物各立面的彩色門窗邊框，回應了舊佛教寺廟的多色形式。

對使用者的回應

藉由操作透明度的設計，從天橋走廊的公共功能到住宅公寓的私人領域之間，創造出一個平穩過渡空間。依據天橋的透明度，從原本可觀察戶外活動的觀景臺，轉變為外面的人也能觀賞到裡面活動的展示櫃。

開窗的實體牆創造出私人住宅的內部。

透明的天橋（sky-bridge）走廊為公共展覽空間。

輕微變化的透明度，將這段天橋轉變為景觀臺。

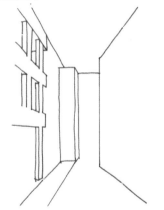

該設計透過比例和光線為住戶創造一系列的體驗，協助他們在空間中找到方向。雖然於庭院中並置較小的結構，有助於打破高層塔樓的規模，但商業走廊擴大了內部空間，以區分其公共性質。同樣地，天橋走廊光亮透明的性質，與私人住宅內部的堅固牆壁和直線門窗形成對比，成為公共到私人的過渡空間。

建築的外骨骼構造使內部布局不受拘束，並具有良好視野與自然通風。

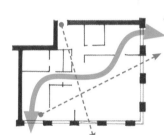

公共走廊有擴大的規模和室內空間。

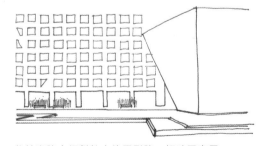

位於庭院中相對較小的電影院，打破了高層塔樓的規模。

公寓中的移動式牆壁，可依據居民的需要，將空間從私人封閉空間轉換成一系列相互連接的空間。

不規則的窗戶使陽光照進室內時，產生意想不到的形狀變化。

41

| 聖卡特琳娜市場 | EMBT建築師事務所 | 西班牙，巴塞隆納 |

聖卡特琳娜市場是巴塞隆納歷史街區的修復項目。聖瑪利亞修道院（Convent of Santa Maria）建於1845年，但在1848年的一場大火之後，改建為該市第一個具有屋頂的市場。為了更新市場，EMBT建築師事務所保留舊市場的三面白色磚石拱形牆，而第四面則是開口朝向廣場的新設計。市場周圍為社會住宅，是都市更新計畫的一部分。

市場新屋頂的獨特曲面形式與鮮豔色彩，使城市環境散發活力。這是源自於西班牙民族的活動與熱情，所轉化的一種空間氛圍。

這案例透過多種方式呈現都市設計中的關聯性凝聚力，於住宅與公共區域之間、車輛與行人之間、新舊之間、以及整體建築形式與其細節之間的關係，都經過仔細考量以便彼此作出回應。

Selen Morkoç, Mohammad Faiz Madlan, Zhe Cai Zack and Leona Greenslade

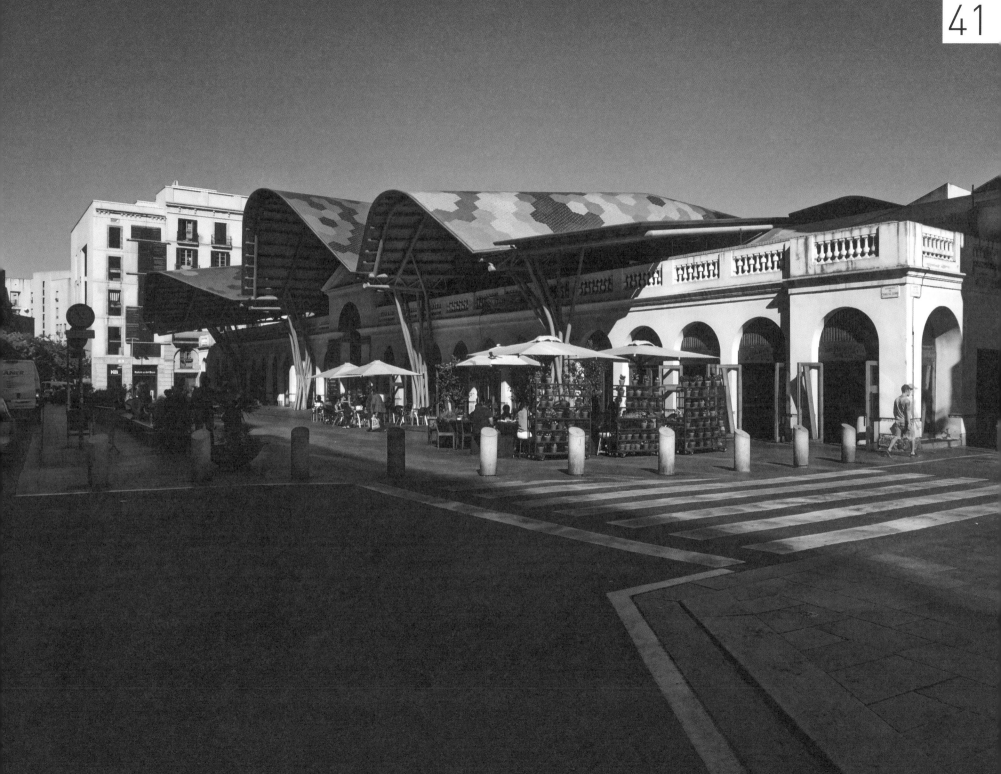

涵構

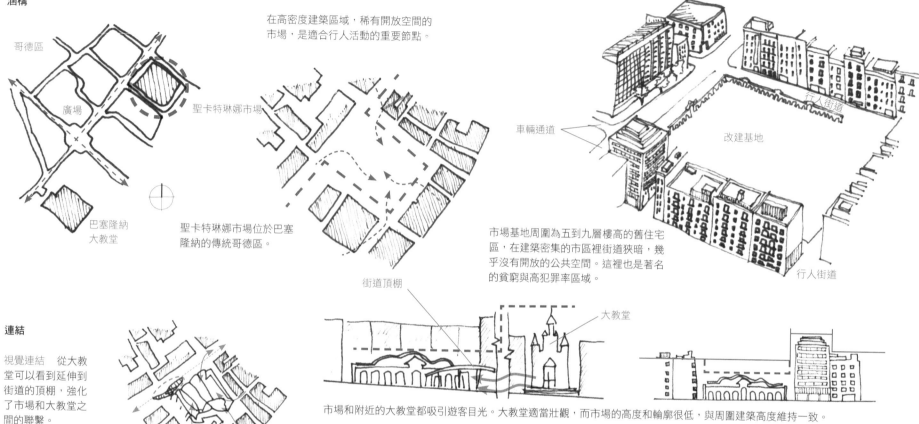

哥德區

廣場

聖卡特琳娜市場

巴塞隆納
大教堂

聖卡特琳娜市場位於巴塞隆納的傳統哥德區。

在高密度建築區域，稀有開放空間的市場，是適合行人活動的重要節點。

車輛通道

改建基地

行人街道

行人街道

市場基地周圍為五到九層樓高的舊住宅區，在建築密集的市區裡街道狹暗，幾乎沒有開放的公共空間。這裡也是著名的貧窮與高犯罪率區域。

連結

視覺連結 從大教堂可以看到延伸到街道的頂棚，強化了市場和大教堂之間的聯繫。

街道頂棚

大教堂

市場和附近的大教堂都吸引遊客目光。大教堂適當壯觀，而市場的高度和輪廓很低，與周圍建築高度維持一致。

區域環境的連結 屋頂布局的設計回應了兩側的現有建築環境和動線。

氣流和自然光

日光

日光

氣流

低形式的市場使陽光和空氣進入這個極度密集的城市。

舊市場和街景

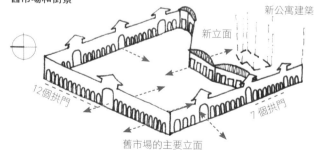

新公寓建築

新立面

12個拱門

7個拱門

舊市場的主要立面

將新建築與部分舊市場結合的設計，增加了基地的活力。

新與舊

舊立面

新市場的後立面

正面的矩形牆有一排古典風格拱門，回應了對街的建築物。後立面略微彎曲，但保持與舊市場立面相同的節奏。

新設計透過屋頂結構回應舊建築，外挑的屋頂不會主導舊立面，似乎輕輕地盤旋在牆壁上方。

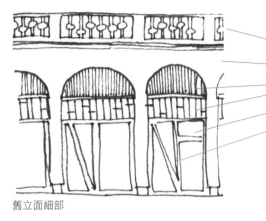

舊立面細部

傳統風格圍欄
白色磚石牆
木材覆層
玻璃
木框

新設計除了鋼屋頂結構外，也參考當地建築開窗使用木材，形成不同建築部分之間的聯繫—新設計的鋼屋頂與舊建築的磚石牆。

外挑的屋頂形成雨棚

送貨至市場的服務入口位於建築物後面的大門，經由封閉斜坡往下到地下室的裝貨／卸貨區。矩形入口的高度，表示長形市場立面的極簡形式。

白牆

傳統木窗框

公寓住宅細部

曲面鋼屋頂
百葉木板
帷幕牆

後立面細部

彩色瓷磚

木天花板

鋼結構

材料分析
除了現有材料之外，市場新建部分還使用其他材料：主結構為鋼；色彩屋頂表面由瓷磚組成，係參酌當地（local reference）其他建築；市場立面為木材和玻璃表面。

外挑的屋頂強化了新建築與街道之間的連結。

後牆回應新公寓建築（也反過來回應市場），新屋頂形式適合街區的形狀。

公寓建築

服務入口

屋頂結構

屋頂平面

路徑與動線配置

在人行道上使用花崗岩延續了市場內的地板，以強調市場為公共空間的一部分。

後方的新廣場是一個光線充足的空間，位於狹窄街道與密集住宅區。

以更有效的連接策略點，重新設計前往市場的路徑，並經由樓梯可輕鬆到達地下停車場。

樓梯

送貨區在地下室，經由一條街道旁的斜坡進入；停車場也在地下室，但可以從離市場較遠、較寬的街道進入。公寓則位於基地的西南角落。

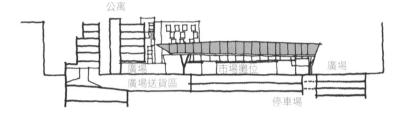

公寓　廣場　市場攤位　廣場　廣場送貨區　停車場

結構和細節

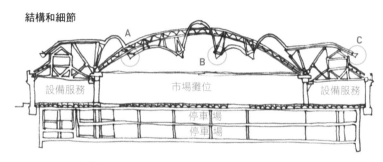

設備服務　市場攤位　設備服務　停車場　停車場

大跨徑屋頂結構以兩根混凝土樑支撐。從入口立面到後面，波浪狀的鋼拱頂於高度和輪廓上產生變化。

平面與使用

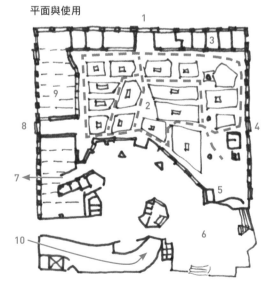

主要部分
1. 主入口
2. 60主入口
3. 商店
4. 入口
5. 挖掘的歷史廢墟保留區域
6. 後方廣場
7. 設備服務
8. 入口
9. 餐廳
10. 往下至送貨區的封閉斜坡

市場平面三個側邊都有公共入口，還有購物和餐飲區，使行人有多條路徑可選擇進入。

細部 A

細部 B

細部 C

主要部分
1. 彎曲桁架
2. 層壓木
3. 彩色瓷磚
4. 木桁條
5. 排水溝

混凝土樑和柱是該結構的承載系統。重複使用原始框架，將舊市場牆面連接到新混凝土樑。混凝土樑透過鋼條連接，承載了大跨徑木拱形桁架。

混凝土樑　鋼結構　混凝土樑　木桁條　木拱形桁架　鋼條連接　混凝土柱　舊市場牆面　混凝土柱

屋頂形式

拱門和屋頂曲線　　　　　　　　　市場的路面磚　　　主立面的樹枝柱

於屋頂結構、平面布局、現有外牆之間有形式相似處；類似的曲線重複於路面磚與立面的柱子中，形成自由流動曲線的有機整體。

屋頂的波浪形狀與繽紛色彩，意旨巴塞隆納的建築遺產，尤其是建築師安東尼·高第（Antoni Gaudí）的作品。

高第的米拉之家（Casa Milá，1906-1912年）　　　高第的奎爾公園（Park Güell，1900-1914年）。色彩繽紛的屋頂磚讓人想起高第的公園設計。

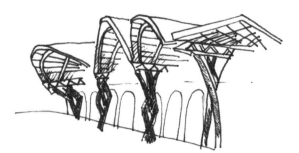

瓷磚設計　屋頂平面的設計靈感來自於市場的產品，將五顏六色的蔬菜水果轉變為六十六種顏色的六角形瓷磚，且每片瓷磚都有獨特的圖案。

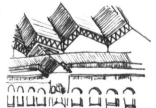

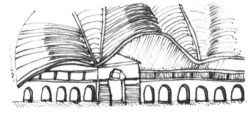

舊市場　　　　　　　　　新市場

舊市場經由創新的形式和顏色重建，增加現有結構的價值，並強調了遺址的特性。色彩繽紛的屋頂結構，不僅豐富周圍暗淡的城市邊緣組織，也強化公共空間的使用。

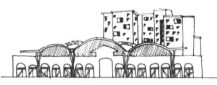

新市場與周圍建築物

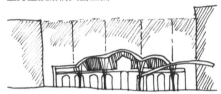

上方屋頂結構與舊立面

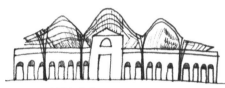

市場的現代化規模與波浪狀屋頂

新市場後牆

室內透視圖

AUSTRALIA

Melbourne

Southern Cross Station | 2001–6
Grimshaw Architects / Jackson Architecture
Melbourne, Australia

42

| **南十字星車站** | 格倫索建築師事務所／傑克遜建築師事務所 | 澳洲，墨爾本 |
南十字星車站是墨爾本市最重要的一個公眾交通節點與市民燈塔。獨特的山丘狀屋頂結構，為冷卻系統與
柴油火車產生的煙霧提供自然通風，也能收集雨水，以因應墨爾本時而雨天、時而炎熱與潮濕的氣候。為
振興墨爾本西端，該車站是重點建設的一個里程碑。

該案例由倫敦的格倫索建築師事務所（Grimshaw Architects）與墨爾本的傑克遜建築師事務所（Jackson
Architecture）合作設計，展現出公共空間裡動線、規模、城市表達、對環境的回應等，共同發揮作用的整
體方式（holistic approach）。

Jackson Architecture

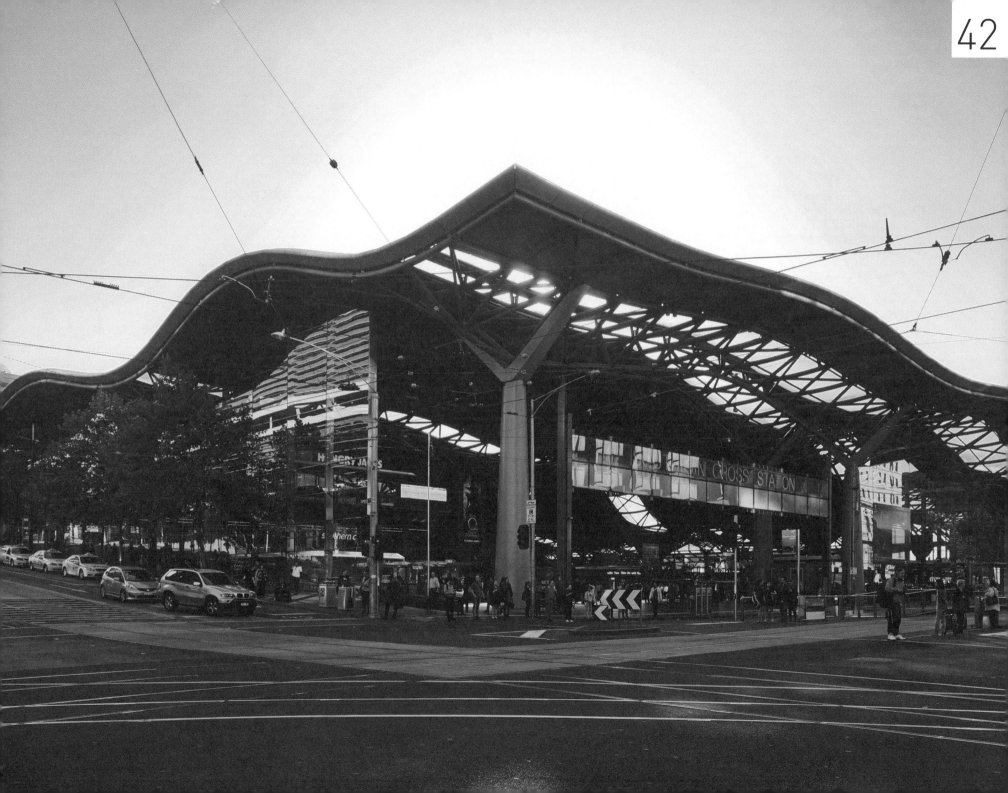

42

南十字星車站（Southern Cross Station）|2001-6
格倫索建築師事務所（Grimshaw Architects）／傑克遜建築師事務所（Jackson Architecture）
澳洲，墨爾本（Melbourne, Australia）

都市涵構

墨爾本天際線

南十字星車站位於墨爾本市中心的西端，提供前往郊區和維多利亞（Victoria）鄉村的連接鐵路。該車站亦位於交通樞紐中心，提供公共和私人交通設施，有州際巴士服務和前往城市機場的客運。

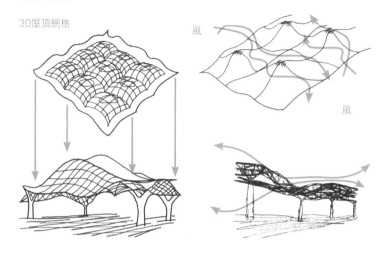

墨爾本中央商業區

視覺聯繫　墨爾本濱海港區

這裡的設計回應了墨爾本市中心與新濱海港區（Docklands）之間的視覺聯繫背景。港區重新開發為住宅、娛樂和展覽區。車站屋頂覆蓋了一個完整的城市區塊，為近程和遠程地點之間的連接節點。

月臺和屋頂　每個月臺作為高架結構的軸，因此將支柱置於月臺中心線上。

車站網格與鐵路線對齊，並與街道網格相交成小角度。山丘狀的屋頂與市中心繁忙的垂直線條，於水平上形成有機對比。設計重點為改善斯賓塞街（Spencer Street）的街景，使墨爾本西端創造一個充滿活力的城市新空間。鐵路上的行人通道，提供額外到達車站月臺的路徑。

　　過時的現有車站經由新車站的平滑、流暢曲線重新煥發活力，創造出市中心具有最大頂棚的城市空間。

造形之演進

3D屋頂網格

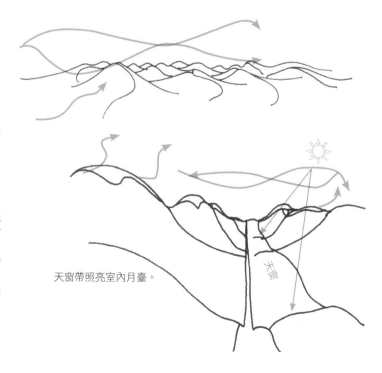

3D屋頂網格設計用於保護通風良好且舒適的城市空間，研究風於沙丘中的模式影響屋頂設計。

天窗帶照亮室內月臺。

城市規模

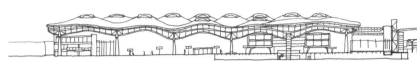

墨爾本濱海港區正面

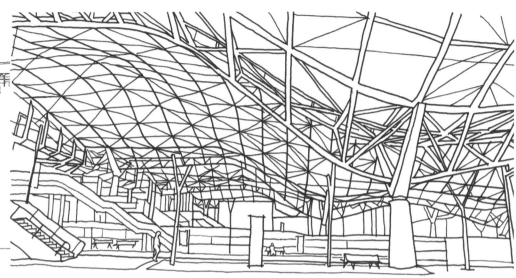

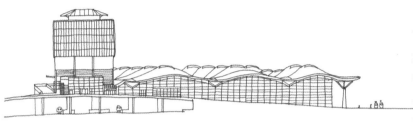

南向立面

與斯賓塞街一系列高層建築相比，南十字星車站只有三到四層樓高。車站屋頂的低矮規模與透明度，似乎漂浮在地面上方。

內部元素營造出大廳般的氛圍，具有各個方向的視野，以協助旅客找到方向。令人印象深刻的屋頂和建築結構，回應了火車和鐵軌的原始工程性質。

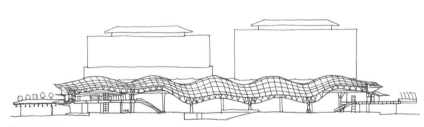

斯賓塞街景

結構整合

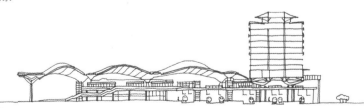

北向立面

該建築具有一般的「輕盈」感，鋼和聚碳酸酯的屋頂內層，與附近混凝土和磚結構建築相比，具現代化的車站適度座落於城市環境中。從

南側廣場的視角，顯示出屋頂結構如何與月臺對齊。天窗區的彈性材質，使鋼屋頂能隨著溫度變化而膨脹或收縮。

以預鑄混凝土柱支撐輕質的屋頂棚。該車站在施工過程中仍繼續營運，並於離峰時段將預鑄的屋頂模塊升高到既定位置。

42

南十字星車站（Southern Cross Station）｜2001–6
格倫索建築師事務所（Grimshaw Architects）／傑克遜建築師事務所（Jackson Architecture）
澳洲，墨爾本（Melbourne, Australia）

動線配置

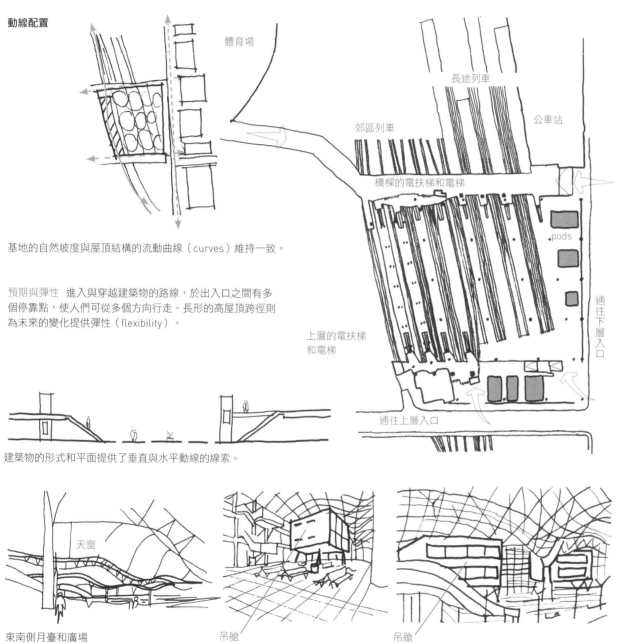

基地的自然坡度與屋頂結構的流動曲線（curves）維持一致。

預期與彈性 進入與穿越建築物的路線，於出入口之間有多個停靠點，使人們可從多個方向行走。長形的高屋頂跨徑則為未來的變化提供彈性（flexibility）。

建築物的形式和平面提供了垂直與水平動線的線索。

東南側月臺和廣場

吊艙

吊艙

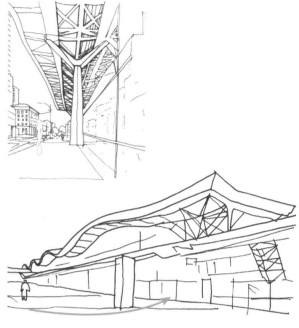

入口 大型頂棚結構挑戰了室內外之間的界線，以強調車站入口處的策略定位。

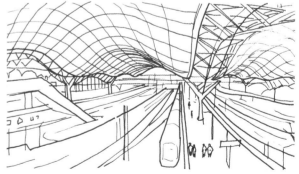

室內空間以移動式吊艙為特色，可容納小型零售商店、辦公室和其他公共設施。這些自由浮動吊艙充滿活力，強化了室內的動態性，同時又不損害其一致性。

南十字星車站（Southern Cross Station）| 2001–6
格倫索建築師事務所（Grimshaw Architects）／傑克遜建築師事務所（Jackson Architecture）
澳洲，墨爾本（Melbourne, Australia）

42

氣候／通風

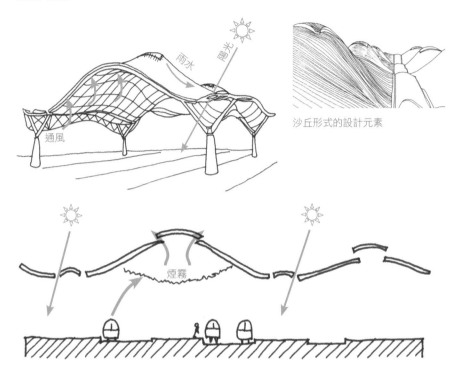

沙丘形式的設計元素

沙丘狀屋頂結構能自然通風，使來自火車的柴油煙霧，從月臺層向上經由每個「沙丘」最高點的通風口抽出。

永續性

該建築將永續性（sustainability）作為主要設計考量，大型屋頂區可用於雨水收集，並經由排水溝流入兩個地下室貯水池，使該建築50%用水方面能自我供給。

設計藉由屋頂和結構的被動系統，於通風和照明方面盡可能減少仰賴機械和電氣系統，故該建築能適應未來擴展超過100年的生命週期。

光

車站立面為帷幕牆，提供室內空間日光與視野。

設計一致性

所有內部元素與整體相關，屋頂的流動曲面與月臺布局相稱，形成視覺元素上的對比。月臺布局與南側的長途公車站共同運作（works collaboratively），有舒適的通道為旅客提供一個平穩的過渡空間，也讓城市通勤族容易從終點站疏散人潮。

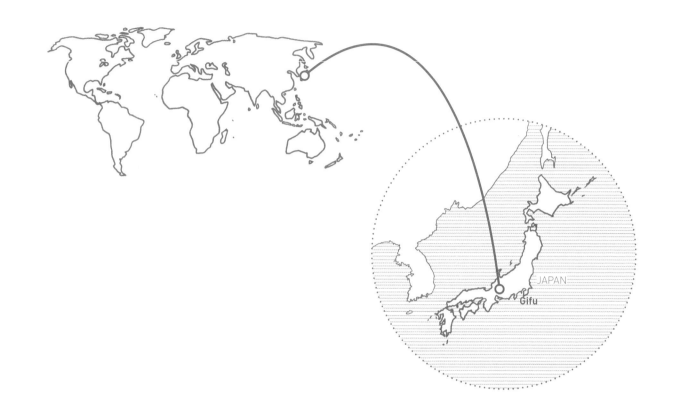

Meiso no Mori Crematorium | 2004–6
Toyo Ito & Associates
Kakamigahara, Gifu, Japan

43

| **暝想之森** | 伊東豐雄建築設計事務所 | 日本，岐阜縣，各務原市 |

暝想之森（Forest of Meditation）火葬場是表現主義建築（Expressionist architecture）的當代典範。有機的白色粉刷屋頂形式，和諧地回應了火葬場的整體使用需求。 屋頂結構的曲線（curves）模仿了附近的地形，連接山丘與湖泊。該建築公共空間的視野，能看到周圍令人印象深刻的全景，而可以走上去的屋頂也促使使用者從周圍景觀，得以連續串連到建築物。

建築師伊東豐雄將這個火葬場設計案例，模糊二元對立（例如室內／室外和自然／人工）之間界線的價值觀，把人工的建築自然化，亦將自然的景觀環境人工化。藉此，將人的一生視為一種模糊的終點站，終究歸之塵土，融入於無形，本書作者認為這是源自於日本神道教對於生命的定義與概念，也影響了伊東豐雄對於殯葬空間的思考與創作。

Selen Morkoc, Kun Zhao, Simon Fisher

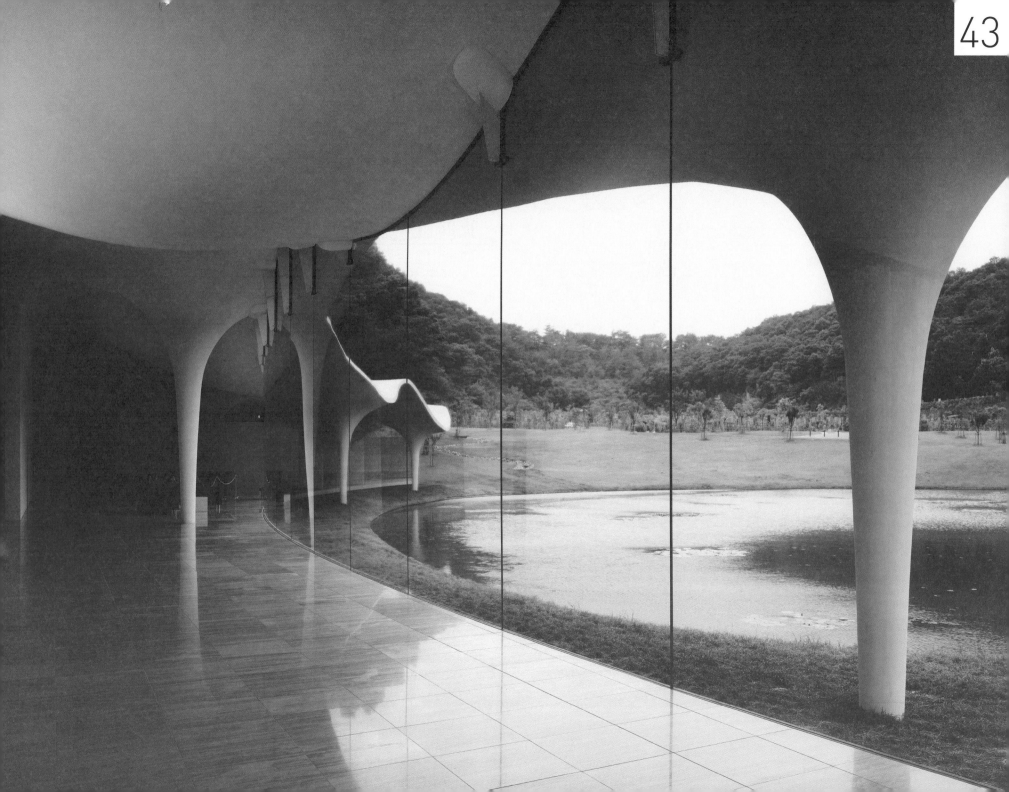

基本元素

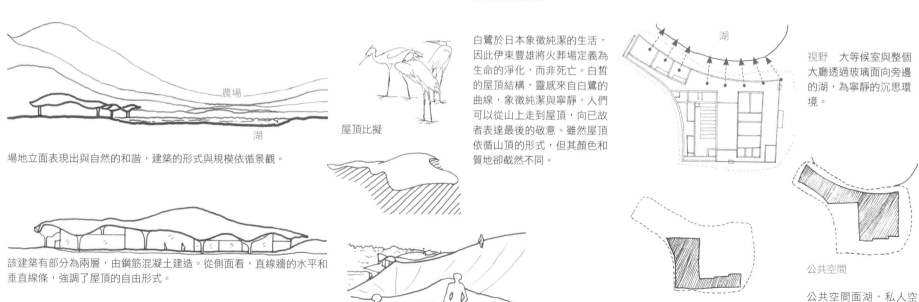

地形

火葬場位於俯瞰山谷的山坡上。山下有一條高速公路隧道。

基地平面

火葬場為大型基地區的一部分，座落於山區公園內，南邊有混合樹木和植物，北邊有湖。周邊地區主要為住宅區，因此火葬場的選址與設計，在這敏感的區域中盡可能降低其存在性。

該建築俯瞰北邊的湖，大型屋頂似乎從後面的山延伸，連接山丘與湖泊。建築造型的設計，盡可能對周圍自然灌木叢產生最小的影響。

建築的設計靈感來自大自然。瞑想之森並非傳統的大型火葬場，該建築高度適中，由兩個元素組成：屋頂、隱藏於整體屋頂結構下的功能空間。白色的屋頂表面，營造出安詳的氛圍。

農場

湖

場地立面表現出與自然的和諧，建築的形式與規模依循景觀。

屋頂比擬

白鷺於日本象徵純潔的生活，因此伊東豐雄將火葬場定義為生命的淨化，而非死亡。白皙的屋頂結構，靈感來自白鷺的曲線，象徵純潔與寧靜，人們可以從山上走到屋頂，向已故者表達最後的敬意。雖然屋頂依循山頂的形式，但其顏色和質地卻截然不同。

湖

視野 大等候室與整個大廳透過玻璃面向旁邊的湖，為寧靜的沉思環境。

該建築有部分為兩層，由鋼筋混凝土建造。從側面看，直線牆的水平和垂直線條，強調了屋頂的自由形式。

私人空間

公共空間

公共空間面湖，私人空間面山。

對基地的回應
屋頂曲面成為景觀的一部分，與周圍山水的輪廓和諧一致，人們可從室內到室外感受到這樣的連結性，從室外到室內亦然。

極簡的東向立面有帷幕牆和兩個入口。

南向立面有一個子入口，且半邊立面為混凝土，只讓部分日光照入，其堅固性與山腳相連。

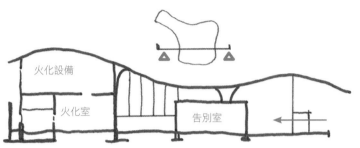

屋頂下方為一個典型建築，其形式依功能需求設計，將最高的空間用於容納高大的火化設備。

湖岸視角　　　　　　屋頂視角

大部分西向立面位於山坡低處，這面牆沒有帷幕牆。然而，面北的曲線帷幕牆有部分外挑到這個立面，呈現與其他立面的連續性。

遊客路徑　　　　　　已故者路徑

大廳視角　　　　　與湖的關係

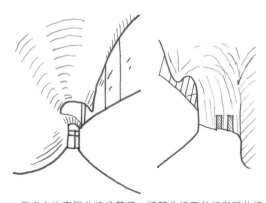

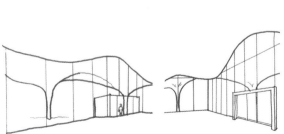

動線配置　依循日本火葬儀式的路線，家屬跟隨遺體經過主入口，於告別室舉行儀式後，遺體進行火化，家屬則先到等候室，再至殯儀室收集骨灰。

入口大廳

長廊中的高層曲線帷幕牆，將雙曲線天花板與單曲線牆隔開，於視覺上豐富了空間。

邊界

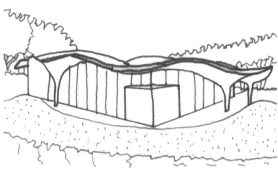

不同空間的邊界以材料的變化來表示，邊界可連接空間，也可分隔空間。

火化室外面大廳具有紀念儀式效果。

小型殯儀室的木材與大理石表面，使家屬來收集骨灰時，感受到溫馨的氛圍。

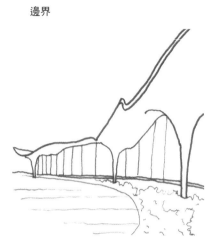

極簡的帷幕牆將柔和、明亮的室內與室外湖景連接，使整體視野一覽無遺。

對環境的反應

排放廢氣為火葬場的主要考量因素，通風口隱藏在屋頂的角落，面向山腳，以維持曲面屋頂的視野完整無缺。

火葬場有三間等候室，一間為傳統日式風格，另外兩間為現代風格，以因應不同的喪葬習俗。等候室眺望湖泊，面向池塘與樹景，將寧靜的景觀帶入室內成為家屬慰藉。大理石和混凝土主要用於公共空間，在火化室外面的大廳，大理石地板和牆壁，與對面的混凝土曲線牆形成對比，並以玻璃和木材作為混凝土和大理石之間的過渡材料。

 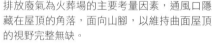

裸面混凝土　　卵石　　　粗堆砌石　　玻璃　　　大理石　　玻璃

曲面形屋頂由厚度為200公釐（8英吋）的鋼筋混凝土建造而成，屋頂懸臂越過建築物的玻璃立面，看起來像漂浮在錐形柱頂部，並將抹灰的大片屋頂灌在基地上。

屋頂形式排出雨水的方式，與雨水從周圍山上流出一樣。四個結構核心與十一根柱位於屋頂結構下方，這些柱的形狀像散布的倒錐形，與天花板融為一體。

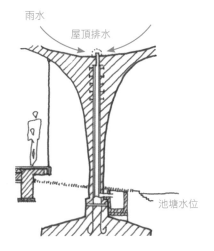

錐形柱內裝置雨水管。

光線運用

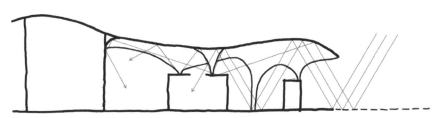

自然光使建築物內的主要門廳與其他大型公共空間更具生氣。主要光源為直接天空、陽光、以及來
自湖面的反射光，光線透過北向帷幕牆進入，並經由大理石地板與波浪狀天花板潔白的漆面反射。
在建築物周圍反射的光線，深入滲透到所有公共空間，並於更私人的空間裡間接照明。

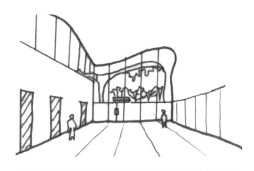

間接照明柔和地照亮曲面天花板，並散發於各個
方向，使室內具有微妙的視覺變化。

告別室沒有窗戶，當門關閉時，天窗的光，以及天花板與牆壁之間縫隙中的人造光，營造出與外面大廳
不同的氛圍。來自天花板的柔和光，讓人憶起黑暗房裡的光環，適合空間的精神功能。

整體而言，瞑想之森於功能性操作、精神目的與景觀設置之間，實現了關聯性凝聚力。對悲傷的遊客來說，提供了一個與周圍
世俗活動隔離的敏感地方；對團體和個人體驗而言，則提供了一個平靜的環境。

Civil Justice Centre | 2001–7
Denton Corker Marshall
Manchester, England

44

| **曼徹斯特民事司法中心** | 丹頓‧廓克‧馬修建築師 | 英國，曼徹斯特 |

曼徹斯特於十九世紀發展為紡織工業城市，成為一個主要的商業中心。民事司法中心的國際設計競賽於2001年至2002年期間舉行，由來自澳洲墨爾本的丹頓‧廓克‧馬修（Denton Corker Marshall）贏得競圖，該建築於2007年完工。

該建築的規劃清晰卓越，具有獨立的公共空間與專業空間，並將各個動線匯集於法庭。該建築也具有節能設計特徵（雙層帷幕牆、屏幕牆、燈架和自然通風），並以清晰而富有表現力的建築語言來整合。

Sam Lock and Antony Radford

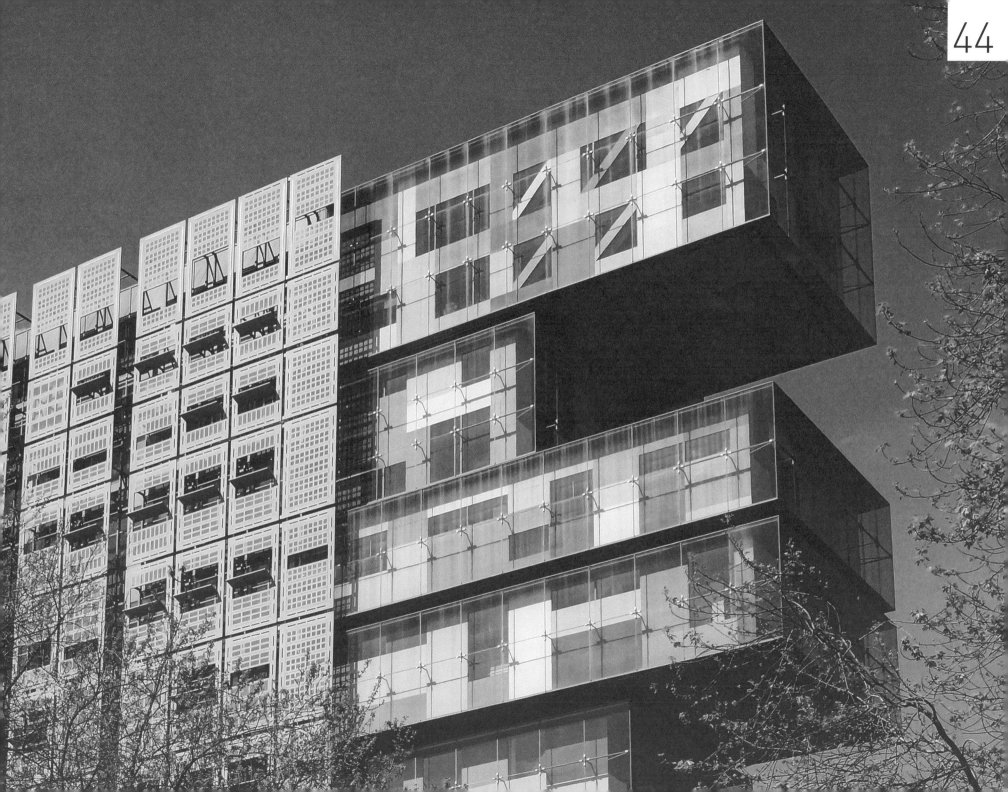

對基地的回應
斯賓菲爾斯（Spinningfields）位於曼徹斯特中心西部邊緣，是一個法律區周圍的金融與商業區。民事司法中心建在一個前身為立體停車場的基地上，毗鄰現有的法院大樓，自2000年以來，這地區大部分的區域已重新開發，該建築採帷幕牆和噴塗鋁板建成，於鄰近辦公大樓中展現圖特的新型式，其高度與質量也適合這個地區。

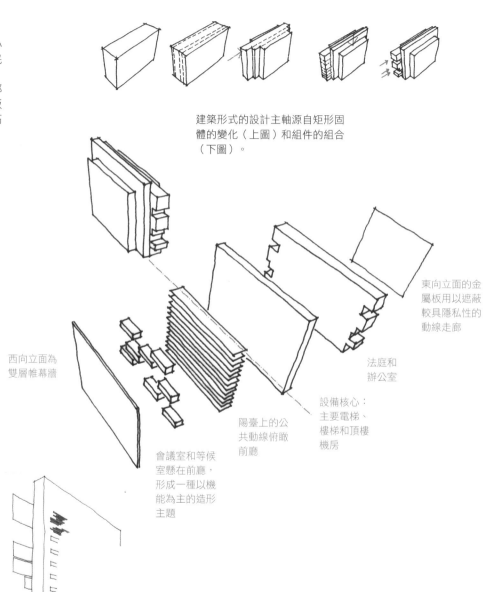

建築形式的設計主軸源自矩形固體的變化（上圖）和組件的組合（下圖）。

該建築靠近艾威爾河（River Irwell）上的一座橋，獨特的質量賦予該建築特性，成為城市入口的標誌。

東向立面的金屬板用以遮蔽較具隱私性的動線走廊

西向立面為雙層帷幕牆

法庭和辦公室

設備核心：主要電梯、樓梯和頂樓機房

陽臺上的公共動線俯瞰前廳

會議室和等候室懸在前廳，形成一種以機能為主的造形主題

外掛的樓層，有如文件櫃中的開放式抽屜，使末端立面比大多數建築更加清晰─更像曼徹斯特的屋頂景觀，而非建築物的牆壁。

在這建築的許多方面都可看到「參考和行動（reference and action）」的強烈並置。建築物脊柱的前緣，作為外掛樓層的動線與節奏的參考，在細長的窗戶開口處則以較小的規模回應。

典型法院建築透過對稱與規模的型式，以及宏偉與令人敬畏的入口，來表達尊嚴、權威和秩序。民事司法中心也表現出秩序和尊嚴，但避免壓迫權威，因為司法系統為公民社會的一部分。

卡斯‧吉爾伯特（Cass Gilbert）於1935年設計的美國最高法院（United States Supreme Court），位於美國華盛頓哥倫比亞特區（Washington DC, USA）

治‧艾德蒙‧斯特里特（George Edmund Street）於1882年設計的皇家司法院（Royal Court of Justice），位於英國倫敦（London, England）

奧斯卡‧尼邁耶（Oscar Niemeyer）於1958年設計的巴西最高法院（Supreme Federal Court），位於巴西巴西利亞（Brasilia, Brazil）

一樓平面

白色接待櫃檯由一群方盒組成，如同這建築物一樣。

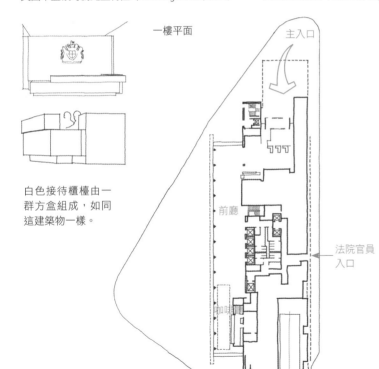

主入口

前廳

法院官員入口

咖啡廳

緊急逃生梯和消防員電梯位於脊柱的兩端。

往地下停車場的斜坡

典型上層平面

主入口位於建築北端的懸臂下，由陰影凹槽分隔方形空間，與主要質量塊交會的方式和牆板細節，呈現出一致性的設計語言。

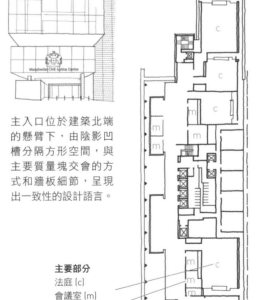

彈性 該平面可透過側向或縱向設置，與建築物兩端懸臂延伸「棍棒（stick）」，來因應不同大小需求的法庭。

主要部分
法庭 (c)
會議室 (m)

高等法院（High Court）佔滿建築物頂層，其他法院則位於較低樓層。

公眾從大樓的公共側邊進入法庭；而法官則有一條單獨的路線，從他們私人辦公室到法庭前面的審判臺。

對環境的回應

該建築明亮通風，擁有寬敞的公共空間。建築物的高度源於對氣候的回應——完全自然通風（naturally ventilated）建築的最大寬度為15-18公尺（49-59英尺），該建築在一年中大約有八個月為自然通風，其餘月份則輔以人工降溫。

兩個鑽孔閥門深入建築物下方約75公尺（2466英尺）的地下蓄水層，將水溫為攝氏12度（華氏53.6度）的地下水灌送到地面，流經嵌入前廳地板的管道，直接使前廳降溫。此外，這裝置還能預先將供應予冷卻器的空氣降溫，以提高效能。於使用後，水溫變為攝氏14度（華氏57.2度）的地下水則流回地下蓄水層。

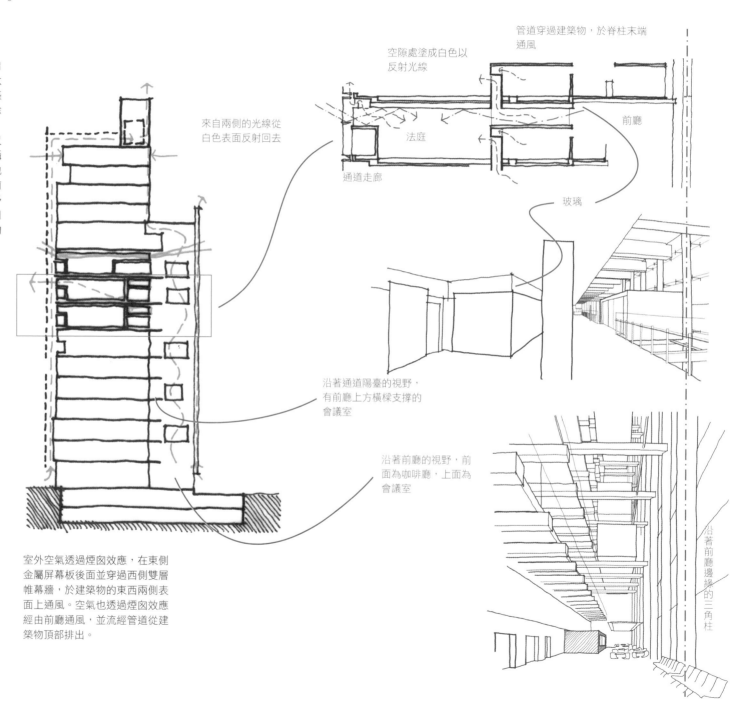

來自兩側的光線從白色表面反射回去

空隙處塗成白色以反射光線

管道穿過建築物，於脊柱末端通風

前廳

法庭

通道走廊

玻璃

沿著通道陽臺的視野，有前廳上方橫樑支撐的會議室

沿著前廳的視野，前面為咖啡廳，上面為會議室

沿著前廳邊緣的三角柱

室外空氣透過煙囪效應，在東側金屬屏幕板後面並穿過西側雙層帷幕牆，於建築物的東西兩側表面上通風。空氣也透過煙囪效應經由前廳通風，並流經管道從建築物頂部排出。

南向與北向立面　在建築物兩端外掛的樓層，以第二層玻璃覆蓋了地板與屋頂結構，形成空間上的高度，使這些空間從外面看起來更高，且具有不可思議的薄地板與屋頂。

西向立面　雙層帷幕牆懸掛在鋼桁架上，上面有複層玻璃帷幕。

每隔二樓設有一條無障礙通道。

東向立面　變化的噴塗鋁板懸掛在實際建築邊緣外的鋼框架上，考量室內與走廊的景觀，鋁板以半隨機方式排列。

雙層帷幕牆底部的可調式百葉窗，促進空氣循環以減少吸熱。

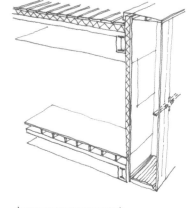

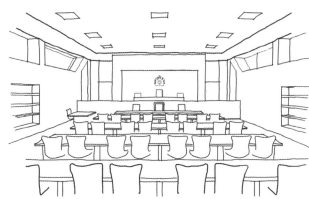

懸臂式樓層由對角支柱支撐，內部和外部皆清晰可見。內部表層為噴塗鋁板，具有黃色和灰色的微妙色調。

在頂層，有用於重大案件的大型「最高法院（super courts）」。法庭內部以橡木裝潢，代表傳統與永久的涵義。

餐廳也是外掛，可以俯瞰曼徹斯特北部。

INDONESIA

Bandung

45

| **綠色學校** | PT Bambu純竹建築公司 | 印尼，峇里島，萬隆 |

綠色學校是一項富有遠見的努力結果──由環保主義者和設計師約翰與辛西亞・哈迪（John and Cynthia Hardy）夫婦領導──在印尼發展一個有助於培養未來環境領導者的教育機構。建築師整合了使用者和創作者之間的界線，與學校的教育價值（educational values）密切相關。從建材的選擇到融入當地技術，其發展受到關注自然與文化永續性的意識形態指導，展示了關聯性凝聚力於相關機構之間的重要性。

　本案例最大的特色，在於建材採用當地的竹子，以及對傳統知識的創新與創造性應用，綠色學校建築群的設計是一項試驗，也是一個令人感到愉悅的建築實例，提供經驗予未來。

Amit Srivastava, Maryam Alfadhel and Siti Sarah Ramli

對當地涵構的回應

綠色學校為與周圍環境相互對話的一系列
結構，而非嚴格設計的建築群。透過共同
的哲學理想，將各種結構接在一起，成為
一個具有凝聚力的整體：建造一個強化當
地文化價值（values of local culture）與尊
重自然的教育機構。

自然資源　當地文化

教育機構

使用當地生產的竹子取代不能維
持的材料。

學校有助於將意識形態價值
（ideological values）制度
化與宣傳。

使用當地工藝品和工具取代工
業材料。

該建築群的設計係因應當地文化和自然環
境，為了與自然生態建立永續關係，各
種結構都採用當地的材料而建造，例如使
用當地竹子（bamboo），而不用進口木
材。透過當地材料與建築文化融合應用，
能進一步瞭解，在不使用重機械之下，對
簡單技術的仰賴。依循峇里島傳統，結構
經由社區建築大師指導開發，使這種與當
地建築傳統的關係，引導了建築物的整體
形式與聚集，並隨著時間的推移，這些建
築物群聚成一個類似村莊的組織，稱為「
鄰里（banjar）」。學生體驗與自然和文
化的融合，直接與教育原則產生共鳴。

周圍田地用於栽
種當地農產品，
為學生提供體驗
式學習。

開放田地

未開發綠帶—叢林

阿漾河

學校之心

茅舍般的結構重現了傳統峇
里島村莊的建築風格。

不同的建築物以類似的有機形
式聚集在一起，形成「鄰里」
的村莊組織。

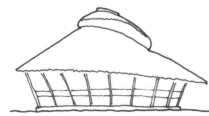

橋樑連接學校與寬闊的當地社
區，以便未來擴展。

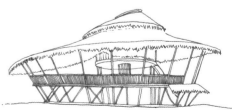

教育與工藝結合

支持永續發展理念的教育原則，與基於文化永續實踐的建構過程，學校設計回應了前述兩者之間的關係。因此，整個學校成為實驗室，試驗竹子作為工業化建材的永續替代品，並促進以創新工藝取代工業化製程。

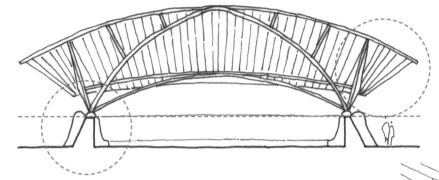

建造過程利用當地的創造力和技能，將簡單的材料（通常僅用於臨時建築）轉換為可無限變化和複雜的結構。將大型外露的竹子結構構件，連接到較輕的竹子系統，並以有機材料覆蓋，再透過手工藝將所有材料捆綁在一起，令人憶起傳統的編織工藝。

學校的結構框架、家具、其他房屋設備等，幾乎所有的元素都是用竹子建造的，使這裡外露的竹子遠近馳名。學生將生態視為一個更大的概念，同時也製作屬於自己的竹製品，以延續實驗精神。

綠色學校的剖面結構為上下部之間的相互作用：上部為具有彈性與長跨徑的竹子結構，下部為與地面接觸的石頭和泥漿等穩定材料。一些鋼筋與混凝土填充物可為風荷載提供額外的強度。

看似複雜的屋頂形狀，以直線形式開發，使其能用當地的白茅草（alang-alang grass）覆蓋。

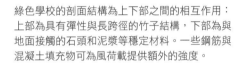

結構的形式特徵回應了竹子的自然屬性，材料的自然彎曲和曲線形成有機形狀。

甚至連家具也是用竹子做的。

屋頂形式的曲線反映出竹子的彈性。

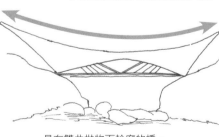

具有雙曲拋物面輪廓的橋。

對熱帶氣候的回應

該設計融合了許多功能以因應熱帶氣候，使建築物內部進行被動冷卻，並減少對機械或電氣系統的依賴。大多數結構沒有任何牆壁，使空氣穿過建築物自由流通。半分離天窗有助於產生向上通風，能進一步輔助交叉通風。

屋頂出簷（deep overhangs of the roof）有助於保護使用者免受嚴酷熱帶陽光侵襲，周圍區域的陰影也減少了來自地面輻射吸熱。

學校之心建築的螺旋狀茅草屋頂，經由螺旋輪廓傳導內部空氣向上通風。

屋頂出簷

建築的多功能開放平面，可安排為正式、非正式和私密的空間。

開放性與彈性的議題，擴展到為兒童從幼兒園到高中的學校設計需求。無牆建築為不同類型空間條件的發展創造機會，使每個結構可成為正式課堂活動的教室、創造思維的非正式會議空間、或共同工作的親密聚會場所等。輕巧的竹製家具易於移動，支持了彈性（flexible）布置的概念；而移動式櫥櫃則可用作屏幕，還有白茅草屋頂的聲學特性也能輔助教學活動。學校的服務和設施使用天然燃料、製成肥料和回收利用，強化了實踐永續性的承諾。

白茅草屋頂的受熱面有助於保持室內涼爽。

學校之心（Heart of School）為最大的結構，由一系列竹子叢支撐來開發建造。聚集在中央的竹子支撐半分離天窗，而結構的其餘部分則向外傾斜，以產生開放且蔽蔭的空間。

屋頂結構從具有半分離天窗的中央結構柱向外輻射。

屋頂出簷

柱子向外傾斜與屋頂出簷，於嚴酷的熱帶陽光下足以蔽蔭。

公用廚房使用竹鋸屑和稻殼作為烹飪用的燃料。

學校之心為最大的結構，滿足學校的各種項目需求，包括教學設施、圖書館、展示區和辦公室。

除了一般設計需求的開放性和彈性，學校還有特殊建築，如泥地摔跤（Mepantigan）活動中心，使用大跨徑竹子屋頂，提供適合峇里武術訓練的運用場設施。泥牆的形狀為座椅，將運用場改造成公共劇院。

泥牆為座椅。

泥地摔跤活動中心（Mepantigan structure）的大跨徑外露竹屋頂，構成一個雄偉的競技場。

對自然光／視野的回應

這建築物的所有結構都充分利用豐富的自然光。開發竹子結構系統，使大型中央天窗讓充足的日光深入室內，並藉由天窗與無牆的結合使用，進行日常事務時則無需額外的人工照明。

有機形狀的中央天窗，增添了外露竹結構所產生的敬畏感和刺激感。

無牆建築也能使室外視野不受限。在學校所倡導的教育原則背景下，這種持續與自然界的視覺聯繫，強化了鼓勵與教育兒童實踐永續性的教學意圖，並有助於模糊室內外之間的界線，於建築質量與自然景觀之間創造響應關係。

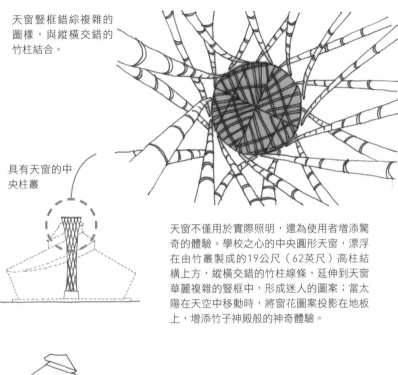

天窗豎框錯綜複雜的圖樣，與縱橫交錯的竹柱結合。

具有天窗的中央柱叢

天窗不僅用於實際照明，還為使用者增添驚奇的體驗。學校之心的中央圓形天窗，漂浮在由竹叢製成的19公尺（62英尺）高柱結構上方，縱橫交錯的竹柱線條，延伸到天窗華麗複雜的豎框中，形成迷人的圖案；當太陽在天空中移動時，將窗花圖案投影在地板上，增添竹子神殿般的神奇體驗。

視野

無牆建築使眺望室外景色不受限，並有助於使用者與景觀連接。

Paju Book City

KOREA

46

| **擬態博物館** | 阿爾瓦羅‧西薩／卡斯達內拉與巴斯泰建築事務所／金俊成 | 南韓，坡州出版市 |

葡萄牙建築師阿爾瓦羅‧西薩受委託於距離韓國首爾約30公里（19英里）的坡州出版市，設計一個藝術畫廊和檔案館，他與卡羅斯‧卡斯達內拉（Carlos Castanheira）和金俊成（Jun Sung Kim）合作完成這個案例。

　　擬態博物館是現代主義抱負的背景詮釋，庭院的俏皮曲線以混凝土牆包圍。博物館的窗戶很少，因此大部分光源來自天窗。

　　博物館是一幢三層樓的建築，設備區位於地下室。一樓設有接待處、臨時展覽與主要展覽空間，夾層則有自助餐廳和員工區域俯瞰一樓。

Enoch Liew Kang Yuen, Wan Iffah Wan Ahmad Nizar and Selen Morkoç

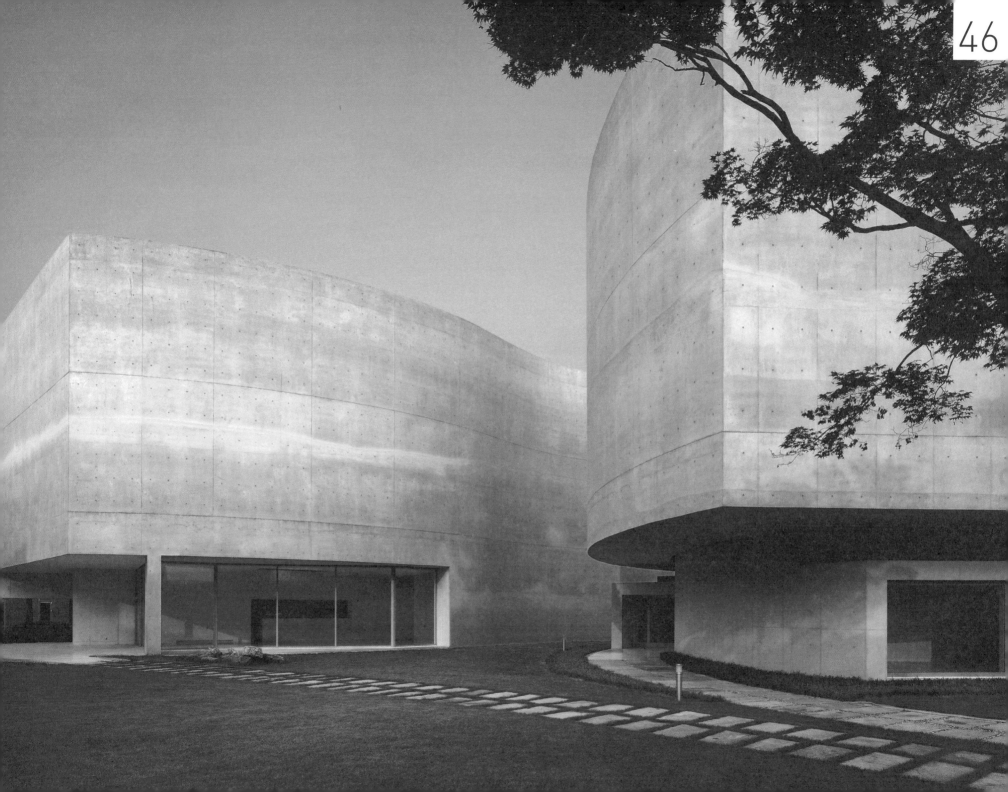

擬態博物館（Mimesis Museum）| 2007-9
阿爾瓦羅・西薩（Álvaro Siza）／卡斯達內拉與巴斯泰建築事務所（Castanheira & Bastai）／金俊成（Jun Sung Kim）
南韓，坡州出版市（Paju Book City, Republic of Korea）

該基地位於坡州出版市的北端，距首爾30公里（19英里），用於出版書籍。

造形之演進（室內）
在建築物的室內外（exterior and interior）可看到幾何形態雕塑的概念，於內外部創造一種具有凝聚力的設計語言。

展示平臺　　+　　夾層　接待處　天花照明

造形之演進（室外）

一開始的設計只是一條曲線，反映附近彎曲的小溪。

劃出與曲線形成對比的直線以完成平面圖。

將增減的概念應用於平面圖。

擠出基礎二維平面，形成博物館的基本形式。

以簡單且動態的形式減去部分形狀，創造出更多動態空間。

元素的抽象過程

三樓
二樓
一樓
地下室

特殊的地板變化，有別於外觀形式。

公共通道區域大多位於一樓和三樓，促使遊客穿梭建築物。

設備和限制進入的區域位於邊緣，使建築物的中心可彈性運用。

每個樓層都有不同的庭院空間，創造出驚喜元素。

曲線元素相對簡單，且限制於建築物的一端。

直線元素更加複雜，以創建可用空間的分隔。

對自然的回應

漢江

擬態博物館

山脈

小溪

地形　直線河岸與彎曲小溪的對比，反映於博物館的形式。

氣候　坡州出版市全年大部分時間氣候潮濕，主入口外的半戶外簷廊與咖啡廳可以避雨，並營造舒適的過渡空間。

與基地的關係　該基地非常適合農業。因此，博物館與其人工環境無關，而是以有限的開發創造自己的人造環境。

主入口

■ 半戶外簷廊

咖啡廳

景觀　櫻花樹在韓國文化（Korean culture）、歷史和風景中都具有意義，該建築也採用櫻花樹來構建基地。

主入口

庭院

咖啡廳

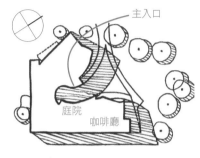

櫻花樹柔和了單調的灰色混凝土外牆，並依季節變化顏色。

■ 開口（門／窗）

光　阿爾瓦羅・西薩以運用光創造出有趣的空間而聞名，於擬態博物館使用光作為雕塑元素（sculptural element）與功能元素。

造型天花

天窗

自然光經由造型天花邊緣間接照亮室內

造型天花

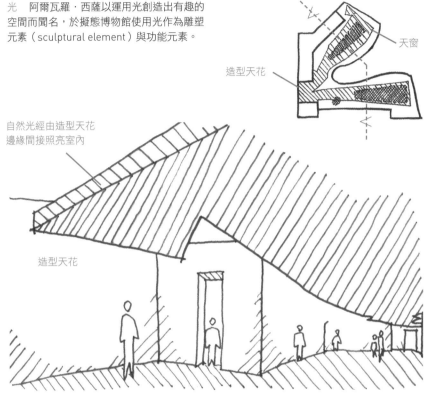

光線經由立面窗戶照入室內的情形，取決於太陽的角度和時段；而天窗則能使光線整天持續穿透室內。

使用間接照明（reflected light）可避免展覽品因陽光直射而受損。

陽光　　　　陽光

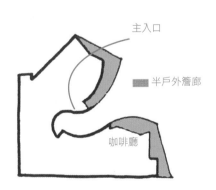

對人為的回應

區域劃分　博物館位於出版區，遠離自由高速公路（Jayu　Highway）的噪音和污染，使庭院和咖啡廳面向西邊。

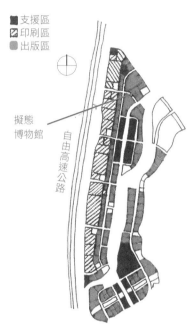

- ■ 支援區
- ▨ 印刷區
- ● 出版區

材料　擬態博物館使用現代化材料，也採用西薩過去許多建築案例的材料，但仍具有傳統韓國建築元素。

- ▨ 混凝土　　□ 白石灰
- ▯ 木材　　▩ 白大理石

內向性　室內外為獨立的，促使遊客沉浸在建築物內部。

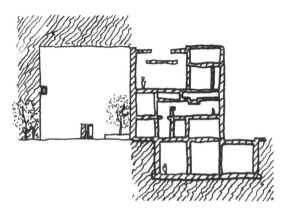

外觀沒有裝飾，也沒什麼可以看；而室內是複雜且有趣的，每個轉向都能產生驚喜。

簡潔的外觀可預料；複雜的室內無法預料。

落地窗連接一樓與庭院。從室外看，落地窗在大部分為空白的立面中，似乎只是一個小開口；從室內看，落地窗看起來就很大。

白石灰

木材

紙　　木材

木材廣泛用於傳統的韓國建築。雖然石灰為現代的，但具有類似紙張的顏色和質地，與木材形成對比。

天花板上的增減平面，形狀與彎曲的牆壁形成對比，有助於引導遊客。

牆面向前和向後呈現階梯狀，劃定公共和私人區域的界線。

- ▨ 私人空間　　■ 牆面中的階梯

其他建築物

當前的涵構　庭院和咖啡廳面向西邊，遠離道路和鄰近建築物，靠近相鄰基地的邊緣。

小溪和濕地

庭院和咖啡廳

自由高速公路（Jayu　Highway）還可以作為一個防止洪水的堤防。雖然觀景視野並非博物館的重點，但仍有一個窗戶可以俯瞰堤防。

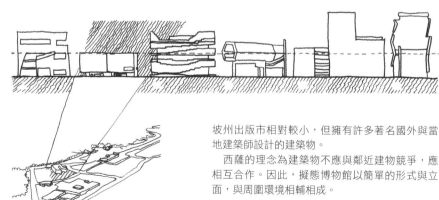

坡州出版市相對較小，但擁有許多著名國外與當地建築師設計的建築物。

　　西薩的理念為建築物不應與鄰近建物競爭，應相互合作。因此，擬態博物館以簡單的形式與立面，與周圍環境相輔相成。

規模 坡州出版市大部分公共和商業建築為三層樓或四層樓，也有一些兩層樓的建築物。儘管大型混凝土牆具有壯觀感，但博物館的規模同樣適中。而建築師西薩在一些動線或是尺度的設計上，也有所著墨，例如開口對比於立面的比例，也可以看出，雖然是低樓層的建築，但是善用長寬比例，也可以塑造出具有挑高感的入口意象。

東向立面
一樓有一部分為內凹的，這也有效地減少混凝土質量，並符合人的尺度。

北向立面

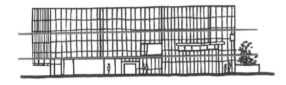

西向立面

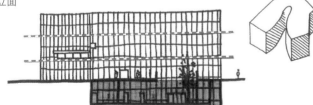

南向立面
檔案室與儲藏設施位於地下室，以減少可見的樓層數量。這個地下室延伸到南向立面之外，其上方有一個朝天空開放的小庭院。

對設計需求的回應
這座建築就像一個大方形空間，有高天花板、有限的門窗和隔牆，引導遊客沉浸在展覽品的故事中。

儲藏和設備 儲物空間、設備樓梯和電梯集中於每個層樓的角落，可從設備通道輕鬆到達。

三樓　　二樓　　一樓

詩意的現代主義（Poetic Modernist） 西薩的建築經常被描述為「詩意的現代主義者（Poetic Modernist）」，即具有現代主義的品質，但仍然受到背景的影響，例如受到路易斯・巴拉岡（Luis Barragán）等建築師的影響。現代主義簡化的建築形式與平面，適用於大型展覽空間，也能容易地分割成具有隔牆的小空間。

小型展覽空間　　小型分隔辦公室　　大型展覽空間

粗糙的清水混凝土（béton brut）外牆，與室內作為展覽品背景的清新白石灰牆面形成對比。

當遊客經由主入口進入時，博物館最緊湊的曲線劃定出最具活力的空間，隱藏在視線之外。

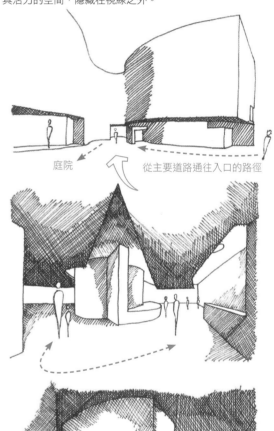

庭院　　　從主要道路通往入口的路徑

可以從建築物室內觀看曲線。獨特的曲線能使遊客在博物館內找到方向，因為館內的窗戶很少。

庭院空間與時間感　每個樓層都有開放空間，使遊客能在窗戶有限的建築物中感受時間。雖然看不到周圍景觀的庭院
（courtyards），使博物館與室外的環境是比較隔絕與獨立。但，庭院設計以有限的開口迎接天空，一如繪畫技法中
的留白，倒也於畫布般的白牆和地板上呈現並反映時間的本質。

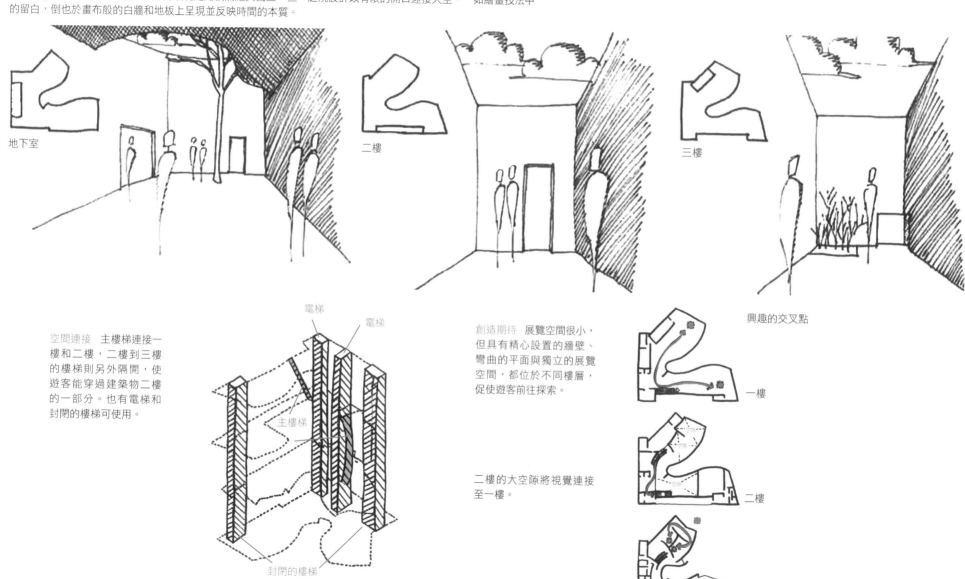

地下室

二樓

三樓

空間連接　主樓梯連接一
樓和二樓，二樓到三樓
的樓梯則另外隔開，使
遊客能穿過建築物二樓
的一部分。也有電梯和
封閉的樓梯可使用。

電梯

電梯

主樓梯

封閉的樓梯

創造期待　展覽空間很小，
但具有精心設置的牆壁、
彎曲的平面與獨立的展覽
空間，都位於不同樓層，
促使遊客前往探索。

二樓的大空隙將視覺連接
至一樓。

興趣的交叉點

一樓

二樓

三樓

擬態博物館（Mimesis Museum）│2007-9
阿爾瓦羅‧西薩（Álvaro Siza）／卡斯達內拉與巴斯泰建築事務所（Castanheira & Bastai）／金俊成（Jun Sung Kim）
南韓，坡州出版市（Paju Book City, Republic of Korea）

46

室外景：庭院

室內景：一樓

室內景：二樓

不連續的線條　室內空間的鋸齒狀線條與庭院的主曲線
形成對比。

Juilliard School & Alice Tully Hall | 2003-9
Diller Scofidio + Renfro / FXFOWLE
New York, USA

47

| 茉莉亞音樂學院與愛麗絲圖利音樂廳 | DS+R建築師事務所／FXFOWLE建築師事務所 | 美國，紐約 |

茉莉亞音樂學院的增建設計，為紐約林肯表演藝術中心（New York's Lincoln Center for the Performing Arts）的一部分，由DS+R建築師事務所設計，構建於皮耶特羅‧貝魯斯基（Pietro Belluschi）1960年代完成的原始設計上。增建部分從現有立面中的多個元素作為起點，以回應原始建築，並結合對街道背景的動態回應，創造出一個整體形式，舒適地座落於城市環境裡，作為公共領域與原始建築的機構設施的中介。

　視線（sightlines）與透明度的精心設計，使表演藝術學院變成一個城市看臺，模糊私人與公共、現實生活與戲劇之間的界線。

Analysis by: William Rogers, Mark James Birch and Amit Srivastava

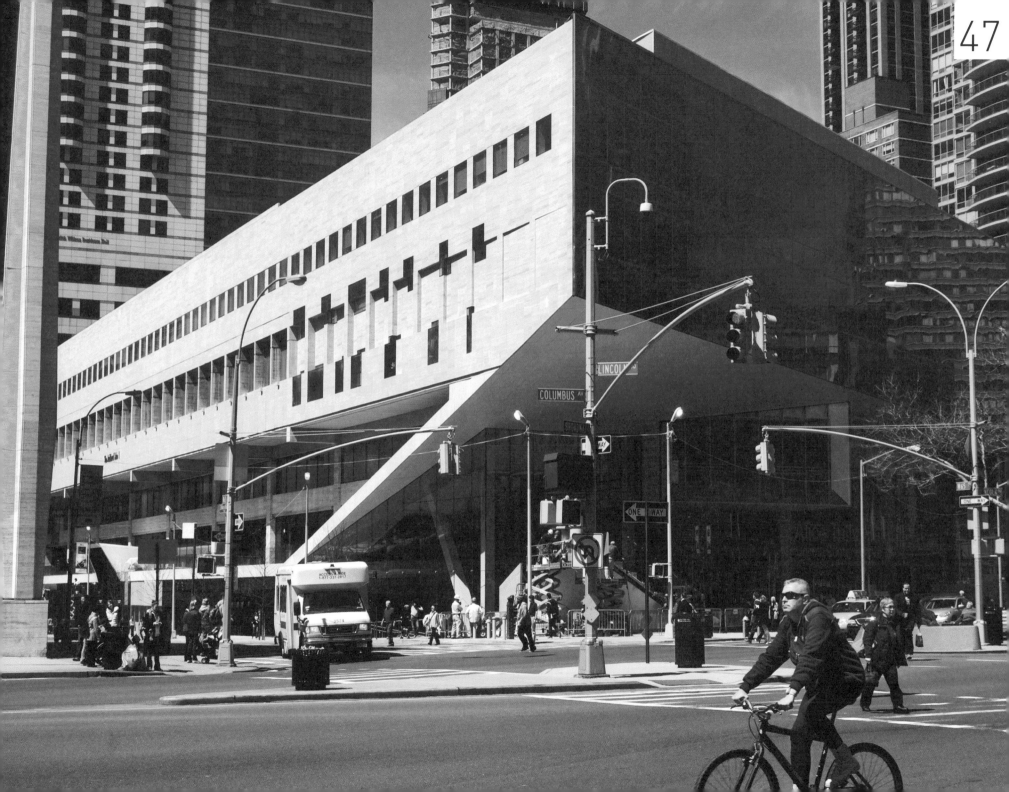

對都市涵構之回應

林肯中心成立於1950年代，為清除貧民窟後的表演藝術中心。這個擁有多個表演藝術機構的新區域，旨在成為曼哈頓上西區（Upper West Side of Manhattan）的文化中心。多年來，這個區域在周圍的辦公大廈中始終維持著獨特的風貌。

增建部分為呼應舊有建築物，與百老匯大道（Broadway）之間的都市節點，設計方案拆除了現有的東向立面，新增的內部空間則回應百老匯大道的對角線軸，以一個幾何斜角的退縮造型，對外與街道環境的車潮動態產生呼應。

維護現有建築物，並結合面向百老匯大道的未充分利用室外空間，以提供新的功能。

華萊士・哈里森（Wallace Harrison）設計的大都會歌劇院（Metropolitan Opera，1966年）

埃羅・沙里寧（Eero Saarinen）設計的維維安博蒙特劇院（Vivian Beaumont Theater，1965年）

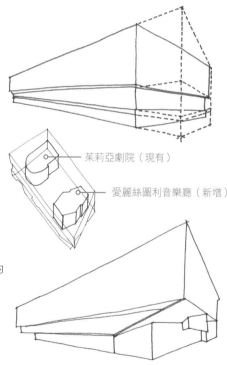

茱莉亞劇院（現有）

愛麗絲圖利音樂廳（新增）

林肯中心的更新

茱莉亞音樂學院的增建與發展是林肯中心整體更新的一部分。更新項目針對（a）開放中心，（b）在內部統一中心，（c）將65街（West 65th Street）作為公共脊柱，（d）透過數位面板促進互動。

65街

66街

百老匯大道

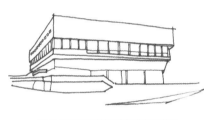

皮耶特羅・貝魯斯基（Pietro Belluschi）設計的茱莉亞音樂學院（Juilliard School，1969年）

菲利普・詹森（Philip Johnson）設計的紐約州立劇院（New York State Theater，1964年）

馬克思・阿布拉莫維茨（Max Abramovitz）設計的愛樂廳（Philharmonic Hall，1962年）

新舊融合

新功能與現有結構結合，共同運作成為一個凝聚性整體。該建築在空間上朝百老匯大道延伸，使新舊功能與公共領域能更佳結合。

與現有建築結合

原始立面於室內外之間維持嚴謹區分。

移除原始的東向立面，顯露室內樣貌並擴展空間。

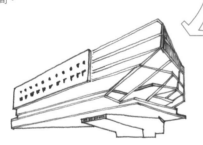

現有的樓地板延伸至百老匯大道，並升高以回應公共領域的活動。

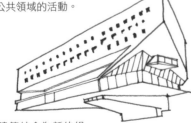

新元素與現有建築結合為新的組合形式。

原始建築具有現代主義立面，嚴謹區分室內與室外。因此，為了提升對周圍環境的回應，將原有東向立面移除，使室內空間得以擴展。沿著街道的公共區域中斷了現有樓板向百老匯大道延伸，並將新的外殼沿著末端升高，與外部環境建立回應和動態的關係。

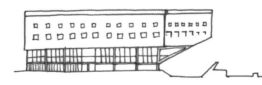

然而，卸下的東向立面並沒有被丟棄，利用舊外殼元素繼續發展新表層。舊的東向立面圖樣與內凹處，沿著65街（West 65th Street）延伸的部分找到了新的生命，以新材料作為補充，並與新的室內布局相對應。整合新需求與現有建築的建築語言，有助於創建一個具有凝聚性的整體。

連續性和不連續性

舊立面上的開窗 　　　　沿著新立面的凹口架構

現有建築由皮耶特羅‧貝魯斯基於戰後時期設計，將立面開發為一系列重複的窗戶，嵌入牆內以提供必要的遮陽和維修的細節。新的立面則不需要為開窗提供嵌入細節，而是將其作為視覺語言的一部分，進而創造一個有趣的開口與框架組合。

開窗與框架（fenestrations and frames）的組合

現有立面的嵌入式窗戶透過陰影變化產生視覺複雜性，並藉由延伸這一系列作為嵌入框架，將這明暗對比語言複製於新立面。增建部分的實際開窗，於這一系列框架中有趣地設置，並為建築物的室外觀察者與室內使用者創造豐富的體驗。

47

茱莉亞音樂學院與愛麗絲圖利音樂廳（Juilliard School & Alice Tully Hall）｜2003-9
DS+R建築師事務所（Diller Scofidio + Renfro）／FXFOWLE建築師事務所
美國，紐約（New York, USA）

表演和舞蹈學校

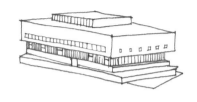

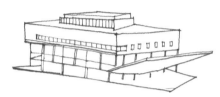

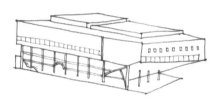

穩固的舊建築

動態的新建築

舞蹈的比擬可用來定義兩位表演者之間特別的回應關係，他們的協調動作產生一個動態的凝聚性整體。茱莉亞音樂學院的增建設計，與現有建築之間也有類似的關係，新部分動態且大膽的變動，由原始部分穩定的實體來平衡與固定，為建築美學的一致性表現（performance）。

下沉式前院作為看臺

增建部分的入口為一個下沉式前院，從百老匯大道的公共領域到建築物的私人內部，這裡是一個停頓的過渡空間。坐在階梯上的人，望向建築物，看著人們穿越建築物前院的「表演」，使這空間成為一個看臺，強化了過渡空間的體驗。此外，沿著階梯坐著的人們，欣賞了在新建築為背景下進行的表演，也使建築成為展演的一部分。

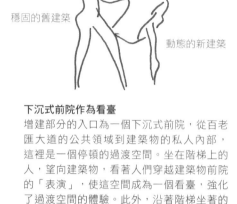

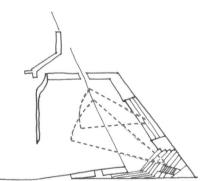

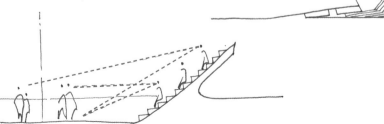

表演、媒體和組成視野

波士頓當代美術館—數位媒體中心

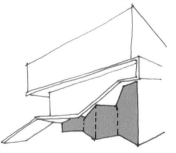

茱莉亞音樂學院—舞蹈工作室

波士頓當代美術館—入口階梯

茱莉亞音樂學院—百老匯大道側的懸壁立面

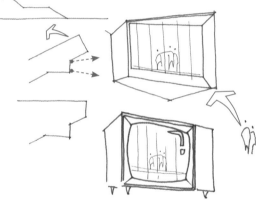

模仿舊電視機架構的深斜角面。

DS+R建築師事務所採用了先前於波士頓當代美術館（Boston ICA，2001-2006年）之設計經驗，將數位媒體中心掛在懸臂式畫廊的下方，以建構觀賞海港的視野。在茱莉亞音樂學院，則將角色顛倒過來，舞蹈工作室裡表演者的動作，成為下方街道上觀眾可欣賞的美景。

相較於波士頓當代美術館案例，茱莉亞音樂學院的百老匯大道側入口為楔入斜角幾何退縮造型，這對比的形式創造了與表演理念一致的戲劇性視覺。然而，透明的主要入口為一個下沉式空間，藉由挑高建築物的結構顯現出來，模糊了室內外的區別。其他功能，如舞蹈工作室的框架或下沉式前院（sunken forecourt）看臺，也可以看作模糊的試驗。

茱莉亞音樂學院與愛麗絲圖利音樂廳（Juilliard School & Alice Tully Hall）｜2003-9
DS+R建築師事務所（Diller Scofidio + Renfro）／FXFOWLE建築師事務所
美國，紐約（New York, USA）

47

外部和內部，公共和私人的模糊

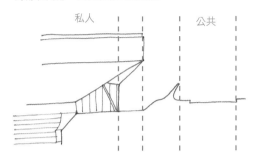

下沉式前院模糊了進入的概念。

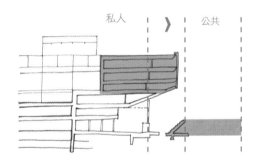

私人區域懸挑在公共領域上方。

下沉式前院的長凳與階梯組合，促使遊客在進入建築物之前，先與建築物直接互動，使室內外界線重啟定義。

即使在主入口處，入口樓梯也包含其他活動空間，如內置的接待區，與一系列切割處與折疊處（cuts and folds）形成的長凳，提供社交與學習。各種功能之間的模糊區別，能產生更大的互動，因而創造出「緩慢樓梯」。

透過更巧妙的設計，繼續打破室內外的嚴謹區分。採用下沉式前院來模糊進入的感覺，從建築物表層外顯現出來，使遊客體驗往下走到其他的開放式空間。半封閉的門廳為公共與私人之間未定義的區域，將透明的私人舞蹈工作室設置於公共區域上方，使遊客可以偷看到私人領域的一小部分。

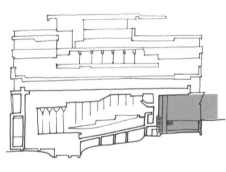

半封閉的門廳形成最終的過渡空間。

切割、折疊與連續表面

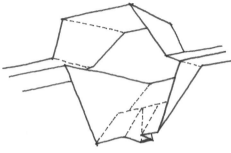

將現有建築物的懸挑部分切割並折疊成樓梯。

模糊區別、使不同實體彼此回應的總體願望，產生一種特定的設計語言，使用切割和折疊來重新定義各個表面的目的，並以多種方式將它們接合。

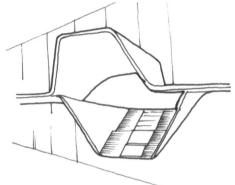

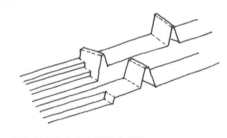

切割與折疊也能使樓梯變成長凳。

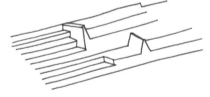

不再將牆壁、天花板、地板、樓梯和長凳等清晰地描繪出來，而是使其中一項在連續的表面中，成為另一項的折疊。

開發樓梯和長凳的組合，於林肯中心開放區域的公園長椅／樓梯中特別成功。而在茱莉亞音樂學院，將底部折疊起來形成一樓的長凳，再進一步切割與折疊，成為基座層的長凳。

41 Cooper Square | 2004–9
Morphosis Architects
New York, USA

48

| 庫柏廣場41號 | 摩弗西斯建築師事物所 | 美國，紐約 |

庫柏廣場41號為庫柏聯盟學院（Cooper Union）的藝術、建築和工程學院提供新的教學設施，位於原來的基金會大樓（Foundation Building）和庫柏廣場（Cooper Square）的對面，由摩弗西斯建築師事物所的湯姆・梅恩（Thom Mayne）設計，採用切割和褶皺的建築語言，以回應更大的城市環境，並有助於瞭解整個機構在當地環境的重要性。這建築語言持續應用於室內，將中央中庭空間開發為公共互動領域，使三個獨立的學校聯繫為一個整體。最終以一個立面造型所覆蓋的建築物，包含一些內部用及休憩用的空間，來回應周圍的城市生活。

Lewis Kevin Hardy Glastonbury, Blake Alexander and Amit Srivastava

THE COOPER UNION

對庫柏廣場基地的回應

作為庫柏聯盟學院建築群的一部分，新教學大樓需要回應對面1859年落成的基金會大樓。不同的建築風格顯而易見，但新建築仍保持舊基金會大樓的質量與規模，使整個建築群具有凝聚性，並採用新的材料與技術，使新建築成為符合時代的產物。

庫柏廣場41號（2009年）
新教學大樓

庫柏聯盟學院（1859年）
舊基金會大樓

兩座建築的立面處理方式不同，以回應各自的時代和背景。

雖然將兩座建築物作比較顯示出差異性，但它們的質量和規模卻非常類似。

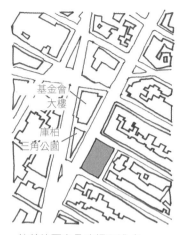

該基地面向曼哈頓下城（Lower Manhattan）的庫柏三角公園（Cooper Triangle park），周圍環繞著一系列古老的新古典主義建築與新高樓大廈。

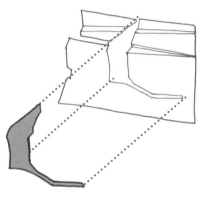

庫柏三角公園和基金會大樓形成一個尖銳的三角形，對基地產生了很大的影響，於設計中將立面採取侵略性「切割」，使新建築對外開放並與公共廣場互動。

對周圍環境的回應

基地周圍的建築高度不一，使新開發項目難以在其背景下和諧地置入。因此，採用破碎的立面設計，使新建築以折衷的方式座落於低層和高層建築的混合環境中，並有助於將它們結合在一起，形成一個具有凝聚性的整體。立面的褶皺與裂縫引導整個城市風景的視線，將各個相鄰的建築連接在一起。

基地的後方為一條狹窄街道，已有一座具紀念性的教堂建築，因此將新建築表層移除，才不會搶走教堂的風采。

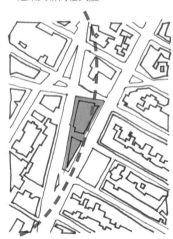

對於沿著街道行走的人來説，反射在新建築的帷幕牆上的聖喬治烏克蘭天主教堂（St George's Ukrainian Catholic Church），不斷地顯現出來並重新框架。

表層作為外部中介

協調社會領域

建築表層（skin）與外殼是一系列的褶皺與切割，以回應充滿活力的城市環境與庫柏廣場的公共領域。立面是從環形切割中雕刻出來的，對應第四大道（Fourth Avenue）上流通的公共區域，並將曲線褶回以調節公共領域的能量。這種模式的刻面網格是一種干擾，以強調公共互動的複雜性。

立面

圓環面　　　　摺痕與褶皺

視覺連結

該建築透過立面的「切割」特色和透明材質，與街道保持視覺（visual）連結，使室內使用者能夠看到室外，且室外公眾也可以進入半私人領域。模糊的室內外界線，強化了這機構的公共本質，並與社會領域連結。

公共互動區

新建築一樓的公共互動區域向外開放，模糊了公共和私人之間的界線。與室內私人空間互動進一步擴展到室外領域，以斜置的柱子與扭曲的帷幕牆，將建築物轉變為城市的活動場所。

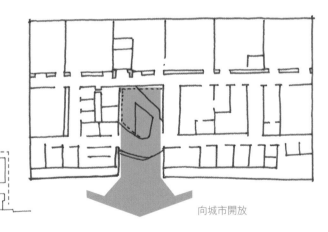

向城市開放

夏季

冬季

應對氣候

雙表層有助於調和自然力量與社會文化力量。採用工業材料與雙層外殼結合，使建築物能夠調節夏季與冬季受熱情形。表層可使夏季受熱減半，並有助於保持冬季室內溫暖。

對設計需求的回應

重新考量並發展預期設計需求，以促進跨學科交流（cross-disciplinary exchange）。以前的藝術、工程和建築三個學院各自獨立，新建築將它們放在一個外殼（envelope）內，並使用中央樓梯作為促進跨學科對話的設備。建築師路易斯‧康曾提出「人類機構（human institution）」和「相遇（meet）」的期望，認為將學習從教室延伸到走廊和中間空間，能產生偶然相遇的機會。庫柏廣場41號中庭裡的中央樓梯為類似的「會面地點（meeting place）」，是一種「社交中心（social heart）」，提供相遇的機會來促進學生的整體凝聚性。

原始設計將各學科機構分開。

新設計創造跨學科機構。

獨立學科機構使走廊無互動。

跨學科設計產生互動的「會面地點」。

表層作為內部中介

立面設計與室內空間的發展緊緊相關，於機構「社交中心」的中庭尤為明顯，模仿立面切割各種體積以適應設計需求或天窗，使建築物內部項目與外殼於設計過程中相呼應，開發成為一個凝聚性整體，而這種回應能力也延伸到設計需求的其他方面。

立面的「切割造型」發展為內部的「體積切割」。

原始體積

切割的設計需求

天窗與橋

主樓梯

最終形式

設計需求與外殼

辦公空間

實驗室

教室

藝術工作室

將各種設計需求一起設置，使功能之間具有內部凝聚性。

中庭樓梯可以取代電梯。

動線配置與外殼

建築物內的動線將各種設計需求元素聯繫在一起，使建築物功能成為一個整體。垂直動線設計圍繞著中庭，使樓梯作為鄰近區域取代電梯的首選方案。沿著各個樓層的動線為環狀組織以回應中庭樓梯，具有相對於整體的方向感。

平面動線的組織方式，一圈一圈地環繞著中庭樓梯。

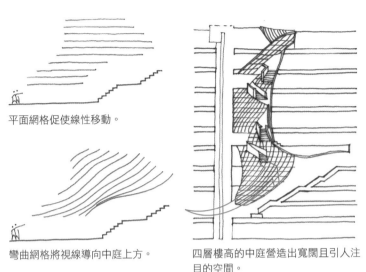

平面網格促使線性移動。

彎曲網格將視線導向中庭上方。

四層樓高的中庭營造出寬闊且引人注目的空間。

藉由對人類尺度的瞭解，發展出將中庭和樓梯作為社交聚會與會面地點的概念。從低矮入口到巨大中庭之間，這短短的過渡空間是一個戲劇的融入體驗。利用曲線與變形網格結構包覆中庭，來強化空間規模的轉變，並引導人們的目光。平面形式的發展，維持了進入一個更大、更多動態的人類互動空間，逐漸變寬的樓梯有如羅網，吸引人們進入體驗。

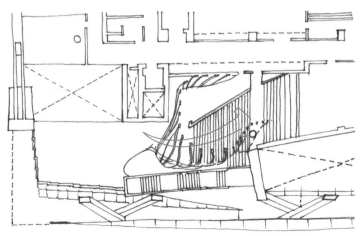

中庭樓梯逐漸變寬，吸引人們進入體驗。

使用者體驗

將各種元素匯集在一起，於建築物中心創造一個新的公共空間。作為聚集空間的中央樓梯，於城市中複製了先例的規模和感覺，例如紐約公共圖書館（New York Public Library）和哥倫比亞大學（Columbia University）。包覆這空間的變形網格，起初看起來是扭曲且混亂的，但其複雜的形式表現出重要的公共聚會空間，鼓勵人們在此停留與沉浸，而非一條促使人們脫離這裡的通道。變形網格結構包覆中庭。

變形網格結構包覆中庭。

典型的室外廣場與中央噴泉

垂直廣場形成人們互動的舞臺

數百年來，公共廣場（piazza）為人們的基本聚集空間，因此這建築物的中庭樓梯複製了公共廣場的先例，樓梯的寬度不僅可以作為通道，也可作為座位或討論的平臺。各個樓層的視覺聯繫，表示體驗看見他人能鼓勵更多的參與，使這空間成為公共辯論的領域。

變形網格的背景中與典型廣場的中央噴泉具有相似的目的，幫助各種使用者於建築群的其他功能中找方向。

NORWAY

Oslo

Oslo Opera House | 2002–8
Snøhetta
Oslo, Norway

49

| **奧斯陸歌劇院** | 斯諾赫塔建築事務所 | 挪威，奧斯陸 |

奧斯陸歌劇院所擁有的風采，有如峽灣中原始的冰山，甚至具有一種紀念性，沒有傳統的高度和對稱的外觀。斯諾赫塔建築事務所於2002年贏得國際競圖，獨特的設計將抒情美的公共區域與功能性的後臺區域結合，是一座包容性建築，表達出挪威的理想與地方的文化。這建築歡迎任何人探索屋頂景觀，於溫暖的夏日欣賞峽灣的景色，並在斜坡上享受日光浴；白色大理石鋪設的地板沿著波光粼粼的大海閃閃發亮，如同在世界另一端的雪梨港，與約恩‧烏松設計的雪梨歌劇院有類似臺階與海濱廊道。如今斯諾赫塔建築事務所的建築作品，在奧斯陸也成為遊客不可錯過的景點。

Antony Radford, Richard le Messeurier and Enoch Lie

奧斯陸歌劇院（Oslo Opera House）| 2002–8
斯諾赫塔建築事務所（Snøhetta）
挪威，奧斯陸（Oslo, Norway）

奧斯陸
市中心
市政中心
中央車站

涵構

奧斯陸是一個介於海灣、島嶼和山脈之間的城市，位於峽灣末端，深入挪威南部。奧斯陸市中心以東的比約維卡（Bjorvika）地區，經由隧道與峽灣重新連接，並以步行廣場及長廊取代柏油路，而歌劇院則是這個文化發展新區域的焦點。

從陸地上來看，破碎的質量與朝向峽灣的斜坡，回應了後方的山丘。冬季時，山丘和建築都被雪覆蓋著，建築物多變碎形的表面呼應了海面上漂浮的碎冰。

從海面看，或從海灣的東海岸與西海岸看，這建築物的斜坡，從海平面到舞臺塔、上層門廳與後方塊狀建物，成為直線城市背景的過渡空間。
儘管這座建築對城市和自然環境做出這些回應，但仍然看起來像漂浮在海上，有如前往附近哥本哈根（Copenhagenn）停泊的一般渡輪。

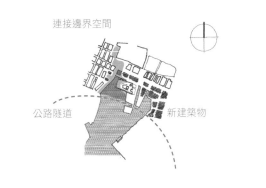

連接邊界空間
公路隧道
新建築物

主要部分

1. 挑空：庭院
2. 抬高空間：舞臺塔
3. 內核空間：馬蹄劇院
4. 多變碎形表面
5. 斜坡空間
6. 自由形式波浪牆
7. 直線後場空間

斜坡空間
多變碎形表面
後場空間
波浪牆和劇院
舞臺、塔層和挑空

組成

競圖設計與建築成品有三個主要組成部分，建築師稱之為波浪牆（wave wall）、後場空間（factory）與斜坡空間（carpet）。

波浪牆在開放式通道和歌劇院售票處部分之間的邊緣，為門廳和展演廳之間的屏幕。這面牆並非一個壓迫性的障礙，它具有柔和的曲面、溫暖的色調、穿透的開口，象徵著海洋與土地、人民與文化之間的邊緣。

後場空間是建築的作業端，有工作室、排練室和辦公室，並以直線形式布局提高效率。

斜坡空間是由雕刻石頭鋪設而成，室內地板大部分也用石磚鋪設，作為從海面到屋頂的連續表面，這是超越隔牆的公共空間。

斜坡空間的低端是較小的第四個組成部分：佔據門廳一邊的多變碎形表面與柔和的牆面矛盾。

這些構成要素各自清晰且獨立存在，但它們在相互關聯性凝聚力中彼此共存。

建築規劃

這建築由南北向的「歌劇街（opera street）」走廊一分為二：西側為公共區和舞臺區，東側為作業區「後場空間」。西側由波浪牆將門廳與展演廳及舞臺分隔。東側由一個大型東西向裝載區分隔：北側為製作舞臺布景的「硬體工作室」，完成的布景經由裝載區進入後方區域；南側為較小的「軟體工作室」，有服裝區和化妝區，以及管理室和更衣室。庭院使光線進入這個區域，建築師稱之為建築內部的綠肺。

主劇院為經典的馬蹄形設計，約有1,370個座位，上方橢圓枝形吊燈（chandelier）由5,800顆手工玻璃水晶組成，並由800顆LED燈照亮。內置家具藉由雕塑來回應建築形式。

透過「後場空間」的窗戶可以看到裡面的製作過程：舞者在上層空間排練，工作室則在走廊層。

遊客到達舷門，彷彿來到船上。

「後場空間」有地上三到四層、地下一層，次要舞臺區域則是另低於峽灣平面三層深的空間。

波浪牆

歌劇街

裝載區

庭院

一樓和地下室可直通庭院花園，這條通道由木材裝飾、白色大理石和綠色植栽組成，與大理石覆面階梯連接兩樓層。

草叢、攀緣植物和多年生植物圍繞著纜線種植到上層，並為建築物立面提供遮蔭。

主劇院 庭院

奧斯陸歌劇院（Oslo Opera House）｜2002-8
斯諾赫塔建築事務所（Snøhetta）
挪威，奧斯陸（Oslo, Norway）

中介空間
遊客在體驗展演廳邊緣與其封閉場所的挑高中介空間之前，先通過低天花板門口，然後經過較低的邊緣區域。

從入口處，遊客可以看到左側波浪牆的暖色木質表面，以及右側冷色斜柱的角度邊緣、帷幕牆和屏幕。

通往展演廳的走道，其扶手與天花板之間的空隙構成海濱全景，可以透過門廳的帷幕牆欣賞。

玻璃　上層門廳的帷幕牆高達15公尺（49英尺），並以少量的鋼製固定件夾在層壓玻璃板中。含鐵量低的帷幕牆格外清晰，避免產生厚玻璃的典型綠色調。

木材　波浪牆的表面由各種橫截面的橡木條拼接而成，具輕質感且高度紋理，用於波浪牆曲面，並在門廳硬質平坦的表面中，提供吸音效果。展演廳內部以橡木包覆，並塗氨水使其呈現深色調。

通往展演廳的樓梯看起來像波浪牆的分支，具有相同的木質覆層，使展演廳看起來像是一把在小提琴裡面。所有表面都是木質的，並採用間接照明，從牆壁和地板表面反射光線，以維持室內溫暖。

藝術家奧拉佛·艾里亞森（Olafur Eliasson）的穿孔屏幕環繞著屋頂的三個混凝土支柱，並將廁所遮起來。面板上點綴著白色與綠色光束，淡入和淡出的光色，有如融化的冰。

公共景觀

由藝術家克里斯蒂安·布萊斯塔德（Kristian Blystad）、卡勒·格魯德（Kalle Grude）與喬壤·薩尼絲（Jorunn Sannes）設計，將大理石（marble）板塑造出複雜、不重複切割的圖案與紋路。

舞臺上方的塔層從「斜坡空間（carpet）」抬高，鋪面退縮使牆壁底部留空隙。

石材 「斜坡空間」採用白色義大利大理石（La Facciata）鋪砌而成，在陽光下和灰色的奧斯陸天空下看起來很美，並在潮濕時維持其光彩和顏色。

鋪面採用霧面及顆粒面兩種紋路加以拼貼，透過太陽光線的照射角度，也呈現不同時刻之微妙光影變化。

斜坡道和階梯沿著屋頂凹陷邊緣設置，雖沒有設置欄杆扶手，但仍以符合高度法規之護欄加以防護，立面上以不突出屋頂上緣為設計原則，以兼顧安全的使用機能與造型的視覺美觀。

金屬 舞臺塔（以及「後場空間」）外牆採用美觀和耐用的壓制鋁板。與藝術家阿斯特麗德·洛瓦斯（Astrid Løvaas）和克爾斯滕·沃格爾（Kirsten Wagle）合作，這些鋁板以傳統編織技術打造出凹凸球面的圖案，隨著表面上不同的光線角度、強度和顏色而產生變化。

明亮的白色大理石背景，襯托出遊客與其色彩鮮豔的衣服，他們的移動使整個場景變得活潑。

在鋪面與海面的交會處，以灰褐色挪威花崗岩取代大理石，使這個過渡區域成為一條花崗岩板與大理石板相接的階梯線。

Rome

ITALY

50

| 二十一世紀美術館 | 札哈·哈蒂建築師事務所 | 義大利，羅馬 |

羅馬歷史中心外的二十一世紀美術館（MAXXI），由事務所總部位於倫敦的建築師札哈·哈蒂（出生於伊拉克）與帕特里克·舒馬赫（Patrik Schumacher，出生於德國）於1998年贏得國際競圖。二十一世紀美術館由一系列擠壓線條組成，沿著L形基地彎曲與交錯。混凝土牆圍繞展館，薄型垂直翼板於牆壁之間平行延伸，將透明屋頂分割成條狀，這種具有連續性和流線性的組合，明顯異於大多數建物的空間組合特徵。

二十一世紀美術館北側跨越牆壁，南側擠在一座古老建築的兩旁，入口則巧妙地配置在外突量體的下方及序列柱列的內側，一旦遊客進入室內就有選擇—建築物具有連續性，但沒有明顯的單一路線。這建築被稱為場地而不是物體，猶如義大利中世紀的山城小徑一樣，有狹窄的空間、斜坡和階梯、遠近視野，以及由畫廊分隔的更廣闊地方。

Antony Radford, Natasha Kousvos and Lana Greer

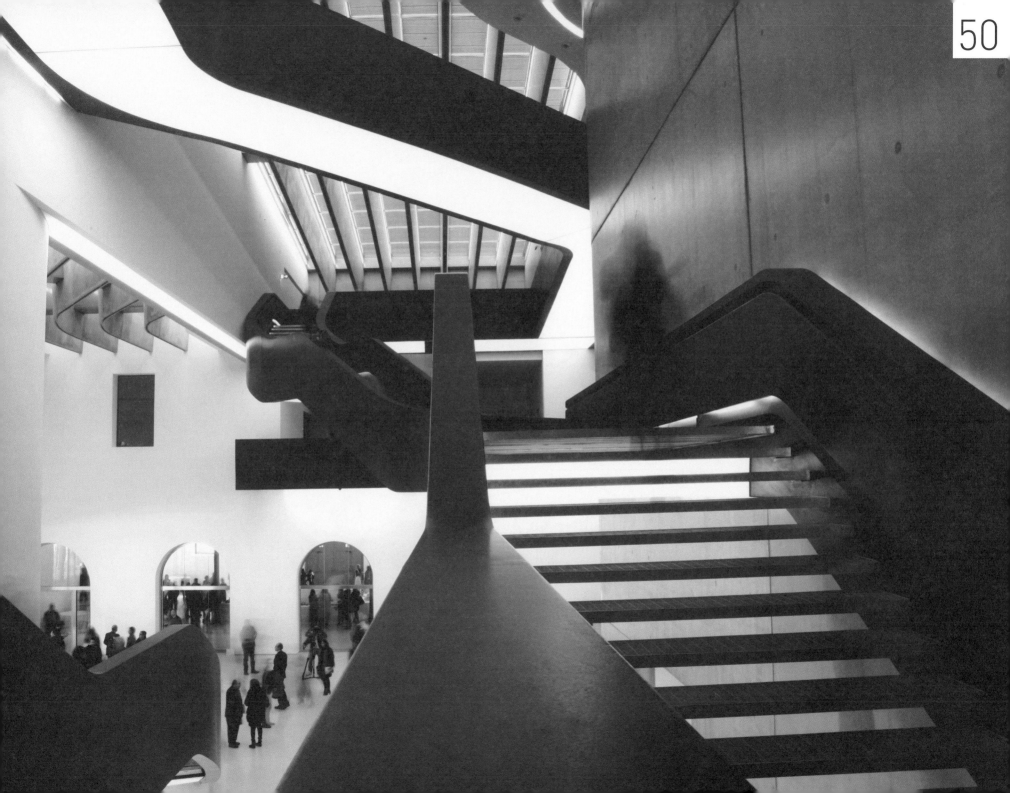

對基地的回應

這塊基地原為低樓層、具有重複城市紋理的軍事營地，鄰近地區仍有部分為前軍營所由下的建築，這案例以稍微抬高的建築方式，回應附近街上較高層的公寓建築。新建築擁抱L形基地的南部和西部邊緣，與街區的城市網格對齊；在基地的北緣之外，城市網格角度為51度，新建築則疊在這個不同的網格上，以曲線形式調整差異性，並將建築物中最高的畫廊與傾斜的網格對齊。

弗拉米尼奧區

美術館就像一條盤繞的蛇，頭部抬起來靠在身上，望向基地外面。

沿著西側的馬薩喬路（Via Masaccio）看，頂部畫廊盡頭的寬大窗戶，於邊界牆上向外凝視。

沿著南側的吉多雷尼路（Via Guido Reni）看街景不變，僅有新建築凝視著舊軍營的保留建築周圍。

結構和建造

將建造技術隱藏在牆壁後面和天花板裡面，以保持乾淨的形式。基本結構為鋼筋混凝土牆支撐橫向鋼樑，細桁架則跨在這些橫樑之間，與混凝土牆平行，並以薄的玻璃纖維增強混凝土（glass-fibre-reinforced concrete, GRC）外殼包覆，這些彎曲的翼板陣列為天花板的特徵；內牆表面則採用白石灰板。

鋼格柵遮陽板／走道
濾光玻璃
日光燈線
內層玻璃
可調式鋁百葉窗
2.2公尺（7.2英尺）深的鋼桁架

連續天窗

天窗（rooflights）外有金屬遮陽板，避免陽光直射，也是維修的走道，還有外層玻璃屏蔽紫外線和其他可能損壞藝術品的太陽光。在玻璃下方，有可調式百葉窗和遮光窗簾的組合，以調整照明條件。人造燈具嵌入翼板側邊，使百葉窗上方的自然光和人造光來自同一方向；額外配件可以針對特定物品加在翼板下側的軌道上。

在建築物西北端，線性畫廊以特定角度切割，猶如可以無限延伸。一系列逃生梯圍繞在建築物與基地邊界牆之間的狹窄通道。

畫廊入口被巧妙地配置在外突量體的下方及序列柱列的內側，形成一個有趣的入口意象。在畫廊3的斜坡側邊和角落處，有長形窗戶使建築物內的遊客可以看到前院並找到自己位置所在。

建築規劃

一樓的入口區一端設有接待櫃檯，另一端設有咖啡廳。從接待處可直接進入展演廳和商店、臨時展畫廊與一系列的主要畫廊（main galleries）。咖啡廳旁的畫廊1設有建築博物館（Museum of Architecture）及其檔案室。

接待處是一個表面扭曲、具有光澤的白色環形櫃檯，只有桌面是平的，也是一項藝術品，實用與美觀兼具。

畫廊1
建築博物館在子空間之間有三個「反曲點」

畫廊 2
長160公尺（525英尺），呈39度彎曲

畫廊 3
斜坡連接的三個樓層上

畫廊 4
分歧點

畫廊 5
在建築物的頂部，有兩段傾斜的地板

A. 舊建築裡的印刷品收藏畫廊

B. 舊建築裡舉辦臨時展的畫廊

若將這些畫廊分隔為獨立空間，它們的形狀看起來為隨心所欲的，使遊客可以體驗一系列不同的展覽空間，因此分隔界線是非必要的，除非展覽策展人希望因應展覽而分隔空間。

厚厚的外牆分層，提供設備空間。

主要部分
1. 畫廊1
2. 咖啡館
3. 演講廳
4. 商店
5. 入口
6. 印刷品
7. 臨時展

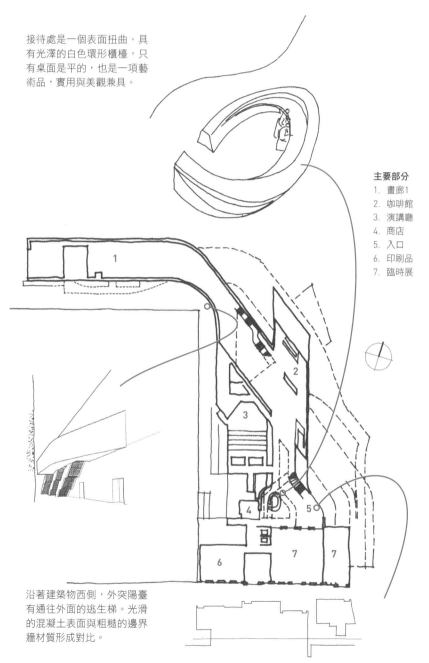

剖面圖顯示一樓平面連續貫穿建築物，還有一個地下室。樓上的樓層各不相同，有一部分斜坡與平臺系統升起穿越建物。

沿著建築物西側，外突陽臺有通往外面的逃生梯。光滑的混凝土表面與粗糙的邊界牆材質形成對比。

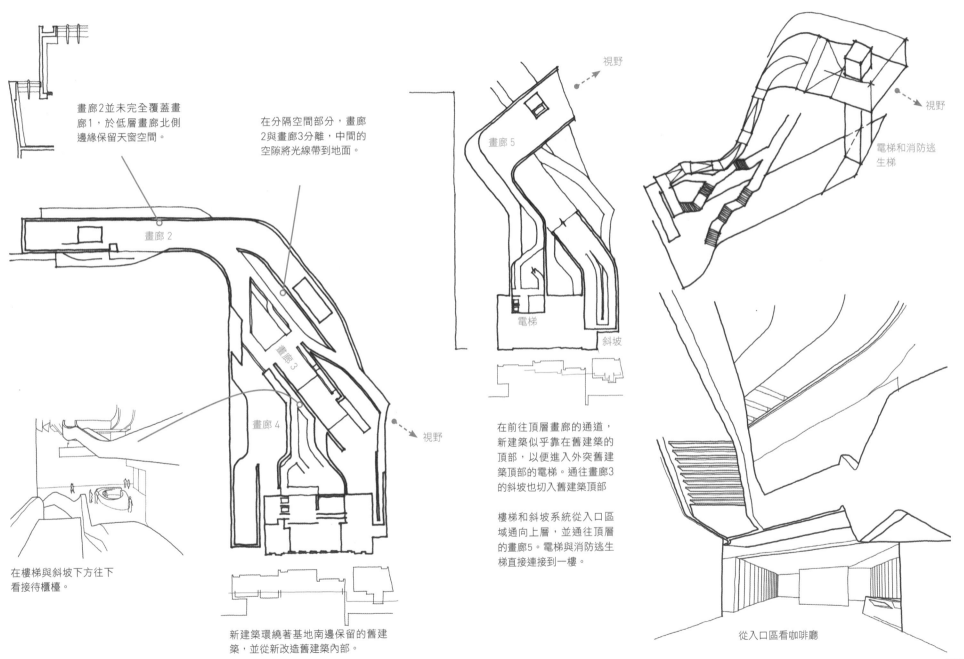

畫廊2並未完全覆蓋畫廊1，於低層畫廊北側邊緣保留天窗空間。

在分隔空間部分，畫廊2與畫廊3分離，中間的空際將光線帶到地面。

視野

畫廊 2

畫廊 3

畫廊 4

視野

在樓梯與斜坡下方往下看接待櫃檯。

新建築環繞著基地南邊保留的舊建築，並從新改造舊建築內部。

視野

畫廊 5

電梯

斜坡

在前往頂層畫廊的通道，新建築似乎靠在舊建築的頂部，以便進入外突舊建築頂部的電梯。通往畫廊3的斜坡也切入舊建築頂部

樓梯和斜坡系統從入口區域通向上層，並通往頂層的畫廊5。電梯與消防逃生梯直接連接到一樓。

視野

電梯和消防逃生梯

從入口區看咖啡廳

隨書附記：常見主題

在建築分析彙編中，主要將兩個建築物進行比較，以突顯共同主題以及每個主題的特殊性。本隨書附記歸納出前幾頁一些反覆出現的主題，雖然對於建築人而言再熟悉不過，但我們仍希望將焦點置於一些特別的建築物上，列出一些重要的主題清單，供讀者參考並找出其他的案例。

建築物為整體　在一般的建築論述中，很少將各個建築物之複雜性詳細（detail）解說。本書裡的建築物皆為整體性（熟悉的箴言）介紹，因為整體不僅是各部分的總和，要精確地放大或縮小檢視一件作品，顯示整體上難以掌握多方面的組成要素。斯諾赫塔建築事務所的奧斯陸歌劇院〔案例49〕，其各種組成要素的共同運作則說明這一現實。

細節反映整體　若我們來玩一種遊戲，從本書的建築物分析彙編中，隨機選取一項建築物的細部特徵來辨識屬於何項建築物，幾乎都會得到正確答案，係因細節為反映建築物整體設計風格的濃縮形式。例如，丹尼爾·利比斯金的柏林猶太博物館〔案例31〕，從窗戶形式即可辨識出整體建築形式。

細節具有多重角色　單一設計元素或策略通常回應好幾種不同的設計需求或背景。例如，約恩·烏松的巴格斯韋德教堂〔案例13〕，彎曲的天花板反映了聲音與光線控制，並表達出攀升的精神象徵。

形式模式重現　在所有建築物中，我們可以看到形式模式（form-patterns）不斷重現，也可以看到建築師如何開發出一系列建築形式的模型，以及如何透過建築形式回應功能、環境和其他情況。分析阿爾瓦爾·阿爾托的塞伊奈約基市政廳〔案例9〕，顯示出相同的形式模式在建築物的不同位置和規模上是如何形成的。

風格為一張鬆散的標籤　我們對「有機」或「高科技」等風格標籤（style labels）很熟悉，但從本書的建築物中卻看到這些標籤可能會重疊。例如，史特林與高恩的萊斯特大學工程學院大樓〔案例5〕具有功能主義（Functionalism）（在組件體積反映功能的方式）和後現代主義（Postmodernism）（將這些體積獨特地安排）的特徵。終究，每個建築物的風格都是獨一無二的。

次序和變化為常見的組構方式　本書中的許多建築將次序（透過網格、對稱、重複和其他形式）變化結合。部分元素可能屬於同一個整體，但卻具有個別的特徵，如約恩·烏松的雪梨歌劇院的三個外殼〔案例3〕。直線形式可以透過自由形式改變，如理查·麥爾的巴塞隆納現代美術館〔案例21〕，南向立面前放置單一曲面體積。

好的建築物清晰可辨　好的建築物不但清晰可辨（legible），還可以「閱讀」，無需按照標示即可找到入口，建築物內的參觀路線也易於遵循，使遊客留下深刻的印象。想像一下，來到丹頓·廓克·馬修的曼徹斯特民事司法中心〔案例44〕，入口處非常明顯，不能錯過接待櫃檯，以及中庭顯示出的室內布局。

明確的特徵不需要支配地位　這本書中的所有建築物，都透過獨特的特徵於所在區域脫穎而出，且並未主導鄰近建物。這些建築物的存在不僅融入當地，也改善了所在地區。例如，理察·羅傑斯的洛伊德大廈〔案例19〕，聖地亞哥·卡拉特拉瓦的誇德拉奇藝術中心〔案例32〕，以及彼得庫克與傅尼葉空間研究室/ARGE Kunsthaus建築團隊的格拉茨美術館〔案例39〕，我們可以看到這些建築物如何與鄰近建築和城市環境相關。

跨文化互動產生顯著的成果　當一位建築師在另一個國家和文化背景中創作時，成功的建築作品能展現出特定地點與建築師本身背景之間的關聯性凝聚力。例如，妹島和世與西澤立衛聯合事務所在紐約設計的新當代藝術博物館〔案例35〕，將具有日本建築透明度的表層融入曼哈頓下城的街道背景。

形式與材料相關　路易斯·康的印度管理學院〔案例12〕（磚）、未來系統建築師事務所的羅德媒體中心〔案例23〕（鋁）、彼得·扎姆索的瓦爾斯溫泉療養中心〔案例27〕（石頭）、法蘭克·蓋瑞建的畢爾包古根漢美術館〔案例28〕（鈦）和伊東豊雄的瞑想之森〔案例43〕（混凝土），研究材料的潛力超越了普通範圍，這種表達材料與探測邊界的組合出現在許多建築物中。

新舊結構活化組合　新舊建築的並置，能創造出引人入勝的對話。在挪威，斯維勒·費恩的海德馬克博物館〔案例11〕，於中世紀石牆之間置入新的混凝土平臺，無論新舊建築都保持著平等的夥伴關係；在西班牙，赫爾佐格與德梅隆的馬德里當代藝術館〔案例34〕則展示了一種截然不同的對話，舊建築修改部分較少，但卻是建築物的核心特徵。

光線賦予形式和空間生命　建築物外部的陽光照射，以及室內屋頂和牆壁照明的不同裝置之動態相互作用，可以改變表面和空間的特徵。案例包括卡洛·斯卡帕的卡諾瓦美術館天窗〔案例2〕、尚·努維爾的阿拉伯世界文化中心的感應穿孔牆〔案例20〕，以及阿爾瓦羅·西薩／卡斯達內拉與巴斯泰建築事務所/金俊成的擬態博物館〔案例46〕彎曲的白色外牆。

體驗實體建築　我們無法從手繪圖中實際體驗（kinaesthetic experience）建築，但可以想像身歷其境的愉悅感與實體感（思維、身體與世界的相互作用），來感受沿著階梯或坡道行走、轉彎、穿梭於光影之間，以及從壓縮空間移動到擴展空間等。想像一下，探索詹姆斯·史特林與麥可·威爾福德建築師事務所在德國斯圖加特的國立美術館新館〔案例16〕，或札哈·哈蒂在義大利羅馬的二十一世紀美術館（MAXXI）〔案例50〕。

建築展現道德　建築物不可避免地反映業主和設計師的價值觀。PT Bambu純竹建築公司在印尼

峇里島的綠色學校〔案例45〕，展現出業主在開放式規劃與選擇當地永續建材時，對當地氣候和文化作出回應的道德（ethical）立場。價值觀也可從建築物顧及鄰近建物與居民的方式中推論，尋求環境與文化的永續性。

建築為團隊合作　我們來看看諾曼·福斯特在香港的的香港滙豐銀行大樓〔案例15〕或皮爾斯聯合建築師事務所在哈拉雷的東門商城〔案例26〕，可看到這些建築的結構與環境行為之間的關聯性凝聚力，以及其他設計特徵。本書中的建築係團隊合作的成果，包括建築師、工程師、營造廠、業主、景觀設計師、藝術家、規劃師和其他人等，雖然於本書案例介紹中未提及這些團隊名稱，但仍可以在「進階閱讀」所列的出版品中找到。

致謝

這一系列分析始於2008年澳洲阿德萊德大學（University of Adelaide）的研究所課程，探索建築設計的整體觀點，並整合建築物對許多情境的回應。我們感謝這些學生，以及其他透過作品與繪圖為案例分析者，茲將貢獻名單臚列如下與相關案例頁面中。

我們花了很多時間來完成這本書，感謝家人的耐心。

最後，有關本書中所介紹的建築物，我們感謝那些發起、設計、製造與維護這些建築物的每一位。

安東尼‧瑞德福（Antony Radford）
瑟倫‧莫爾寇（Selen Morkoç）
阿米特‧思瑞法斯特發（Amit Srivastava）
澳洲阿德萊德大學（The University of Adelaide）

我們感謝他們的貢獻：

Manalle Abiad, Blake Alexander, Maryam Alfadhel, Rumaiza Hani Ali, Gabriel Ash, Rowan Barbary, Marguerite Therese Bartolo, Mark James Birch, Hilal al-Busaidi, Zhe Cai, Brendan Capper, Sze Nga Chan, Ying Sung Chia, Sindy Chung, Alan L. Cooper, Leo Cooper, Gabriella Dias, Alix Dunbar, Philip Eaton, Brent Michael Eddy, Adam Fenton, Simon Fisher, Janine Fong, Douglas Lim Ming Fui, Saiful Azzam Abdul Ghapur, Lewis Kevin Hardy Glastonbury, Leona Greenslade, Lana Greer, Tim Hastwell, Simon Ho, Katherine Holford, Amy Holland, Celia Johnson, Felicity Jones, Rimas Kaminskas, Paul Anson Kassebaum, Sean Kellet, Lachlan Knox, Natasha Kousvos, Victoria Kovalevski, Verdy Kwee, Chun Yin Lau, Wee Jack Lee, Richard Le Messeurier, Megan Leen, Xi Li, Yifan Li, Huo Liu, Sam Lock, Hao Lv, Mohammad Faiz Madlan, Michelle Male, Matthew Bruce McCallum, Doug McCusker, Susan McDougall, Ben McPherson, Allyce McVicar, Mun Su Mei, Peiman Mirzaei, William Morris, Samuel Murphy, Michael Kin Pong Ng, Thuy Nguyen, Wan Iffah Wan Ahmad Nizar, Jessica O'Connor, Daniel O'Dea, Kay Tryn Oh, Tarkko Oksala, Sonya Otto, John Pargeter, Michael Pearce, Georgina Prenhall, Alison Radford, Siti Sarah Ramli, Nigel Reichenbach, William Rogers, Matthew Rundell, Ellen Hyo-Jin Sim, Katherine Snell, Wei Fen Soh, Sarah Sulaiman, Halina Tam, Daniel Turner, Hui Wang, Charles Whittington, Wen Ya, Lee Ken Ming Yi, Wing Kin Yim, Enoch Liew Kang Yuen, Stavros Zacharia, Xuan Zhang and Kun Zhao.

照片來源

進階閱讀

01 薩拉巴別墅（Sarabhai House）

Curtis, W.J.R., Le Corbusier, Ideas and Forms, New York: Rizzoli, 1986

Frampton, K., Le Corbusier, London: Thames & Hudson, 2001

Masud, R., 'Language Spoken Around the World: Lessons from Le Corbusier' (thesis, Georgia Institute of Technology), 2010

Park, S., Le Corbusier Redrawn: The Houses, New York: Princeton Architectural Press, 2012

Serenyi, P., 'Timeless but of Its Time: Le Corbusier's Architecture in India', Perspecta 20, 1983: 91–118

Starbird, P., 'Corbu in Ahmadabad', Interior Design, February 2003: 142–49

Ubbelohde, S.M., 'The Dance of a Summer Day: Le Corbusier's Sarabhai House in Ahmedabad, India', TDSR 14, no. 2, 2003: 65–80

02 卡諾瓦美術館（Canova Museum）

Albertini, B. and Bagnoli, A., Carlo Scarpa: Architecture in Details, Cambridge MA: MIT Press, 1988

Beltramini, G. and Zannier, I., Carlo Scarpa: Architecture and Design, New York: Rizzoli, 2007

Buzas, Stefan, Four Museums: Carlo Scarpa, Museo Canoviano, Possagno; Frank O. Gehry, Guggenheim Bilbao Museum; Rafael Moneo, the Audrey Jones Beck Building, MFAH; Heinz Tesar, Sammlung Essl, Klosterneuburg, Stuttgart and London: Edition Axel Menges, 2004

Carmel-Arthur, J. and Buzas, S., Carlo Scarpa, Museo Canoviano, Possagno (photographs by Richard Bryant), Stuttgart and London: Edition Axel Menges, 2002

Los, Sergio, Carlo Scarpa: 1906–1978: A Poet of Architecture, New York: Taschen America 2009

Schultz, A., Carlo Scarpa: Layers, Stuttgart and London: Edition Axel Menges, 2007

03 雪梨歌劇院（Sydney Opera House）

Drew, Philip, Sydney Opera House: Jørn Utzon, London: Phaidon, 1995

Fromonot, Françoise, Jørn Utzon: The Sydney Opera House, trans. Christopher Thompson, Corte Madera CA: Electa/Gingko, 1998

Moy, Michael, Sydney Opera House: Idea to Icon, Ashgrove Qld: Alpha Orion Press, 2008

Norberg-Schulz, Christian and Futagawa, Yukio, GA: Global Architecture: Jørn Utzon Sydney Opera House, Sydney, Australia, 1957–73, Tokyo: A.D.A. Edita, 1980

Perez, Adelyn, 'AD Classics: Sydney Opera House / Jørn Utzon', ArchDaily, http://www.archdaily.com/65218/ad-classics-sydneyopera-house-j%C3%B8rn-utzon/ （viewed 20 Sep 2013）

04 所羅門・古根漢美術館（Solomon R. Guggenheim Museum）

http://www.guggenheim.org/

Hession, J.K. and Pickrel, D., Frank Lloyd Wright in New York: The Plaza Years 1954–1959, Gibbs Smith, 2007

Laseau, P., Frank Lloyd Wright: Between Principle and Form, New York: Van Nostrand Reinhold, 1992

Levine, N., The Architecture of Frank Lloyd Wright, Princeton NJ: Princeton University Press, 1996

Quinan, J., 'Frank Lloyd Wright's Guggenheim Museum: A Historian's Report', Journal of the Society of Architectural Historians 52, 1993: 466–82

05 萊斯特大學工程學院大樓（Leicester Engineering Building）

Eisenman, Peter, Ten Canonical Buildings 1950–2000, New York: Rizzoli, 2008

Hodgetts, C., 'Inside James Stirling', Design Quarterly 100, no. 1, 1976: 6–19

Jacabus, John, 'Engineering Building, Leicester University', Architectural Review, April 1964

McKean, J., Leicester University Engineering Building, Architectural Detail Series, London: Phaidon, 1994. Republished in James Russell et al, Pioneering British High-Tech, London: Phaidon, 1999

Walmsley, Dominique, 'Leicester Engineering Building: Its Post-Modern Role', Journal of Architectural Education 42, no. 1, 1984: 10–17

06 沙克生物研究中心（Salk Institute for Biological Studies）

Brownlee, David and De Long, David, Louis I. Kahn: In the Realm of Architecture, New York: Rizzoli, 1991

Crosbie, Michael J., 'Dissecting the Salk', Progressive Architecture 74, no. 10, Oct 1993: 40+

Goldhagen, Sarah Williams, Louis Kahn's Situated Modernism, New Haven CT and London: Yale University Press, 2001

Leslie, Thomas, Louis I. Kahn: Building Art, Building Science, New York: George Braziller, 2005

McCarter, Robert, Louis I. Kahn, London and New York: Phaidon, 2005

Steele, James, Salk Institute Louis I Kahn, London: Phaidon, 2002

Wiseman, C., Louis I. Kahn: Beyond Time and Style, A Life in Architecture, London: W.W. Norton, 2007

07 露易絲安娜當代美術館（Louisiana Museum of Modern Art）

Brawne, Michael, and Frederiksen, Jens, Jorgen Bo, Vilhelm Wohlert: Louisiana Museum, Humlebaek, Berlin: Wasmuth, 1993

Faber, Tobias, A History of Danish Architecture, Copenhagen: Danske Selskab, 1963

Pardey, John, Louisiana and Beyond – The Work of Wilhelm Wohlert, Hellerup: Bløndel, 2007

08 代代木競技場（Yoyogi National Gymnasium）

Altherr, Alfred, Three Japanese Architects; Mayekawa ,Tange and Sakakura, New York: Architectural Books, 1968

Boyd, R. Kenzo Tange, New York: Braziller, 1962

Kroll, Andrew, 'AD Classics: Yoyogi National Gymnasium / Kenzo Tange', ArchDaily, 15 Feb 2011, http://www.archdaily.com/109138 （viewed 25 Aug 2013）

Kultermann, U., Kenzo Tange, Barcelona: Gustavo Gili, 1989

Riani, P., Kenzo Tange, London: Hamlyn, 1970

Tagsold, Christian, 'Modernity, Space and National Representation at the Tokyo Olympics 1964', Urban History 37, 2010: 289–300

Tange, K. and Kultermann, U. （eds）, Kenzo Tange, 1946–1969: Architecture and Urban Design, London: Pall Mall, 1970

09 塞伊奈約基市政廳（Seinäjoki Town Hall）

Baird, George, Library of Contemporary Architects: Alvar Aalto, New York: Simon and Schuster, 1971

Fleig, Karl, Alvar Aalto: Volume II 1963–70, London: Pall Mall, 1971

Radford, Antony, and Oksala, Tarkko, 'Alvar Aalto and the Expression of Discontinuity', The Journal of Architecture 12, no. 3, 2007: 257–80

Reed, Peter, Alvar Aalto: Between Humanism and Materialism, New York: MoMA, 1998

Schildt, Goran, Alvar Aalto: The Complete Catalogue of Architecture, Design and Art, London: Academy Editions, 1994

Weston, Richard, Alvar Aalto, London: Phaidon 1995

10 聖瑪麗大教堂（St Mary's Cathedral）

Boyd, Robin, Kenzo Tange, New York: Braziller, 1962

Giannotti, Andrea, 'AD Classics: St. Mary Cathedral / Kenzo Tange', ArchDaily, 23 Feb 2011 http://www.archdaily.com/114435 （viewed 25 Aug 2013）

Riani, Paolo, Kenzo Tange （translated from the Italian）, London and New York: Hamlyn, 1970

Tange, Kenzo, Kenzo Tange, 1946–1969: Architecture and Urban Design, London: Pall Mall, 1970

11 海德馬克博物館（Hedmark Museum）

Fjeld, Per Olaf, Sverre Fehn: The Art of Construction, New York: Rizzoli 1983

Fjeld, Per Olaf, Sverre Fehn: The Pattern of Thoughts, New York: Random House 2009

Mings, Josh, The Story of Building: Sverre Fehn's Museums, San Fransciso: Blurb 2011, preview available at http://www.blurb. com/ books/2537931-the-story-of-building-sverrefehn-s-museums （viewed 12 May 2013）

Pérez-Gómez, Alberto, 'Luminous and Visceral. A comment on the work of Sverre Fehn', An Online Review of Architecture, 2009, http://www.architecturenorway.no/questions/identity/perez-gomez-on-fehn/ （viewed 27 Apr 2013）

12 印度管理學院（Indian Institute of Management）

Ashraf, Kazi Khaleed, 'Taking Place: Landscape in the Architecture of Louis Kahn', Journal of Architectural Education 61, no. 2, 2007: 48–58

Bhatia, Gautam, 'Silence in Light: Indian Institute of Management （Ahmedabad）' in Eternal Stone: Great Buildings of India, ed. Gautam Bhatia, New Delhi: Penguin Books, 2000: 29–39

Brownlee, David and De Long, David, Louis I. Kahn: In the Realm of Architecture, New York: Rizzoli, 1991

Buttiker, Urs, Louis I. Kahn Light and Space, New York: Watson-Guptill, 1994

Doshi, Balkrishna, Chauhan, Muktirajsinhji, and Pandya, Yatin, Le Corbusier and Louis I. Kahn: The Acrobat and the Yogi of Architecture, Ahmedabad: Vastu-Shilpa Foundation for Studies and Research in Environmental Design, 2007

Fleming, S., 'Louis Kahn and Platonic Mimesis: Kahn as Artist or Craftsman?' Architectural Theory Review 3, no. 1, 1998: 88–103

Ksiazek, S., 'Architectural Culture in the Fifties: Louis Kahn and the National Assembly Complex in Dhaka', The Journal of the Society of Architectural Historians 52, no. 4, 1993: 416–35

Srivastava, A., 'Encountering materials in architectural production: The case of Kahn and brick at IIM' （doctoral thesis, University of Adelaide, Adelaide）, 2009

13 巴格斯韋德教堂（Bagsvaerd Church）

Balters, Sofia, 'AD Classics: Bagsvaerd Community Church', ArchDaily, http://www. archdaily.com/160390/ad-classics-bagsvaerdchurch-jorn-utzon/ （viewed 20 Sep 2013）

Norberg-Schulz, Christian, Jørn Utzon: Church at Bagsvaerd, Tokyo: Hennessey & Ingalls, 1982

Utzon, Jørn and Bløndal, Torsten, Bagsværd Church / Jørn Utzon, Hellerup, Denmark: Edition Bløndal, 2005

Weston, Richard, Jørn Utzon Logbook V II, Copenhagen: Edition Blondel, 2005

14 米蘭住宅（Milan House）

Bradbury, Dominic, 'La Maison Jardin', AD – Architectural Digest 98, France, 2011: 133–39

Marcos Acayaba Arquitetos, 'Milan House', GA Houses 106, 2008: 128–45

Marcos Acayaba Arquitetos, 'Residência na cidade jardim', http://www.marcosacayaba. arq.br/lista.projeto.chain?id=2 （viewed 22 Aug 2013）

15 香港滙豐銀行大樓（HSBC Office Building）

Jenkins, D. （ed）, Hongkong and Shanghai Bank Headquarters, Norman Foster Works 2, Munich: Prestel, 2005: 32–149

Lambot, I. （ed）, Norman Foster – Foster Associates: Buildings and Projects Volume 3 1978–1985, Hong Kong: Watermark, 1989:112–255

Quantrill, M., Norman Foster Studio: Consistency Through Diversity, New York: Routledge, 1999

16 國立美術館新館（Neue Staatsgalerie）

Arnell, P. and Bickford, T. （eds）, James Stirling: Buildings and Projects: James Stirling, Michael Wilford and Associates, London: Architectural Press,1984

Baker, Geoffrey, The Architecture of James Stirling and His Partners James Gowan and Michael Wilford: A Study of Architectural Creativity in the Twentieth Century, Burlington: Ashgate, 2011

Dogan, Fehmi and Nersessian, Nancy, 'Generic Abstraction in Design Creativity: The Case of Staatsgaleire by James Stirling', Design Studies 31, 2010: 207–36

Stirling, James, Writings on Architecture, Milan: Skira, 1998 Vidler, Anthony, 'Losing Face: Notes on the Modern Museum', Assemblage No. 9, June 1989: 40–57

Wilford, Michael, and Muirhead, Thomas, James Stirling, Michael Wilford and Associates: Buildings & Projects, 1975–1992, New York: Thames & Hudson, 1994

17 瑪莎葡萄園島住宅（House at Martha's Vineyard）

Holl, Steven, Idea and Phenomena, Baden, Switzerland: Lars Müller, 2002

Holl, Steven, House: Black Swan Theory, New York: Princeton Architectural Press, 2007

House at Martha's Vineyard （Berkowitz-Odgis

House）' El Croquis 78+93+108: Steven Holl 1986–2003, 2003: 94–101

18 水之教堂（Church on the Water）
Drew, Philip, Church on the Water, Church of the Light, Singapore: Phaidon, 1996
Frampton, Kenneth, Tadao Ando/Kenneth Frampton, New York: Museum of Modern Art, 1991
Futagawa, Yukio（ed.）, Tadao Ando. V: IV, 2001–2007, Tokyo: A.D.A. Edita, 2012

19 洛伊德大廈（Lloyd's of London Office Building）
Burdett, Richard, Richard Rogers Partnership, New York: Monacelli Press, 1996
Charlie Rose: interview with Richard Rogers, PBS, 1999
Powell, Kenneth, Lloyd's Building, Singapore: Phaidon, 1994
Sudjic, Deyan, Norman Foster, Richard Rogers, James Stirling: New Directions in British Architecture, London: Thames & Hudson, 1986
Sudjic, Deyan, The Architecture of Richard Rogers, New York: Abrams, 1995

20 阿拉伯世界文化中心（Arab World Institute）
Baudrillard, Jean and Nouvel, Jean, The Singular Objects of Architecture, Minneapolis: Minnesota Press, 2002
Casamonti, Marco, Jean Nouvel, Milan: Motta, 2009
Jodidio, Philip, Jean Nouvel: Complete Works, 1970–2008, Cologne and London: Taschen, 2008
Morgan, C.L., Jean Nouvel: The Elements of Architecture, London: Thames & Hudson, 1998

21 巴塞隆納現代美術館（Barcelona Museum of Contemporary Art）
Frampton, Kenneth, Richard Meier, London: Phaidon Press, 2003
Frampton, Kenneth and Rykwert, Joseph, Richard Meier, Architect: 1985–1991, New York: Rizzoli, 1991
Meier, Richard, Richard Meier: Barcelona Museum of Contemporary Art, New York: Monacelli Press, 1997
Werner, Blaser, Richard Meier: Details, Basel: Birkhäuser, 1996

22 維特拉消防站（Vitra Fire Station）
Ackerman, Matthias, 'Vitra; Ando, Gehry, Hadid, Siza: Figures of Artists at the Gates of the Factory', Lotus International 85, 1995: 74–99
Kroll, Andrew. 'AD Classics: Vitra Fire Station / Zaha Hadid', 19 Feb 2011, ArchDaily, http://www.archdaily.com/112681（viewed 20 Sep 2013）
Monninger, Michael, 'Zaha Hadid: Fire Station, Weil am Rhein', Domus 752, 1993: 54–61
Woods, Lebbeus, 'Drawn into Space: Zaha Hadid', Architectural Design 78/4, 2008: 28–35

23 羅德媒體中心（Lord's Media Centre）
Buro Happold, 'NatWest Media Centre, Lord's Cricket Ground', Architect's Journal, 17 September 1998, http://www.architectsjournal.co.uk/home/natwestmedia-centre-lords-cricket-ground/780405. article（viewed 15 Sep 2013）
Field, Marcus, Future Systems, London: Phaidon, 1999
Future Systems, Unique Building（Lord's Media Centre）, Chichester: Wiley-Academy, 2001
Future Systems, Future Systems Architecture, http://www.future-systems.com/architecture/architecture_list.html（viewed 28 May 2010）

Kaplicky, Jan, Confessions, Chichester: WileyAcademy 2002

24 光大大廈（Menara UMNO）
Gauzin-Muller, D., Sustainable Architecture & Urbanism: Design, Construction, Examples, Basel: Birkhäuser, 2002
Richards, I., Groundscrapers + Subscrapers of Hamzah & Yeang, Weinheim: WileyAcademy, 2001
Yeang, K., Tropical Urban Regionalism: Building in a South-east Asian City, Singapore: Concept Media, 1987
Yeang, K., Designing with Nature: The Ecological Basis for Architectural Design, New York: McGraw-Hill, 1995
Yeang, K., The Green Skyscraper, London: Prestel, 2000
Yeang, K., Ecodesign: A Manual for Ecological Design, Chichester: Wiley-Academy, 2008

25 跳舞的房子（Dancing Building）
Cohen, Jean-Louis and Ragheb, Fiona, Frank Gehry, Architect, New York: Guggenheim Museum and London: Thames & Hudson, 2001
Dal Co, Francesco, Frank O. Gehry: The Complete Works, New York: Monacelli Press, 1998
Gehry, Frank, 'Frank Gehry: Nationale Nederlanden Office Building, Prague', Architectural Design 66/1–2, 1996: 42–45

26 東門商城（Eastgate）
Baird, George, 'Eastgate Centre, Harare, Zimbabwe', in George Baird, The Architectural Expression of Environmental Control Systems, London and New York: Taylor and Francis, 2001: 164–80
Jones, D.L., Architecture and the Environment: Bioclimatic Building Design, Woodstock and New York: Overlook Press, 1998: 200–1

27 瓦爾斯溫泉療養中心（Thermal Baths in Vals）
Binet, Hélène and Zumthor, Peter, Peter Zumthor, Works: Buildings and Projects, 1979–1997, Basel and Boston: Birkhäuser, 1999
Buxton, Pamela, 'Spas in their eyes', RIBAJ（Magazine of the Royal Institute of British Architects）,http://www.ribajournal.com/pages/pamela_buxton__zumthors_thermal_baths_204250.cfm（viewed 20 Sept 2013）
Hauser, Sigrid, Peter Zumthor-Therme Vals / Essays, Zürich: Scheidegger & Spiess, 2007
Zumthor, Peter, Atmospheres: Architectural Environments; Surrounding Objects, Basel and Boston: Birkhäuser, 2006

28 畢爾包古根漢美術館（Guggenheim Museum Bilbao）
Buzas, Stefan, Four Museums: Carlo Scarpa, Museo Canoviano, Possagno; Frank O. Gehry, Guggenheim Bilbao Museum; Rafael Moneo, the Audrey Jones Beck Building, MFAH; Heinz Tesar, Sammlung Essl, Klosterneuburg, Stuttgart and London: Edition Axel Menges, 2004
Eisenman, Peter, Ten Canonical Buildings 1950–2000, New York: Rizzoli, 2008
Hartoonian, Gevork, 'Frank Gehry: Roofing, Wrapping, and Wrapping the roof', The Journal of Architecture 7, no. 1, 2002: 1–31
Hourston, Laura, Museum Builders II, Chichester: Wiley-Academy, 2004
Mack, Gerhard, Art Museums into the 21st Century, Boston: Birkhäuser, 1999
Van Bruggen, Coosje, Frank O. Gehry: Guggenheim Museum Bilbao, New York: Guggenheim Museum Publications, 2003

29 歐洲南方天文臺酒店（ESO Hotel）
Auer+Weber+Assoziierte, 'Eso Hotel -Auer und Weber', available online, http://www.

auerweber.de/eng/projekte/index.htm

LANXESS, Colored Concrete Works: Case Study Project: ESO Hotel, available online, http://www.colored-concrete-works.com/upload/Downloads/Downloads/Downloads_Case_Study_ESO_Hotel.pdf

Vickers, Graham, 21st Century Hotel, London: Laurence King 2005

30 鮑伊德藝術教育中心（Arthur and Yvonne Boyd Education Centre）

'Arthur and Yvonne Boyd Education Centre', El Croquis 163/164: Glenn Murcutt 1980–2012: Feathers of Metal, 2012: 282–313

Beck, Haigh and Cooper, Jackie, Glenn Murcutt – A Singular Architectural Practice, Melbourne: Images, 2002

Bundanon Trust, Riversdale Property, http://www.bundanon.com.au/content/riversdaleproperty（viewed 6 Oct 2013）

Drew, Philip, Leaves of Iron: Glen Murcutt: Pioneer of an Australian Architectural Form, Sydney: Law Book Company, 2005

Fromonot, F., Glenn Murcutt – Buildings and Projects 1962–2003, London: Thames & Hudson, 2003

Heneghan, Tom and Gusheh, Maryam, The Architecture of Glenn Murcutt, Tokyo: TOTO, 2008

Murcutt, Glenn, Thinking Drawing, Working Drawing, Tokyo: TOTO, 2008

31 柏林猶太博物館（Jewish Museum Berlin）

Binet, Hélène, A Passage Through Silence and Light, London: Black Dog, 1997

Dogan, Fehmi and Nersessian, Nancy, 'Conceptual Diagrams in Creative Architectural Practice: The case of Daniel Libeskind's Jewish Museum', Architectural Research Quarterly 16, no. 1, 2012: 15–27

Kipnis, Jeffrey, Daniel Libeskind: The Space of Encounter, London: Thames & Hudson, 2001

Kroll, Andrew, 'AD Classics: Jewish Museum, Berlin / Daniel Libeskind', ArchDaily, 25 Nov 2010, http://www.archdaily.com/91273（viewed 25 Aug 2013）

Libeskind, Daniel, Between the Lines: The Jewish Museum. Jewish Museum Berlin: Concept and Vision, Berlin: Judisches Museum, 1998

Schneider, Bernhard, Daniel Libeskind: Jewish Museum Berlin, New York: Prestel, 1999

32 誇德拉奇藝術中心（Quadracci Pavilion）

Jodidio, Philip, Calatrava: Santiago Calatrava, Complete Works 1979–2007, Hong Kong and London: Taschen, 2007

Kent, Cheryl, Santiago Calatrava Milwaukee Art Museum Quadracci Pavilion, New York: Rizzoli, 2006

Tzonis, Alexander, Santiago Calatrava: The Complete Works – Expanded Edition, New York: Rizzoli, 2007

Tzonis, Alexander and Lefaivre, Liane, Santiago Calatrava's Creative Process: Sketchbooks, Basel: Birkhäuser, 2001

33 B2住宅（B2 House）

Aga Khan Award for Architecture, B2 House, 2004, http://www.akdn.org/architecture/project.asp?id=2763（viewed 20 Sep 2013）

Bradbury, Dominic, Mediterranean Modern, London: Thames & Hudson, 2011

Lubell, Sam and Murdoch, James, '2004 Aga Khan Award for Architecture: Promoting Excellence in the Islamic World', Architectural Record 192/12, 2004: 94–100

Sarkis, Hashim, Han Tümertekin – Recent Work, Cambridge MA: Aga Khan Program, Harvard University Graduate School of Design, 2007

34 馬德里當代藝術館（Caixa Forum）

Arroya, J.N., Ribas, I.M. and Fermosei, J.A.G.,

Caixaforum Madrid, Madrid: Foundacion La Caxia, 2004

'Caixaforum-Madrid', El Croquis 129/130: Herzog & de Meuron 2002–2006, 2011: 336–47

Cohn, D., 'Herzog & de Meuron Manipulates Materials, Space and Structure to Transform an Abandoned Power Station into Madrid's Caixaforum', Architectural Record 196, no. 6, 2008: 108

Mack, Gerhard（ed.）Herzog & de Meuron 1997–2001. The Complete Works. Volume 4, Basel, Boston and Berlin: Birkhäuser, 2008

Pagliari, F., 'Caixaforum', The Plan: Architecture and Technologies in Detail 26, 2008: 72–88

Richters, C., Herzog & de Meuron: Caixaforum, http://www.arcspace.com/features/herzog--demeuron/caixa-forum/（viewed 22 Apr 2013）

35 新當代藝術博物館（New Museum）

New Museum of Contemporary Art, New York', El Croquis 139: SANAA 2004–2008, 2008: 156–71

36 蘇格蘭議會大廈（Scottish Parliament Building）

Scottish Parliament, Scottish Parliament Building,http://www.scottish.parliament.uk/visitandlearn/12484.aspx（viewed 21 Apr 2013）

Jencks, Charles, The Iconic Building, London: Frances Lincoln, 2005

LeCuyer, Annette, Radical Tectonics, London: Thames & Hudson, 2001

'Scottish Parliament', El Croquis 144: EMBT 2000–2009, 2009: 148–95

Spellman, Catherine, 'Projects and Interpretations: Architectural Strategies of Enric Miralles', in Catherine Spellman（ed.）, Re-Envisioning Landscape/Architecture, Barcelona: Actar, 2003: 150–63

37 橫濱郵輪碼頭（Yokohama Port Terminal）

AZ.PA 2011, Yokohama International Port Terminal, London, http://azpa.com/#/projects/465

Foreign Office Architects, Yokohama International Port Terminal http://www.f-o-a.net/#/projects/465

Fernando Marquez, Cecilia and Levene, Richard, Foreign Office Architects, 1996–2003: Complexity and Consistency, Madrid: El Croquis Editorial, 2003

Hensel, Michael, Menges, Achim and Weinstock, Michael, Emergence: Morphogenetic design strategies, Chichester: Wiley-Academy, 2004

Ito, Toyo, Kipnis, Jeffrey and Najle, Ciro, 2G N.16 Foreign Office Architects, Barcelona: Gustavo Gili, 2000

Kubo, Michael and Ferre, Albert in collaboration with Foreign Office Architects, Phylogenesis: FOA's Ark, Barcelona: Actar, 2003

Machado, Rodolfo and el-Khoury, Rodolphe, Monolithic Architecture, Munich and New York: Prestel-Verlag, 1995

Melvin, Jeremy, Young British Architects, Basel and Boston: Birkhäuser, 2000

Scalbert, I., 'Public space – Yokohama International Port Terminal – Ship of State', in Rowan Moore（ed.）, Vertigo: The Strange New World of the Contemporary City, Corte Madera CA: Gingko Press, 1999

38 沃斯堡現代美術館（Modern Art Museum of Fort Worth）

Brettell, Richard R., 'Ando's Modern: Reflections on Architectural Translation' Cite 57, Spring 2003: 24–30, http://citemag.org/wp-content/ uploads/2010/03/AndosModern_Brettell_ Cite57.pdf（viewed 25 Aug 2013）

Dillon, David, 'Modern Art Museum of Fort Worth', Architectural Record, March 2003:

98–113
Frampton, Kenneth, Tadao Ando/Kenneth Frampton, New York: Museum of Modern Art, 1991
Futagawa, Yukio（ed.）, Tadao Ando. V: IV, 2001–2007, Tokyo: A.D.A. Edita, 2012
'Modern Art Museum of Fort Worth', El Croquis 92: Worlds Three: About the world, the Devil and Architecture, 1998: 42–47
Morant, Roger, 'Boxing with Light', Domus 857, March 2003: 34–51

39 格拉茨美術館（Kunsthaus Graz）
Lubczynski, Sebastian and Karopoulos, Dimitri, Plastic: Kunsthaus Graz, Analysis of the Use of Plastic as a Construction Material at the Kunsthaus Graz, 2010, http://www.issuu.com/ sebastianlubczynski/docs/kunsthaus_ graz（viewed 22 Apr 2013）
Lubczynski, Sebastian, Advanced Construction Case Study: Kunsthaus Graz, Further Study of the Kunsthaus Graz and its Construction Materials, undated, http://www.issuu.com/ sebastianlubczynski/docs/construction_ case_ study_project_2/10（viewed 22 Apr 2013）
Morrill, Matthew, Precedent Study: Kunsthaus Graz, 2004, http://www-bcf.usc. edu/~kcoleman/Precedents/ALL%20PDFs/ Spacelab_KunsthausGraz.pdf（viewed 22 Apr 2013）
Nagel, Rina, and Hasler, Dominique, Kunsthaus Graz, London: Spacelab, 2006
Richards, B., and Dennis, G., New Glass Architecture, London: Laurence King, 2006: 218–21
Slessor, Catherine, 'Mutant Bagpipe invades Graz', Architectural review, 213（1282）, Dec 2003: 24
Sommerhoff, Emilie W., 'Kunsthaus Graz, Austria', Architectural Lighting 19, no. 3, 2004: 20

LeFaivre, Liane, 'Yikes! Peter Cook's and Colin Fournier's Perkily Animistic Kunsthaus in Graz Recasts the Identity of the Museum and Recalls a Legendary Design Movement', Architectural Record 192, no. 1, 2004: 92
Universalmuseum Joanneum, Kunsthaus Graz, http://www.arcspace.com/features/ spacelabcook-fournier/kunsthaus-graz （viewed 22 Apr 2013）

40 北京當代MOMA開發案（Linked Hybrid）
Fernández Per, Aurora, Mozas, Javier and Arpa, Javier, 'This is Hybrid', Vitoria-Gasteiz, Spain: a+t, 2011
Frampton, K., Steven Holl Architect, Milan: Electa Architecture, 2003
Futagawa, Y., Steven Holl, Tokyo: A.D.A. Edita, 1995
Holl, Steven, Steven Holl: Architecture Spoken, New York: Rizzoli, 2007 Holl, S., Steven Holl, Zürich: Artemis Verlags, 1993 Holl, S., Pallasmaa, J. and Perez, A., Questions of Perception: Phenomenology of Architecture, San Francisco: William Stout Publishers, 2006
Pearson, Clifford A., 'Connected Living', Architectural Record 1, 2010: 48–55

41 聖卡特琳娜市場（Santa Caterina Market）
Cohn, David, 'Rehabilitation of Santa Caterina Market, Spain', Architectural Record V 194/2, 2006: 99-105
Miralles, Enric and Tagliabue, Benedetta, Architecture and Urbanism, Tokyo: A+U Publishing, V 416, 2005: 88–99
'Renovations to Santa Caterina Market', El Croquis 144: EMBT 2000–2009, 2009: 124–47

42 南十字星車站（Southern Cross Station）
Dorrel, Ed, 'Grimshaw set to create waves in Melbourne Rail Station Redesign', Architects' Journal 219/1-8, 2004: 7–8

Roke, Rebecca, 'Southern Skies', Architectural Review 221/1319-24, 2007: 28–36
Southern Cross Station Redevelopment Project, Melbourne, Australia, Railway-Technology undated, http://www.railway-technology. com/projects/southern-cross-stationredevelopment-australia/（viewed 24 Aug 2013）

43 瞑想之森（Meiso no Mori Crematorium）
C+A, 'Meiso no Mori Crematorium Gifu, Japan', C+A Online 12: 12–24 Cement Concrete and Aggregates Australia, http://www.concrete. net.au/CplusA/issue10/Meiso%20no%20 Mori%20Issue%2010.pdf（viewed 24 Aug 2013）
'Meiso no Mori Municipal Funeral Hall', El Croquis 147: Toyo Ito 2005–2009, http:// www. elcroquis.es/Shop/Project/Details/891 （viewed 20 Sep 2013）
Web, Michael, 'Organic Architecture', Architectural Review 222/1326, 2007: 74–78
Yoshida, Nobuyuki, Toyo Ito: Architecture and Place: Feature, Tokyo: A + U Publishing, 2010

44 曼徹斯特民事司法中心（Civil Justice Centre）
Allied London, The Manchester Civil Justice Centre, London: Alma Media International, 2008
Bizley, Graham, 'In Detail: Civil Justice Centre, Manchester', bdonline, 14 September 2007, http://www.bdonline.co.uk/buildings/indetail-civil-justice-centremanchester/3095199. article（viewed 5 Jun 2013）
Denton Corker Marshall, Manchester Civil Justice Centre, London: Denton Corker Marshall, 2011
Tombesi, Paolo, 'Raising the Bar', Architecture Australia, 97:1, Jan 2008, http:// architectureau.com/articles/raising-the-bar/ （viewed 5 Jun 2013）

45 綠色學校（Green School）
http://www.ecology.com/2012/01/24/ balisgreen-school/
Hazard, Marian, Hazzard, Ed and Erickson, Sheryl, 'The Green School Effect: An Exploration of the Influence of Place, Space and Environment on Teaching and Learning at Green School, Bali, Indonesia', http://www. powersofplace.com/pdfs/greenschoolreport. pdf
James, Caroline, 'The Green School : Deep within the jungles of Bali, a School Made Entirely of Bamboo Seeks to Train the Next Generations of Leaders in Sustainability', Domus, 2012, http://www.domusweb.it/en/ architecture/2010/12/12/the-green-school. html
Saieh N, 'Green School PT Bambu', ArchDaily, http://www.archdaily.com/81585/the-greenschool-pt-bambu/

46 擬態博物館（Mimesis Museum）
El Croquis 140: Álvaro Siza 2001–2008, 2008
Figueira, Jorge, Álvaro Siza: Modern Redux, Ostfildern: Hatje Cantz, 2008
Gregory, Rob, 'Mimesis Museum by Álvaro Siza, Carlos Castanheira and Jun Saung Kim, Paju Book City, South Korea', Architectural Review, 2010, http://www. architectural-review.com/mimesismuseum-by-alvaro-siza-carlos-castanheiraand-jun-saung-kim-paju-book-city-southkorea/8607232.article （viewed 20 Sep 2013）
Jodidio, Philip, Álvaro Siza: Complete Works 1952–2013, Cologne: Taschen, 2013
Leoni, Giovanni, Álvaro Siza, Milan: Motta Architettura, 2009

47 茱莉亞音樂學院與愛麗絲圖利音樂廳（Juilliard School & Alice Tully Hall）
Guiney, Anne, 'Alice Tully Hall, Lincoln Center, New York', Architect, April 2009: 101–9

索引

Incerti G., Ricchi D., Simpson D., Diller +
Scofidio（+ Renfro）: The Cilliary Function,
New York: Skira, 2007
Kolb, Jaffer, 'Alice Tully Hall by Diller Scofidio
+ Renfro, New York, USA', Architectural
Review 225, no. 1346, 2009: 54–59
Merkel, Jayne, 'Alice Tully Hall, New York',
Architectural Design 79, no. 4, 2009: 108–13
Otero-Pailos, Jorge, Diller, Elizabeth and
Scofidio, Ricardo, 'Morphing Lincoln Center',
Future Anterior 6, no. 1, 2009: 84–97

48 庫柏廣場41號（41 Cooper Square）

Goncharm Joann, '41 Cooper Square, New York
City, Morphosis', Architectural Record 197,
no. 11, 2009: 97
Doscher, Martin, 'New Academic Building
for the Cooper Union for the Advancement of
Science and Art – Morphosis', Architectural
Design 79, no. 2, 2009: 28–31
Morphosis Architects, Cooper Union, http://
morphopedia.com/projects/cooper-union
Mayne, Thom, Fresh Morphosis: 1998–2004,
New York: Rizzoli, 2006
Mayne, Thom, Morphosis; Buildings and
Projects, 1993–1997, New York: Rizzoli, 1999
Merkel, Jayne, 'Morphosis Architects'
Cooper Union Academic Building, New York',
Architectural Design 80, no. 2, 2010: 110–13
Millard, Bill, Meta Morphosis: Thom Mayne's
Cooper Union, http://www.
designbuildnetwork.com/features/
feature75153
'41 Cooper Square', arcspace, 2009, http://
www.arcspace.com/features/morphosis/41-
cooper-square/

49 奧斯陸歌劇院（Oslo Opera House）

Craven, Jackie, 'Oslo Opera House in Oslo,
Norway', undated, http://architecture.about.
com/od/greatbuildings/ss/osloopera.htm
（viewed 8 Jun 2013）
GA Document, 'Snøhetta: New Opera House
Oslo', GA document（102）, 2008: 8
Gronvold, Ulf, 'Oslo's New Opera House –
Roofscape and an Element of Urban
Renewal', Detail（English edn）, 3 274,
May/ June 2009
'Oslo Opera House / Snøhetta', ArchDaily,
07 May 2008, http://www.archdaily.com/440
（viewed 8 Jun 2013）

50 二十一世紀美術館（MAXXI）

MAXXI, http://www.fondazionemaxxi.it/?lang=en
（viewed 22 Apr 2013）
Zaha Hadid Architects, http://www.zahahadid.
com/architecture/maxxi/（viewed 22 Apr
2013）
Anon, 'Zaha Hadid MAXXI Museum',
Architectuul, http://architectuul.com/
architecture/maxximuseum（viewed 22 Apr
2013）
C+A, 'MAXXI Roma', C+A 13: 12-28 Cement
Concrete and Aggregates Australia, http://
www.concrete.net.au/CplusA/issue13/
（viewed 24 Aug 2013）
Janssens, M., and Racana G.（eds）, MAXXI:
Zaha Hadid Architects, New York: Rizzoli,
2010
Mara, F. 'Zaha Hadid Architects', Architect's
Journal 232, no. 12, 2010: 62–68
Schumacher, Patrik, 'The Meaning of MAXXI
– Concepts, Ambitions, Achievements'
in Janssens and Racana, 2010: 18–39.
Also available online at http://www.
patrikschumacher.com/Texts/The%20
Meaning%20of%20MAXXI.html（viewed 22
Apr 2013）